한국의 피카소

세계정상의 화가로 미술사를 빛낸 한국 화랑의 거장
김흥수의 예술가의 삶

金 興 洙

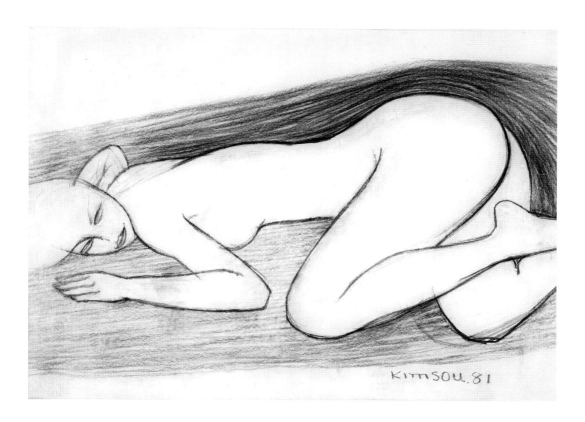

KIMSOU

The Art of Harmonism

 (주)해맞이미디어

음과 양의 조화
하모니즘 창시자 김흥수

편견없는 순수한 예술적인 시각에
서 보면 그의 하모니즘은 구상과
추상의 공존이라는 새로운 표현형
식의 제기만으로도 이미 독자적인
형식에 도달한 세계적인 작가로 재
평가되어야 한다.

그리하여 미술사에 중요한 양식을
창조하여 새로운 좌표를 그은 사람
으로 기억되어야 할 것이다.

그에게 금관문화훈장의 의미는 그
러한 평가의 상징적인 의미 이상의
것이 분명하다.

옥관문화훈장

금관문화훈장

음양조형주의(The Art of Harmonism)
하모니즘 창시자

김흥수 기념화문집 발간을 위해 김화백을 사랑하는 사람들이 모여 미술세계에 족적을 남긴 김화백님의 하모니즘 사상을 선포한 거장 김흥수 화백을 잊을 수 없다.

하모니즘의 창시자 〈파리 뤽상브르그〉 미술관에서는 그를 가리켜 이원적인 우주는 상대적인 시간의 정지 속에 Harmonism의 융화를 발견한 사람이라고 지칭하면서 지칠 줄 모르는 에너지의 사나이며 그가 구현 하려는 의욕은 고집에 가까울 정도라고 평했다.

프랑스 파리 조형미술관 전시장에 참관한 세계 미술 대가들과 기자들은 한결같이 한국은 정말 운이 좋은 나라라며 칭찬을 아끼지 않았다.

사랑이나 기쁨의 황홀경에 이르는 수단은 여인의 나체만이 아니라 색채와 광선 효과가 삼위일체가 되어야 가능하다.

그림에서 볼 수 있는 마음의 표현은 음악이나 시에서는 가능하지만 그림에서는 비교할 상대가 없는 독창적인 김흥수만의 하모니즘이라고 말하고 있다.

예술의 세계는 삶의 향기이고 삶의 위안이다. 김흥수 화백이 마음의 위안 길을 남겨준 화방 역사를 우리 후배들이 기념해야 한다.

김흥수 화백은 늘 과학적인 예술성을 발휘하며 예술세계를 더 한층 승화시켜 독특한 색채 조화로 많은 사람들이 화폭을 통해 미술세계의 기묘한 기법을 연상하는 등 상상력을 일으켜 우리 시대 미술을 사랑하는 예술인들에게 큰 공감을 일으켰다.

우리 민족이 6·25전란으로 어렵고 힘들 때 미술로 위안을 준 하모니즘 창시자 김흥수

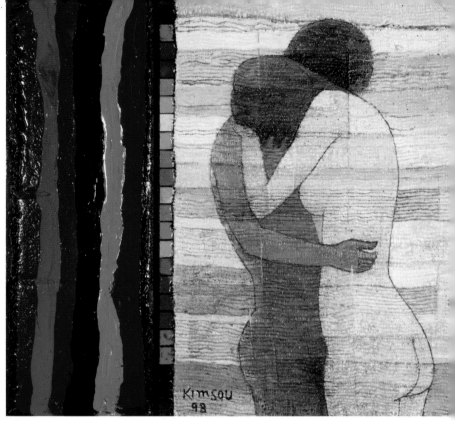

사랑 1998 103×109cm

는 미술계 뿐만아니라 한민족의 예술가의 스승으로 널리 알리고 기려야 한다.

　한국이 낳은 김흥수 화백은 국내에 머물지 않고 전 세계를 넘나들며 미국, 파리, 러시아 등 서구에서도 화백의 천재적 예술세계가 널리 알려져 있어 한국인의 자존심이며 한국 예술인의 자존심이였다.

　이런 점을 비춰볼 때 김흥수 화백의 화문집 발간은 뜻 깊다고 생각한다.

　이번 화문집 발간은 예술가의 삶을 그리워 하는 미술평론가, 예술인, (주)해맞이미디어 출판역사 33주년 기념과 더불어 김흥수 화문집 발간을 축하하며 한 시대의 문화예술 발전에 기여한 김화백 책이 예술을 사랑하는 많은 독자들의 필독서가 될 것을 믿어 의심치 않는다.

2022. 12. 11

화문집발간위원회 발행인 율 림

목 차

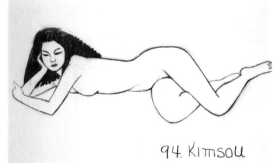

94. KIMSOU

여체속에 담긴
자유와 평화

나는 나의 그림을 하나의 고정된 형식속에 묶어 놓으려고는 하지 않는다.

오늘과 내일의 내가 달라질 그날을 위해 나는 나의 그림을 자유속에 놓고 싶은 것이다.

중요한 것은 어느 것이나 나만의 오리지날한 것이어야 한다는 것이다.

이말은 작가가 1957년 파리의 첫 개인전의 서문에 부친 한 귀절이다. 얼마나 바람직하고 신념에 찬 작가로서의 양심선언인가. 이는 벌써 30년전에 작가 김흥수가 주장한 작가자신의 조형의지요. 정신이며 편린이다. 그에게는 예술이 바로 신앙이었고 자학과 인고속에 태어나는 그의 예술작품은 자신과의 투쟁에서 태어나는 분신 바로 그것이었다.

그는 85년 그의 작품전 서두에서 다음과 같은 지론을 설파하고 있다. 『안이한 작가적 태도, 이는 바로 매너리즘의 온상이다. 개성의 발견이 예술창조의 시작이라면 유행은 창조일 수가 없고 벌거숭이가 된 작가의 『느낌』이 새로운 하나의 충격으로 표출될 때 창조적인 조형행위가 계속되는 신호일 것이다』라고 했다.

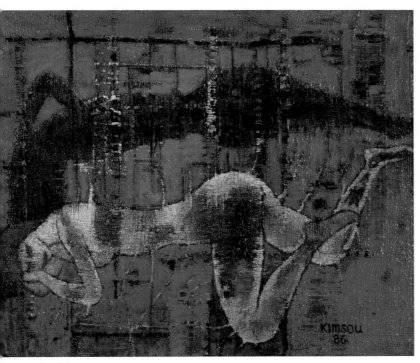

쌍 1986 130×245cm

미의식의 확산과 새로운 모색속에 많은 변화를 추구해온 20세기 미술은 한마디로 구상과 추상을 가릴 것 없이 다양성의 공존속에서 작가특유의 조형정신을 정착하는 시기였고 작가 김흥수는 20세기라고 하는 좁혀진 지구촌에 살면서 그만의 특질적인 빛깔과 조형양식을 정립하면서 그 속에서 호흡해온 우리화단의 역량있는 원로작가다.

그는 이미지 추상과 함께 여체의 누드시리즈 작업을 하였고 여체의 균형과 조화, 세련되고 순도 높은 곡선미 등은 고금을 통하여 오랜 세월동안 모든 화가들이 추구해온 숙제였다.

여체의 독창적인 기법과 표현방법을 통하여 이미 독보적 경지에 이른 작가 김흥수는 뛰어난 소묘력과 조형감각을 보여줬다. 그의 여체에 대한 지론을 빌리자면 『우리는 흔히 멋쟁

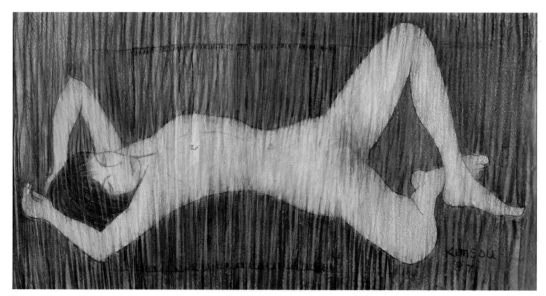

누드 1987 66.6×122.5cm

이를 가리켜 옷걸이가 좋다고 말한다. 소묘력이 있느냐 없느냐는 바로 옷걸이가 좋으냐 아니냐를 말하는 것과 같다. 다시 말해 좋은 소묘력 없이 좋은 작품이 탄생될 수 없다는 말과 같다. 형상의 균형미는 일차적인 것이며 색상이나 명암의 조화보다 앞서야 하는 것이다. 즉 하나의 포즈는 조명의 효과에 따라 그 느낌이 달라질 수도 있으나 형상 그 자체는 변하지 않고 있다. 그는 누드드로잉의 의미는 바로 일차적인 미적요소를 추구하는데 있고, 그러므로 나에게 있어서 누드미의 본질은 톤이나 색상보다 누드의 균형미를 찾는데 더욱 중점을 두고 있다」라고 말하고 있다. 이러한 작가의 주장을 요약해서 정리해 본다면 그는 데포르메한 형체, 혹은 리얼한 형태미 등에는 별 흥미를 느끼지 못하고 있는것 같다. 다시 말해 사실 기법의 섬세함 이라던가 세련미가 없는 기교를 배제하는 등 더욱 완전에 가까운 균형미의 진수를 캐내려는 작업을 하고 있는 작가라고 보아야 한다. 어떤 의미에서 작가는 창조적인 예술행위를 통하여 새로운 조형미를 찾는 작업을 하고 있다고나 할까. 그에게는 세속적인 여체의 유혹을 떨쳐버리고 여체속에 담긴 자유와 평화와 휴식과 이상향을 누드시리즈를 통하여 발현해 보자는 강렬한 조형의지가 담겨 있음을 읽을 수 가있다. 창조적 예술의 새로운 미감을 통하여 누드의 극치를 찾으려는 그의 노력은 우리의 화단사에 새 지평을 여는 모멘트를 부여했고 이는 기록에 남을만한 업적으로 평가되고 있다.

구상과 비구상이 함께 공존하면서 특질적 음양기법을 구사하고 있는 작가 김흥수의 예술 세계를 편의상 4기로 구분할 수 가있지 않나 생각한다.

　초기인 40년대는 화가로서 출발을 하는 수업기 였다고 볼 수 있고 선전(鮮展)등에 출품을 하여 입·특선을 여려차례 당선되는 등 화단 데뷔의 시기였다고 볼 수 있다. 식민지하의 미술교육을 받았지만 이때 부터 현대미술의 새로운 장을 열기 위한 집요한 시추(試錐) 작업을 시작했다. 50년대는 전란으로 인한 실향민의 설움을 달래면서 종군화가단으로 복무를 했고 50년대 후반부터 서구미술을 연구하고 탐색하기 위해 프랑스와 미국등지에 진출을 한다. 그의 회화에는 다분히 민족적 체질의 서정과 향수가 농축되어 있고 초기 습작기에는 우리의 소재를 많이 다루고 있었지만 그와 외곬이라 일컬을 만큼 심취되고 도취 되었던 것은 역시 예술의 본령인 탐미(耽美) 정신 그것이었다. 김흥수의 예술은 공간위에 표출되는 완성이나 결과보다는 이를 조형화 하기 위한 그만의 독자적인 개성과 정신주의 그리고 탐색을 위한 연구와 조형방법 등 작화를 위한 시간상의 제작과정이 훨씬 중요한 것이었다.

　그의 회화는 사실(누드)에서 출발한다. 그러나 단순한 재현은 그에게 무위한 것이었고 이

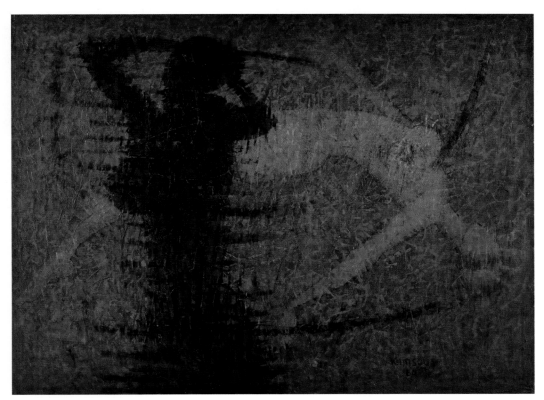

고민 1960 195×260cm

조화 1973 56×73.5cm

를 다시 작가의 심미안으로 재구성, 재창조해 내는 프로세스를 거치게 되는데 이것은 그리고자 하는 형태에서 추출해 내는 연상이나 환상을 통하여 표현코자 하는 진수를 끌어 내어 화폭에 담는 작업이다. 마티엘 작업 대신에 얼룩진 문양이나 하나의 이미지를 톤으로 깔고 그위에 다시 표현코자 하는 대상을 구상기법으로 조형화 함으로써 그의 예술은 추상과 구상이 공존하면서 '만남'이라고 하는 조화와 균형미를 갖추게 되는데 어떤 의미에서는 축소된 우주의 근원적인것, 음과 양이 함축의 미와 모든 이야기들이 그의 작품속에 숨쉬고 있음을 우리는 감동하게 된다.

　결국 그가 하는 작업에서는 비록 서구적인 기법과 재료가 쓰이고는 있지만 표현방법이나

사상은 당연히 한국적인 체질과 정신, 그리고 우리의 미의식이 짙게 깔려 있음을 읽을 수가 있다 선(禪)에 기조한 무아의 경지가 동양예술의 바탕이라면서도 세련된 감각의 순화가 유럽예술이라고 할때 미국의 예술은 철저하게 계산된 합리주의에서 출발하고 있음을 알 수가 있다. 그러나 음양조형주의가 작가 김흥수의 예술세계이고 보면 그야말로 가장 한국적인 체질과 정신으로 가장 세계적인 회화를 만들어 내기 위해 예술혼을 불사르고 있는 작가가 바로 김흥수라고 말할 수 있을 것이다.

　작가 김흥수는 1919년 함흥에서 출생했다. 당시 삼수(三水) 군수를 지냈던 선친 김영국 씨의 3남1녀중 차남으로 태어난 그는 함흥고보시절 연극과 미술에 흥미를 가졌고 17세가 되던 제16회 선전에서 유화〈밤의 정물〉로 첫 입선에 당선되면서 미술계에 소질을 인정 받았다. 그후 동경의 가와바다화학교를 거쳐 꿈에 그리던 동경미술학교에 진학을 했다. 그동안 선전에〈희숙의 상〉,〈정물〉등이 연입선을 했다. 1944년 당시 25세였던 그는 제23회 선전에서〈밤의 실내정물〉로 특선을 수상하면서 외국유학을 끝내고 고국에 돌아 왔다. 45년 함흥여자실업학교 미술교사를 거쳐 8·15 광복과 함께 16년 월남을 했으며 그후 경기사범(현 서울교대) 춘천사범, 선린상업과 정신여고등에서 2세 양성에 전력했다. 그는 이화여고 교사 재직시에 6·25 사변을 만났고 한때는 국방부 종군화가로 활약을 했다. 54년 작가의 나이 34세 때 서울미대 강사를 지냈고 55년 파리 유학길에 올랐다. 해방후 한국의 작가로서 최초로 파리에 진출한 그는 아카데미드라 그랑쇼미엘에서 유화기법을 연구했다. 62년 유네스코 한국위원회에서,〈김흥수유화집〉을 발간했으며 이 해에 제1회 5월 문예상 미술부분 본상을 수상했다. 작가의 나이 43세. 이해에 국전 추천작가가 됐다. 수도사대(현, 세종대) 강사를 거쳐 65년 성신여대 교수가 되었으며 66년 국전 심사위원을 지냈다. 67년 미 펜실바니아의 무어미술대학 초빙교수로 도미, 68년까지 회화와 드로잉 등을 가르쳤고 후에 펜실바니아 미술대학에서는 전임강사로 있으면서 각급 유명화랑 초대전, 개인전 등을 가졌고 72년 필라델피아 미술협회 화랑에서 유화전을 가졌다. 1977년 국립현대미술관 주최〈한국근대미술전〉에 출품하였고 같은 해 7월〈주미 한국대사관과 IMF 공동주최〉로 워싱톤 DC의 IMF미술관에 100여점을 출품하면서 세계 미술역사의 한 획인 "조형주의·Harmonism"을 선포하였다. 79년 60세 되던 해에 국립현대미술관은 김흥수 초대전을 개최한 바 있으며 1개월동안 호평을 받았다. 그후 86년 동아미술대전 심사위원장 무등미술대상전 심사위원장 등을 지냈고, 문화훈장 옥관장을 받았다.

김흥수의
음양조형주의

자화상 1997 116.5×148cm

1. 조형주의 미술의 원리

음양조형주의(The art of Harmonism)는 단순히 하나의 유파가 아니다. 그것은 두 개의 이질적인 화면을 조화시킴으로써 조형미를 극대화 하는 방법론이다. 여기에서 이질적인 두 개의 화면보다 더욱 중요한 것은 그 둘이 하나의 조화로운 화폭으로서 서로의 화면이 미적 상승 작용을 하도록 해야 하는 것이다. 거기에는 칼날과도 같은 예리한 감각을 필요로 함은 물론이다. 우리가 잘 알고 있는 피카소나 마티스, 쿠르베 또는 인상파, 야수파 할 것 없이 모든 작품은 음양조형주의에 입각해 살펴 볼 수 있다.

최근 미국은 물론 우리나라에서도 두 개의 이질적인 화면으로 조형주의를 시도하는 추상 작가들이 늘고 있다. 한 화면은 흑색 톤으로, 또 다른 화면은 백색 톤으로 처리하여 그 둘을 나란히 벽에 걸어 놓았을 때 그 흑백 톤의 대조는 각각의 화면으로만 볼 때보다는 더욱 활기가 있게 된다. 이것이 하모니즘의 기본적인 출발이다. 그러나 예술은 감동을 동반해야 한다. 두 개의 화면이 이질성을 갖고 있다고 할지라도 추상과 또 다른 추상이 끌어내는 미적 효과는 추상과 구상이 끌어내는 미적 효과에 견주어 기가 빠진듯 함을 느끼게 한다. 음양의 논리는 정신과 육체가 일치되어 조화를 이룰 때 기가 살아 생동하게 된다. 그것은 추상과 구상의 조화를 추구하는 음양조형주의의 주장과 일치하는 것이다. 이러한 음과 양의 조화는 대우주의 조화이자 희망과 평화의 상징이다. 음양조형주의의 존재 가치는 바로 여기에 있다.

2. 조형주의 미술의 발아

내가 미국 필라델피아에서 음양조형주의 미술의 선언문을 작성하여 워싱턴 DC의 IMF 화랑에서 선포한것이 1977년 7월이고 올해가 97년이니 이제 20주년이 된다. 나는 어린 시절 식민지의 피지배자 였던 자아를 발견 하면서부터 내게 싹트기 시작한 불굴의 저항정신이 오늘날 조형주의 미술을 탄생시켰다고 자신 한다. 이것은 결코 과장이 아니다. 내가 그렇게도 입학하기 어려웠던 도쿄 예술대학교에 수석으로 입학할 수 있었던 것도 바로 이 투혼이 안겨준 결과라 할 수 있다.

1953년 나는 임시 수도인 부산의 광복동 뒷골목 어느 다방에서 화우들과 매일 만나고 있었다. 그러던 어느 날 우리는 미국 타임지의 문화란에서 '지금 파리에서는 추상회화가 유행하고 있다'는 기사를 발견하고 그에 관한 이야기꽃을 피우고 있었다. 그 자리에는 권옥연, 박고석, 황염수, 나 그리고 지금은 고인이 된 이상욱이 있었다. '우리도 추상을 시작 해야지'라고 누가 먼저 말했는지는 모른다. 이에 박고석과 나는 반대 했다. '왜 우리는 밤낮 남의 뒷꽁무니만을 쫓아 다녀야 하는가'라는 내 말을 받아 박고석이 '그렇다. 우린 추상 다음에 오는 것을 시작 해야지'하며 맞장구를 쳐 준 것이 바로 하모니즘의 동기가 되었다. 그날 이후 20년이 지난 1973년에 〈음과 양〉이라는 추상작품이 완성되고, 같은 해에 조형주의 처녀작 〈꿈〉이 탄생하게 되었다.

3. 조형주의의 방법론을 찾아서

나는 6 · 25동란 중에 전선을 전전하다 임시수도 부산에서 피난 생활 중이었다. 당시 30대에 들어섰던 나는 제2차 세계대전과 한국동란을 겪으며, 약 10년 간을 세계의 화단과는 절연 했었다. 미국에서 발간되는 타임지나 라이프지 등을 통해 겨우 외국 화단의 토막소식을 얻을 수 있는 정도였다. 그때 나는 추상미술이 구라파 화단에서 유행하기 시작 했다는 새로운 소식을 접하게 되었다. 그 무렵까지 나는 고집스럽게 사실적인 그림에만 안주해 있었으나, 점차 나의 작품세계에 대해 회의를 느끼면서 심한 내적갈등에 사로잡히게 되었다. 한국동란은 남과 북의 병사들이 서로 목숨을 걸고 싸운다는 적대관계의 차원을 넘어서서 눈에 보이지 않는 또 다른 의미가 있다. 그것은 서로가 혈통을 같이하는 형제임에도 불구하고 열강의 역학관계의 제물이 되어, 고귀한 인간성과 가족애, 동포애가 이데올로기라는 허울 좋은 탈을 쓴 무자비한 테러리즘에 의해 무너졌다는 것이다. 한국동란은 나에게 충격이자, 전환의 계기였다.

시대의 변화에 따른 적절한 표현과 양식의 모색이 뒤따라야 한다는 생각을 하고 있던 나에게 추상회화의 출현 그 자체는 흥미를 끌 수 없었다. 왜냐하면 새로운 양식을 무조건 따를 것이 아니라 다음 단계의 또 다른 비전을 찾아서 누구보다도 먼저 확실한 입지를 만들어야 겠다는 것이 6 · 25를 겪은 젊은 작가로서의 나의 생각이기 때문이다. 그리하여 나는 구라

파의 근대미술사를 훑어 보았다. 르네상스 이후 쿠르베의 사실주의 회화는 눈에 보이는 사물을 객관적으로 표현한 것이며, 세잔 등의 후기 인상파는 객관적인 사물을 주관적으로 표현한 것이다. 칸딘스키는 음과 양의 세계를 2차원 화면에 상징적으로 표현함으로써 자신의 주관을 표현한 최초의 화가였다. 살바도르 달리와 같은 초현실주의 화가는 몽상적인 시의 세계를 극사실적으로 묘사함으로써 주관을 객관화하였다. 만일 내가 주관적인 것과 객관적인 것을 하나의 화면에 공존 시킨다면 그것은 이제껏 누구도 시도하지 않은 새로운 미술사조를 이루게 되는 것이라는 결론에 도달하였다.

70년대 당시의 세계화단은 1960년대의 치열했던 구상과 추상의 대립적인 관계가 서서히 걷히면서 개성있고 창의적인 작품을 추구하고자 하는 모습이 미국의 미술학도들 사이에서 보이기 시작하였다. 그러나 기성화단의 추상파와 구상파 화가들은 그때까지도 서로 헐뜯고 어울리지 않고 있었다. 1973년, 대작 〈음과 양〉을 그리고 있을 무렵이었다. 내가 가르치고 있던 필라델피아 미술아카데미 미술학도의 전시에서 아주 극사실적인 작품과 추상작품이 설치 전 나란히 놓여있는 것을 보는 순간 번개같이 뇌리를 스쳐가는 것이 있었다. 바로 음양조형주의 방법론의 발견이었다.

4. 조형주의 미술의 선언

하나의 작품을 완성하는데 있어서 작가들은 때로 심각한 고민을 하는 수가 있다. 따라서 두 점 이상의 작품을 마주놓고 서로 완전하게, 그리고 더 완벽하게 조화를 이루게 하는 것은 요행이나 우연으로 이루어지는 것이 아니다. 한 쌍의 작품을 따로 떼어놓기도 하고 또 다시 나란히 붙여놓기도 하면서, 따로 있는 것보다 한 쌍으로 나란히 놓인 것이 서로를 빛나게 하는 음양의 이치를 새삼 작품 제작 과정에서 깨닫게 된다.

워싱턴 DC 소재 IMF 미술관에서의 개인전을 앞두고 나는 1977년 7월 7일을 기하여 조형주의 미술에 대한 선언문을 작성하여 발표하였다. (당시, 선언문을 영문으로 번역해주신 분은 미국 펜실베니아 대학교의 북한 문제의 권위자이신 이정식 박사이며, 조형주의라는 명칭을 결정 할 당시 언론인 신태민 박사의 도움이 컸음을 밝힌다.) 내가 구태여 선언문을

작성하여 기록으로 남긴 것은 후일 누군가 나의 작품과 유사하게 제작하여 발표 할지도 모른다는 염려에서 였다. 어떻든 이 선언문의 덕으로 세계적으로 저명한 미술평론가 피에르 레스타니의 적극적인 도움을 얻게 되어 다행스럽게 생각하는 바 이다.

1979년 미국생활을 마치고 한국에 들어와 국립현대미술관에서의 개인전은 젊은 미술학도들의 커다란 호응에 비하면 기성세대의 반응은 신통치 못 했다. 그러나 1990년 6월 파리 룩상부르그 미술관에서의 초대전은 이전과는 180도 다른 결과를 가져왔다. 쏟아져 들어오는 손님들로 미술관은 매일 성황이었고, 많은 손님이 이런 아름다운 작품은 처음 본다며 극찬을 아끼지 않았다. 심지어 프랑스의 국영 TV 방송 안뗀느2(Antenne2)에서는 김흥수의 하모니즘은 이제 미술사의 한 페이지에 남게 되었다고 저녁과 아침의 황금 시간대에 두 번이나 방송해 주었다. [...] 더욱이 1993년 러시아 모스크바의 푸슈킨 미술관과 상트페테르부르크 에르미타주 미술관에서의 초대전에서는 매일같이 기억 될 만한 일들이 벌어졌으며, 푸슈킨 미술관에서 30년 동안 근무했다는 어떤 할머니는 이 미술관에 이렇게 많은 손님이 찾아온 것은 처음이라 하였다.

1977년 하모니즘 선언 전과 79년 서울에서의 귀국 전시 이후 10여 년 동안 일부에서는 '저 것도 그림이냐'는 비아냥거림을 나에게 보냈었다. 그 후로 지금 20주년을 맞이한 것이다. 1953년에 조형주의 미술의 당연성을 발견하고 77년 선언문을 발표하기까지 실로 24년이란 세월이 흘렀으며, 많은 애호가들의 조형주의를 이해 하기까지는 다시 10여 년이란 세월이 흘렀던 것이다.

5. 이질서의 조화 – 조형주의 미술

동양문화는 철학과 종교는 물론이고 의학에 이르기까지 모든 분야에서 음양의 원리가 그 기초를 이루고 있다. 음양의 원리는 상대성의 절대치를 규명하는 것이라 할 수 있다. 음은 보이지 않고 만질 수 없으며, 따라서 공간을 차지하지 않는다. 그 반대로 양은 눈에 보이며 손으로 만질 수 있으며, 또한 공간을 차지한다. 이것은 음양의 기본 지식이다.

그러나 음에도 양이 있고 양 속에도 음이 있다. 예를 들면 여체는 음이라 하지만 분명히 눈

에 보이는 것으로 손으로 만질 수도 있거니와 공간을 차지하고 있다. 이렇게 볼 때 여체도 분명히 양이 되는 것이다. 그러나 남성은 양이고 여성은 음으로 분류되는 것이 통념이다. 더욱이 인체를 해부학적으로 보면 남과 여 모두 그 명칭이 음과 양으로 구별되어 있으며 손발 다리의 안쪽은 음, 바깥쪽은 양이다. 그러나 조형주의에서 말하는 음양의 구분은 추상은 음으로 구상은 양으로, 이 둘을 조화시키는 화법이다.

나의 경험에 의하면 하나의 하모니즘 작품을 완성하는 데에는 구상쪽 화면은 수개월 또는 그 이상 걸리는데 비하여, 추상쪽 화면은 수주일이면 만족스럽게 이루어질 수 있었다. 여기에 구상과 추상 두 이질적인 화면이 조화를 이루게 되면 구상화면은 추상화면의 기를 받아 더욱 빛나게 되며, 추상화면 또한 구상화면의 기를 받아 비로소 두 화면이 동등한 자격으로 미적 가치를 발휘하게 된다. 동양철학에서 말하는 기는 예술용어로 말하면 감각이다. 그리고 그것은 바로 작품의 생명이다. 화면은 양이고 화면에 내재하여 있는 기는 음이다. 음양의 조화가 바로 여기에도 있다. 미술의 애호가들이 작품을 걸어놓고도 처음에는 미적 가치를 느껴보지 못하던 것이 날이 가면서 볼 수록 그 작품이 좋아보인다면, 그것은 분명히 기가 살아있는 작품이다. 그 반대로 새로운 유파인 양 처음 보는 작품에 혹하였으나, 보고 또 보는 사이에 싫증 나게 된다면 그것은 기가 빠진 작품이다.

추상에는 구상에서 찾아보기 어려운 표현의 자유분방함이 있다. 그러나 추상미술은 우연성을 지닐수록 자유분방한 맛이 살아나는 반면 구상에서는 다분히 필연적인 요소들이 작품의 품위를 높이게 한다. 이러한 필연과 우연의 조화는 조형주의 예술에 시공을 초월한 존재의 가치가 내재하고 있음을 말해준다.

작품에서 구상쪽 화면에는 언제나 눈에 보이는, 그리고 만져볼 수 있는 공간이 자리하고 있다. 추상쪽 화면에는 모델이나 여러가지 모티브의 정신세계, 꿈이나 철학 등이 표현된다. 이것은 물론 작가에 따라 다를 것이다. 그러나 오늘날 개성과 독창성을 갖춘 작가가 작품마다 보여 주어야하는 조형주의는 4차원의 표현이다. 그것은 외관과 내면적인 것의 이원성을 포현하기 때문이며 정신과 육체가 혼연일체가 되는 포현을 하는 것이기에 4차원이다. 다시 말해 작가와 우주의 대화인 것이다. 조형주의 작품의 경우 작가의 창작 의도가 설명

되어야 하는 경우가 많다. 그것은 조형주의 작품에는 예술적인 감각의 알파가 따르기 때문이다.

음양의 조화를 기초로한 하모니즘은 20세기 후반에 탄생했으나 실은 근세기에 미술사가 시작되면서부터 누구도 그것이 하모니즘이란 것을 알지 못한 채 음양의 원리를 감각적으로 느끼고 있었다. 다름 아닌 '액자'가 바로 그것이다. 액자는 음이고 미술작품은 양이다. 구상적인 화면, 즉 양에 추상적인 액자인 음의 조화가 있어야 그 작품은 비로소 완성 된다. 그러나 현대에 이르러 미술이 점차 추상화 되면서 작가들은 종래의 액자를 점차 멀리하기 시작하였다. 그 이유는 추상 작품은 액자가 지닌 추상적 요소와 동질성을 이루어 강한 거부 반응을 일으키며, 오히려 작품을 초라하게 만들기 때문이다. 이것이 조형주의의 원리이다. 물론 이것은 참된 의미에서 조형주의와는 근본적으로 다르다. 비록 액자는 음의 역할을 하며 작품 품위를 높이는데 도움이 되겠으나 예술적인 주체는 아니다. 그러나 조형주의 작품은 처음부터 의도적으로 하나의 작품으로서의 동질성을 서로의 이질적인 화면에 모색하며 탐구하는 것이다. 혹자는 병풍을 갖고 음양조형주의라고 착각하는 것을 가끔 본다. 왜냐하면, 두 개 이상의 화면을 같은 색조나 같은 류의 그림으로 그려 놓는다면 그것은 오직 동질성으로의 통일, 통합일 뿐이며 이질성의 조화는 아니다. 한 나라가 다른 나라를 무력으로 문화적인 동화를 이루려 한다면 그것은 정복이며 침략이다. 그러나 두 나라의 이질적인 문화가 서로의 주체성을 인정하며 조화를 이루는 것은 바로 세계 평화로 나아가는 길이다. 이질성의 조화, 그것은 음과 양의 조화이며 음양조형주의 예술의 근간인 것이다.

KIMSOU

KimSou's Declaration of Harmonism

1. Principles of Harmonism

Harmonism is not a mere school of painting ; it's a methodology for maximizing the aesthetics of harmony by integrating two disparate frames. More important than the two heterogeneous frames is that the two must evolve into a single harmonious frame and elicitaesthetc sublimation from each other. It goes without saying that this requires acute sensibility at an apex level. Works by all of renowned Impressionist and Fauvist artists, such as Picasso, Matisse, and Courbet, can be appreciated from the perspective of Harmonism.

Recently there has been an increasing number of abstract artists who make attempt at Harmonism in America as well as in Korea. If one canvas is expressed in a black tone and the other in white, hanging them on the wall side by side provides a much more active contrast between black and white tones compared to viewing each separately. This is the starting point of Harmonism. However, art must accompany inspiration. Even between two heterogeneous paintings, the aesthetic effect drawn from two abstract works offers a lesser level of energy than that from an abstract work and a concrete work. The interaction between

yin and *yang* become animated when the body and the mind harmonize and act in unison. This is consistent with the claims of Harmonism, which pursues the harmony between the abstract and the concrete. Such harmony between *yin* and *yang* symbolize the harmony, hope, and peace in grand universe. This is the very essence of Harmonis.

2. Inception of Harmonism

It has been 20 years since I wrote and published the declaration of Harmonism in July. 1977 in Philadelphia. I am Convinced that what gave birth to Harmonism was the unrelenting spirit of resistance that kindled inside of me when I found myself as a subject of the Japanese colony. This is not an exaggeration to any extent. Thanks to such a fighting spirit, I was able to enter Tokyo University of Arts, and institution to which acceptance is very difficult to obtain, at the top of my class.

In 1953, I met daily with my artist friends in a back-allery tea house in Gwangbok-dong in Busan during the Korean war, the provisional capital city of Korea at the time. One day we came across an article in *Time* magazine covering a story of how abstract painting was gaining popularity in Paris, and the conversation blossomed around the issue. Joining me in the discussion were several artists, including Kwon Okyeon, Park Goseok, Hwang Yeomsu, and Lee Sangwook who has passed away. When someone suggested that we also start abstract work, Park and I objected. I questioned why we had to constantly follow the foot steps of others and Park agreed, "Yes, we have to take on what's coming after the abstract." This became a motivation for starting artwork in Harmonism. In 1973, twenty years after the discussion, I was able to complete an abstract work titled <*Yin* and *Yang*>as well as my first work of Harmonism titled <Dream>.

3. In Pursuit of Methodology in Harmonism

During the Korean war I escape from Seoul to provisional capital city Busan as a refugee, As a young artist in the mid-30s, I became detached from the global art circle for about a decade while going through the turmoil of the Second World War and the Korean War. Magazines such as *Time* and *Life* were the only sources of tidbit stories regarding art circles overseas. It was then that I heard of the news that abstract art had become popoular in Europe. Until then, I had stuck to realistic painting but had become increasingly skeptical of my oeuvre, trapped in a severe internal struggle. To me, the Korean War had a unique significance that transcended the hostile relationship between the soldiers of the South and the North, who had been fighting for their respective lives. Despire being a single ethnicity, we had become a sacrifice for the dynamics among superpowers and our sense of humanity and community, as well as the identity as one people, gave in to the brutal terrorism in the name of ideology. I found the Korean War to be a shocking experience, providing me the opportunity to undergo transformation.

Based on my conviction that I had to seek a form of expression that adequately portrayed the changing times, the advent of abstract art was not sufficient to draw my interest. As a young artist who had experienced the Korean War, I believed that rather than aimlessly following the latest trend, I had to look for a different vision in the subsequent phase to establish a solid foundation before anyone else. In turn, I studied the history of contemporary art in Europe. After the Renaissance, Courbet's realist paintings objectively portrayed what we saw with our eyes. Post-impressionists such as Cézanne expressed objective matters in subjective manners. Kandinsky was the first painter to express his view subjectively by symbolizing the world of *yin* and *yang* on the two-dimensional plane. Surrealist painters such as Salvador Dalí portrayed the realm of fantasy poetry with photographic precision. I came to a conclusion that if I could allow the subjective and the objective to coexist on a single canvas, I would be ablt to

create a novel art trend that had never been attempted.

In the 1970s, the international art scene saw a slow dissolution of the fierce standoff between the abstract and the concrete that had existed in the 1960s. Accordingly, there were young American scholars in fine arts who began to produce unique and creative artwork. However, the abstract painters and their figurative counterparts in the earlier generation of established art circles maintained hostile relationships, refusing to harmonize. In 1973, I was working on <Yin and Yang> and teaching at Philadelphia Art Academy. During an exhibition of my students' works I saw a surrealist work next to an abstract work before they were put on display. At that moment, something flashed in my imagination and it was then that I found the methodology in Harmonism.

4. Manifesto of Harmonism Art

At times, an artist engages in profound deliberation before completing an artwork. Therefore, having two or more pieces of work side by side to complete and perfect harmony is not something that can be achieved with luck or by chance. As a pair of artworks is separated and put back together, I once again realize the principles behind yin and yang that allow the two to shine brighter when they accompany each other.

On July 7 1977, just before my solo exhibition at the Art society of the I.M.F. in Washington D.C., I wrote and presented the declaration of Harmonism. (Dr. Lee Jeong-Sik, an acclaimed scholar on North Korean issues at University of Pennsylvania translated my declaration into English and Dr. Shin Taemin, a journalist, provided significant help in coining the term Harmonism.) I took the trouble of writing the declaration because I was concerned that someone would eventually creat works similar to mine. Thanks to the declaration, I was fortunate enough to receive active help from the globally renowned art critic Pierre

Restany.

I returned to Korea from the U.S. in 1979 and had a solo exhibition at the National Museum of Modern and Contemporary Art. In contrast to the rave reviews from young students of art, it appeared that the established Korean art circle was not enthusiastic about my work. However, the invitation exhibition held at Musée du Luxembourg in June 1990 produced a completely different outcome. The museum was full of visitors during the exhibition and many praised that they had never seen such beautiful artworks. The French national television channel Antenne 2 broadcast my exhibition twice during peak morning news hours stating that my works of Harmonism had made an indelible mark in art history. [...] In 1993, my works were displayed at invitational exhibitions at the National Pushkin Museum in Moscow and at the State Hermitage Museum in Saint Petersburg. There were memorable events on each day of the exhibitions, and an elderly staff who had worked at the National Pushkin Museum for thirty years said that she had never seen so many visitors.

Prior to the 1977 declaration of Harmonism and for about ten years after the exhibition to commemorate my return to Seoul in 1979, some did not hesitate to express their cynical views claiming that my works should not even be regarded as art. Twenty years have passed since then. It took 24 years for me to identify the certitude of Harmonism in 1953 and make the declaration in 1977. It took another 10 years for art aficionados to understand and appreciate Harmonism.

5. Harmony of Heterogeneity — Harmonism

In Eastern cultures, the principles of *yin* and *yang* form the foundation in everything from philosophy to religion and even in medicine. The principles of *yin* and *yang* can be regarded as explaining the absolute aspect of relativity. *Yin* cannot be seen or touched, and therefore does not occupy space. On the contrary,

yang can be seen with eyes and touched with hands, and therefore occupies space. These are the fundamentals of *yin* and *yang*.

Howeve, *yin* is also contained in *yang*, and vice versa. For example, female body is *yin*, but it can be seen, touched, and occupies space. In this regard, the female body is also *yang*. In general, male and female are regarded as *yin* and *yang*, repectively. Anatomically, parts of the male and female bodies are claasified as *yin* and *yang*; those inside the hand, feet, and leg are *yin*, and those outside are *yang*. In Harmonism, however, the abstract and the concrete are regarded as *yin* and *yang*, respectively, and Harmonsim involves harmonizing the two.

Based on my experience of completing a work of Harmonism, the concrete aspect fo the work takes several months or longer, whereas the abstract can usually be finished in several weeks. When the two beterogeneous canvases of abstract and concrete harmonize, the concrete receives *qi* from the abstract to shine even brighter, and vice versa, so that the two ultimately produce aesthetic values on equivalent terms. The concept of *qi* in Eastern philosophy is the touch in artistic terms. It's the lifeline flowing through artwork. The canvas is *yang* and the *qi* innate to the canvas is *ying*. The harmony between *yin* and *yang* also exists here. An art enthusiast may not appreciate aesthetic values from a particular work at first glance. However, if it looks better with each passing day, the work of art undoubtedly has a high level of *qi*. On the other hand, if a painting draws initial attention because it appears to be of a new genre but then loses the appeal on subsequent views, its *qi* has been deflated.

An abstract artwork is expressed with a sense of liberalism that is difficult to find in concrete art. That sense of liberalism is enhanced with the notion of contingency in abstract art, whereas somewhat necessary elements elevate the quality of a concrete artwork. Such harmony between contingency and necessity tell us that Harmonism contains internal value of existence that transcends time

and space.

A visible and tangible space occupies the concrete portion of a Harmonism work. What is expressed on the abstract side is the spiritual realms, dreams, and philosophies of models and other motifs. How these elements are presented depends on the artist. Today's artists are full of individual characteristics and unique aspects, and they must present four dimensional expression in Harmonism. The four-dimension expression involves the duality between the external and the internal, as well as the body and mind acting in unison. In other words, it is the conversation between the artist and the universe. In many cases of Harmonism art, artist's intention behind his or her creativity has to be explained. This is because there is a different alpha wave of artistic sensibility in Harmonism artwork.

Harmonism based on the harmony between *yin* and *yang* was born in the late 20th century. However, since the beginning of modern art history, people had been experiencing the principles of *ying* and *yang* through their sensitivity without recognizing the fact that it had always been Harmonism. What I'm referring to is the concept of the frame. A frame is *yin* and an artwork is *yang*. An artwork becomes complete when there is harmony between a concrete scene of *yang* and the abstract frame of *yin*. In modern times, however, as art became increasingly abstract, artists began to distance themselves from the traditional frame. The reason is that an abstract work creates homogeneity with the abstract elements of the frame, provoking a strong repulsive reaction and making the work look desolate. This is the principle behind Harmonism. Needless to say, this is fundamentally different from Harmonism in the true sense of the word. Although the frame plays the role of *yin* to enhance the elegance of artwork, it is not the artistic subject. From the start, artwork in Harmonism involves intentionally pursuing homogeneity on heterogeneous canvases as a single work of art. Some mistakenly regard the Oriental folding screen as Harmonism. Presenting two or more screens of artwork in similar types and color tones symbolizes

unity and integration based on homogeneity, not harmony of heterogeneity. If a nation uses force to achieve cultural assimilation with another, it is an act of conquering and invasion. The heterogeneous cultures of two nations recognizing the identities of each other and forming harmony is a path to world peace. Harmony of heterogeneity is the unity between *yin* and *yang* and the foundation of Harmonism.

KIMSOU

고 김흥수 화백 '나는 自由다'

글 : 금보성(금보성아트센터 관장, 시인, 화가)

자유에서 추출한 하모니즘은 한국 미술을 현대미술로 개혁했다

창작의 수고로운 짐을 진 자유로운 영혼 김흥수 화백은 이 땅에 자유롭게 사셨으며 또 더 넓은 자유를 찾아 떠났다.

작가의 삶이란 수도승 같다. 그 길은 창작이라는 미지의 세계에서 깨달음을 찾는 것과 같다. 창작이란 자유에서 찾는 고행이다. 창작을 위해 스스로 질서에 갇히지 않고 살았던 수많은 사람들을 우리는 기억하고 있다. 창작을 위해 술과 담배에 찌들어도 누구도 그들에게 돌을 던지지 않았다. 예술이었기에 포용 하였다. 중광이 그러했고, 시인 천상병이 그렇게 살았다. 도리어 그들의 예술적 삶에 존경심과 예로 대했다.

작가의 가난을 누구도 흉보지 않았고, 힘듦을 귀하게 여겨 주던 시절이 있었다. 또 작가들은 가난과 굶주림의 비루함에도 일반 사람들에게 위로 받기를 거부했다.

작가로 활동하면서 예술적 가치를 인정받기란 쉽지 않다. 국내가 아닌 해외에서 인정받은 작가가 없던 시절이라 김흥수 화백의 역량은 비교할 수 없었다. 한국 작가로서 세계 미술사에 한 획을 긋는 데 주저 없이 김흥수 화백의 업적은 절대적이었다.

작가 김흥수 화백의 삶에 조금 더 다가가려는데 주저하는 것이 있다. 그것은 사회적 정서인 듯 싶다. 결혼이라는 통념을 깨뜨린 것에 관하여 국내에서 충격이 되었지만, 다른 면으로 바라본다면 아름다운 동행이다. 부부로서 삶보다 스승과 제자로서 존경과 작업을 돕는

또 다른 예술적 역할에 더 비중이 컸음에도 불구하고 창작하는 작가의 삶을 일반적인 통념으로 받아들이고 이해 하는데 시간적 여유가 없는 정서였다.

김흥수 화백의 삶에서 44년 동경미술학교(현, 동경미술대학), 54년 서울미술대학 강사, 57년 프랑스 파리 싸롱 도똔느 정식회원, 프랑스 엘베화랑 전속, 프랑스 국립현대미술관. 59년 프랑스 가브리엘 화랑 전속, 67년 미국 필라델피아 무어대학 초빙교수, 67 미국 펜실바니아 아카데미 미술학교 강사, 77년 하모니즘 선언. 93년 러시아 모스크바 푸스킨미술관 개인전. 러시아 에르미타주미술관 개인전 등 그가 이 땅을 떠나는 2014년 까지 무수한 해외 전시와 국내 전시를 발자취를 기억하는 이들이 얼마나 될까. 우리가 알고 있는 결혼이라는 보편적인 경계를 넘었다는 그 이유만으로 그 무엇도 받아들이는데 인색하고 궁색하지 않았는지. 100년이 지나도 세계적인 작가 한 사람 인정하지 못한 21세기에 살고 있다는 것이 불행하다.

김흥수 화백이 떠난 지 8년이 되었지만 국내 수많은 작가 중에 단 한사람도 그의 빈자리를

삼인 1987~1988 161×272cm

채울 수 없다는 것은 그의 삶이 일반적 기준의 평가에 가늠되지 않은 영역 밖에 있었다는 것을 입증하는 것이기도 하다.

김흥수 화백은 누구인가

그를 알려면 출생지, 학력, 전시경력, 작품세계 등으로 그 사람을 이해하고 알 수 있다면 좋으련만 그를 알아가기에는 너무 정보가 열악하다.

작가의 내면의 삶이 드러나지 않아 표피적인 정보로 접근하는 오류가 있다. 김흥수 화백의 정신세계를 펼쳐 보일 수 있는, 아니 담고자 하는 우리의 용량이 감당하지 못 할 뿐이다.

미국에 체류한 12년 동안 화가로서 자유를 경험하였다. 해외 나가 있는 동안 동양의 음·양·추상적 구성의 방법에 대한 접근과 실험이 자유였으며, 동양인에 대한 무관심이 자유였으며, 작가로서 자유는 스스로의 길을 개척하는 기회라고 생각했다. 그 자유스러움은 이원적 조형주의였다. 한국적인 자기의 뿌리—그 뿌리에 연결되는 시적인 근본적 향수를 부인하지 않으면서도 보편적 메시지를 전달할 수 있는 실존적이며 변증법적인 방식을 발견한 것이다. 그의 이론은 영적이며 철학적이다. 그가 추구한 자유이며 자유라는 말속에 현대미술의 새로운 장을 열게 된 하모니즘은 자유에서 추출한 레시피이기도 하다. 그래서 김흥수 화백은 '나는 자유다'라고 한 의미를 되새겨 볼 필요가 있다. 외적 자유가 아닌 내적인 자유는 창작에 대한 실험과 연구였다.

김흥수 화백을 '한국 현대미술의 아버지'라고 칭해도 과언이 아니고 도리어 부족 할 성싶다. 추상과 구상의 세계를 자유롭게 넘나 들었으며, 근대회화와 현대회화의 경계 구분 없는 자유로운 정신세계를 지휘 하였다. 서양미술을 탐닉하고 모방하려 했던 시절이 있었다. 잘 그리는 것이 그림이라고 생각되었던 시절에도 한국미술의 개념에 집중 하였으며, 이론으로서 얻은 절대적 작업세계는 유럽과 미국에서 한국적인 것으로 세계미술사에 올릴 수 있는 기회를 얻었다. 해외에 머물수록 우리 것에 대한 기록을 남기고자 했으며, 진부 하다고 생각했던 우리의 전통을 숨기지 않고 드러낸 작품을 발표했다.

오늘 날에도 국적 없는 작품들이 서로 표절 하여도 김흥수 화백은 정신을 지켜가면서 한국 현대미술을 해외에서 발표하였다. 이데올로기 시대에도 우리의 삶과 정신이 지표가 되었던 한국작가 임을 부끄러워하지 않았던 것은 우리의 정신을 강조하였다.

시간이 흘렀지만 수많은 작가들이 과거 김흥수 화백이 걸었던 실크로드 같은 길을 기억

할 수 있을까. 김흥수 화백이 대륙의 경계를 넘나드는 활동과 영향력은 이제 조금씩 퇴색 되어지고 있는 것이 다시 회복 되어지고 예술적 가치와 기록들이 재 조명 되어지기를 기대한다.

생전에 김흥수 미술관을 인수하여 그의 정신을 지키고자 하지만 어느 하나 쉬운 것이 없다. 김흥수 화백의 정신은 문화국가로서 후학을 가르치는 것과 한국미술의 당당한 자존감 회복이다. 평생 다니면서 만난 작가들에게 이웃들에게 칭찬과 격려를 아끼지 않으셨던 것이 캔버스 안의 색채로서 하모니가 아닌 삶의 하모니를 보여주고 실천하셨다.

모든 창작자들이 자유를 꿈꾸지만 자유롭지 못하기에 올 곧은 창작의 맥을 찾지 못하고 있다면 자유롭게 살다 간 김흥수 화백의 삶을 소개하고 싶다.

여름의 해변 1970 135×135cm

김흥수 화백의 예술세계는 한국인의
자랑이며 세계미술역사에 길이 남을 것이다
내가 만나본 화가 김흥수

글 : 김달진(김달진미술자료박물관장)

2022년은 김흥수 화백님이 95세로 별세 하신 지 어느덧 8년차, 국립현대미술관 재직 당시 한국의 현대화가로서의 독보적이며 하모니즘을 전 세계 미술계에 선포하신 '한국의 피카소' Kim Sou(김흥수) 화백님과의 인연이 화백님이 작고 하신 후 불합리로 엮어진 H재단과의 법정 투쟁을 하고 있는 유족 대표 김용환 선생님과의 안타까운 인연에 이어지게 되었다.

김 화백님의 선구자적인 한국대표 화가의 작품성은 이미 프랑스화단에 인정을 받았고 이어서 워싱턴 D.C 에서의 하모니즘 선포는 세계적인 화가로써의 위치를 확고히 하였다.

이를 인정한 세계 3대 미술관인 러시아의 푸쉬킨과 에르미타주 미술관에서 생존 작가로는 마르크 샤갈에 이어 두번째로 아시안으로는 처음으로 하모니즘의 예술성을 인정 받아 획기적인 초청 전시회를 갖고 국위선양을 한 사실은 한국 미술계의 긍지를 갖기도 하였다.

1949년 국전 1회 당시 진취적인 작품 〈나부군상〉을 제출하여 특선을 받았으나 부도덕하다는 담당 장관의 제안으로 전시 도중 철거한 웃지못 할 에피소드와 반도호텔에 전시된 〈한국의 봄〉의 배경이 전쟁중에 파손된 러시아 영사관 건물에 태극기를 꽂아 놓은 것이 '제정 러시아의 건축 폐허에 시음(詩吟)이 흐르고 있다'는 서울신문 필화사건(1954년)으로 프랑스 유학 직전 2개월간의 여권 압류 사건 등은 당시 봉건적으로 폐쇄된 한국 정부의 일면

이며 이에 굴하지 않고 버틸 수 있었던 김 화백이다.

　일제 강점기에 동경 미술대학 당시 졸업을 앞둔 김 화백이 '조선인은 일본 전쟁에 목숨을 바칠 수 없다'고 학병 징집을 거부하고 졸업을 하지 못 한 사실을 45년만에 후배 학장 니시 다이유 교수의 주선으로 1989년 11월 주일 대사관에서 야나이 대사의 주선으로 '1944년 졸업장'을 전달하는 1인 졸업식을 거행하여 예술 문화계에 김 화백님의 민족성을 알게 된 뜨거운 이슈가 되기도 하였다.

　1988년 1월 프랑스 파리 전시를 앞두고 대표작을 표구하기 위해 '청기와 화방'에 맡겼던 70년대 대표작 16점이 화방의 화재로 유실 되었을 당시 화방 대표가 집문서로 손실 변상 하려 하였으나 당시 김흥수 화백은 작가의 목숨과 영혼이 담겨있는 중요한 작품들의 손실에도 불구하고 청기와화방의 재기하여 화가들에 도움을 주는 것이 우선이라고 격려하고 제안을

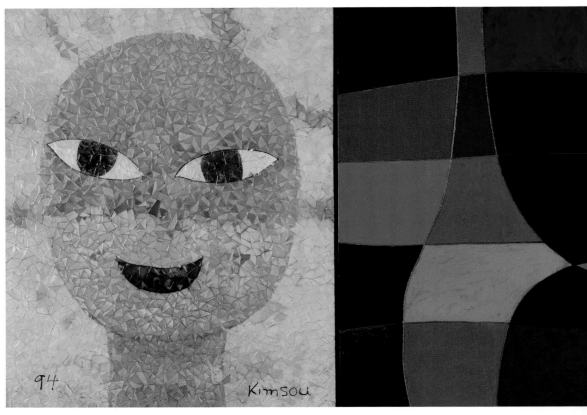

미로　1994　162×392cm

거부한 사건은 또 다른 김 화백님의 인간미를 접하게 된 뜨거운 사회 이슈 이기도 하였다.

　일제 강정기에 동경미술학교 재학 시절에 조선인의 긍지와 자존심을 고수하고 일제 식민지 정책에 굴하지 않았고 한국전쟁 전후의 어려웠던 환경 속에서도 의지를 굽히지 않고 많은 고초를 감수하면서 어려운 조건 속에서도 화백님의 대망인 세계 무대의 도전과 그에 대한 성취는 가히 본받을 만한 결과 임을 의심치 않다.

　Philadelphia 의 Moore College of Art & Pennsylvania Academy of The Fine Arts 에서 초청교수와 전임강사로 재직 당시 1977년 Washington D.C 소재 IMF 미술관의 초대전 개막 당시에 있었던 조형주의(調型主義, Harmonism) 선포는 미국 화단계에 획기적인 뉴스 이었으며 이를 계기로 1990년 프랑스 파리의 룩상부르그 미술관, 1993년 러시아의 푸쉬킨 국립미술관과 에르미타쥐 미술관에서 화백님의 고귀한 작품들을 인정 받아 초대전을 갖게 된 것이다.

　특히 푸쉬킨 미술관에서는 생존작가로는 마르크 샤갈에 이어 두번째로 동양인으로는 처음으로 초대전을 개최하게 된 사실은 경이 할 사건일 것이다.

　한국인으로 세계 미술문화의 선구자로 각광을 받고 이를 국가 차원에서 영구히 보존하고자 한 고인의 뜻을 악용하여 법적 투쟁을 하고 있는 유족의 안타까운 소식을 전해 들은 한국의 현실에 개탄하며 이는 정부 차원에서 진실된 문화보호 조치로 자유스럽고 희망적인 문화 예술인의 앞날이 보장되어야 할 법적 보호가 절실하다고 생각된다.

　김흥수 화백님의 예술세계는 한국인의 자랑이며 세계미술역사에 길이 간직 되어야 한다.

김홍수의 작품은 누구 것일까?

글 : 전대열(전북대 초빙교수)

김홍수 화백이 세상을 뜬지도 벌써 8년이 되었다. 김화백은 많은 사람들의 주목을 받은 사람이다. 젊어서 부터 독특한 기법으로 그림을 그려서 하모니즘의 창시자로 불려졌다.

하모니즘은 전세계를 통털어 오직 김화백만의 독창적으로 개발한 세계 미술사의 대히트였다. 이를 원용한 후배들이 공들여 더 많은 빛을 발하게 만들었기에 후세에 끼친 영향이 엄청나다.

작품 하나하나가 모두 피와 땀을 쏟은 화백의 창작품이었기에 지금까지도 그이 유작을 놓고 많은 옥신각신이 벌어지고 있어 세인의 눈살을 찌푸리게 만들고 있

는 것은 참으로 유감스럽다.

 김화백은 말년에 43세 연하의 제자를 아내로 맞이하여 큰 화제를 일으켰다. 프랑스 마크롱 대통령은 초등학교 때 담임선생과 결혼했다. 한국같았으며 스캔들로 기록되며 대통령은 커녕 구의원 당선도 어려웠을 것이지만 자유와 지성의 나라 프랑스에서는 아무 문제도 안 되었다.

 김흥수는 정치가가 아닌 예술인이었기에 국민의 화제 대상이 되긴 했어도 큰 문제를 야기하진 않았다. 김화백의 아내 역시 화가로서 자기 세계를 구축하고 있었기에 그들의 결혼은 축복 받았다.

 김화백이 노한으로 서세한 후 젊은 아내 뒤를 따라 갔으니 그들의 연분은 저 세상에서도 계속 이어지고 있을 것이다. 그런데 김화백의 유작이 김용환 상속인(장남)의 열정으로 아버지 기념관을 건축한다는 조건으로 H재단에 기증되었다. H재단은 100억에 해당하는 작

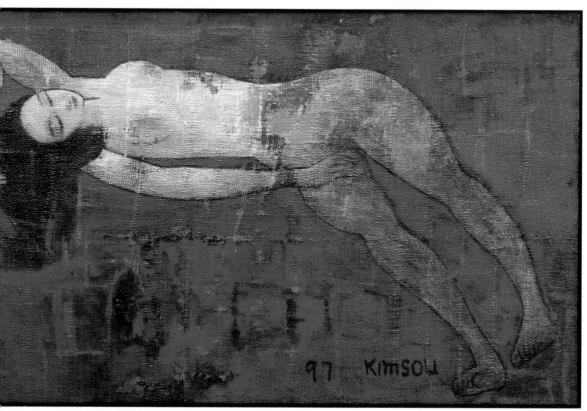

7월 7석의 기다림 1997 164×394cm

품을 기증 받았으면서도 기념관 건립은 차일피일 미루고 있어 작품 반환소송에 걸려 있다. 작품의 향방은 법원의 판단에 맡겨졌지만 예술과 속세의 차이점을 법에 의존한다는 것 자체가 불명예스럽다.

당연히 약속이행이 불가능하다면 유족들의 품으로 작품은 되돌려져야 할 것이다.

이번에 발간하는 김흥수 화백의 화문집이 세상 빛을 보게 되면서 작품 역시 국민들의 사랑을 받는 기회가 되기를 바라마지 않는다.

염원 1979 183×276cm

김흥수 화백을 추억한다

글 : 장덕환(세계여행작가협회 회장, 정치학 박사)

고 김흥수 화백, 함경남도 함흥에서 태어나(1919~2014) 야수파, 입체파, 표현파 등을 두루 섭렵한 한국의 피카소라 말한다.

화백은 '하모니즘(Harmonism)' 창시자로 여성 누드화를 독보적인 작품으로 한국 미술계에 바람을 일으켰던 작가로 각인되었다.

'추상과 구상의 조화를 꾀하는 미술을 선언'하여 국내 미술계에 하모니즘 바람을 불러 일으켰던 김흥수 화백, 전문가들은 특히, 여성의 누드에 기하학적 도형을 대비시켜 서로를 보완하는 '음과 양의 상대성으로부터 조화의 진리를 구한다'는 점에서 독특 하다고 말한다.

독보적인 작가로 알려지기까지는 무엇보다도 화가에게는 여성의 몸은 필연으로 사실적인 소재가 아닌가 싶다. 화가의 눈과 감성으로 표현하는 사실주의 작품세계에서 '여체'는 무엇보다도 아름답고 신비로운 깨달음이 아니었을까. 그렇기에 이질적인 요소들을 대비시켜 누구나 할 수 없는 환상적인 작품을 탄생 시켰을 것이라는 생각을 해 본다.

향년 96세로 타계(2014년 6월 9일)하신 '한국이 낳은 미술계의 거장 한국의 피카소'로 불리는 작가 김흥수, '하모니즘' 추상화의 선구자로 자리매김한 화백의 화문집 작품을 책으로 볼 수 있다는 기쁨이 크다.

바라건데, 화백의 정신이 후진들에게 계승 발전되길 바랍니다.

'하모니즘' 화풍 창안한
21세기 세계 미술사의 증인

글 : 서옥식(언론인, 정치학 박사)

"음과 양은 서로 상반된 극을 이루고 있다. 그러나 그것은 하나의 세계로 어울리게 될 때 비로소 완전에 접근하게 되는 것이다. 예술의 세계에 있어서도 예외일 수는 없다.

추상미술의 등장 이후 세계의 화단은 구상주의와 추상주의가 서로 반목적인 상극을 이루어 왔었다. 사실적인 표현은 틀 속에 얽매여 있다고 볼 수 있는 반면 추상적인 표현은 우연성을 다분히 지니고 있는 것이다. 따라서 그 어느 한쪽에만 치우쳐 있다는 것은 완전치 못함을 의미한다.

음과 양이 하나로 어울려 완전을 이룩하 듯 사실적인 것과 추상적인 두 작품 세계가 하나의 작품으로 용해된 조화를 이룩할 때 조형(造型)의 영역을 넘은 오묘한 조형(調型) 예술 세계를 전개하게 된다. 이것은 궤변이 아니다. 진실인 것이다. 극에 이른 추상의 우연의 요소들이 사실표현의 필연성과 조화를 이룰 때 그것은 더욱 넓고 깊은 예술의 창조성을 지니게 되는 것이다."

'한국의 피카소'로 불리는 김흥수(1919-2014) 화백의 1977년 '하모니즘(조형주의)' 창시 선언 내용이다.

김 화백은 1960년대 국내 미술계에 현란한 색채와 관능미가 깃든 서구의 감각적 화풍을 선보인 주역이었으나 70년대엔 여성의 누드와 기하학적 문양의 추상화를 대비시켜 그린 '하모니즘' 화풍을 창안해 화단에 새 기운을 불어넣었다.

하나의 캔버스를 화면 분할해 한쪽에는 여성의 누드나 한국적인 것을 그린 구상화를 넣고, 다른 한쪽에는 기하학적 도형으로 된 추상화를 넣었다. 구상과 추상을 한 화면에 융합하여 하모니즘 예술을 개척한 작가였다.

그의 하모니즘 개념은 음양(陰陽)의 철학이며 동양사상이 모태다. 음과 양은 서로 상반된 극을 이루고 있다. 그러나 그것은 하나의 세계로 어울리게 될 때 비로서 완전에 접근하게 되는 것이다. 예술의 세계에서도 예외일 수는 없다. 이에 따라 그의 작품은 구성과 추상이 하나의 몸(體)을 갖는 만남으로 나타난다.

예컨대 누드와 일정한 간격의 색면 연결, 병마개의 규칙적인 배열, 오브제(objet, 상징물)의 시메트리(symmetry, 대칭), 단순한 기하학적인 이미지의 반복 구성은 언제나 아름다운 누드와 함께 그의 화면에 지속적으로 등장한다.

미술평론가 김종근은 김흥수의 작품에 반복적으로 등장하는 누드는 형태적인 아름다움과 에로티시즘만을 의도하는 것은 아니라 창조의 모태로서의 상징적 의미체계인 것이라고 말한다.

그 외에도 누드 뿐 아니라 여인과 함께 승무나 한국적인 불상, 전통춤, 탈 등 한국의 이미지들도 잊지 않는다. 김흥수 화백의 하모니즘은 구상과 추상의 만남이라는 새로운 표현 방식만으로 이미 그만의 독특하게

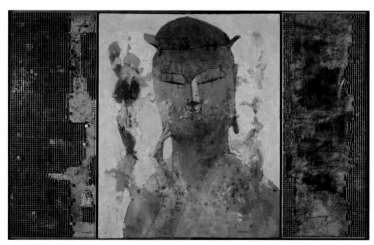

오 1977 172x274cm

독창성을 이룩했다.

흰 바지에 백구두를 즐겨 신어 '백바지 신사'. 9순의 나이에도 젊은이 못지않은 정력을 공공연히 자랑해 '타고난 정력가', 웬만한 그림이 아니면 화가 취급도 안해 '폭군 화가', 본인 마음에 들지 않으면 그 누구의 면전에서도 할 소리 못할 소리 고함을 질러서 '고함쟁이 영감'이라는 '칭호'가 붙었다.

올해로 하모니즘 선언 45년을 맞는 가운데 김흥수 화백은 평생 외로운 화도(畵道)의 파란만장한 생애를 살아오는 동안 한국 미술의 창조적 발전에 지대한 공헌을 해 온 미술사의 증인이다. 세계 미술사에 그가 최초로 창조해 낸 하모니즘은 불행하게도 국내에서보다 미국, 유럽, 러시아 등에서 더 높은 평가를 받고 있다. 평가에 인색한 한국 화단의 풍토에 탓을 돌리기에는 그가 너무도 유명한 세계적인 화가가 돼 버린 것이다. 지금 그의 작품은 세계 3대 박물관의 하나인 러시아 상트 페테르부르크의 에르미타주 박물관(Hermitage Museum)에 미술 거장 칸딘스키(Wassily Kandinsky, 1866-1944), 베르나르 뷔페(Bernard Buffet, 1928-1999)와 함께 어깨를 나란히 해 소장 전시되어 있다.

사랑 1969 126×330cm

하모니즘(Harmonism), 존재의 인식과 깨달음의 세계

글 : 김월수(시인, 미술평론가)

변화무쌍한 현대미술의 흐름 속에서 작가들은 주류가 되기 위해 혁신과 도전하는 작품활동을 하고 정체성 있는 차별화 된 자신만의 세계(DNA)와 객관적인 평가(예술성과 상품성) 등 대중과도 소통의 기회를 만들어가려고 노력하는데, 작가가 작품에 대한 철학과 이론은 이해와 평가의 대상이 되고 철학은 가치와 의미가 드러나고 이론은 방향과 기준이 된다고 본다.

김흥수 화백은 1977년 현대 미술사의 새로운 장르로서 추상과 구상을 조화 시키는 하모니즘(음양 조형주의) 미술을 창시하고 세계적인 호평을 받았는데 하모니즘이란 눈에 보이는 구상 세계와 눈에 보이지 않는 추상 세계를 하나의 화면에 그려 조화 시키는 방법을 말한다.

김흥수 화백의 작품 중 사랑을 온 세상에(1974년), 오(1977년), 염(1977년), 승무도(1978년), 꿈(1981년) 등에서 보면 불교적인 소재(불상, 탑, 승무 등)와 세속적인 여인(나상)의 모습을 소재로

하고 왼쪽 또는 양쪽에 추상(수평선–사각형, 삼각형, 원형 등으로 절대 세계를 표현)과 구상(현상세계에서 사는 다양한 인간의 감정과 욕구를 표현)의 구조 속에서 자아와 세계가 둘로 분리하는 서양의 이원론과 자아와 세계가 하나라는 동양의 일원론이 서로 다른 것이 내적 성장과 성숙으로 하나의 통일(융합)되어 온전해짐을 나타낸다. 이것은 헤겔의 변증법처럼 이성과 오성의 구별에서 출발하여 존재의 근거인 원형, 궁극적인 것, 절대지(주관과 객관이 하나의 통일을 이룬 철학적 지식)에 대한 인식하는 것과 일맥상통한다.

　작가 작품의 주제와 의미(철학)로 보면 탑, 불상, 여인의 모습(인체의 다양한 동작과 자세) 등에서 보이는 선들은 구불구불 자라나는 소나무처럼, 부드러우면서 생동감 넘치는 산의 봉우리와 능선들처럼, 포근한 어머니의 품같이 꼭 안기고 감흥을 불러일으키는데 부드

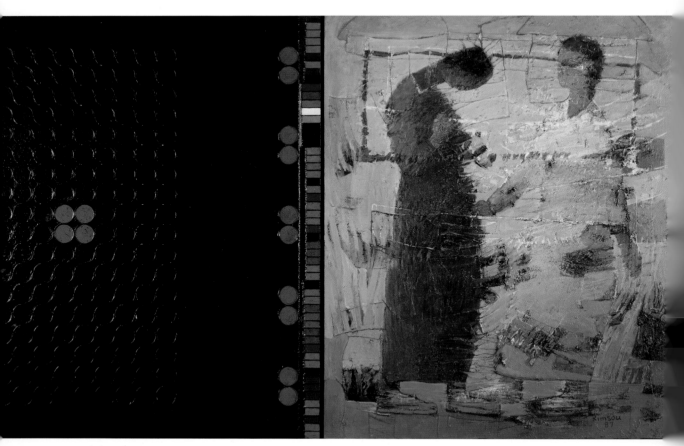

정담　1987　162×274cm

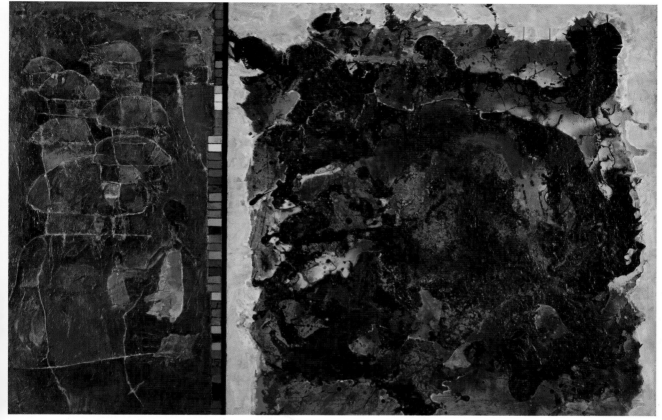

바위고개 마을의 아침 1975 128×193cm

러움과 날카로움, 유연한 곡선미와 정제된 직선미, 과감한 생략과 강조의 특징을 동시에
보여주면서 이를 유기적으로 융합하여 곡선 미감과 단아함이라는 한국미를 느끼게 한다.
또한 왼쪽과 양쪽에는 최소한의 자연현상이 기본적인 단순화된 원형, 사각형(쌓아서 중첩
된 선의 공간), 삼각형 등 추상적 요소로서 통일감, 리듬감, 균형미를 갖추고 하늘로 날아
오르는 듯한 경쾌함과 평안함을 주는데 서로 다른 이질적인 요소를 결합하여 보는 이로 이
로 하여금 극적인 효과로 무한한 감동을 안겨준다. 여기서 보이는 상대 세계(육체의 감정
과 보편적인 이성) 그 너머 보이지 않는 절대 세계(사물의 본질이나, 신, 영혼 등)로 깨달음
을 표현하는데, 이러한 두 개의 법칙이 서로 완전히 분리된 채로 존재하는 것이 아니라 상
호 침투하는 관계 속에서 온전해진다고 본다.

金興洙의 作品世界
調型主義 宣言

世界頂上의 作家들과 어깨를 같이 한 韓國의 元老

글 : 김남수(미술평론가)

그가 오늘이 있기까지 평생 외길 화도의 길을 걸어 오면서 파란만장한 역사를 엮어 왔고 한국미술의 창조적 발전에 지대한 공헌을 해왔음을 부인 할 사람은 없다. 그러나 이 지구상에 그가 최초로 창조해 낸 하모니즘(Harmonism)은 불행하게도 국내에서보다 선진국에서 더 높은 평가를 받고 있다. 논공행상에 인색한 우리 화단의 왜곡된 미술풍토에 탓을 돌리기에는 그가 너무도 유명한 세계적인 작가가 되어 버린 것이다. 지금 그의 작품은 성 페테르부르크에 있는 에르미타쥬 세계3대박물관에 칸딘스키, 베르나르 뷔페와 어깨를 나란히 하고 소장 전시되어 있다. 한 세기(100년) 동안에 세계적인 작가가 한두 명 탄생된다는 사실을 우리는 역사를 통해 배워왔다. 세계적인 작가는 역사와 시대가 만드는 것이지 아무리 절규해도 스스로 되는 것은 아니다. 작가 김흥수가 세계적인 작가가 됨으로 해서 본인의 영광은 물론이려니와 나라와 민족을 위해 엄청난 애국을 하는 것이다. 본란은 하모니즘 20년을 맞는 해에 작가의 예술과 생애를 집중 조명하고 재검증함으로써 한국미술의 세계화에 새 지평을 열고자 한다.

87년 서울 올림픽조직위원회가 주최한 세계현대미술제 국제운영위원으로 위촉받아 내한한 프랑스 평론가 피에르 레스타니씨는 김흥수씨에 의해서 최초로 주창되고 선언된 조형주의(Harmonism)에 대한 재평가 작업이 시급함을 강조했다. 일부 왜곡된 세계미술의 흐름을 바로 잡겠다는 의사를 포명했다. 당시 레스타니씨는 누보레알리즘을 주창한 세계적인 평로가로 이탈리아의 미술전문지 도무스(Domus)의 편집책임을 맡고 있었고 세자르, 알망, 팅켈리 등 세계적인 현대미술가를 발굴해 낸 평론계의 거장이었다.

김흥수는 지난 73년 평소 작품의 소재인 불상이나 여인상을 분할된 평면에 그리고 그 갓면에 주제와 관련한 추상이미지 작업을 한 것이다. 당시 격렬했던 구상과 추상의 개념논쟁을 한꺼번에 수용함으로써 양자간의 대립을 조화 시키는 방법론을 찾아낸 것이다. 그로부터 4년후인 77년 작가는 본인의 작업을 공식화하기 위해 미국의 국제통화기금(IMF) 전시장의 개인전에서 '조형주의(Harmonism)선언문'을 발표했다. 그 선언문의 내용은 다음과 같다.

구상과 추상의 용해
調型主義 藝術의 宣言

음과 양은 서로 상반된 극을 이루고 있다. 그러나 그것은 하나의 세계로 어울리게 될 때 비로소 완전에 접근하게 되는 것이다. 예술의 세계에 있어서도 예외일 수는 없다.

추상미술의 등장 이후 세계의 화단은 구상주의와 추상주의가 서로 반목적인 상극을 이루어 왔다. 사실적인 표현은 틀 속에 얽매여 있다고 볼 수 있는 반면 추상적인 표현은 우연성을 다분히 지니고 있는 것이다. 따라서 그 어느 한쪽에만 치우쳐 있다는 것은 완전치 못함을 의미한다.

음과 양이 하나로 어울려 완전을 이룩하 듯 사실적인 것과 추상적인 두 작품세계가 하나의 작품으로 용해된 조화를 이룩할 때 조형의 영역을 넘은 오묘한 조형 예술세계를 전개하게 된다. 이것은 궤변이 아니다. 진실인 것이다. 극에 이른 추상의 우연의 요소들이 사실표현의 필연성과 조화를 이룰 때 그것은 더욱 넓고 깊은 예술의 창조성을 지니게 되는 것이다.

1997년 7월 7일 KIMSOU

그후 지난 81년 데이비스 살레라는 미국의 젊은 화가가 뉴욕에 등장, 김흥수가 이미 주창하여 발표한 바 있는 조형주의를 들고 나와 미국화단에 충격을 던졌다. 데이비드 살레는 일약 스타로 떠올랐고 당시 6년이 지나도록 구미에서 김흥수씨 대신에 조형주의 창시자로 인식이 됐다. 당시 레스타니씨는 77년 선언한 김흥수의 일체의 자료를 확인하고 **"기존 미술사 학설에 수정이 필요하다. 김흥수의 작업은 국제미술계에서 재평가되어야 한다"**라고 주장하고 일체의 자료를 가지고 파리로 떠났다.

그로부터 3년 후인 90년 레스타니씨는 다음과 같은 글을 발표했다.(요지)

피에르 레스타니(Pierre Restany) 하모니즘은 현대미술에 새 전환점을 만들었다.

김수(Kimsou)는 자신이 붙인 독특한 용어가 말하듯 조형주의자이다. 그는 자신의 일상생활에서 뿐만 아니라 예술에서의 서로 상반되는 요소, 대조적인 요소, 즉 음과 양, 긍정과 부정, 리와 표등 자연발생적인 변증법적 논리를 실천하고 있는 아주 독특한 존재이다. 바로 이와같은 이원적 우주관에서 미술가인 김수의 개성이 비롯된 것이다. 뫼비우스의 고리

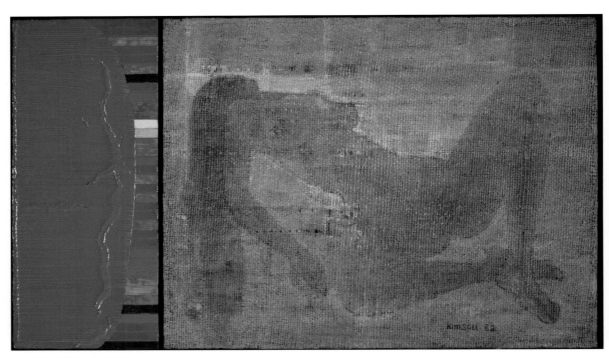

꿈 1982 91×157cm

처럼 현재의 영원한 차원 속에서 그가 우리에게 제공하는 존재의 지속적이고도 자연스러운 모습….

김수의 이원적인 우주는 상대적인 시간의 정지 속에서 그 하모니와 융화를 발견하게 된다.

－ 중 략－

화면속에 인간의 호흡을 찾는 것이 바로 김수의 끝이 없는 여정의 목표이다. 김수의 끊임 없는 모색과 탐구로 온갖 양식의 변천을 거치면서 그것을 찾아 내는 것이다.

79년 한국에 돌아올 무렵, 김수의 환상의 언어는 "조형주의는 본 궤도에 올라 있었다. 화 면은 두 부분 즉 구상적인 부분과 추상적인 부분으로 나뉘어져 있었다. 그러나 두 요소는 독립된 요소로 생각되지 않고 하나의 주제와 음과 양적인 표현으로 나누어져 있었다. 양은 긍정적이고 구상적인 것이며, 눈으로 직접 파악하고 그려내는 것이다. 음은 부정적이고 추 상적이며, 눈으로 직접 볼 수 없는 실체인 것이다. － 중 략 －

김수는 자기의 길을 개척하다가 드디어 해결점을 찾아 낸다. 바로 그것이 이원적 조형 주 의다. 그는 자기 고유의 양식-한국적인 자기의 뿌리-그 뿌리에 연결되는 근본적인 향수를 부인하지 않으면서도 보편적인 메시지를 전달할 수 있는 실존적이며, 이 이론은 변증법적 인 양식을 발견한 것이다. 이 이론은 영적이며, 철학적-더 정확하게 말해서 시적-인 것이 다. 김수의 시는 그의 감수성, 그리고 그의 감수성의 실존적 표현과 깊은 연관성을 갖고 있 다. 풍부한 생활의 모든 경험들이 예술적 차원에서 음과 양으로 반영되고 있는 것이다"라 고 평하고 있다.

프랑스 파리의 현대구상 미술전문지 아트 악츄엘의 편집장이자 평론가인 빠트리스 뻬리 에르씨는 그의 작품평에서 "그의 작품에 감탄하는 순간 우리는 그의 작품에서 풍기는 생동 력에 사로잡히고 만다. 사실상 흔히 상반되는 두 예술의 경향이 이루어질 때 비로소 예술 가의 모든 감수성을 표현하고 인간의 가장 심오한 곳을 불러일으키는 생명력의 창시자가 태어나는 것이다. 이러한 사실에서 우리도 김수와 같이 어떤 외형을 넘어서 비록 우리의 인식을 피해 가지만 예술가의 손에 사로잡히는 삶의 실재성을 지각해야 되지 않을까. 김수 가 쓴 조형주의 원칙에 대한 선언문을 읽으면서 '완벽하지 못한 성인들의 제자는 있으나 원 칙이 없이 완벽하였던 인간은 결코 보지 못했노라'하는 공자의 말씀을 생각하지 않을 수 없

다. 71세인 이 한국화가의 주요원칙은 상반된 극을 조화시키고 이로부터 그 이중성이 제3
의 세계, 즉 작품을 창작하도록 하는 것이다.

그의 작품 구도는 완숙한 평온을 자아내고 있다. 노자가 말했던 것처럼 천상과 지상을 결
합하여 물욕을 벗어나 깨달음을 얻는 중도를 보여 주는 것 같다. 모든 가능성이 생성되는
에덴동산의 평온은 김수가 유형과 무형, 유색과 무색 세계를 자유자재로 왕래하며, 조형
미의 극치를 이룬다. 그러나 영적인 탐색에도 불구하고 그는 그를 둘러싸고 일어나는 모든
사실과 인간문제를 항상 깊히 인식하고 있다"라고 평하고 있다.

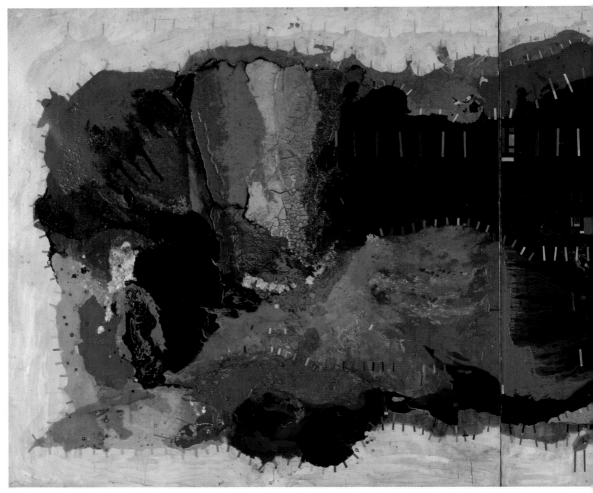

금강산의 인상 1973 182×366cm

김흥수 작품을 파리 현지에서 본 이화여대 정병관교수는 "사랑이나 기쁨이 황홀경에 이르는 수단은 여인이나 나체만이 아니라 색채와 광선효과가 삼위일체가 되어야 가능하다. 아마 그의 그림에서 볼 수 있는 도취의 표현은 음악이나 시에서는 가능하지만 그림에서만은 비교할 상대가 없는 독창적이라고 할 수 있다.

물론 보나르가 있지 않느냐고 말할 수 있다. 그러나 보나르의 황홀경은 우울한 분위기가 있다"라고 평하고 있다.

이상에서 관찰한 바와 같이 김흥수의 조형주의 예술이 80년대 미국에서 선풍적인 인기를 모았던 데이비드 살레와 비교 할 때 누가 먼저이고 누가 모방을 한 것인가는 이제 논의의 대상 마저 되지 않을 만큼 국제화단의 권위있는 평론가들에 의하여 명명백백이 가려졌다. 문제는 국내 화단의 냉대, 특히 비평가들의 편견이나 무관심 때문에 잠재력을 가진 훌륭한 작가들이 소외되고 버려진다는데 더 큰 문제가 제기되고 있다는 것이다. 한 작가의 작품세계에 대한 정신과 주제, 양식과 기법 등을 국내 비평계가 외면하고 있는 사이 세계의 미술전문가들이 우리나라 작가의 우월성을 발굴해내고 있다는 사실은 아이러니일 수밖에 없다. 기껏해야 서양에서 배워온 것이니 서양 것을 모방한 것에 불과 할 것이라는 선입견이나 그릇된 판단이 우리미술을 우리 스스로가 후진국형으로 토행시키는 꼴이 된 것이다.

93년, 생존 작가로서는 샤갈에 이

어, 그리고 동양권에서는 처음으로 모스크바 푸쉬킨 미술관과 성 페테르브르크, 에르미타쥬(세계3대박물관)에 초대된 김흥수는 현지 언론과 신문들인, 모스코비치에 노바스치, 니자비시마야(독립신문), 에호뿌라미삐, 모스크바 트리뷴, 문화일간지 쿠란띠(시계탑, 수레바퀴) 등이 대서특필을 하여 호평을 했으며, 모스크바의 한 석간에서는 "볼흐까 거리에서는 천재적인 화가 김수를 만날 수 있다. 전통적으로 서유럽 예술만을 지향해온 푸쉬킨 국립예술박물관에서는 대한민국 김수화백의 전시회가 열렸다. 김화백은 사실주의와 추상성을 조화시켜 자신을 스타일인 하모니즘을 창조해 냈다. 전시회 개막식에는 김수화백 내외와 대한민국과 일본대사, 시도로프 러시아 문화성장관이 참석하는 등 대성황을 이루었다"라고 보도하고 있다. 다음은 현지 언론의 보도내용을 간추려서 소개해 본다.

프랑스 현지 언론 보도기사

하나로 합일되는 음과 양에 관하여

그후 6년간 프랑스에서 지내면서 파리 아카데미 드 라 그랑드 쇼미예르에서 수학하면서 현대 유럽 예술의 신비를 깨달은 그의 예술세계는 실물을 떠나 상징화를 그 후에는 입체화 마침내는 추상화에 이르게 된다. 입체주의에 매료되어 그린 작품은〈새얼굴〉(1956)이다.

그후 1967년부터 1979년까지 화백은 미국에서 거주하게 된다. 예술가들의 견해에 따르면 미국에서의 경험은 김화백에게 자기예술의 최종적 형태로 이르는 급격한 방향전환을 경험할 수 있는 기회를 제공해 주었다고 한다. 즉, 김수화백은 추상주의 수련기를 거치게 된다. 그는 즐거운 마음으로 조형재료를 가지고 실험을 하게 된다. 즉, 작품표현에 탄약통과 못, 너트와 볼트 등을 쓰게 된 것이다. 오랫동안 추구한 흠잡을 데 없는 절대적인 조화에 이르는 길을 현저하게 다가가게 되었다는 사실은 매우 중요하다.

그러나 김화백은 미국에서 1970년대 초엽 구상예술의 대표자들과 추상주의자들의 격렬한 싸움에서 의기소침하게 된

다. 어느날 그는 다양한 유파의 대표자들이 그림이 나란이 걸린 2개의 그림을 보게 되었다. 이것은 훗날 김수화백의 하모니즘이라고 불리우는 방법의 원칙을 이해하는 계기가 되기도 하였다. 물론 일치는 그가 찾던 조화를 전적으로 부여하지는 못했지만 조화로 이르는 첫 발걸음이 되었다.

만일 김수화백의 예술철학에 관하여 언급한다면, 그 의미는 그가 3가지 기원으로 분류한 상이한 세계 문화 속에서 독창적인 길을 열어 놓았다는 것이다. 부처님의 말씀에 따르면, 동양예술의 핵심은 〈해탈상태〉, 〈망각〉 그리고 〈苦〉라고 한다. 서양예술의 기저를 이루고 있는 것은 극도로 제한된 감각의 조화이다. 미국 예술(김수화백은 이를 유럽예술과 구별하고 있다)에 있어 산출점은 세밀하게 계산된 합리주의라고 한다. 김수화백은 고대중국의 기원을 이루는 陰(어두운 근원), 陽(밝은 근원)에 근거를 두고 있다. 따라서 서와 북은 어두운 근원이요, 동과 남은 밝은 근원이다. 여성은 어두움을, 남성은 밝은 근원이다. 주관성과 객

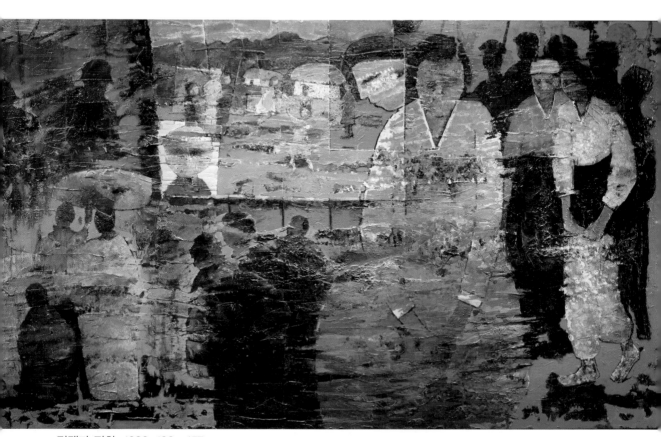

전쟁과 평화 1986 196×457cm

관성, 하늘과 땅, 가을과 겨울, 하늘색과 붉은색, 이 모든 것은 음과 양의 범주에 따라 구별되는 것이다. 이들은 서로 대립하고 있다. 그러나 예술의 목적은 절대적인 진리를 찾는 것이고 예술에 있어서는 나무랄데 없는 조화를 찾는 것이라고 김수화백은 말한다. 이들이 조화를 이루어 하나로 만나게 될 때야 비로소 모든 것이 고요하고 아름답고 매혹적인 모습을 띤다는 것이다.

한국미술의 균형미 Mosoow Tribute

한국의 화가인 김수화백의 작품이 푸쉬킨 예술박물관에서 러시아에서는 최초로 전시되고 있다.

1919년 함흥시에서 태어난 김수화백은 한국 내에서는 물론 해외에서도 유명하다. 1938년에서 1944년 까지 동경미술학교에서 수학한 후, 그는 파리로 옮겨 아카데미 드라 그랑드

무한 1994 126×306cm

쇼미예르에서 수학했다. 파리에서 그는 많은 전시회에 참여했다. 그후 김수화백은 미국에도 거주하며 많은 전시회를 열었다.

김수화백의 대부분의 작품은 추상적인 부분과 구상적인 부분으로 나뉜다. 그 두 부분은 서로 독립적인 것이 아니며 서로간에 영향을 주고 미와 조화를 창조한다. 초창기 작품중의 하나가 "조명(1977)"이다. 작품의 중심부에 위치한 부처의 이미지는 따뜻한 황금빛과 붉은 색조로 표현되어 있다. 또 다른 두 부분은 한지와 거즈에 단색의 회색 콜라쥬 구성으로 허물어진 절의 벽을 나타낸다.

종교적인 주제와 한국의 민족 정서는 김수화백의 작품에 널리 있는 주제이다. "동화이야기(1980)", "코리안 판타지(1979)", "승무(1979)"등의 작품들은 전통적인 한국의 미술과 문학, 춤에서 영향을 받았으며 대담한 색채배열과 자유로운 구성으로 매우 현대적으로 보인다.

김수화백은 진실로 전통미술과 현대미술의 조화를 찾았으며 이것은 과거와 현대의 조화, 한국적인 것과 세계적인 것의 조화이다.

Kuranity

푸쉬킨 박물관에서는 이와같은 전시를 예전에 관람한 적이 없다.

오늘 푸쉬킨 예술박물관에서는 대한민국의 김흥수화백 전시회가 열렸다. 이것은 획기적인 사건이다. 왜냐하면 권위있는 고전주의 박물관 역사상 처음으로 이곳 박물관에서 아시아에서 온 현재 상존하는 거장의 작품들로 꾸며져 있기 때문이다.

김수라는 이름으로 국내외에 널리 알려진 김화백은 모스크바의 대중들에게 전혀 알려지지 않은 하모니즘이라는 양식이 담긴 40여점 이상의 작품을 모스크바로 가져왔다. 이 양식의 창시자는 바로 김흥수화백이다. 보통 두 부분 즉 추상적이고 사실적인 부분으로 구성

되어 있는 그의 그림들은 기억되어 있는 양식 속에 선명한 물감으로 채색 되어져 있다. 한국에서는 고전주의자로 여겨지는 김화백은 동경에서 수학하였고 프랑스 파리와 미국에서 거주하면서 작품전시를 해왔다.

　당시 73세인 김화백은 기력이 넘치고 건강하며 슬하에 3명의 아들과 딸 그리고 아름다운 아내가 있다. 김화백은 위험천만한 현 세계에서 자신의 작품으로 조화와 행복 그리고 평화에 대한 인간의 권리를 주장하고 있다. 수도 모스크바를 떠나 에르미타쥬 박물관으로 옮겨가게 될 전시회의 주관에서도 3년이 소요되었다.

개척자(정보안내 신문)

　김수(하모니즘의 창시자인 세계적으로 널리 알려진 대한민국의 화백) 하모니즘은 다양

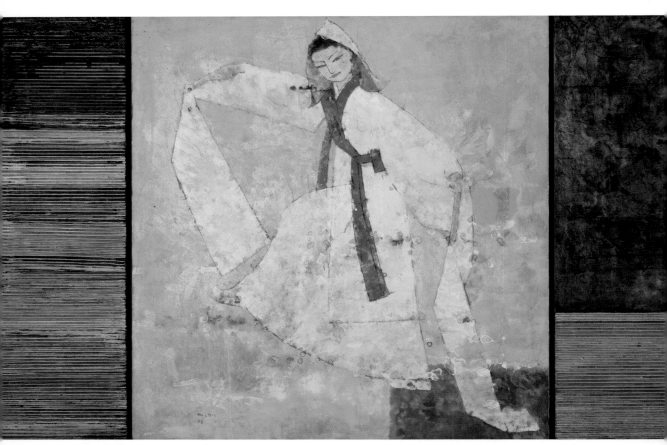

승무도　1978　112.5×183cm

한 민족의 문화이다. 사람들간의 상호이해는 이 지구상에서 평화를 보장하게 될 것이다.

푸쉬킨 예술박물관을 현지 참관한 나상만(연극) 교수의 기고문의 일부를 소개해 본다.

한 가슴에 공존하는 기쁨과 격정! 김화백의 하모니즘은 동양의 음양 철학을 하나로 결합하는 것을 바탕으로 하고 있다. 음은 여성을 상징하고 양은 남성을 상징하며, 음은 인간의 육체를 양은 인간의 정신을 나타낸다. 음은 현실이고 양은 추상이다. 즉, 하모니즘은 리얼리즘과 추상 미술의 결합이다.

모스크바 볼혼크가 12번지에 그리스식의 대리석 기둥이 무척 인상적인 건물이 있다. 이 건물이 바로 '러시아 시의 태양'으로 숭상받고 있는 푸쉬킨의 명칭을 따서 알렉산더 3세 미술관을 모체로 하여 기부에 의해 완성된 푸쉬킨 미술관이다. 여기에는 그리스 · 로마 시대의 걸작에서부터 푸생, 드라크라와, 코로, 세잔, 피카소, 르노와르, 모네, 드가, 고갱, 마티스 등 현대회화에 이르기까지 모두 2천여 점 이상의 미술품들이 소장되어 있다.

이 미술관의 2층 순수 회화관 중앙 홀에서 전시된 김흥수화백의 작품은 전시공간의 사정으로 27점이 소개되었는데 이 전시회는 매우 이례적이며 중요한 의미를 지니고 있다. 왜냐하면 동양의 화가가 여기서 전시회를 갖는 것은 처음이었을 뿐만 아니라 생존하는 작가의 작품을 전시한것은 1973년 샤갈 이래로 최초였기 때문이다.

김흥수화백은 '에호 쁠라네띠(행성의 메아리)'라는 신문 인터뷰를 통해서 그 감격을 이렇게 표현하였다. "나의 작품들이 훌륭한 미술관, 뛰어난 화가에게만 허락되는 홀에서 여러 시대 천재들의 창작품들과 함께 전시되는 것을 자랑스럽게 생각합니다."

김화백의 푸쉬킨 미술관 전시회는 러시아의 문화일간지 '쿠란띠(시계탑 또는 수레바퀴)' 기자 유리 자하레프의 표현처럼 하나의 획기적인 사건이었다. 따라서 이곳에서의 전시회를 하나의 행운이나 우연으로 간과해서는 곤란하다. 여기에는 많은 어려움과 여정이 필요했는데 그 과정을 영자신문 '모스코 타임즈'는 소상하게 밝히고 있다.

또한 김흥수에 의하면, 박물관 직원이 그에게 현존하는 화가의 작품은 전시하지 않는다고 말했다고 한다.

"나는 그들에게 그러나 샤갈이 있었노라고 말했습니다. 나의 하모니즘은 샤갈도 하지 못했다고 말입니다."

전통적으로 서유럽 예술만을 지향해 온 푸쉬킨 미술관에서의 이번 전시회는 한 작가의

영광만이 아니고 우리 미술문화가 세계적으로 인정을 받은 셈이며 성장했다는 증거라고 할 수 있을 것이다. 이는 현지의 매스컴들이 잘 대변 해주고 있다.

모스크바에서 발행된 러시아의 언론들은 이번 전시회에 '한국의 화가가 러시아에서 조형주의를 선보였다'(모스코비치에 노바스치), '음과 양의 조형미'(나자비시마야 가제타), '김수, 나는 자유로다'(에호 쁠라미띠), '한국예술의 균형미'(모스크바 트리뷴), '볼혼크 가의 천재적 김수'(베체르나야 모스크바), '모스크바 시민들은 조화로운 전쟁과 평화를 보게 되엇다'(카메스산트 다이어리), '화가 김수의 독특한 세계'(로드마스코프그키에 노바스치), '한국 현대회화의 첫 만남'(이즈베스티야), '구상과 추상의 조화'(다수크 브 마스크베), '화가의 음양관'(모스코 타임즈)이란 타이틀로 전폭적인 관심을 갖고 김흥수 화백의 그의 하모니즘 회화를 소개하고 있었다.

김화백의 이번 모스크바 초대전은 한마디로 성공적이었다. 특히 '나자비시마야(독립)'신문은 '김수화백은 현재 세계미술의 혜성이다'는 표현을 쓰면서 5월 13일자 6면에 전시회에 소개된 '자화상'(1980~1990년 작품)을 비롯한 다섯 작품의 사진과 함께 김화백의 성장과정과 작품세계에 대한 심층 보도를 하고 있다.

알라 보리센코와 빅토리아 쇼히나, 이 두명의 기자를 통해서 나자비시마야 신문은 김화백을 이렇게 소개했다.

"모든 화가들은 조화를 추구한다. 심지어는 조화를 파괴하는 자들도 말이다. 그러나 김수화백은 자기예술의 목표와 요구 그리고 포용으로써 조화를 인식하는 원칙적인 하모니스트이다."

맺음말

이상 김흥수의 조형주의를 내외 여러 필진을 통해 다양한 시각에서 검증해 보았다. 그의 작품이 세계적 수준에 올라 있고 그의 작품은 그 누구도 추종할 수 없는 높은 예술성에 도달하고 있음을 전문가의 입을 통해 확인한 것이다. 만일 김흥수가 유럽이나 미국에서 태어났다고 가정해 보자. 그는 이미 세계 정상의 작가로 자리를 굳혔을 것이다. 천민근성이나 자학을 버리고 훌륭한 미술인으로 보호하고 협력에 인색하지 않을 때 우리미술은 세계 속에 우뚝 설 것이다.

아트코리아/1997년 1월호 중 발췌

러시아 푸쉬킨미술관과
에르미타쥬 박물관 초대전

나와 피엘 레스타니씨와의 만남

프랑스의 저명한 미술평론가 피엘 레스타니씨와의 만남으로 나의 하모니즘 작품들이 급속도로 세계화단에 인정을 받게 된 경로로 특이하다.

내가 미국을 떠나 서울에서 정착할 무렵이었다. 미국의 데이빗 사레라는 젊은 작가가 81년 내가 주장하는 하모니즘과 똑같은 방법으로 한쪽에는 추상 작품을 그것도 내가 그린 모티브와 똑같이 만들어 발표함으로써 일약 세계적으로 유명하게 되었다. 나는 이 사실을 그의 작품이 실린 「World Art Trends 82」라는 미국에서 발행되는 미술잡지를 통해 87년에야 겨우 그것을 알게 된 것이다. 어느날 나의 처 수현이가 그 잡지를 내게 보여주는 순간 마음속으로 "드디어 때가 왔구나"하고 절규 하였다. 그러나 세상은 그리 만만치가 않았다.

나는 나의 화집과 그 David Salle의 그림이 실린 두 책을 들고 현대미술관의 당시의 관장이 경성을 찾아갔다. 그러나 그는 나의 설명을 들은 후에 냉정하게도 "같은 시기에 그럴 수도 있지"하며 딴전을 부리고 있었다. 77년과 81년이 어찌하여 같은 시기란 말인가……. 어처구니 없는 일이었다. 나는 할 수 없이 미술관에서나와 그 길로 월간미술의 이종석 주간을 찾아 갔다. 그러나 그는 내가 갖고간 두 권의 책을 놓고 가라하더니 영영 무소식이 되고 말았다. 그렇지만 신은 나를 버리지 않았다. 86년에 있었던 한불 수교 100주년을 기념하는 서울·파리전에 나는 한국작가로서 출품하게 되었으며 나를 지명한 사람이 바로 레스타니씨였던 것이다.

레스타니씨는 87년 여름 어느날, 나의 화실에 찾아와서는 나의 조형주의 선언문을 보더니 무릎을 치면서 "김수 선생! 이 작품들은 역사적인 작품들입니다. 절대로 팔지 마십시오. 제가 파리의 미술관에서 전시회를 마련해 주겠습니다."라고 약속하였다.

파리 룩상브르 미술관의 김흥수 조형주의 초대전을 이렇게 하여 열리게 되었다. 90년 6월 27일에 있었던 개막일에는 500명 이상의 인파가 모여 미술관 개설 후 최고의 인파라는 것이었다. 더욱이 프랑스 국립 TV 방송국인 안텐그는 저녁과 아침 뉴스 시간 두 번에 걸쳐 방영했으며 "김수의 하모니즘은 현대 미술사의 한 페이지를 차지하게 되었다."고 찬사를 보내주었다. 구경하러오는 인파는 매일같이 더해 갔으며 전시는 대 성공리에 끝났다.

그런데 내가 모스크바의 푸쉬킨 미술관과 쌍·페데르브르그의 에르미타쥬 박물관에서 초대전을 갖게 된 것도 바로 이 룩상브르 미술관에서의 전시회가 계

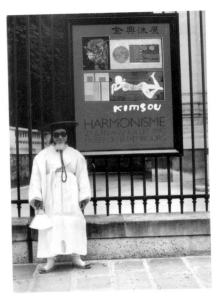

파리 룩상브르 미술관 앞에서

1993년 모스크바 TV와의 인터뷰(푸쉬킨 미술관 김흥수 초대전 개막식)

기가 된 것이다.

그러나 그 당시 우리나라와 러시아는 아직 국교가 없었다. 따라서 나는 그런 이야기는 우리나라 UNESCO 함태영 대사에게 하라고 대답하였다.

그는 다음날 러시아 블라드미르 로메이꼬 UNESCO 대사를 모시고 재차 나의 전시회에 찾아왔으며, 나의 전시를 푸쉬킨 미술관에서 갖게 하겠노라 하였다. 그후 함대사와의 사이에 국가적인 차원에서 나의 전시회를 갖는다는 합의를 보게 된 것이다.

그리고 그해 가을 러시아 문화성 킬체브스키차관이 내한하여 강용식 문화공보부 차관과 더욱 구체적인 언약이 있었다.

그러나 일의 진행은 그리 쉽지가 않았다. 내가 모스크바의 푸쉬킨미술관 이리나 안또노바 관장을 찾았을 때 안또노바 관장은 흥분된 어조로 나에게 난색을 나타내는 것이었다.

"푸쉬킨미술관은 구라파 사람들의 작품만 전시하고 있어요. 동양사람들은 동양미술관에 가시오."하며 쌀쌀하게 나를 쫓아 내려고 하였다. 그러나 나는 질 수가 없었다. "그렇소 나

1993년 푸쉬킨 미술관(러시아, 모스크바) 김흥수 전시회 초대전 개막식에 참석한 관람객들

김흥수 '승무도' 상설전시장의 에르미타쥬 박물관 전경

는 분명히 동양사람이요. 그러나 나의 작품들은 국제성을 띠고 있기 때문에 동양미술관에서는 안되오"라고 대꾸했더니, "그렇지만 푸쉬킨미술관은 살아있는 작가의 전시회는 하지 않소. 7년에 꼭 한번 샤갈전시회를 했을 뿐이오."라며 더는 결단코 안된다는 어조였다. 나는 그말이 떨어지자마자 "내가 푸시킨미술관에서 전시회를 갖자는 것은 바로 그 점이오. 샤갈과 같이 위대한 작가만을 전시하는 것을 알기때문이오. 만일 아무에게나 전시회를 시키는 그러한 미술관이라면 나는 찾아 오지도 않았을 것이오. 당신들이 나의 전시회를 1년 늦추면 그만큼 당신들의 젊은 세대가 손해본다는 것을 알아야 하오"하고 큰소리 쳤다.

어쨌든 많은 우여곡절을 거치면서 나는 동양사람으로서는 처음으로, 그리고 생존작가로는 샤갈이후 두번째로 초대전을 갖게 된 것이었다.

쌍·페데르부르크이 에르미타쥬 박물관은 세계3대 박물관의 하나로 내가 이 유서 깊은 박물관에서 초대전을 가졌다는 것이 지금도 믿어지지 않을 정도이다. 그러나 어떻든 나의 작품 승무도(60호 크기)가 마티스나 피카소의 작품들이 진열되어 있는 바로 그 옆방에 칸딘스키와 뷔페등의 작품들과 같이 나란히 걸려있는 것을 보면 틀림없는 사실인 모양이다.

러시아의 순회전을 위하여 많은 분들이 수고하여 주었다. 강용식 문화공보부 전차관, 이수정 문화부 전장관 그리고 모스크바 주재 한국대사관 김석규 대사 및 동대사관 이석배 공보관 등등 많은 분들이 적극적으로 도와 주셨으며, 특히 우리 문예진흥원에서는 1억원에 이르는 막대한 금액을 지원하여 주었으며, 또한 대한항공에서는 작품 운반과 모스크바까지의 수차에 걸친 여행을 편안하게 할 수 있게 지원하여 주신데 대하여 이자리를 빌어 재삼 감사드리는 바이다.

<div align="right">갤러리 가이드 1997년 1월호 중 발췌</div>

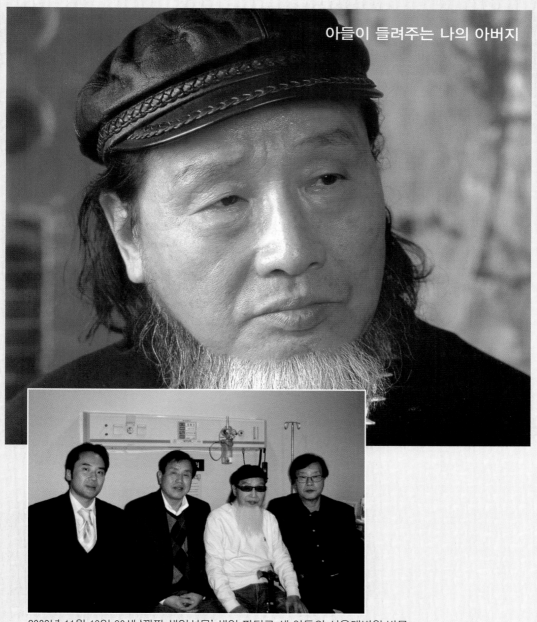

2009년 11월 19일 90세 '깜짝 생일선물' 생일 파티로 세 아들의 서울대병원 방문
3남 용진, 2남 용희, 김흥수화백, 1남 용환

임진강 너머...

한국문화예술을 세계 현대미술 역사에 김흥수 이름이 한 획을 이룰 수 있기를 바라며 또한 당신이 못다하신 생전의 업을 대신 할 수 있었으면 하는 바이다.

본문 중에서

자주 찾을 수 없는 조건이지만 이북5도 공원묘지에 올 기회에는 아버지의 묘지 주변을 정리한 후 약소하게 준비한 소주와 안주로, 생존에는 전혀 자리를 같이 한 적도 없었지만, 내가 처해있는 입장을 충분히 이해 하시리라 믿고 대화를 하고는 한다.

생존에 고향 땅 함흥을 열망하시던 아버지를 위로하기 위해 이곳 이북5도 묘지에 안장 시켜들인 지 벌써 어언 9년, 아버지의 유언에 따라 국가에 기증하겠다고 시작한 계획이 법조인의 의도적인 접근을 인지 못하고 그 덫에 묶여 긴 세월 속에서 헤어 나오지 못한 점을 사과 겸 도움을 청할 의도로 맛 술로 시작 대화를 한다.

일본 여인 어머니와 결혼 후 함흥에서 미술교사로 근무하시던 중 공산 치하 학대에서 견디지 못하고 남하 하신 아버지를 찾아 어머니 등에 업혀 할머니와 함께 월남 하였다.

서울 선린상고에서 미술교사로 재직 당시 나에 대한 아버지의 사랑과 관심이 특히 섬세하신 것으로 기억한다.

그림그리기를 좋아했던 나의 재능에 긍정적인 안목으로 보살펴 주셨고 일찍이 아버지는 부자전시회에 대한 꿈을 갖으셨다.

6·25전쟁직후 한강다리 붕괴로 1·4 후퇴 당시 겨우 피난길에 오르게 되었지만 어머니는 동생을 데리고 부산으로 나는 미 종군 화가이신 아버지를 따라 잠시 복무(?) 하기도 하였다.

아버지 덕분에 나는 미군 부대 내에서 마스코트가 되기도 하였고 아버지의 각별한 사랑으로 후방에서 편안하게 지낸 것으로 기억된다.

아버지의 제대 후 부산 피난중 서울예고에서 교사생활을 하시면서도 나와 함께 출근하고 아버지는 방과 후 작품 활동하시고 나는 주변에서 시간을 보내곤 하였다.

어느 한 여름 밤 작업을 마치고 집으로 돌아오는 길에 먹고 있던 수박의 씨까지 삼키자 "큰일 났구나! 수박 씨는 먹는게 아닌데 어떡하지? 할 수 없다 내일 아침에 너의 배에서 수박이 자라지 않나 함 보자…"하시며 나의 손을 꼭 잡고 염려스레 말씀하시는 아버지의 포근한 감정을 느끼기도 하였다.

아버지는 나를 데리고 자주 야외 스케치에 데리고 다니면서 같이 그림을 그리기를 좋아 하시었다. 아버지와의 또 다른 초등학교 5학년때의 추억은 아버지가 프랑스로 출국 하시기 몇 달 전 동대문 구제품 시장에서 영국제품 오버코트를 사주신 기억이다.

당시는 전쟁 직후라 제대로 된 옷을 구하기는 하늘의 별 따기였고 더군다나 외국제 오버코트를

소유할 수 있다는 것은 기적에 가까운 은총이었다.

나는 그 순간이 너무도 감격하여 집으로 돌아오는 미니 버스 앞에 앉아 살며시 차가운 겨울 유리 창에 얼굴을 대면서 꿈이 아니기를 바랐다.

"용환아 뭐하냐?" 하시는 아버지의 말씀에 웃음을 머금고 아버지의 사랑을 내 가슴깊이 각인 하게 된 사건이었다.

몇 개월 후 여의도 공항에서 아버지를 배웅 할 때 아버지의 사랑을 짙게 가슴에 안고 있던 나의 가슴은 아버지와의 작별이 가슴이 찢어지는 기분이었으며 아버지를 기약없이 떨어져 살아야 한다는 슬픔에 집에 돌아오는 버스 안에서까지 계속 통곡의 눈물을 흘렸다.

아버지는 출국 하시기 전 그림에 관심이 많으신 담임 고병욱 선생님한테 "우리 아이는 그림에 재주가 많으니 특별히 관심을 갖아 주길 부탁드린다"는 말씀을 하시기도 하였다.

그로부터 7년 고등학교 2학년까지 아버지를 대신한 가장의 임무로 어머니를 보좌하고 성장한 소년기는 학교생활도 제대로 할 수 없었던 힘들고 가난한 시간들이었다.

이런 생활 속에서 아버지가 원하던 나에 대한 화가의 꿈은 물론이려니와 학교 생활도 제대로 할 수 없었던 어려운 가정생활로 인한 자괴심으로 자연히 다른 세계 속으로 묻혀 버리게 되었다.

성장하는 소년 시기의 아버지의 부재는 나에게 많은 어려움을 주었었다.

1962년에 귀국하신 아버지와의 재회는 새로운 나의 삶을 접하는 기회의 시작이기도 하였다.

김포국제공항 입국장에 "환영 김흥수 화백"의 현수막을 배경으로 E여고 밴드부의 팡파르 연주에 묻혀 모습을 드러낸 아버지는 서구 영화의 주연 배우, 화려한 패션모델 의상으로 가족에게 접근 하시는 아버지를 보면서 이질적인 감정에 어색하기만 하였다.

귀국 즉시 혜화동에 화실을 마련하신 아버지는 많은 화가 지망생들로 붐비고 있었으나 화가 지망을 체념한 나는 의식적으로 그곳의 접근을 피하고 있었다.

화실을 방문 할 기회에는 화가가 되기를 항상 조언을 하시어 많은 부담이 되었지만 구석에 자리한 아버지의 작품들에 많은 감동을 주었고 심취 되기도 하였다.

특히 많은 작품중에서도 고민(Agony: 1960 195 x 260cm)이 말하는 두 여인의 번뇌를 표출한 모습과 붉은색의 조화 그리고 고통의 표현들을 강한 검정색으로 마무리한 구성은 고등학생인 나에게 강한 이미지를 심어 주었고 감탄과 찬사로 화가 김흥수의 면모를 보게 되었다.

계속되는 아버지의 화가로의 종용 거부로 인하여 부자지간의 이해 충돌로 발전하였으며 이 문제

를 아버지는 평생 동안 서운한 감정으로 담고 사셨던 것을 후에 알게 되기도 하였다.

공학도를 꿈꾸던 나의 기대와는 달리 낙방하여 재수를 하던 중 우연한 기회로 이봉열/박석환 화백 화실에서 잠시 뎃상에 심취한 계기가 홍대 건축미술과에 입학하게 되었다.

실기 시험결과가 전교 최고의 성적임을 전달 받은 아버지는 나를 등에 업고 환호하고

고민 1960 195×260cm

기뻐하시면서 건축미술과에 적을 두면서도 화가로의 입문 기회가 있다고 다시 종용 하시기도 하였다.

아버지는 대학 입학금을 주시면서 "이제 나의 임무는 끝났다. 유럽에서는 만 18세까지만 부모가 책임을 진다"는 말씀에 무척 서운한 마음으로 독립 생활을 시작한다.

짧은 기간에 공부한 뎃상 실력으로 대학생활을 하는 동안에 시작한 알바(Arbeit)는 잡지사 개인지도 등으로 독립 생활에 많은 도움을 주게 되었고 바쁜 생활을하며 편한 대학 시절을 보내게 되었다.

대학 4학년 당시 아버지는 미국 필라델피아 Moor College of Art에 교환 교수로 가신다는 갑작스러운 연락을 받고 또 다시 밀려오는 부자지간의 아련한 정을 충분히 쌓지 못한 아쉬운 감정을 갖게 되었다.

부자지간의 갈등으로 누적된 대화의 결렬로 인해 벌어진 상처에 대한 치유도 이루지 못한 점에 대한 불만 그리고 강하게 각인되었던 소년시절의 아버지의 모습을 되 찾기 위한 몸부림 이었는지도 모른다.

하지만 많은 시간은 이미 과거 속에 파묻혀 버렸고 그 묻혀 버린 시간 속에서 나의 모습을 되찾는다는 희망은 요원하다는 것을 느끼면서도 거기에 대한 애착은 끊임없는 아쉬움만 갖고 조용히 아버지의 새로운 도미 작가 생활을 응원하였다.

돌이켜 보건데 아버지는 프랑스로부터의 귀국시 약속 받은 S대 교수직에 대한 약속이 변화된 국

내 사정과 특히 기득권의 강렬한 반대 세력으로 이루지 못한 한국에서의 꿈을 저버린 결과였다.

나는 70년대초 개인 사정으로 3년계획으로 캐나다로 잠시 한국을 떠난다는 계획이 아버지가 운명하신 2014년 42년간을 제2의 삶을 착실하고 부끄럽없이 살았다고 자부한다.

수차에 걸쳐 캐나다와 미국을 오가며 잦았던 아버지와의 재회도 인상적이었으며 특히 공적석상에서 아들에 대한 자부심을 보여 주시기도 하셨던 아버지의 모습을 보며 그동안에 결렬된 부자지간의 관계를 조금이나마 좁힐 수 있었다.

미국 IMF 미술관에서 갖았던 하모니즘 선포로 일약 세계 미술계에 주목을 받으며 이후 금의 환향하신 아버지는 계속되는 미술계 주 세력에 밀려 뜻을 제대로 이루지 못하고 있던 중 프랑스 파리 뤽상브르그 미술관 초청 전시회는 그동안의 주요 작품은 물론 하모니즘을 유럽에 알리는 중요한 계기가 되었다.

당시 아버지는 3번째 결혼을 한 상태였고 이로 인한 불편한 관계가 성공적인 전시회를 바라는 마음으로 모든 감정을 감추며 현실을 긍정적으로 받아 주기로 노력하였다.

당시 개장식은 대 성황이었으며 뤽상브르그 미술관 전시회는 사상 처음으로 전 파리 시가지 곳곳에 KimSou 포스터로 장식되어 있었 던 것도 인상적이었다.

러시아의 푸쉬킨 애르미타주 미술관에서 아버지의 하모니즘 초대전시회를 갖게 된 기회도 이때에 주선되었으며 이는 러시아 역사상 생존 작가로는 마르크 샤갈 이어 두번째로 그리고 동양인으로는 처음으로 초대 전시회를 갖게 된 동기가 되기도 하였다.

아버지 90세 때의 생신일 2009년 11월 17일에 아들 3명이 깜짝 파티를 하기로 약속하고 미국과 캐나다에서 서울대 병원에 입원중이시던 아버지 병실에 갑자기 방문하였을 때 아버지는 순간 매우 놀라면서 기뻐하시는 모습은 항상 기대하였던 아버지의 깊은 사랑의 모습이었다.

그날 아버지는 평소에 말씀하셨던 "나의 그림들은 국가에 기증 할 것이다"라는 말씀을 재삼 강조 하셨다.

나는 나의 아버지이기 때문에서가 아니라 순수한 한국 미술 문화 역사에 절대적인 가치성을 인정 받아야 할 중요한 작품들

파리에서 1991

이며 한국예술인의 자부심을 위해서라도 영원히 보존 하여 세계적으로 널리 알려야 한다고 믿고 있다.

내가 정년 퇴직을 한 2014년 5월 한달을 넘기지도 못하고 갑자기 접한 아버님의 운명 소식을 듣고 귀국하는 중 파노라마처럼 전개되는 지난 날의 시간들과 못다 한 부자지간의 회포 숙명적인 예술가의 삶 그리로 일반 가정과 같은 나눔의 정을 누리지 못한 아쉬움 등을 풀지 못한 채 불효자로 아버지를 저 세상으로 보냈다는 죄스럽고 안타까운 마음이 가슴을 매어지게 하였다.

염을 준비 하던 중 테이블에 눕혀진 차디찬 아버지 이마에 손을 얹고 오랫 만에 그동안 밀렸던 많은 얘기를 나누었다.

"아버지 미안합니다. 쓸쓸히 혼자서 세상을 떠나게 하셔서… 열심히 사셨지만 뜻대로 이루지 못한 여러 문제들을 뒤로 한 채… 미안 합니다. 아버지께서 평생을 부자지간의 미술전시회를 꿈을 이루어 드리지 못한 점 대단히 죄송합니다."

비록 사체이신 아버지이지만 마지막으로 할 수 있는 평생을 쌓아둔 못했던 속풀이를 아버지 얼굴을 바라보며 외치는 절규의 죄송함을 말씀드렸다.

이것이 내가 할 수 있었던 최선의 방법 이었음에 다시 한번 죄스러운 마음뿐 이었다.

장례식을 끝내고 들려준 소식은 아버지의 주요한 71점의 작품들이 소유권 분쟁으로 민사재판에 상정한 후 3개월만에 돌아 가셨고 20개월전 승하한 3째 부인의 많은 채무를 해결하기 위해 김흥수 미술관과 주택을 급히 처분하였다는 안타까운 소식을 접하게 되었다.

당시 한국 사정에 어두운 나는 그 누구의 도움도 없이 아버지의 생전에 준비 하였던 모든 작품은 국가에 기증 할 것에 준비 작업을 하기 시작한다.

다행히도 박광진 화백님의 도움으로 순천시 국제문화센

미술협회장 2014년 6월

터(가칭)에 기증 계약을 체결하고 2016년 12월 31일에 우여곡절끝에 국세청에 보고서를 제출하게 되었다.

소유권 분쟁 재판은 계속 되었고 다음해 5월말에 순천시로부터 기증 파기 통보를 받게 되고 그때 부터 뜻하지 않은 어려움을 갖게 되었다.

재판에서 승소한 2016년 3월 12일 이틀 후 예고도 없이 방문한 국세청은 전 작품에 가압 딱지를 붙이고 6개월 후인 9월 말일까지 상속세를 지불하거나 기증을 완료하지 않을시 전 작품은 공매 처분 할 것이라는 협박적인 공고를 받게 되었다.

6개월 이라는 기증 종결을 제안한 국세청 처사에 한국에 대한 일반상식 결합은 고사하고 그동안 결별 되었던 한국사회에 대한 나의 무지로 아버지의 숙원 사업을 내 스스로 성취 시킨다는 것은 어려운 과제였다.

6개월 이라는 너무 짧은 기간 내에 맨 손으로 엎질러진 물을 주어 담기란 벅차고 힘든 일이었으나 삶을 재도전하는 각오로 아무 연고도 없는 한국에서 열심히 노력 하였다.

꾸준한 나의 노력에도 불구하고 국세청이 제시한 6개월의 시간은 불가능한 조건이었으며 국세청 의 의도적인 제안이 아니었나 하는 개인적인 의구심을 갖기도 하였다.

국가 차원에서 화가와 유족이 원하는 의도에 문화사업의 이해와 그에 따른 협의로 가능성을 부여 하여 줄 수 있는 아쉬움을 가져본다.

캐나다는 상속세가 없을뿐더러 기증문화가 일반 사회에 기본으로 정착되어 있는 관계로 특히 이 와 유사한 경우는 정부의 적극적인 협조로 유족에 대한 피해없이 해결할 수 있다.

한국의 경우 이러한 기증 절차를 밟기 위해서는 상당한 시간이 요하는 현실이기에 6개월의 시간 은 거의 불가능한 처사이며 이는 필히 국가 차원에서 재 검토 할 사항이라 사료된다.

이러한 문화사업에 대한 인지 결핍으로 하모니즘 창시자인 국제적인 화가 김흥수작품들이 국세 청으로부터 가혹하고 무리한 처사로 고난을 받게 되는 결과를 낳게 되었다.

짧은 체류 동안 알게 된 지인들 그리고 기증 협의를 진행하면서 개인 또는 단체들로부터 기증에 대한 이해 정도가 상상 이상으로 달랐으며 혹자는 개인적 경제적인 이익과 사업성을 바탕으로 접근 한 점에 당황하고 유감스럽기 까지도 하였다.

국세청이 제시한 마지막인 9월초 지인을 통하여 접근한 자칭 사회 저명인사 J 여인과 그녀의 지 인 당시 S대 법대 K교수, 차기 법무부 장관 예정자, 남북 통일 연구소 이사장, 법없이 사는 청렴한 법조인 이라는 K교수를 소개 받았다.

 그들은 나에 대한 모든 조건과 상황들을 꿰뚫고 기증 조건에 만족할 조건을 간파하고 진지한 관심으로 망자의 소원을 충족시킬 수 있다며 계획된 접근을 한 것이었다.

 그 당시 나의 입장에서는 그 누구에게도 의구심을 갖지않고 서로의 믿음 속에서 착실하고 진실된 50여년의 이민 생활을 갖었던 내가 특히 법대 교수이며 차기 법무부 장관인 K씨의 흑심 갖고 접근을 한다는 것은 도저히 상상할 수도 없는 금기 사항이었다.

 그 남녀가 사전에 철저한 사기 계획을 하였다는 것을 기증 계약 체결 일년 뒤에 알게 되면서 충격적인 새로운 한국의 다른 모습을 보며 나의 무지와 과오에 대한 번민으로 7년이상의 세월을 허비한 점에 분개하며 후회한다.

 고등학교 당시 대했던 "고민(1960년작)"이 나의 미래를 예언이 아니었나 하는 생각으로 아버지에 대한 한 없는 원망을 갖아 보기도 하였다.

 형사소송에서 증거 부족이라는 편파적인 검사의 판결로 시작된 법정 논쟁을 국내 사정에 무지한 내가 불합리한 현실에 대처하여 아직은 우리 사회에는 정의와 JUSTICE가 건재함을 믿고 도전 할 것이다.

 4·19를 시작으로 정의를 위해 나섰던 나의 젊은 시절과 그 계기로 캐나다로 쫓겨간 동안 성장한 한국의 민주화 운동이 오늘의 사회를 이루었으나 아직도 요원한 이 사회의 부조리를 나를 대신하여 운명을 달리 하신 4·19 선배님 묘지 앞에서 울분을 토하기도 하였다.

 "선배님 이 사회에 많은 부조리가 나의 눈에 아직도 밟히네요. 당신의 주검에 면목이 없습니다. 도와 주세요. 당신과 4·19의 안타까운 주검들에 조금이나마도 정의와 진실이 전달 될 수 있기를······."

 이 일로 인하여 너무나 오랜 세월 속에 시달리고 있는 나의 처참한 모습을 나 스스로 감당하지 못할 때는 아버지 묘소를 방문하곤 하였다.

 고향 함흥을 떠난지 70여년 손꼽아 기다리던 망향의 꿈도 이루지 못 한 채 쓸쓸히 이북5도 묘지공원에서 보이는 임진강 너머의 고향 땅을 바라보는 현실에 나의 마음은 한 없는 미안함과 분노의 마음이 무겁기까지 한다.

 귀국 후 기득권과 보수적인 일부 미술계로부터와의 거리를 좁히지도 못 하고 있던 중에 시작된 연분이 미술로 연계된 아름다운 현대판 한국의 피카소 사람이라는 미명아래 사회의 이목을 받던 아버지는 의도적으로 자식들을 멀리하기 시작함으로 아버지의 주요 작품 관리가 고령의 아버지 의지와는 달리 제대로 이루어지지 않고 있었으며 그동안 관리 부족과 의도적으로 늘어난 빗으로 미술관

과 주택을 하루 아침에 잃게 되었고, 그동안의 아끼시던 다수의 작품들과 유물들의 행방을 모면한 채 나머지 대작과 다수의 주요 작품들은 2014년 소유권 분쟁으로 시작한 사기와 기증취소 반환 소송에 이르기 까지 8년 이상의 수난으로 한국의 부조리를 아버지와 함께 경험하기까지 되었다.

2016년 9월 "우리 H 재단에 기증하여 주시면 화백님께서 평생 소원이시던 고향 함흥과 평양에서 전시회를 북한 당국의 협조로 개최 할 것이며 CNN, BBC방송을 통하여 국제적인 뉴스를 ….등등"의 약속을 S법대 K교수부터 약속을 받고 시작된 사기 사건에 휘말리게 되었다.

아버지의 DNA가 내 몸에 있는지는 모르지만 4남매 중 유난히 미술에 관심을 많았던 덕분에 학창 시절 동안에는 미술 계통의 Arbeit로 홍익대 건축학과를 졸업할 수 있었으며 아버지의 꾸준한 권유에도 불구하고 화가로의 길을 거부하였지만 미술에 대한 관심의 끈은 놓지 않았던 것이 부자지간의 끈을 이어주고 있는 것은 아닌지?

프랑스로부터 귀국하신 1961년 아버지의 작품들을 가까이 접했을 때의 나의 감정은 작품 하나 하나가 나의 꿈속의 환영이었으며 그 작품들은 작가가 표현하는 또다른 4차원의 세계로 인도하는 강한 유혹이라는 느낌이었다.

특히 하모니즘 작품들을 1990년 빠리 뤽상부르그 초대전에 이어 1993년 러시아 푸수킨과 에르미타주 초대전에서의 성공적인 전시로 김흥수작가는 한국을 대표하는 세계적인 화가임을 인정 받은 아버지 작품에 대한 나의 예측인 작품들의 고귀성과 기대성이 어긋나지 않았음에 자부심을 갖기도 하였다.

생존에 부자간의 전시회를 꿈꾸시던 아버지의 소원을 이루어 드리지는 못했지만 그 대신해 한국 문화예술을 세계 현대미술 역사에 김흥수 이름이 한 획을 이룰 수 있기를 바라며 또한 당신이 못다 하신 생전의 업을 대신 할 수 있었으면 하는 바이다.

아버지 영전에 바칩니다.

2022년 9월 아들 김 용 환

하모니즘 회화의 창시자 김흥수 화백님

임 춘 원 시인

우리의 김흥수 화백님
님의 깊고 찬란한 하모니즘이
타락한 세상과 지친 사람들을
위로 합니다

구상과 추상의 절묘한 조화를 보며
새로운 힘을 얻게 되다니
님은 영혼의 선지자 이십니다

난해한 세계사의 혼돈속에서
근1세기를 음과 양의 조형주의를
완성하셨으니
거룩한 선구자요
미술계의 거목이시라
님의 생애를 칭송할 지어다

수 많은 명작 중에서도
일천호의 「미의 심판」과
「전쟁과 평화」는
세기의 걸작으로 남을 것이니
대한민국의 위상을 높이셨나이다

스페인의 피카소나
한국의 김흥수님이나
프랑스의 대형예술관에서도
20세기를 빛낸 화가이시니
그림의 천재 이시라
자랑스럽습니다

우리의 김흥수 화백님
때때로 님의 작품을 감상하며
화려한 행복에 취하는
문화예술인의 한 사람으로
가슴으로 추앙합니다

위대하신 김흥수 화백님
존경합니다
님의 빛나는 예술혼은
지구의 종말까지
영원무궁 할 것입니다

2022년 8월 22일
인사동에서

경기도 이천 생
여주 창품중학교 근무(상록수 생활 4년)
민족통일촉진회 부녀국장 역임
월요신문 편집위원 역임
월간 미술과 생활사 취재부 차장
한국문인협회 회원
대한불교문학인회 이사
월간 모던포엠 편집위원 역임
월간 한맥문학 심사위원 역임
월간 문학바탕 편집주간 역임

[수상경력]
문예사조 문학상 시 부문 수상
허난설헌 문학상 시 부문 본상 수상
설송 문학상 초대 시 부문 수상
자랑스러운 서울 600인상 수상
세계한류뉴스대상

[저서]
제1시집 「봉화」
제2시집 「나는 흰 적삼 나비나 될까」
제3시집 「인사동 백작부인」

한국의 봄 1958 260×194cm

예술가의 삶

어느 날 저녁 나는 나의 미술학교 진학문제를 놓고 또 다시 가족들과 심한 입씨름을 벌이고 있었다. 그날은 내가 함흥고보 5년 여름방학 때였으니 37년 7·8월의 어느날 저녁 때였다.

미술학교에 못 가면 죽어버린다고 악을 쓰듯 외치면서 쏜살같이 대문을 빠져나가 만세교가 있는 강둑까지 단숨에 달려갔었다. 우리집은 성천강 강변로에 자리하고 있었으며 이때 나는 정말로 죽으려고 마음 먹었던 것이다. 낭떠러지에 이르렀을 때는 강물은 깊은 어둠 속에 잠겨있었으며 캄캄한 강변에 인적이라곤 보이지 않았다.

본문중에서

반대에 부딪친 예술가의 꿈

나의 유학시절

일본 유학생하면 일제시대의 특권층이나 또는 부유층의 자녀들이었다고 단정하는 사람들이 의외로 많은 모양이다.

몇 년 전 나는 평소 가깝게 지내던 어떤 기자와 술자리를 같이 한 일이 있다. 그는 무슨 말끝에 핏대를 올려가며 "아, 그것들……"하며 "특권부유층의 별 볼 일 없는 것들……"이라고 일본 유학생들을 '도매급'으로 매도하는 것을 보고는 어이가 없어 그 자리를 나왔던 일이 있다. 그는 그 때 아직 30대로 자기의 유년기에 있었던 일본 유학생들의 실태도 잘 모르면서 유학생과 부유층을 즉흥적으로 결부시키는 경솔한 태도가 불쾌하기 짝이 없었다.

그리고 의외로 이러한 선입견에 빠져있는 사람들이 많은데도 나도 놀라지 않을 수가 없었던 것이다.

일확천금의 꿈을 품고 강도떼처럼 쏟아져 나온 일본인 건달배들과는 달리 그들에게 농토를 빼앗긴 우리의 농민들은 북간도나 만주땅으로 유랑생활을 한다든지 아니면 일본으로 건너가 막노동이나 해야만했던 기나긴 민족의 수난시대-.

이러한 국난 속에서 제아무리 돈이 많아 제돈으로 유학을 갔었다해도 모두가 민족혼을 저버린 그러한 허수아비들만은 아니었다.

한마디로 말하여 '유학생'만 해도 그것은 참으로 천차만별이었다. 그리고 나의 주변에는 돈 많은 부유층보다는 오히려 자기힘으로 노동하며 배우려고 몸부림치는 우리의 고학생들

이 더욱 많이 눈에 띄곤 하였다.

그것은 그 당시 우리에게는 별로 없던 정규 야간중학이나 야간대학이 일본에는 많았으며 또한 고학을 할 수 있는 여건이 구비되어 있었기 때문이었다.

그러나 나의 일본 유학의 길은 또 다른 의미에서 그다지 평탄한 대로는 아니었다. 나의 경우 집안 형편이 가난해서가 아니라 부모와 형의 완강한 반대에 부딪치고 있었기 때문이었다. 아버지는 내가 법학도가

동경대 재학시절

되어 변호사가 되기를 원했었다. 그것은 나의 국민학교 6학년 담임이던 일인교사의 권고에서부터 갖기 시작한 나에 대한 아버지의 꿈이었다. 그리고 어머니는 어머니대로 내가 그림만 그리면 영락없이 잔소리였다. 그러나 누구보다도 완강하게 반대한 사람은 그 당시 법학도였던 형이었다.

예술가가 되려는 나의 꿈이 온 집안 식구들의 반대에 부딪혀 갈피를 잡지 못하고 고민하고 있었으나 세월은 영락없이 흘러갔고 졸업을 앞두게 된 나는 나의 진로에 대하여 어떠한 결단을 내려야 할 시기에 이르고만 것이었다.

어느 날 저녁 나는 나의 미술학교 진학문제를 놓고 또다시 가족들과 심한 입씨름을 벌이고 있었다. 그날은 내가 함흥고보 5년 여름방학 때였으니 37년 7·8월의 어느날 저녁 때였다.

미술학교에 못 가면 죽어버린다고 악을 쓰듯 외치면서 쏜살같이 대문을 빠져나가 만세교가 있는 강둑까지 단숨에 달려갔었다. 우리 집은 성천강 강변로에 자리하고 있었으며 이때 나는 정말로 죽으려고 마음 먹었던 것이다. 낭떠러지에 이르렀을 때는 강물은 깊은 어둠 속에 잠겨있었으며 캄캄한 강변에 인적이라곤 보이지 않았다.

입선으로 인한 자신감

강물쪽을 내려다보며 한참 동안 생각에 잠겨 있노라니 흥분도 차츰 가라앉고 하나의 좋은 생각이 떠오르는 것이었다. "그래! 고학을 하면 돼!" 이렇게 결심한 나는 거기서 얼마 멀지 않은 종해라는 급우 집으로 가서 며칠을 묵으며 지냈었다. 부모들이 애타게 찾고있다는 전갈을 받고 집으로 돌아간 날 나는 미술학교에 가도 좋다는 승낙을 받아낸 것이다.

그러나 거기에는 조건이 있었다. 그것은 미술학교에는 보내되 반드시 동경미술학교여야 한다는 것이었다. 그 당시 국내에는 정규미술학교가 없었을 뿐 아니라 일본 전국에도 관립 미술학교로는 동경미술학교 하나 밖에 없었다. 그 당시 제국미술이라는 이름의 사립학교가 두 개나 있었지만 입학하기 어려운 동경미술학교에 합격해야만 나의 소질을 인정 할 수 있다는 것으로 나도 좋다고 찬성했던 것이다.

동미는 교사가 우에노 공원에 있었기때문에 세칭 우에노노 미술이라 불려졌으며 현 동경예술대학의 전신이다. 동경외국어 학교와 같이 5년제인 동미는 동경제대 속에 있어야 할 미술과를 미술학교로 독립시킨 것으로 이는 이론교육보다는 실기교육에 치중해야 된다는 주장에서 비롯된 것이다.

그리고 동미를 부모들이 고집하게 된 것은 아버지가 홍순덕 선배를 만나고 나서부터였다. 홍 선배는 일찍 세상을 떠나 지금 우리 화단에는 별로 알려져있지 않으나 동미 출신으로 당시 함흥 영생고보 미술교사로 재직하고 있었으며 문전에도 입선한 바 있었다.

아버지는 나도 모르게 홍 선배를 찾아가 나의 진로에 대한 자문을 받은 것이다. 그 당시 함흥고보에는 혜끼라는 동미사범과 출신 미술교사가 있었으나 당시 선전에 입선도 하고 낙선도 곧잘하는 정도여서 작가로 믿을 수 있는 홍 선배를 만난 모양이었다.

내가 본격적으로 그림을 그리기 시작한 것은 함흥고보 2년 때 부터이다.

당시 홍 선배가 부임한 후 영생고보 학생들이 조선일보사가 주최하는 전국학생미술전에 입선하는 것을 보고 자극을 받았던 것을 고백하지 않을 수가 없다. '나도 해야지' 이렇게 결심한 나는 그 때부터 잠재하고있던 그림에 대한 재질이 눈 뜨기 시작했던 것이다.

그리고 내가 3학년 겨울방학 때 그린 15호짜리 〈밤의 정물〉이 다음해 본 16회 선전에 입선하였으며, 함흥에서 발행되는 지방신문에 대서특필로 소개된 것은 물론이거니와 서울에서 발행되었던 「한국신문」이란 일어판 신문에 가노라는 일인 화가가 쓴 선전평에도 내 그림이 오르고 있었다. 이후부터 나는 그림에 대해 어느정도의 자신이 생겼으며 집에서도 약간

은 태도가 달라지고 있었다. 그리고 아버지가 홍 선배를 만나게 된 것도 이때였다고 생각된다.

내가 동경 가와바다화학교라는 데생연구소를 찾은 것은 38년 이른 봄. 그러니까 입시를 앞두고 수험생들이 석고상과 맹렬히 눈싸움을 벌이고 있을 때였다. 화실은 연구생으로 입추의 여지도 없었으며 뜨거운 열기에 가득 차있었다. 그때까지 유화만 그리고 데생이란 한 번도 그려보지 못 한 나에게 그 분위기는 커다란 충격이기도 했다. 특히 4·5년 씩 수험준비를 하고 있다는 선배들을 볼 때 눈 앞이 캄캄해지지 않을 수 가 없었다.

가와바다화학교 시절

그 해의 봄은 모든 것이 서툴고 고되기는 하였으나 희망에 찬 나날이기도 하였다. 그리고 입시에는 으레 낙방하리라고 각오했었기 때문에 요행도 바랄 필요가 없었다. 그것은 내가 그때까지 입시에 필수과목인 석고데생을 한 번도 해 본 일이 없었기 때문이었다.

앞으로 일 년 동안 열심히 공부하여 '내년에는 꼭……'하고 다짐하였지만 그러나 석고데생의 초보자란 참으로 암담한 심정인 것이다. 왜냐하면 마음은 가득하나 손이 제대로 움직이지 않을 뿐 아니라 무엇부터 그려야 할 것인지 그저 캄캄하기만 했던 것이다. 눈의 훈련이 되어있지 않은 초보자에게는 무엇보다도 먼저 시각적 훈련을 필요로 한다.

따라서 정확하고도 적극적인 지도가 필요한 것이다. 그러나 더욱 중요한 것은 좋은 선배를 만나야 한다는 것이다. 왜냐하면 나쁜 버릇, 예를 들어 톤이 딱딱하거나 목탄색이 탁하거나 한 것을 그대로 본받아 습관이 되면 빠져나오기가 어렵기 때문이다. 동경미술학교는 그 당시 완벽한 아카데미즘의 기법을 요구하고 있었다.

따라서 지금 말하는 개성이 강한 데생은 잘 못하면 손해를 보는 수가 많았다. 쉽게 말해서 그 당시의 좋은 선배란 그 해의 입시에서 수석으로 합격한 사람을 말하는 것이다.

가와바다화학교의 교사는 목조건물이지만 그 유명한 관동대지진 때도 견딜 수 있었던 견고한 건물이었으나 구닥다리이기도 하였다. 서양화과·일본화과 그리고 석고데생과가 있었으나 데생 연구소로는 동경에서도 가장 권위가 있었다. 그리고 도미나가라는 60대 지도교수가 있었으나 그는 고쳐주지는 않고 말로만 가르쳐주기 때문에 입시생 모두는 이 연구소 출신의 우수한 선배들에게 배우는 것이 하나의 전통으로 되어있었다.

그 해의 수석합격자는 하마다라는 이 연구소에서 2년 간 공부한 학생이었다. 그는 참으

로 석고데생의 귀재였다. 그가 연구소에 나타나면 연구생들은 줄을 서서 그의 지도를 기다리는 것이었다. 그는 한 사람의 데생을 고쳐주는데 3분도 걸리지 않았으며 순식간에 고치는 프러포션은 너무도 정확하였다. 나도 저렇게 되어야지! 그러나 그때의 나의 경우 처음에는 너무도 형편이 없어 차마 그에게 나의 데생을 봐달라는 말조차 하지 못 했던 것이다.

그러나 얼마 후 서서히 형태가 보이기 시작하고 톤도 겨우 흉내낼 수 있게 되었다. 그 당시 나는 한 달에 30원 씩만 보내주면 된다고 부모에게 말하고 집을 떠났었다. 그러나 일본에 와보니 30원을 갖고 공부한다는 것은 무리였다. 월사금 오전·오후 도합 7원, 방세 7원, 식비는 매식으로 아침 7전, 점심 15전, 저녁 15전 해서 모두 한 달에 26원이 소요되었다. 그러니 목탄지값이나 기타 잡비는 겨우 4원이 남게 되는 것이다. 당시 영국제 목탄지 칸손 한 장에 15전이었다. 그리고 대식가인 내게 15전짜리 식당밥은 적어도 두 그릇은 필요로 하였다. 그러나 약속을 지키기위해 허기진 배를 졸라매고 아침 일찍부터 저녁 늦게까지 열심히 공부하던 나에게 어느 날 갑자기 충격적인 사건이 벌어진 것이다.

예기치 않은 돌발사고

동경의 생활에도 차츰 익숙해지고 나의 데생 실력도 어느정도 향상돼갔다.

또 다른 연구생들과도 서로 가까워지게 될 무렵이다. 어느 날 오전 수업이 끝나고 우리들은 몰려앉아 잡담을 나누다가 팔씨름판이 벌어지게 되었다.

나는 팔씨름에 강했다. 한 사람 제치고 두 사람 제치고 몇 사람만의 일이었다. 팔에다 힘을 주는 순간 '욱'하면서 무엇인가 가슴 속에서 치밀어 올라왔다. 나는 입을 손으로 막고 밖으로 나가자마자 피를 한 사발이나 토한 것이다.

그때의 충격으로 나는 잠시나마 죽음의 마귀에 사로잡힌 듯 실의에 빠졌었다. 그것은 내가 함흥고보 3학년 때 수업 중, 노라는 학생이 갑자기 뛰어나가더니 '욱'하면서 타구에다 피를 한 사발이나 토하고는 요양원에 입원한 몇 달 후 힘 없이 요절하고 만것이 생각되었기 때문이었다.

친구의 부축을 받아 하숙집에 돌아가 쉬고나니 다음 날부터는 천천히 걸으며 다닐 수 있게되었다. 나는 혼자서 곰곰 그 돌발사고의 원인을 생각해보았다. 과로와 영양부족이 겹치고 또한 급격한 환경변화가 갖고 온 결과라고 단정했다.

나는 부모에게 이러한 사실을 편지에 써서 알렸다. 얼마 후 어머니에게서 답장과 함께

40원이 송금되어 왔다. 어머니는 나에게 "네가 필요한 만큼 돈을 보내줄테니 식사만은 제발 충분히 하라."는 간곡한 부탁이었다. 그리고 나보고 잠시 집에 돌아와서 쉬었다 가라는 것이었다. 그러나 그 때의 나는 잘 먹기만 하면 곧 나으리라는 확신을 갖고있었기 때문에 귀국하지 않았었다. 돈을 적게 들이고 마음껏 배부르게 먹으려면 자취를 하는 것이 제일 좋은 방법이라고 생각되었다.

그리하여 나는 난생 처음으로 내 손으로 밥을 짓고 반찬도 만들어 먹게 된 것이었다. 자취를 위해서 가스불을 쓸 수 있는 단칸짜리 아파트 방으로 옮겨갔다. 그 후부터는 얼마나 잘 먹었던지 나의 체중이 1백kg까지 올라갔으며 고개를 돌릴 때도 몸까지 돌려야했다. 그리하여 나는 약 한 첩도 먹지않고 급성폐결핵을 고치고만 것이다.

그 해 여름 귀국하였을 때 엑스레이를 찍었더니 한 쪽 폐에 구멍이 뻥 뚫려있었으며 그 흔적은 아직도 남아있으나 완치된 것이다. 여름이 가고 가을이 되면서 연구소의 분위기는 자못 흥청거리기 시작하였다. 내년 봄에 있을 입시 준비를 위하여 일본 전국에서 연구생들이 모여든 것이다. 그 당시 우리 한국인 학생으로는 김욱규와 북경성에서 온 배모가 4년 째 시험준비를 하고 있었으며 당시 은행장의 아들이던 이모 씨가 2년 째, 박모 씨와 박성환 그리고 내가 초년생이었다. 그 외에도 이름 모를 우리 학생들이 상당수가 있었다.

매 학기말이 되면 콩쿠르가 있었다. 평소 그린 데생을 제출하면 점수가 매겨지고 우수한 작품은 '하리다시'라고 벽에 붙이는 것이다. 연구적인 하리다시와 한 학기만 붙여두는 두 가지가 있었는데 그 때까지 한국 학생은 한 명도 하리다시에는 들지 못 하고 있었다. 그리고 어느덧 또 다시 입학시험날이 다가온 것이다.

고생한 보람도 없이

그러니까 그 때는 39년의 이른 봄. 구두시험을 마치고 나온 박모와 나는 우에노공원을 두 사람 모두 우울한 표정으로 힘 없이 걷고있었다. 박모는 함흥상업학교 출신으로 나와는 동향이며 나보다 5세 가량 연상이었다.

그는 구두시험 때 있었던 일을 비장한 말소리로 들려주었다. "김 형, 시험관이 글쎄 내가 상업학교출신이라고 구박을 하면서 집에서 장사나하지 무슨 미술이냐 하잖아."하면서 기가 차다는 듯 쓴웃음을 짓는 것이었다. 나는 나대로 불쾌한 기분에 잠겨있었다. 시험관인 다나베씨가 나를 보고는 "어떻소, 시험을 잘 치르셨습니까?"라고 아주 정중한 말투로 물어

오는 것이 아닌가. "네, 그런대로 제 힘을 다 했다고 생각합니다."하니까 그 방에 있던 시험관들이 하하하고 웃는 것이다. "그것 참 잘했습니다."하면서 다나베는 별로 다른 말은 묻지도 않고 나가라고 했다. 나는 야유를 당한 기분이었다.

예술이란 느낌의 표현이지 설명이 아니다. 그런데 그 해 나의 데생은 느낌을 표출하는 자유자재성이 없이 그저 심중하게만 그려놓고 이 이상 다치면 안된다는 식이었다. 그리하여 나는 일 년 내내 고생한 보람없이 실패하고 만 것이다.

그 해 한국인으론 은행장의 아들 이해성 한 사람이 합격된 것이다. 또 다시 지루하고 기나긴 한 해를 기다려야 하는 것이다. 나는 실의에 빠져 귀국한김에 18회 선전에 〈희숙의 상〉을 출품, 입선하였다.

이 그림은 내가 석고데생을 시작한 후 최초의 인물화로, 한 해 앞서 그러니까 38년 여름 휴가에 귀국하여 그린 것이다.

내가 희숙을 그리게 된 경위는 지금은 희미하여 기억이 확실하지는 않다. 나는 전부터 얼굴을 익혀 알고있는 어떤 여인을 길에서 우연히 만나 붙잡고 인사를 나누고는 모델이 되어줄 것을 부탁하였다.

그녀는 나의 이야기를 생글생글 웃으면서 듣고있더니 내 말을 기다렸다는 듯이 고개를 끄덕였던 것이다. 희숙은 죽 빠진 몸매에 눈이 크고 피부도 흰 미인이었다.

다음 날 예기치않고 찾아온 그녀에게 누드로 모델이 되어달라고 설득하여 부끄러워하는 그녀의 옷을 벗기는 데는 성공하였으나 한복을 입고다닐 때의 날씬하던 그녀와는 달리 알몸은 너무도 빈약했다.

할 수 없이 누드를 단념하고 코스튬으로 그리게 된 것이다. 그때까지 내게는 서로 교제하는 여자친구가 없었다. 따라서 어느 의미에서 그녀는 나에게 첫 사랑을 안겨다 준 여성이기도 하였다. 선전도록에 인쇄된 〈희숙의 상〉의 사진은 그 당시 나의 작품을 보여주는 유일한 자료가 된 것이다.

왜냐하면 38따라지인 나는 해방된 다음 해 륙색 하나만 메고 38선을 넘었으며 내가 남하한 얼마 후 당시 함흥미술동맹의 위원장이던 박영익이 찾아와서 나의 그림·서적 할 것 없이 몽땅 압수하여 갔기 때문이다. 후일 그가 그렇게 하리라곤 꿈에도 생각 못 한 나는 그를 형님처럼 따랐으며 동경미술 입시 준비에서도 언제나 공동전선을 펴 서로 도와왔던 것이다.

재도전

봄 방학을 마치고 선전도 구경하고 좀 늦게 동경으로 돌아간 나는 그날부터 정말 피나는 노력을 하였다.

아침 6시에 깨어나 도시락 두 개를 싸들고 연구소에 나가면 하루종일, 그러니까 밤 10시까지 계속해서 그림을 그렸던 것이다. 그러나 그 때는 그래야만 입시경쟁에 이길 수 가 있다고 믿었기때문에 아무런 고통도 느껴지지 않았다. 물론 나의 데생도 장족의 진전을 보였다.

정확한 프러포션은 물론 부드러운 톤과 석고상이 갖고있는 느낌을 박력있게 그렸다면 그 것은 하나의 완성된 예술이다.

데생을 그리는 감각적 목표가 뚜렷해진 그 때부터 나는 비약적인 발전을 하게 된 것이 다. 또 하나 중요한 것은 목탄의 색깔이다. 석고의 명암에 따라 목탄 하나만 갖고도 여러가 지 다른 색깔로 그려낼 수 있는 기술인 것이다. 많은 새로운 얼굴들 중에 이달주가 보이기 시작한 것은 여름방학도 지나고 2학기가 시작되어서였다.

이달주는 박성환의 해주고보 일 년 후배이다. 그는 과묵한 성격으로 열심히 따라오려고 애쓰고 있었다.

한 해에 우리 한국인은 겨우 한 사람정도 합격되는 그러한 입시전쟁임에도 불구하고 우 리 모두는 정말 화목하게 잘 지내고 있었던 것이다. 해가 바뀌고 입시를 한 두달 남기고 있 을 때였다.

그 무렵 많은 일인 신입생들이 나보고 데생을 고쳐달라고 하였다. 그러는 동안 또 다시 콩쿠르가 시작됐다.

그런데 막상 뚜껑을 열어보니 내가 고쳐 준 데생이 여러 장 '하리다시'가 되었으나 정작 나의 작품은 한 장도 뽑히지 않았다.

나는 약간 실망하였으나 당황하지는 않았다. 자신이 있었기 때문이다.

그러던 어느 날 노다라는 규슈에서 온 친구가 나를 보고 자기가 선배의 소개장을 받아 미 나미 선생을 찾아가게 되었으니 나보고 같이 가자는 것이었다.

노다는 나보다 일 년 늦게 들어왔는데 들어온 그 날부터 나의 도움을 받아왔으며 내가 고 쳐 준 데생이 두 장이나 "하리다시"가 된 것에 대한 답례인 듯 하였다. 세다가야에 있는 미 나미 선생의 집을 찾은 것은 토요일 저녁 7시경 이었다고 생각된다. 나는 그 날 3장의 데생

을 갖고 갔었다.

그 중의 한 장은 브루터스를 그린 것이었는데 하루 세 시간씩 2주일 동안 그린 것이었다. 그러나 다른 두 장은 지금 확실한 기억이 없다. 현관문을 들어서서 미나미 선생을 찾으니 그는 곧 현관에 나타났다.

미나미 선생은 동경미술의 교수로 제전 심사위원, 예술원 회원 등 당시의 우리같은 풋내 기들에게는 어마어마한 존재임에는 틀림없었다. 노다가 소개장을 보였더니 그걸 들여다 보고나서 "너는 누구냐?"고 나보고 묻고는 "소개장을 갖고왔느냐?"고 다시 묻는 것이었다. 내가 "소개장이 없이 왔습니다."하고 멋쩍은 듯 대답하자 그는 정색을 하면서 "처음 오는 집에 소개장도 없이 오는 것은 실례가 아니냐."며 따지는 것이 아닌가. 나는 당황하지 않을 수가 없었다.

다시 시험을 치르고

미나미 선생이 정색을 하고 너무도 화를 냈기 때문에 나는 어찌 할 바를 모르고 고개를 떨구고 있다가 "저는 조선에서 와서 선배가 없어 소개장 없이 실례인 줄 알면서 선생님을 만나고싶은 간절한 마음에서 찾아왔습니다."하였더니 그는 한참 후 "모처럼 왔으니 올라 와."하는 것이 아닌가.

우리들을 화실에 안내한 그는 완전히 기분을 돌리고 있었다. 노다의 그림을 아무말 없이 보고난 그는 나의 그림 중에서 브루터스를 한참 들여다보더니 "이 정도는 그려야지. 이렇 게만 그리면 돼."하는 것이 아닌가. 미술학교의 실기시험은 석고상을 목탄으로 하루 세 시 간씩 2일간 그리는 것이다.

학과로는 일어와 일본역사. 그런데 문제는 실기시험이다.

실기란 물론 실력이 있어야하겠지만 절반은 운이 따라야하는 것이다.

첫 째는 그 날의 기분이다. 둘 째는 위치가 좋으냐 아니냐에 달려있다. 예를 들어 역광이 라든지 볼륨을 내기 어려운 정면이나 또는 광선에 변화가 없으면 잘 그려지지않는 경우가 많다.

다시 말해서 좋은 분위기 없이 기교만으론 안되는 것이다. 석고의 얼굴이 7대 3의 비율 로 정면을 피하고 얼굴의 방향이 어둡고 또 한 쪽이 밝으면 가장 이상적인 것이다. 그 날의 나의 자리는 비교적 무난한 자리였다. 석고는 흉상 투사(보르게제)였다.

이달주는 언제부터인가 나하고 붙어다니는 사이가 되었으며 바로 나의 옆자리에 앉게되었다. 지원서도 같이 낸 것이다.

실기시험이 끝나고 구두시험이 있던 날 나는 얼굴을 익혀 알고있는 청소부 할머니를 만났기에 "채점은 끝났나요."하고 물었더니 "그럼요, 어제 끝났어요."라고 했다. 옆에 있던 다른 아주머니가 금방 그 말을 받아 "저……22호실에 미나미 선생과 다나베 선생이 들어가더니."하고는 소리를 높여 "아! 이 그림 참 잘 그렸습니다. 좋은데요." "그렇습니다. 이것도 좋은데요."

"네……그러나 색이 좀 꺼멓군요."하며 주거니받거니 하더라는 것이었다. 22호실이면 바로 나의 수험실이다. 나는 그 이야기들이 내 그림 앞에서 있었던 것을 직감하였다. 내 차례가 되어 구두시험 면접실에 들어갓더니 다나베 교수가 전년도와 같은 자리에 앉아있었다. "당신은 작년에도 왔었지요?"하고 묻기에 "그렇습니다."라고 대답했더니 다나베 교수는 "금년에는 참 좋았습니다."하며 나를 주시하는 것이었다.

그는 또 나보고 "가족 중에 예술을 하는 사람이 있는가."고 물었다. 나는 누이동생이 피아노를 한다고 대답하니까 그는 "호!"하면서 어느 정도냐고 묻기에 "베토벤의 소나타"라고 대답하자 그 자리에 있던 여러 사람들이 또 한 번 "호!"하며 감탄하는 것이 아닌가.

나는 그 순간 지난해 면접시험때 박영익을 보고 상업학교 출신이면 장사나 하라고 했다는 이야기가 생각났던 것이다.

그렇다면 이것은 나쁜 징조는 아닐 것 이라고 생각되었다. 그러나 정식으로 발표가 있기까지는 아직도 안심 할 수가 없었던 것이다.

수석합격의 영광

발표가 있던 날 이달주와 나는 또 다른 두 사람 박영익과 박성환 등 네 사람이 같이 하오 1시 경 시험장에 갔더니 수위가 발표는 하오 4시 경이라하여 우리들은 영화관으로 가서 영화를 보면서 시간을 보내기로 하였다. 우에노공원 바로 옆 히로고지에 있는 영화관에서 영화 2편을 보고 나오니 4시가 훨씬 넘었다.

우리 네 사람은 아무 말도 없이 숨 가쁘게 발표장으로 걸어갔다. 그때는 하도 빨리 걸어서 마치 구름 위를 붕 떠서 가는 기분이었다.

숲 속의 우에노 공원은 벌써 어둠이 깔리고 있었다. 교문을 들어서니 바로 문 옆에 있는

게시판에 합격자가 이미 발표되어 있었는데 이상하게도 다른 이름은 보이지않고 오직 나와 이달주 두 사람의 이름만이 붕 떠서 눈 앞으로 다가오는 것이 아닌가! 그런데 이럴즈음 연구소에서는 하나의 작은 이변이 일어났다.

입학시험으로 한동안 못 갔던 연구소에 갔더니 '하리다시'가 되어 있던 나의 데생 〈주리앙〉을 누가 떼어갔다는 것이다. 이러한 일은 개교이래 처음 있는 일이라 했다.

달이 바뀌고 입학식에서 기념촬영을 마치고보니 연구소의 도미나가 선생도 와 있었다. 그가 나를 보고 연구소에 좀 들러달라고 말하기에 가와바다 출신 몇 사람과 같이 그 날 바로 찾아갔었다.

그런데 현관문을 열고 들어서자 도미나가 선생과 직원 일동이 나를 마치 개선장군 인 양 환영하는 것이 아닌가. 도미나가 선생은 나를 보고 자주 나와 후배들을 지도해주라고 부탁했다.

그런데 교실문을 들어서자 아는 얼굴들이 일제히 다가와서 내게 축하한다고 인사하고는 자기들의 그림을 봐달라며 서로 잡아끄는 것이었다.

나는 좀 이상하다 생각하면서도 한 바퀴 돌아 고쳐주고는 사무실로 나가보니 니시라는 조교가 "긴상, 스고이데스네.(김형, 멋지게 했습니다.)"라고 하길 래 무슨 말이냐고 물었더니 오늘 도미나가 선생이 동미에 가서 내가 수석으로 합격 한 것을 알고 와서는 연구소 안이 온통 축제분위기라는 것이었다. 하마다가 수석으로 합격 한 다음 해는 도겐자까에 있는 고바야시라는 동경미술교수의 사숙에 수석자리를 빼앗겼었다. 그것은 가와바다 연구소의 사활의 문제이기도 했다.

그 후 나의 화법은 전통인 양 가와바다에 이어져 계속하여 수석을 차지하게 되었다. 나의 합격 소식을 누구보다도 기뻐한 사람은 내가 미술학교에 가는 것을 것을 가장 반대했던 형이었다.

관보에서 보았다며 형은 축하편지를 보내 온 것이다. 내가 동경미술을 택한 것은 부모들과의 약속을 지키기 위한 의지였으며 결코 아카데미즘이 좋아서가 아니다.

그렇다고 하더라도 어려운 난관을 뚫고 수석으로 들어갔다는 사실은 나에게 미술학도로서의 자신감과 자존심을 갖게 한 것은 사실이다. 미술학교에서는 일 학기 동안 다시 석고 데생 시간이 있었다.

그러나 내게는 그것이 고민거리가 아닐 수 없었다. 또 무슨 석고냐……. 나는 이 시간을

이용하여 입시 때와 같은 그러한 기법에서 탈피하여 하루속히 내 자신의 개성을 찾아야겠다고 결심 한 것이다.

그리하여 첫 시간부터 과감하게 파괴적인 작업을 시도 한 것이다.

누드를 통한 실기교육

2학기가 되어 비로소 누드모델을 쓰게 되었다. 모델을 쓰기 시작하니 이때까지 텅 비다시피 한 교실을 장터와 같이 붐비게 되었다.

석고를 통해 운동감과 프러포션 그리고 톤과 질감을 거의 완벽하게 마스터한 학생들은 첫 시간부터 활발한 작업을 시작했다.

역시 목탄으로 같은 포즈를 하루 세 시간씩 일 주일을 두고 그리는 것이다. 그것은 바로 파고드는 작가적 자세의 수련이기도 하다. 딱딱한 석고와는 달리 부드러운 여체의 살결은 전혀 다른 느낌을 준다.

다시 말해서 석고가 갖고있는 질감과 인체의 피부가 풍기는 시각적 촉각은 완전히 이질적인 것이다.

따라서 석고데생을 그리던 때의 딱딱한 느낌에서 벗어나야 하는 것이다. 내가 누드모델을 처음 그리려고 시도한 것은 희숙을 모델로 했을 때 였으나 그녀의 선이 너무도 빈약하여 단념해버렸던 바로 그 해 나는 가와바다 연구소의 서양화과 교실에서 처음으로 전신 누드를 보았는데 그 순간 너무도 아름다운 나체미에 순간적으로 몽롱한 황홀감 속에 빠져버린 것이다.

이 세상에 이토록 아름다운 것이 있었던가! 그 순간의 감동은 참으로 충격적이었다. 그런데 그 날 그녀가 그렇게 아름답게 보인 것은 화실 속의 환경이 풍겨내는 분위기의 탓도 있었다.

지붕에서 스며내리듯 비추는 부드러운 자연광선은 풍만한 여체의 감미로운 곡선이 풍겨내는 정경으로 하여금 한층 더 화흥(黃興)을 돋게하는 것이었다.

영감이란 바로 이런 순간에 얻어지는 것이다. 내가 오늘까지도 여체의 아름다움을 찾아 끈질기게 파고드는 그 집념은 바로 그 날 받았던 감동의 여진이 아직도 울리고 있기 때문이다. 그리고 나의 경험에 의하면 이러한 감동적인 느낌은 바로 작품이 주는 감동으로 이어지는 것이다.

다시 말해서 감동의 체험은 그것이 강하면 강할수록 작가의 재질을 빛나게 한다. 미술학교에서 인체의 누드화를 그리게하는 것은 인체를 그대로 베껴내는 훈련에서 시작하여 누드에서 감동적인 선과 색을 찾아내는 창조성을 유도하는데 있다.

오랜 시간을 두고 반복되는 동안 미적 감동의 체험은 어느 덧 작가의 체질이 되고 생리가 되어 화면에 나타나게 되는 것이다. 동미에서는 처음부터 끝까지 누드를 통한 실기교육이었다.

예과 1년, 본과 4년의 5년 간 누드와의 싸움인 것이다. 그러나 감동이란 어느 모델에게서나 얻어질 수 있는 것은 아니며 미술학교 실기시간에 있었던 많은 시간들은 의무적인 것이 되기 쉬웠다.

그리하여 나는 상급반이 되고부터는 학교에 나가는 시간보다 집에서 그리는 시간이 더욱 많아졌던 것이다. 하루 세 시간씩 그리는 미술학교의 실기시간은 너무도 짧았다. 가와바다 연구소 시절 새벽부터 밤 늦게까지 공부하던 그 시절의 습관은 나의 일생을 따라다녔거니와 학생 시절 나는 집에다 정물을 차려놓고 50호의 캠퍼스에 질감과 색감을 깊이있게 그려내는 작업을 끝 없이 하고있었다.

그 당시 학교의 실기시간에는 출석을 부르지 않았다. 유화과에는 오까라는 60대의 조교수가 매일같이 교수실에 나와 학생들의 잡무나 모델을 배정해주는 일들을 맡고있었으나 실기교수는 따로 있었으며 교수들은 일 주일에 두번씩 나와 가르치지만 출석은 부르지 않았던 것이다.

따라서 많은 학생들은 집에서 작품을 그리는 것이었다.

나의 신념

지금 이 글을 쓰면서 40년도 훨씬 넘은 지난 날의 그 시절을 돌이켜보니 그것은 '마치 넓고 넓은 황무지를 혼자서 한 없이 걷고있었다.'는 느낌이 든다.

한 마디로 말하여 격동기에 놓인 그 날의 일본은 전운이 짙어가면서 국민들의 생활을 속박하며 괴롭히고 있을 때였다.

따라서 하루가 지나면 달라지곤 하던 때의 연구소 시절과 동경미술 시절을 비교할 때 연구소 시절이 얼마나 나에게 평화롭고 유익했던가를 뼈저리게 느끼는 것이다.

그 때는 일사불란하게 공부만 하면 되었으며 미술학교에 합격하는것—그것만이 유일한

목적이었다. 그러나 그 목적을 달성한 후의 나의 주변정세는 내가 꿈꾸고 있던 그런 세계는 아니었다.

다시 말해서 그것은 '미의 탐구'라는 필수과제를 제쳐놓고 너무도 많은 것들과 싸워야하는 시대였다.

'조선인 사절'이란 글을 써붙인 하숙집이 동경시내 여기저기에서 눈에 띄고 고등계 형사들이 수시로 찾아오는 그런 속에서 담담하게 살아가기에는 나는 너무도 젊었으며 온 몸에 피가 들끓고 있었다.

지금 생각하면 그때의 나의 모습은 전쟁터에서 목숨을 걸고 대결하고있는 병사, 바로 그것이었다.

고향에 돌아가면 그렇게 얌전 할 수가 없던 내가 일본으로 건너가면 그날부터 무서운 사나이의 표정으로 변했으며 빈틈을 주지않은 긴장된 자세를 하는 것이었다.

그것은 적지에서 자신만을 보호하려는 본능적인 자세였는지도 모른다. 그러나 무엇보다도 '일본X들'에게 당하지 않겠다는 적개심에서 출발 된 것임을 말하지 않을 수 가 없다.

약자에게 잔인하고 강자에게 비굴한 것이 일본 사무라이들의 천성이다. 이기면 뽐내고 질것 같이 생각되면 당장이라도 칼을 버리고 땅 위에 엎드려 살려달라고 비는것이 바로 사무라이들의 진검승부가 아니겠는가. 다시 말해서 그들과의 싸움에서는 오직 이기는 것 뿐이었다.

이것은 당시의 나의 신념이었던 것이다. 그리하여 나에게 일기당천의 기백이 생긴 것이다. 그 무렵 나는 이께부꾸로역 서구 가까이에있는 가와무라소라는 아파트에서 혼자 자취생활을 하고 있었다.

그러던 어느날 한상익이 어떤 젊은 여인을 데리고 나의 방으로 찾아왔다. 한상익은 함흥고보 2년 선배이며 동미에도 나보다 2년 먼저 들어갔었다. 그가 데리고 온 여성은 정온여라는 여자 미술학생이었으며 나는 그녀의 이름을 선배들에게서 들어 알고있었다.

그녀는 서울의 모 잡지가 선정한 미스코리아에도 당선된, 그렇다고 그리 대단한 미인은 아니었으나 첫 인상은 눈이 크고 어딘가 애절하게 보였다. 인사를 하고 난 그녀는 한 쪽 구석에 쪼그리고 걱정스러운 얼굴로 앉아있었다. 잠시후 입을 연 한상익은 "김 형! 김 형의 힘을 좀 빌려야겠어. 모두들 김 형이 나서야겠다고 하기에 왔소."하며 말하는 자초지종은 정 양의 화실은 귀환장교인 일본인이 점령하고 있다는 것이었다. 몇년 전, 정 양이 돈을 조

금 빌어 쓴 것을 갚지 못 하고 있었는데 그가 전선에서 돌아와 점령해버렸다는 것이다.

그래서 정양의 부탁으로 이중섭이 가운데 나섰으나 그 사람의 한마디 엄포에 도망쳐 나왔다는 것이다.

유학생의 서러움(조선인 사절)

정온여의 아틀리에는 깃쇼지에 있다고 하였다. 그녀가 나를 찾아온 것은 내가 2백 원의 빚을 그에게 갚아주고 나보고 그 아틀리에를 사용하라는 말을 하기 위해서였다.

자기는 학교를 마쳤으니 귀국할 것이기에 얻기 어려운 화실을 일인에게 주기가 아까워서 나를 찾아왔다는 것이다.

그 일인은 이노우에라는 유명한 올림픽 스키선수였으며 중위로 제대한 사람이었다. 내게도 아틀리에는 필요하였다. 그러나 깃쇼지는 내가 원하는 위치가 아니었다.

"알았소. 어떻든 그 사람을 쫓아내면 되지요?" "그렇지만 그 사람은 참 무서운 사람이에요. 이중섭 선생이 오셨다가 꼼짝도 못 했어요. 정말 그 사람 무서운 사람이에요."라고 그녀는 말하면서도 약간 떨고있는 듯 하였다.

그 당시 규슈대학 법학부에 다니고있던 함흥고보 동창인 최규필이 고등문관 시험을 치르기 위해 나의 방에서 묵고있었다. 그리고 아파트 아랫층엔 박영익이 살고있었다.

나는 저녁을 먹고나서 이 두 사람과 같이 정온여의 아틀리에로 갔던 것이다. 그러나 이노우에는 집에 없었으며 그의 아내만이 혼자서 화실 속에 있는 침대 위에서 잠자고 있었다.

우리들은 할 수 없이 정온여의 거실에 앉아 커피를 마시고는 꾸벅꾸벅 졸면서 그를 기다리고 있었다.

그는 자정도 지나고 2시 경에야 들어온 것 같았다. 정 양이 나를 깨우기에 눈을 떠보니 그가 들어와서 지금 화실에 있다는 것이다. 나는 노크도 하지않고 화실로 들어갔다. 뒤에서 박과 최가 걱정스러운 표정으로 따라 들어왔다.

"이노우에상이지요."하고 말을 걸며 화실 속에 있는 탁자 앞으로 다가가서 우리 셋은 의자에 앉았다. 이노우에는 눈을 부라리며 "너희들은 누구냐. 너희같은 것들 몇 놈이 와도 나는 눈 하나 깜빡 안 해."라며 큰 소리로 위협하는 말이 끝나기도 전에 그를 노려보며 "야! 이 놈……너 나를 몰라봐."하며 나는 소리를 질렀다. 나의 목소리는 크기로 유명했다. 그 소리로 화실 속은 쩡쩡 울리고 있었다. "네 따위가 누군지 내가 알게 뭐야." "그래……좋아!

모르면 내가 누군지 가르쳐 주지."하고 단추를 열고 바른 손을 가슴 속으로 집어넣으며 예리한 눈초리로 그를 노려보았다. 그는 약간 기가 죽은 듯이 주춤하더니 "나는 그런 작은 것은 싫다. 저 큰 것으로 하자."며 손으로 벽에 걸린 일본도를 가리키며 나를 쳐다보는 것이었다.

그는 내가 바른 손을 가슴 속으로 집어넣는 것을 보고 필경 내가 가슴 속에 단도를 품고 있다고 생각했던 것이다. 그러나 나의 가슴 속에는 아무 것도 들어있지 않았다. 나는 단순히 그에게 겁을 주려고 연극을 했던 것이다.

그가 가리키는 벽을 쳐다보았더니 일본도 두 자루가 팔자로 걸려있었다. 그 순간 약간 뜨끔했으나 나는 아무렇지도 않다는 듯이 빙그레 웃어보이며 "그래 그것 참 재미있다. 그것을 들고 밖으로 나와."하며 의자에 앉은 채 머리를 그에게 가까이 가져가며 그를 노려보았다. 그가 일어서는 순간 나는 박치기를 할 참이었던 것이다.

유학생의 서러움

그러나 그는 일어서지 못하고 있었다. 그가 당황한 표정을 보이자 "야, 이 놈 일어서……당장 일어서."하며 다그쳤으나 그래도 그는 눈만 껌뻑껌뻑하고 앉아있을 뿐이었다. 나는 이 때를 놓치지 않았다. "이노우에 형! 나도 스포츠맨이요. 나는 당신을 잘 알고 존경하고 있었는데 이게 뭐요. 돈 몇 푼 갖고 여자를 힘으로 쫓아내더니 그것이 사나이요. 나는 싸우러 온 게 아니오. 이야기하면 통 할 것이라고 당신의 그 사나이 기질을 믿고 온거요. 그런데 당신이 내게 손님 대접을 안하여 일이 비뚤어진 것이란 말이오. 어떻소……당신을 사나이라 믿고 부탁하는데 정양에게 아틀리에를 돌려주지 않겠소……"하면서도 나의 바른 손은 여전히 가슴 속에 들어있었으며 말투는 부드러웠으나 눈초리는 매서웠다. 내가 그를 추켜올린 것은 그에게 타협의 명분을 주기 위한 것이었다. 아니나다를까 그는 그 순간 태도가 백팔십도로 달라지더니 "좋소! 당신의 사나이다운 멋이 마음에 들었소."하고는 나에게 날이 밝으면 나가겠다고 언약하고 다음 날 그는 빌려 준 돈을 한 푼도 안 받고 나가버린 것이다. 이 무렵 나는 예과에서 본과로 진학하여 2년이 되고 있었으며 나는 내가 살고있는 이께부꾸로역 근처에서는 어느 상점에서나 외상뿐 아니라 전시에 실시한 식량배급도 배급표 없이 얼마든지 살 수 있을 정도로 얼굴이 잘 알려져 있었다.

이럴 쯤 당시 전일본 아마권투 미들급의 챔피언 강인석이 입교대학에 재학 중이었는데

권투부 친구들을 데리고 종종 우리 집으로 놀러왔었다. 우리 집에 오면 언제든지 먹을 것이 있었기도하려니와 입교대학이 바로 이께부꾸로에 있었기 때문에 하학길에 잘 모여들곤 했으며 나도 대학 '지무'에서 글러브를 끼고 그들과 곧잘 스파링도 하곤 했다. 그러던 어느 날 강인석이 찾아와서 "김 형! 글쎄 신숙에 우리나라에서 새로 와서 아무것도 모르는 학생들을 등쳐먹는 나쁜 놈들이 있단말야. 이런 놈들을 그냥 둘 수 있어⋯⋯조선 사람이 조선 학생을 등쳐먹다니⋯⋯. 같은 민족끼리⋯⋯."하며, 흥분된 어조로 "김 형! 우리 힘을 두었다 어디다 써먹을거야! 그 놈들 처치하러 가자."고 얼굴을 붉혀가며 평안도 사투리로 숨도 안 쉬고 단숨에 이야기하는 것이었다.

그의 말이 아니더라도 벌써 오래 전부터 깡패 조직을 만든 몇 몇 놈들이 신숙 번화가 뒷골목을 아지트로 선량한 우리 학생들을 위협하여 등쳐먹고 있으며 날로 더해 간다는 이야기는 파다하게 소문나 알고있었다. 강인석은 벌써 몇 사람의 동지를 규합했다.

중앙대학 유도선수인 조종비 4단, 전수대학 축구부 이덕기 선수 그리고 나를 합하여 신숙 니꼬라는 식당 근처의 그들 아지트로 찾아갔었다.

그런데 나도 놀란 것은 이 소문을 어떻게 들었는지 어린 우리 학생들이 30여 명이나 구경하러 몰려와있었다. 그들은 대부분 피해자와 그의 친구들이었으며 그 중 몇 사람이 앞장서서 우리를 안내했다.

30분 가량 그들의 소재를 이리저리 찾고있을 때 어디서 나타났는지 몇 놈의 깡패 차림의 청년들이 "뭐야 뭐야"하며 얼굴을 내민 것이다. 그들의 기세는 안하무인 바로 그것이었다.

전시상황

힘의 철학은 속전속결에서 그 묘미를 더하는 것이다.

허세에 찬 악은 결코 영원한 승자 일 수는 없다. 같은 민족인 선량한 학생들, 더욱이 노동하며 힘들게 공부하고 있던 고학생들까지 괴롭히던 악당들은 "뭐야 뭐야"하며 제 발로 덫에 걸려들고 말았다.

승부는 전광석화와 같이 멋지게 끝나면서 항복까지 받아냈다.

그 후 그들은 완전히 그 자취를 감추고 만 것이다. 내가 강인석에게서 그 날의 제의를 받았을 때 조금도 주저함이 없이 호응한 것은 서로 공감하는 '정의감'의 만남이었다. 나는 아직도 그 날의 일들을 자랑으로 여기는 것이다.

일본이 미국에 무모한 선전포고를 하고부터 일본 국내 정세는 급격히 달라지고 있었다. 학교에서는 공부보다 공장에 근로작업 나가는 시간이 더욱 많아졌고 미술 학교임에도 불구하고 학교를 움직이는 사람은 교수가 아니라 배속장교인 듯한 인상을 주고있을 때였다.

학생들이 한 번이라도 교련시간에 불참하면 다른 학년의 교련시간에 출석하여 보강을 받지않으면 낙제시킨다는 협박장이 날아오곤 했다.

그러나 배속장교들의 최대 골칫거리는 '어떻게하면 장발족인 미교생들의 머리를 빡빡 깎게 하느냐'는 것이었다.

머리를 깎으라는 성화에 이 핑계 저 핑계를 다하던 학생들은 점점 궁지에 몰리게 되었으며 따라서 교련시간에 불참하는 학생이 늘어났던 것이다.

그러던 어느 날 나와 이달주에게도 보강하라는 통지서가 날아왔다. 우리 두 사람은 다른 학년의 교련시간에 두 번이나 보강으로 출석해야만했다.

그리하여 우리 두 사람은 한 학년 상급반인 한상익 등의 교련시간에 참가하고 있을 때였다. 교관은 출석을 부르자 학생들의 모자를 벗으라하고 아직도 단발을 않고있는 학생들을 불러내어 한 줄로 세우고는 한 사람 한 사람 머리를 깎지않은 이유를 물어보기 시작하는 것이었다.

"네, 저는 지금 자화상을 그리고 있습니다." 이것은 가장 그럴 듯 한 이유였다. "언제 끝나." "네, 두 주일은 더 걸릴 것 같습니다." "그럼, 두 주일 후엔 머리를 깎아야 해." "네. 그렇게 하겠습니다." "너는 뭐냐." "저는 머리에 흉터가 있어 머리를 깎으면 사람들에게 혐오감을 주기 때문에 머리를 깎을 수가 없습니다." 그 학생의 머리에는 정말 큰 흉터가 있었다.

그리하여 그 학생은 특별히 면제가 된 것이다. 그 다음다음 드디어 한상익의 차례가 되었다. "한, 너는 왜 아직 머리를 깎지않고 있어." 미쓰하시 대좌는 민족차별이 심한 사람이었다. 그는 한상익에게는 감정을 터뜨리며 악의에 찬 표정으로 물었다. "네, 저도 흉터가 있어서 머리를 못 깎겠습니다."하고 대답하자 보여보라고 다그치는 것이었다.

그러나 한상익이 보여준 흉터는 콩 한 톨 크기에 불과하였다. 미쓰하시가 "고노 바까야로(이 바보같은 녀석)"하면서 한상익의 따귀를 올려쳤다. 한상익은 그 순간 "교관이란 자가 사람을 왜 때려."하며 반사적으로 그의 뺨을 맞받아 친 것이다.

교관이 쓰러지는 것과 학생들의 박수 소리가 동시에 터졌다. 다른 소대에 있던 도요다 대

위가 칼을 빼들고 큰 소리로 "고노야로(이 자식)"하며 이쪽으로 돌격하고 있었다.

퇴학당한 한상익

그 순간 참으로 희한한 일이 벌어졌다. 교관이 쓰러지자 일제히 박수갈채를 보냈던 급우들이 이번에는 칼을 빼들고 돌격해오는 도요다 대위를 팔을 벌려 가로막고는 그 틈에 한상익을 도망시킨 것이다.

미쓰하시 대좌의 민족차별은 병적이었다. 교련시간이 되어 출석을 부르고나면 으레 한번은 한국 학생의 이름을 불러 이유야 있든없든 꾸지람을 하곤 하였다. 하루는 그가 출석을 부르고나서 좌익쪽을 보고 "김, 무엇하고 있어. 김김."하며 내 이름을 연발하는 것이 아닌가. 나는 그때 우익 끝머리 뒷쪽에 있었다. 내가 "김은 여기 있다."고 큰소리를 치자 한바탕 웃음판이 벌어졌으며 그도 멋쩍은 듯 웃어버린 그런 일도 있었다.

한상익은 함흥고보를 졸업한 후 3년 동안 국민학교에서 교편을 잡으며 약간의 돈을 모아 동경 유학길을 떠난 열성파. 하루종일 방 안에서 그림만 그리고는 물감투성이가 된 남루한 단벌옷을 입고 학교와 하숙방을 왕래하여 '우에노의 거지'라는 애칭을 받고있었다.

그는 그렇게 가난한 생활 속에서도 언제나 밝은 표정을 지어보이는 낙천가였으며 그 누구에게서도 사랑받는 존재였다.

그의 그림은 말년의 선전에서 특선을 해 호평을 받은 바 있거니와 보나르를 연상케하는 부드럽고 맑은 색감의 천재적인 재질을 지닌 작가였다.

내가 해방 직 후 남하할 때 그는 나를 송별하는 자리에서 자기는 노부모가 있어 못 간다며 못내 아쉬워하던 모습이 아직도 눈에 생생하다.

그는 그 사건 후 물론 학교에서 퇴학당했으나 그것은 교관이 전근되면 복교시킨다는 조건부였다. 교수회의에서 미쓰하시는 한상익을 헌병대에 넘기겠다고 주장했으나 교수들은 동의하지 않았다.

미술학교에는 하나의 엄한 교칙이 있었다. 그것은 본과 3년이 되어야 공모전에 출품할 수 있다는 것이다.

나는 3학년이 되면서 일본 춘양회전에 출품, 입선하였다. 그러나 그 무렵의 일본 사람들의 생활은 날로 곤궁에 빠져갔다.

식량난은 갈 수록 더 했고 대중교통 수단인 전철이나 지하철은 언제나 만원을 이루었으

며 빈번하게 시행되는 방공연습으로 밤에는 그림 그리기가 힘든 상태였다.

등교 때나 하교길에 전동차에서 내리려면 때로는 플랫폼에서 승강구로 무질서하게 밀려드는 승객들로 씨름하듯 밀어제쳐야 내릴 수 있을 때가 많았다. 나는 그럴 때 용이하게 내릴 수 있는 좋은 방법을 생각해냈다. 그것은 나의 기합술이었다.

전동차 문이 열리자 나는 인산인해를 이룬 입구를 가로막고 바른손을 올려들고 '에잇'하고 기합을 주면 밀집했던 사람떼는 저절로 양쪽으로 갈라졌으며 나는 그 속을 유유히 걸어나왔다.

하루는 우에노역에서 '에잇'하고 길을 뚫고 나오는데 김창락이 눈을 동그레하고 쳐다보고 있었다.

그는 내가 동미에 입학한 후 가와바다에서 만난 후배들 중의 한 사람이다.

그러던 어느 날이었다. 나와 같이 가와무라소에 살고있는 후배 한국인 학생 두 명이 헐레벌떡하며 내 방으로 들어닥친 것이다.

그들은 방 안으로 들어오자 "김 형, 큰일났소."하면서 지금 화장실에서 나오는데 지하실 공장놈들이 길을 막고 네 놈이 김이냐고 무서운 얼굴로 물어왔다는 것이다.

니시다 교수와의 만남

가와무라소의 지하실은 내가 처음 이사왔을 때는 다방이었다. 그러던 것이 당구장으로 변했다가 미일전쟁이 터지면서 조그마한 군수품 부품 제조 공장으로 변하여 얼마 전부터 사람들이 출입하고 있었다.

직공이 25명 정도였으나 모두 20세 전후의 젊은이들이었다. 그런데 지하실에는 화장실이 없어 아파트 1층의 화장실을 공동으로 사용하게 되었는데 그들은 이사를 왔으니 텃세를 차지하려는 셈으로 나를 굴복시키면 간단하게 되리라 생각했던 모양이다.

가와무라소에는 당시 일본인 외에 한국인 학생들이 10여 명, 중국대륙에서 온 유학생이 5명 정도 있었으며 그 직공들은 우리 한국인 학생들의 기를 꺾으려는 것이 분명했다. 다음 날 나는 그들이 출근하는 것을 기다려 모두가 일을 막 시작할 때를 노렸다.

나는 미스터 코리아와 같은 나의 육체미를 과시하기 위해 웃옷을 벗어제치고 지하실 입구를 등지고 서서 지하실을 향하여 벼락같이 소리를 질렀다.

"여기 김이 왔다. 나를 찾은 놈은 누구냐. 자, 이래도 나를 몰라봐……"하는 대성일갈에

놀란 직공들이 계단 밑으로 몰려와서 겁난 표정으로 나를 올려다보고는 멍하니 서있을 뿐이었다. 나의 멋진 연기를 보일 때는 바로 지금이라 생각했다.

나는 두 팔을 올렸다가 내 자신의 가슴을 탕탕치니 으르렁하는 소리가 지하실을 울렸다. "자, 어떤 놈이든지 덤벼라."하고 전투자세를 취하니 그들은 완전히 나에게 질려있었다. 계단 밑에 몰려있던 그들이 나에게 덤벼들려면 나의 발길을 피할 수가 없기도 하려니와 단독으로 쳐들어 온 나의 기세에 압도된 것이다. 결국 나는 공장장과 전무가 달려나와 심심한 사과와 다시는 그런 일이 없으리라는 다짐을 받아내고 유유히 문을 나섰다.

나는 동미의 많은 교수들 중에서도 니시다 선생과 아주 친했으며 상급반이 되면서부터는 방과 후 선생과 자주 만나 식사나 차를 들면서 미술에 대한 의견을 나누곤 하였다.

니시다 선생은 미술해부학 교수로 동미를 졸업하고는 동경대학 해부학 연구실에서 직접 시체를 해부하며 예술작품을 통한 그의 독특한 미술해부학을 창출한 세계적인 학자이다.

내가 그 분을 따르게 된 것은 그의 학문적인 깊이에도 감명을 받았으려니와 그의 솔직한 인간성과 학자적인 자세 때문이었다.

40년 봄 동미에 입학하면서부터 나는 예술철학을 통하여 예술작품의 가치규명을 위해 미학이나 예술철학의 서적들을 탐독하였다.

그러던 어느 날 문득 의문이 생겨 강의시간에 들어온 교수들에게 질문의 화살을 겨누었던 것이다.

욕망에 불타던 시절……. "선생님, 예술은 시대와 더불어 한 없이 변천하여 왔습니다. 따라서 예술의 가치관도 변하는 것을 볼 수 있습니다. 전시대에 찬양받던 예술품이라도 오늘에 와서는 그 가치성을 잃고있는 것도 있습니다. 또 어느 나라에서는 찬양을 받아도 또 다른 나라에서는 오히려 규탄을 받고있는 것도 있습니다. 'Art is long'이라 하였습니다. 시간과 공간을 초월하여 영원히 빛나는 예술이란 어떤 것일까요."

민족말살정책 소식 듣고 분개

예술과 인생, 예술과 철학, 예술과 도덕, 미술과 장식성, 예술은 발견이냐 탐구냐 등등 나는 이런 문제를 놓고 그 시절 불타는 제작욕과 더불어 이론적으로도 자아형성을 모색하고 있을 때였다.

그러니까 그림만 열심히 그리면 된다고 생각하고 있던 대부분의 일인 학생들은 내가 교

수들에게 던지는 질문의 의미조차 이해하지 못 하고 있었다.

"시간과 공간을 초월하여 영원히 위대할 수 있는 예술이란 있을 수 없을까요."라는 질문을 받은 교수들은 거의 모두 얼버무리는 애매모호한 대답 뿐이었다.

그러나 니시다 선생은 좀 달랐다.

그는 잠시 생각하는 듯 하더니 "내가 그런 어려운 문제를 어떻게 대답할 수 있겠어. 그래서 우리는 공부하고 있는 게 아닌가."하는 것이었다.

나는 그의 그 대답이 마음에 들었다. 그것이 정답이라는 뜻이 아니라 가식없이 솔직하게 말하는 소박한 태도에서 참된 학자의 자세를 발견한 것이었다.

그 후부터 나는 시간이 허락하는 대로 니시다 선생을 자주 찾았으며 댁을 방문할 때마다 그 시절 구하기 어렵던 과자나 과일 등을 갖고 방문하고는 자정이 넘도록 예술에 관한 이야기로 열을 올렸다.

어느 날 나는 '우끼요에와 모딜리아니의 예술과의 비교연구'란 논문을 써서 니시다 선생에게 갖다주고 한참 후 들렀더니 그는 그때 연구실 속에서 다른 교수들에게 나의 논문에 관하여 이야기하고 있는 중이었다.

옆자리에 있던 가마꾸라 교수가 "우리 학교에도 그런 학생이 있긴 있군요…… 호!"하며 감탄하고 있을 때 내가 들어갔던 것이다. 니시다 선생이 "이 학생이 그 김 군입니다."고 소개하니 그는 나를 쳐다보고는 열심히 공부하라고 격려해주었다.

가마꾸라 교수는 풍속사 · 동양 회화사 등을 담당하고 있었다.

나의 논문을 요약하면 "우끼요에는 기녀들의 풍속을 양식화한 것에 지나지않으나 모딜리아니의 경우 그것은 단순한 풍속도가 아닌 인간의 내면성을 그리려한 것이며 전자는 양식의 '발견'이요, 후자는 예술성의 '탐구'이다."라는 내용이었다.

내가 본과에 진학했을 무렵이었다고 기억된다. 일제가 우리의 전통문화를 말살하려는 음모를 실천에 옮겨 조선어학회 사건, 조선어교육 폐지, 일본어 사용을 강요하고 드디어 '일본식으로 창씨개명을 하라.'는 기사를 신문에서 본 나는 밤을 새워가며 그러한 우리의 민족과 문화를 송두리째 말살하려는 야만적인 정책의 부당성을 강조하려는 글을 써서 동미교지에 실려달라고 제출하였다.

나는 그 원고를 들고 교지편집실을 찾았더니 편집위원인 학생이 그 원고를 읽어보고는 심각한 표정을 하면서 이렇게 간단하게 한민족의 고유문화와 그 전통을 말살할 수 있는가

고 분개하면서 원고를 받아두었으나 결국 인쇄에는 오르지 못 했었다.

　교지의 지도교수는 니시다 교수였다. 그때는 그가 나를 잘 모를 때였다. 그러나 그는 나를 불러 교지의 성격으로 그 원고를 수용하기가 어렵다며 나보고 양해하라고 달래는 것이었다. 내가 그와 가까이 지내게 된 것은 그날부터라 하겠다.

군수품 공장에 동원

　우리들의 미술학교 시절의 말로는 참으로 '처참' 그것이었다. '소모품'이 되어버린 장교를 보충하기 위하여 42년 3월에 졸업할 예정이었던 김재선(사망)의 학년이 6개월 단축되어 41년 9월에 졸업하고 나가더니 43년 9월 학기의 졸업생들이 졸업하자 얼마 안되어 문과계 학생들이 징병연기제도가 철폐되고 일제히 동원령이 내려진 것이다. 학교는 텅텅 비어있었다.

　그 당시 이달주는 고바야지 교수 교실에 속해있었고 나는 미나미 교수 교실에 등록되어 있었으나 미나미 교수가 회갑을 맞고 후진에게 자리를 양보하고 퇴임하자 데라우찌 교수가 우리 미나미 교실을 맡게되었다. 동미에서는 본과생이 되면서 원하는 교수의 교실로 학생들이 나누어지게 되어있었다.

　급우들 모두가 전선으로 끌려 간 후 텅 비어있는 교실에서 혼자 그림을 그리는 것은 멋쩍은 일이었으나 다행인지 불행인지는 몰라도 몇 안 남은 학생들은 매일같이 군수품 공장으로 동원되었다.

　처음에는 일 주일에 한 두번 하던 근로동원이 문과계 학생들에게 내려진 동원령 후는 아예 매일같이 공장으로 출근하게 되었다. 그러던 어느 날이었다.

　그것은 아마도 43년 11월 말 경이라 생각된다. 참으로 오랜만에 동원이 없어 학교엘 나갔더니 손동인(재일)이 우울한 표정으로 오고있었다.

　그는 내게로 오더니 미쯔하시 대좌가 나를 만나자고 한다는 것이었다. "왜? 무슨 일로……."하고 물었더니 그는 "아마도 지원병에 지원하라는 이야기겠지요."하면서 고민인 듯 바른손을 입에대고 말했다. 그는 나보다 일 년 늦게 입학한 후배였으며 나를 선배로서 어려워하고 있었다. "그래, 자네는 어떻게 하기로 했나? 지원했어?"하고 다그쳐 물었더니 그는 고개를 들지않고 땅을 보면서 "그럼 어떻게 합니까. 같은 교실 친구들이 모조리 출정하는데 나 혼자 비겁하게 남아있을 수가 없지않아요."하는 것이 아닌가. 나는 그가 무슨 착

각을 하고 있다고 생각하여 "바보. 지원이 뭐야, 이것이 우리 전쟁이야? 그런 짓 할 필요없어."하며 교관실로 쳐들어갈 셈으로 달려갔다.

교관실로 뛰어가고 있는 나의 머리 속에는 그 교관이란 자들이 지난 날 우리 '조선학생'들을 천대하던 갖가지 사건들이 주마등처럼 떠오르고 있었다. 한상익의 사건만 하더라도 그렇다.

그때 미쯔하시의 잔인 할 정도로 천대하던 민족차별 행위만 없었더라도 그 사건은 발생하지 않았을 것이다.

그런 사건은 내게도 있었다. 군사훈련 기간 중에 있었던 일이다.

한 학기에 한 번 연병장에서 야영하며 군사훈련을 받고있던 어느 날 저녁이었다. 우리들은 병사에 모여 재미있게 놀다 흥에 겨워 도를 넘게 되었다.

그때 사이또라는 예비역 중위가 셔츠바람으로 뛰어들어오더니 떠들지 말라고 소리를 지르는 것이었다.

나는 그의 말이 끝나자 "미안합니다."했더니 그는 눈을 동그랗게 뜨고 부라리며 "야 이 ×같은 짱꼬로 놈아."하며 앉아있는 내게 달려들어 무턱대고 때리고 차는 것이었다.

그때는 한상익의 사건이 있은 후 얼마 되지않은 때여서 이를 악물고 나는 참고있었다. '힘들게 들어왔으니 졸업 때까지 참아야지'하며……

지원병 요구를 거부

교관실까지 단숨에 달려간 나는 문을 활짝 열어제치고 들어섰다. 내 손에는 곤봉이 쥐어져 있었다.

그것은 내가 손동인을 만나기 전부터 갖고있던 것이었으나 그냥 갖고 들어간데는 생각이 있었다. 나는 교관실에 들어서자 그들 앞으로 다가가서 다리를 벌린 자세를 취하면서 "무엇때문에 나를 오라했는가."고 따지듯 물었다.

미쯔하시는 다까하시라는 젊은 예비역 중위와 같이 앉아있었으며 문제의 사이또 중위는 뒷자리에 있었다.

다까하시 중위는 젊은 나이로 우리들 상급생과는 허물없이 지내고 있었기에 그에게는 아무런 감정이 없었지만 나머지 두 사람에게는 지금 학교를 못 다니게 된 이 마당에 한 마디 해야겠다고 결심한 것이었다. 미쯔하시가 "이번에……"하면서 능청스럽게 말하기 시작했

다. "폐하의 일시동인의 거룩한 마음씨로 조선인들에게도 군대에 갈 수 있는…….'하고 말하는 그의 말이 채 끝나기도 전에 곤봉을 세워서 책상을 탁 치고는 "무엇이 어쩌고 어째." 하며 미쯔하시 대좌와 사이또 중위를 번갈아 노려보며 계속하여 소리를 질렀다.

"야 이 놈들아, 너희들은 나를 ×같은 짱꼬로놈이라 하지 않았어. 그 ×같은 짱꼬로가 어째서 너희놈들의 전쟁에 나가야 해." 그것은 참으로 통쾌한 순간이었다.

나는 마치 그 순간을 기다리고 살아왔다는 듯이 한바탕 떠들고 뒤돌아나올 때 다시 한 번 그들을 노려보고 나왔다.

연병장 병사에서 억울하게 그것도 '×같은 짱꼬로 놈'이란 모욕적인 말을 듣고도 참을 수 있었던 것은 그것이 한상익이 교관을 구타하고 퇴학당한 얼마 되지않은 후 였기도 하려니와 '힘들여 들어간 학교, 참고 졸업이나 하자.'는 나로서는 최대의 인내심을 발휘했던 것이다.

그러나 그 날은 바로 '막판'이 아니었던가. 그런데 미쯔하시 대좌는 한국 학생 중에서도 제일 상급생일 나를 불러 설득함으로써 우리들을 한 꺼번에 같이 지원시키려 했던 것이다. 공을 바라면서-.

'누구를 위해 종을 울려야 할 것인가!' 그것은 너무도 자명한 일이 아니겠는가. 나는 귀국하기로 결심했다. 그것은 머지않아 있을 공습도 그러려니와 그때는 얼마 전에 관부 연락선 곤륜이 미국 잠수함에 의해 굉침을 당한 후여서 동경에 남아있다가 개죽음을 당하고 싶지는 않았다.

나는 우선 이달주를 만나보기로 하였다. 그를 집으로 찾으러가니 그도 마음 속으로 떠날 채비를 하고있던 참이었다.

나는 한숨 돌리면서 면밀하게 정세를 살펴보았다. 지원병 그들은 말로는 지원병이라 하지만 실제로는 이것은 그들의 물귀신 작전임에 틀림없었다.

따라서 이것은 지원병이 아니며 강제성을 띠게 될 것이 틀림없다고 생각되었다. 바로 지원병 문제가 터진 얼마 전부터의 일이었다. 신문들은 일제히 조선인 학생들을 골칫거리로 대서특필하고 있었다.

그때는 이미 많은 일인 학생들이 군에 소집되어 나간 후였으며 그런 일로 하여 '조선인 학생 10%만 학급에 있으면 그 교실은 완전히 조선화된다.'는 염려를 노골적으로 표출하고 있을 때였다.

귀국

귀국하기로 결심한 나에게는 신분을 밝혀 줄 증명서가 필요하였다. 나는 학도지원병을 기피하기위해서 나의 이력서에 동경미술학교의 학생 신분을 말살해야겠다고 생각했다.

나는 우선 가와바다 연구소로 오래간만에 도미나가 선생을 찾아가 연구소에서 2년 간 수업한 증명서를 받아놓았다.

그리고 나는 나를 거의 매주 한 번씩 찾아오던 이께부꾸로 경찰서 외사계 형사를 찾아갔다. 그들은 이때까지 나를 감시의 대상으로 괴롭혀 왔지만 이번에는 반대로 내가 그들을 이용하리라 생각했던 것이다.

사이또 형사는 그 당시 인력부족으로 근처 파출소에 파견 나가 있었다. 그를 찾아가서 그를 보고 잠시 고향엘 갔다와야 되겠으니 나를 보증하는 증명서를 한 장 써달라고 부탁했더니 처음에는 그것이 무슨 소용이 되겠느냐며 거절하다 내가 재삼 부탁하니 저녁 때 본서로 오라하였다.

그는 그 날 저녁 유치장 간수로 일하고 있었다. 그들은 인력난으로 이렇게 1인 3역을 하고있었다. 유치장 간수실에 안내되어 내려갔더니 그는 반가워하며 지금 미술문화회 회장 후꾸자와 씨가 이 유치장에 들어와있는데 나보고 저녁이나 사주라는 것이었다. 후꾸자와 씨를 나오게 하고는 저녁 두 그릇을 식당에 주문하였다. 한 그릇은 후꾸자와 씨에게, 또 하나는 형사에게……

후꾸자와 씨는 당시 초현실주의적인 그림을 그리고 있었으며 반전주의자로 불려 경찰에 예비 구속되었다고 신문에서 보아 알고있었다.

나는 학교를 졸업하자 미술문화회의 회원이 된 2년 선배인 김하건을 통하여 후꾸자와 씨의 이야기를 들어 알고 있었으며 그의 그림도 여러 차례 보아왔기에 그날 저녁 그와 약 한 시간 동안이나 이야기꽃을 피울 수가 있었다.

그가 유치장으로 다시 들어가자 나는 사이또 형사에게서 그의 명함 뒷장에다 그가 나를 잘 아는 사람이며 '결혼하러 고향에 임시 가는 것'이라는 글을 써받았다.

쯔르가에서 청진으로 가는 배표는 3등 아닌 2등으로 하였다. 그리고 나는 이달주에게도 나와 똑같이 준비할 것을 권유하였다. 그러나 그는 내 말을 끝내 받아들이지 않고 학생 할인권으로 3등을 탄다고 우기는 것이었다.

"내 말을 들어."하고 몇 번이나 권고해도 지원병인데 강제로는 안 할 것이라며 내가 신사

복 차림에 넥타이, 중절모를 쓰고 나온데 반하여 그는 미술학교의 제복을 입고 나타났다.

쯔르가에서 배를 타려고 두 사람이 같이 계단을 오르고 있으려니 배의 입구에서 형사같은 사람이 서있다가 달주를 보고는 아랫쪽을 가리키고 나는 위쪽으로 가리키고 나는 위쪽으로 가라하였다.

달주 뿐 아니라 학생들은 모조리 선창으로 밀어넣은 것이다. 쯔르가에서 청진까지는 약 22시간이 걸렸다. 찬바람이 부는 바다에는 함박눈이 내리고 있었다. 그때마다 나는 가와바다에서의 수료장과 사이또 형사의 명함을 보였다.

청진부두에서 달주를 기다리니 그는 지원하고야 풀려났다는 것이었다.

예술은 길고 인생은 짧다

나의 일본 유학 시절의 말기는 참으로 암담하였다. 지금 이 시점에서 그 시절을 돌이켜볼 때 돌려받을 수 없는 유실된 나의 청춘시대가 악몽같이 되 살아나는 것이다.

그런 중에서도 내가 학도병으로 끌려가지 않았던 것만은 천만다행이었다. 그리고 일본에서 귀국한 다음 해 그러니까 44년 봄 23회 선전에 〈밤의 실내정물〉을 출품하여 특선이 된 것은 그 시대의 마지막 행운이 되었다.

이 그림은 동경 가와무라소 시절 방 안에 정물을 차려놓고 몇 달간 파고들며 질감을 내려고 시도했던 작품이다. 23회 선전은 일제시대의 마지막 전시회로 당시의 심사위원은 동미 미나미 교수의 후임인 데라우찌 교수였으나 그가 학교에 부임하여 왔을 때는 근로동원으로 수업을 제대로 못 하고 있을 때여서 우리는 그의 지도를 별로 받지 못 했다.

심사가 끝난 후 나는 함흥에서 상경하여 조선호텔에 묵고있는 그를 찾아갔더니 그는 나에게 이번 선전에 출품한 나의 작품이 좋았다며 칭찬하고는 대뜸 하는 말이 내가 지원병으로 지원하지 않은데 대하여 배속장교들이 나를 '비겁자'라고 하더라는 말을 전하곤 "김 군, 참 잘했어. 정말 잘했어. 군대에 끌려가면 안돼. 오히려 용감했어."하며 격려해주었다.

동미에 다닐 때 배속장교들이 우리 한국인 학생들을 괴롭혔던 또 하나의 사건은 심심하면 불러다 창씨를 하라고 성화를 하였던 일이며 달주와 나는 끝내 창씨를 거부하고 말았었다.

지금 동창회 명부에 본래의 이름 그대로 있는 것이 자랑스럽기도 한 것이다. 그러나 학창시절의 작품들이 내 손에 한 장도 없다는 것은 너무도 가슴 아픈 일이다. 배움의 욕망에 사

로잡혀 불철주야 시간가는 줄 모르고 그려놓은 그 작품들, 사랑하는 어린 자식들을 모조리 잃어버린 부모의 심정이라고나 할까.

내가 이달주를 다시 만난 것은 해방된 다음 해 46년의 가을의 어느 날이었다. 우연히 세종로 네거리에서 만난 두 사람은 얼싸안고 기뻐했다. 달주는 청진에서 나하고 헤어진 후 심산에 들어가 숨어있었다고 하였다. 그러나 불행하게도 달주는 수복 후 재혼하고 얼마 후 내 이름을 부르며 요절하고 만 것이다.

우리들이 학교로부터 졸업증명서를 받은 것은 6 · 25동란 중 임시 수도 부산에서였다. 우리에게 졸업증명서를 보내게 해 준 사람은 다름아닌 니시다 선생이었다. 당시 학도병으로 동원된 동급생들은 그 당시 모두 졸업증명서를 받고 나갔었다.

전쟁 후에도 우리에게는 별 관심이 없던 학교 당국에 니시다 선생이 건의하여 겨우 졸업 증명서를 받게 된 것이다.

내가 6 · 25동란이 끝난 55년 2월 집도 없는 주제에 누구보다도 제일 먼저 파리 유학의 길을 떠난 것도 전쟁으로 중단된 나의 배움의 길을 다시 찾아 나서야겠다는 불타는 욕망에 서였다.

나의 정식 졸업장은 학교를 떠난지 45년 만인 지난 90년 동경예대 학장일행이 교기를 서울에 들고와 힐튼호텔에서 「한 사람만의 졸업식」을 거행, 한국은 물론 일본에서까지 큰 화제가 되었다. 격동기에 놓인 청춘이었다.

모든 것이 변해가고 있을 때 새 것을 찾으려는 마당에서는 낡은 유물인 듯 혼자서 무엇인가 찾으려는 나에게 사실적인 기법은 한동안 방해가 되기도 하였다.

그러나 파리에서 그러한 험로를 극복하고 난 지금 동경 가와 바다와 동경미술 시절 미친 듯 빠져버린 기초적인 데생공부가 지금의 나에게는 얼마나 플러스

동경대 졸업후 45년만에 받은 졸업장

가 되고 있는가를 새삼 느끼는 것이다.

예술은 길고 인생은 짧지않은가!

달주의 명복을 빌면서…….

제1회 국전과 裸婦群像

내가 6·25동란 후 집도 없는 주제에 누구보다도 먼저 도불할 것을 결심한 가장 큰 이유의 하나는 도중하차 한 미술공부를 완성시켜야 하겠다는 나의 집념에서였으며, 내가 파리에서 완전한 미술학도로 되돌아가 겸허한 마음으로 공부할 수 있었던 것은 이러한 도중하차의 매듭을 지으려는 고집에서였다.

미술학교에 들어간 후 다른 학생들은 석고에 열중하고 있을 때 나는 나의 석고데생을 망가뜨리는데 전념하기 시작한 것이다. 다시 말해서 나는 아카데미즘의 기법이 나의 체질에 맞지 않은 것을 알고있었으며 석고데생 기법을 넘어서서 유연하면서도 강력하게 그려내는 화면조성을 학교에 입학된 예과 시절부터 시작했던 것이다. 학교에서는 인물을 주로 하였으나 집에 돌아와서는 밤 늦게까지 정물화를 주로 그렸다.

내가 석고데생에서 벗어나려고 한 것은 데생을 너무 오래 하게되면 유화마저도 딱딱하게 되기 때문이었다.

그리고 내가 정물화를 많이 그린 것은 정물이 좋아서가 아니라 정물화는 인물화하고 달라서 내가 원할 때는 언제든지 아무런 시간제한도 없이 그릴 수가 있었기 때문이며 그래서 늘 밤을 꼬박 새워가면서 정물화를 그렸던 것이다.

어느 때는 꼬박 48시간을 계속 철야작업한 일도 있었다. 선전에 처음 입선한 중학 시절의 그림도 〈밤의 정물〉〈15호F〉이었으며 23회 선전에 특선한 작품도 역시 같은 제목이다.

제1회 국전에 특선한 작품도 항아리를 수없이 모아놓고 그린

나부군상 〈당시 신문 기사 사진〉

정물화였다. 그러나 1회 국전 때는 〈壺〉(50호F) 이외에 2백호 크기 캔버스에 그린 裸婦群像도 출품하였으나 당시의 안호상 문교장관이 전시장에 들어와서 裸婦群像을 전시하기 전에 철회시킨 사건이 발생하였다.

당시 「국제신문」에서 철회된 그림 사진과 함께 사회면에 '예술과 도덕은 양립하는가'고 크게 톱기사로 취급하여 문제를 제기시킨 것이 또 문제가 되어 신문사는 일주일 정간, 그리고 사과문까지 낸 일이 있었다. 그것은 철회된 작품의 사진을 게재했던 것이 문제가 된 것이다.

그러나 나의 그림이 그 전시에서 철회된 것은 장관 개인의 무식에서 발단된 것이었다. 그해(1회 국전)에는 다른 나체화들도 몇 점 출품되어 입선되었고 따라서 전시도 되었었다. 그런데 무엇때문에 왜 내 그림만이 전시에서 철회되었던 것일까? 의문을 느낀 어느 신문기자가 장관실로 직접 찾아가 여기에 대한 설명을 요구했었다.

그는 서슴치않고 정색을 하고는 "다른 사람들의 나부는 여자 한 사람을 놓고 그렸으니 문제 될 것이 없소.

그러나 그 그림은 그렇게 많은 여자들을 벗겨놓고 그렸으니 그걸 그릴 때의 그 작가의 정신이 되어먹지 못 했다."고 흥분하더라는 것이다.

이 기자는 취재관계로 그 전날 나를 만났던 것이다. 그래서 그는 작가의 말을 들으니 "그렇게 많은 나부를 그렸어도 모델은 꼭 한 사람이고 포즈를 바꿔서 그린 것이라던데요."하고 설명했더니 그는 "그래요."하면서 얼굴을 붉히더라는 것이다.

이 그림은 6·25 때 선린상고 관사에 놓고 피난 나갔다 돌아와보니 주둔 군인들이 나부 하나씩을 가위로 잘라가버렸다. 결국 햇볕을 보지 못 했던 裸婦群像은 또 다시 무지한 자들의 손으로 말미암아 비명에 가고 말았다.

畵壇에서의 갈림길

나는 매회 국전 때마다 대작을 출품하였다. 그러나 그때마다 어처구니 없는 일들때문에 빛을 보지 못하곤 하였다.

6·25가 나던 그날까지 나는 정신여고 화실에서 2백 호 크기 〈群童〉을 거의 완성하고 있었다. 이 화실은 그 전해에 裸婦群像을 그렸던 바로 그 화실이다.

6·25가 터진 그 날 나는 화실에 달려가서 그 그림을 틀에서 떼어 똘똘 말아서는 피난길

에 나설 준비를 하였다. 나는 모든 재산을 버리면서도 이 한 점의 그림만은 살리려고 피난 길에서도 소중하게 갖고다녔던 것이다.

내가 이 그림만을 소중히 여긴 것은 미발표작인데다 이 그림에 온갖 나의 기대를 걸고 있었기 때문이다. 나는 1회 국전 때부터 선전에 이미 특선했기때문에 추천작가가 되어달라는 것을 거절하였었다.

상을 타고 떳떳하게 실력으로 올라가겠다는 생각에서였다. 그리고 그 온갖 기대를 이 〈群童〉에 걸고 있었다. 그 기대란 즉 국전에서의 대통령상이었다. 그런데 당시에 어처구니없는 일이 나의 주변에서 일어났다. 1951년이었다고 기억된다. 부산 임시수도에서의 일이다.

문화예술인들이 모여 예총 의장단을 선출하는 총회가 열렸다. 예총 초창기에는 이사장으로 화단의 고의동 씨가 역임하고 있다가 박종화 씨의 시대로 변할 무렵의 일이다. 화단에서 부이사장의 후보로 도상봉 씨와 이종우 씨 두 분이 동시 출마를 선언했다.

그 당시 문화계에서는 도상봉 씨가 이종우 씨보다 이름이 훨씬 더 알려져 있었다. 한 편 이종우 씨는 도상봉 씨보다 선배이며 부이사장에 입후보 한 것은 화단에 컴백한 기회에 공직을 맡아 그 위치를 굳히겠다는 계산때문이었다.

그런데 내가 도상봉 씨를 밀고 나온 데 반하여 이마동 씨가 이종우 씨를 밀고 나왔다. 이렇게 되고보니 화단의 표는 분산되어 한 사람도 당선이 될 가능성이 없어보였다.

나는 이마동 씨와 수차 협상하였으나 팽팽히 맞서 양보가 없었다. 나는 나중의 일은 생각할 사이도 없이, 미협 대의원끼리 사전투표를 하여 이긴 사람에게 표를 모아주기로 하자고 제의했다.

나는 도상봉 씨의 네임밸류 때문에 화가들의 예선투표에서는 문제없이 이기리라고 낙관했던 것이다. 그런데 20명의 대의원의 투표 결과는 이종우 씨의 압도적인 승리로 돌아갔다.

나는 결과에 승복하고 약속대로 문단과 음악협회 등의 대의원을 찾아다니면서 이종우 씨가 부이사장에 당선되도록 막후교섭을 그것도 아주 열렬히 펴나갔다. 이종우 씨가 그 당시 별로 알려지지않은 터여서 애를 먹은 것도 사실이었지만 결국 그는 부이사장에 무난히 당선되었다.

그런데 그 후유증이 그렇게도 내게 있어서 클 줄은 전연 몰랐던 것이다. 나는 단순하게

그리고 순수하게만 생각했던 것이었는데 사태는 그렇지가 않았다. 후보지명에서 패퇴한 도상봉 씨는 대노하였다.

그리고 그 책임이 전적으로 내게 있다는 것이었다. 자기는 유명인이기 때문에 설사 화단에서 두 사람이 입후보했다 손치더라도 문제없이 당선되었을 것인데 내가 예선투표를 제의해서 일을 망쳐놓았다는 것이다. 더욱 어이가 없는 것은 나와 이마동 씨가 자기를 밀어내기 위하여 짜고 한 일이라는 것이다. 나는 그가 그럴 때마다 애걸하다시피하며 자초지종을 설명하였으나 그는 끝내 나를 못마땅하게 대하는 것이었다.

나는 시일을 두고 장기작전을 펴 나갔으나 그래도 막무가내였다.

지금 생각하면 이때가 나의 화단인생의 갈림길이었다고 생각한다. 그 갈림길에서 나는 그 때 올바른 길을 택했다고 지금도 자부하고 있다.

풀리지 않은 我執
그러니까 도상봉 씨는 두 번이나 갈림길에 선 나의 앞길에 큰 지장을 준 것이다.

그 첫 번째는 중학 3년 때, 외삼촌과 같이 그를 찾아갔을 때로 그는 내 자신으로 하여금 미술가가 되겠다는 결심을 할 수 있게 용기를 준 은인이기도 하다.

그렇기때문에 나는 그와의 단 한 번의 '만남'으로 그를 은사처럼 모시고 왔던 것이다. 그러나 나는 이 두 번째의 갈림길에 서서 그가 가고있는 길을 택하지 않았다.

우리의 화단은 그 초창기에서부터 그림보다는 그 사람됨(?)이 더욱 중요시되는 풍토가 조성되었다. 화실에 있어야 할 화가들이 화실을 떠나 명동에서 시간을 보내며 지내야 출세하는 풍토가 어느덧 우리 화단에 조성되고 있었던 것이다.

1953년 나는 2회 국전에 2백 호에 그린 〈群童〉과 함께 6·25동란을 테마로 한 〈침략자〉를 함께 출품하였다. 〈群童〉은 동란 전에 완성한 것이고 〈침략자〉는 동란 중 처참했던 동족상잔의 모습을 추상으로 그린 것이었다.

다시 말해 동족끼리 싸운 6·25는 이민족간의 그것보다 더 한층 비극적인 것으로 내게는 느껴졌다. 따라서 이러한 느낌을 표현하는 데는 사실적인 수법으로는 어딘가 맞지않은 느낌이었다.

그래서 이 그림은 추상적이고 상징적인 표현법을 사용하지 않을 수가 없었다. 그러나 그 당시의 국전경향이 사실적인 화풍이었기 때문에 새로운 화풍으로 그린 〈침략자〉가 입선되

리라는 보증은 없었다.

그래서 나는 〈침략자〉를 무감사로 출품했던 것이다. 무감사란 전년도 특선한 작가에게는 1점에 한하여 무심사로 출품하게하는 특전제도였다. 나의 이 그림 두 점은 입락을 정하는 심사 벽두에서부터 문제가 되었다.

부산에서의 예총 회장단 선거 때의 후유증이 밀어닥친 것이다. 나는 그날 우연히 당시의 문화국장을 만나게 되었다. 그는 내가 〈群童〉의 작가인 줄도 모르고 "큰일났습니다. 이번 전시회의 제일 역작이 보류가 되고 있습니다."하면서 걱정을 하는 것이었다. 나는 그의 이 말을 듣고는 비로소 이마동 씨를 만나 개인의 아집에서 벌어진 어처구니없는 진상을 알게 된 것이다.

입락이 결정되는 날 이마동 씨는 나를 보고 〈침략자〉를 자진철회하라고 타일러 주었다. 그래야만 대통령상 후보로 군동을 추천받을 수 있지 않느냐는 것이다. 〈침략자〉를 철회하지 않은 이상, 〈群童〉에 대통령상을 줄 수는 없다는 것이 도상봉 씨의 주장이었다. 나는 물론 그럴 수가 없다고 거절하였다. 대통령상을 못 타도 좋으니 철회할 수 없다고 맞섰다.

오기에서가 아니라 갈림길에 선 내 자신이 정로를 갈 것을 이미 결심한 지 오래 전의 일이었기 때문이다. 6·25의 동란의 "예술가"로서의 나에게 커다란 충격과 변신을 준 큰 계기가 되었다. 그로 말미암아 나의 인생관, 예술관이 달라지면서 내가 거의 반생에 걸려 겨우 이룰 수 있었던 조형주의(HARMONISME)를 발상하게 된 것도 바로 6·25동란이 계기가 된 것이다.

〈조형주의에 대하여는 '나의 조형주의에 부쳐'에서 상술한다.〉

증발된 작품 〈한국의 봄〉

1954년 가을, 국전출품과 도불 유학을 앞두고 여권을 압수당하는 등 내게는 또 하나의 일대소동이 일어났다. 「서울신문」의 필화사건에 내가 말려든 것이다. 그 해 여름께 나는 당시의 「서울신문」 사회부장 오소백 씨에게서 명제는 잊었으나 '글과 그림'의 시리즈를 계획하고 있으니 펜스케치를 한 장 해달라는 것이었다. 나는 그날로 러시아 영사관의 불 타다 남은 폐허의 풍경을 그려주었다.

그 그림에 오소백 씨가 글을 써서 다음날 신문에 게재했다. 나는 그 당시 이화여고에 근무하고 있었다. 그리고 러시아 영사관은 바로 이화여고 옆에 있었다.

6 · 25동란으로 폭격을 받고 폐허가 되다시피 된 러시아 영사관 자리에 피난민들이 판잣집을 짓고 살고 있었으며 맑은 하늘에 태극기가 휘날리고 있는 것이 더욱 인상적이어서 미술 시간에 학생들을 데리고 자주 사생화를 그리게했던 곳이다.

그러던 중 오소백 씨로부터 부탁을 받고 아무런 생각없이 그려준 것이 화가 될 줄은 정말 꿈에도 생각치 못 했던 일이었다.

그 당시 내가 그 작품을 그리게 된 의도를 오소백 씨에게 간단하게라도 설명해주었더라면 아무런 문제도 생기지 않았을 것이다. 그런데 오소백 씨 글 중에 '러시아 건물의 폐허 속에 시음이 흐르고 있다……'는 구절에서 시음이라는 어휘가 문제가 된 것이다.

대상이 소련 영사관인데 시음이 흐른다고 찬사를 보냈으니 사상이 불온하다는 것이다. 나는 다음날 시경에 불려갔다. 그러나 무엇 하나 나올 것이 있을 리가 없었다.

"나는 분명히 태극기를 그려 넣었습니다. 그런데 신문이라 인쇄가 잘 안돼 안 보입니다. 내가 이것을 그린 의도는 공산당인 그들은 이북으로 가버리고 이북에서 피난 나온 사람들이 이 판잣집에서 살고있는 그 아이러니가 퍽 재미있어서 그린거요." 도불을 앞두고 여권까지 빼앗긴 나는 사력을 다하여 변명하였다. 원화가 신문사에 보내졌다. 그리고 거기에 분명히 태극기가 그려져있는 것이 확증되었다.

그래도 그들은 좀처럼 수사를 끝내지 않았다. 아무것도 아닌 이 사건이 문제가 된 것은 여러가지 이유가 있었다. 자유당정부 때 정부의 여당지여야 할 「서울신문」이 정부를 비판하고 마치 야당지같이 행세하는 것이 이유가 된 것이다. 억지로 뒷다리를 잡힌 신문사는 그것을 계기로 대대적인 인사이동이 있었다.

오소백 씨와 내가 구류를 당하지않고 자의출두 형식으로 조사를 받은 뒤에는 기자협회 여러분들의 적극적인 구명운동이 있었다고 오소백 씨가 전해주었다.

이러한 사건으로 뒤죽박죽이 된 경황 중에서도 나는 3회 국전의 출품을 서둘렀다. 이해에 나는 〈한국의 봄〉을 출품하였다. 이 그림은 환도 후에 반도호텔을 개관할 때 응모하여 당선된 벽화로써 솔직히 말해서 삼팔따라지였던 내가 도불하게 된 것도 이 벽화의 덕인 것이다.

당시 나는 이화여고와 서울예고 미술과 과장으로 있으면서 서울미대 강사로 출강하고 있었다. 그 해 나는 〈한국의 봄〉을 무감사로 출품하였다. 이 그림은 몇 년 전부터 현대미술관에서 찾고있으나 아직까지 행방이 묘연하다.

　1979년에 가진 나의 현대미술관 초대 개인전에도 이 그림을 출품하고자 여러모로 그 소재를 다시 찾아보았으나 지금까지 그 행방을 모르고 있다.

　당시 반도호텔은 관광공사 관할이었다. 따라서 반도호텔이 헐리면서 관광공사에서는 이 그림을 국회에 기증했다는 것이다. 분명히 인수할 때의 기증명부에는 올라있다고 관광공사 직원은 말하지만 국회 측에 알아보면 그런 그림은 없다는 것이다.

　국회라는 건물이 그 그림을 삼킬 수는 없지 않은가. 그렇다면 그 어느 누군가의 짓일 것이 분명하다.

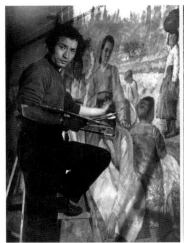

나물캐는 여인 작업사진　　　　한국의 봄(나물캐는 여인) 1954　반도호텔 소장

파리생활의 시작

　도불전도 무사히 마치고 1954년 12월이 되면서 파리로 떠나게 되었고 홍콩까지는 비행기로, 그 후부터는 프랑스 여객선 칸보지아호를 타고 마르세이유까지 긴 항해여행을 했다.

　그 배에는 남관 씨도 동행하였으며 우리 두 사람은 같이 55년 1월 말 파리에 도착했다. 우리 두 사람이 동행하게 된 것은 우연한 일이었으며 그 동시 동행이란 것이 우리들의 불화의 원인이 되고말았다.

　무엇이든 선후배 간에 엄연한 예우가 지켜져 있었다면 무슨 문제라도 생기지는 않았을 것이다. 그러나 우리의 경우 동행이라는 그 조건이 선후배의 입장을 깨뜨린 것이다. 이것

은 그 누구의 잘못도 아니며, 우리 화단이 해외에 진출하는 연륜이 극히 짧은 그 무렵의 혼돈 상태가 빚어낸 것이다.

어떻든 파리의 '지붕 밑' 생활이 시작된 것은 그 해 2월이다. 그것은 참으로 고독한 출발이었다. 일본인 화가들의 일본 대사관 주최로 '재불 일본인전'을 여는 것을 볼 때 나의 고독감은 더 했다. 언제 우리들도 저렇게 한국인전을 할 수 있을 것인가? 선배도 없고 후배도 없이 그렇다고 동배도 없는 그러한 파리는 막막한 사막같이 여겨졌다. 그러나 그러한 고독감은 처음의 몇 달 뿐이었으며 박영선 씨와 손동진 씨 등 여러 화우들이 파리에 오게 된 후부터는 서로 내왕도 잦아지고 따라서 화단의 여러가지 정보도 교환되어 파리의 우리 화단에도 차츰 '인정과 동포애'가 통하기 시작했다. 내가 파리에 온 보람을 느끼기 시작한 후 부터는 파리의 나날이 그렇게도 빠를 수가 없었다.

그리고 나의 그림도 차츰 변화가 보여지기 시작했다. 그러니까 처음 1년 동안의 파리생활은 정신적으로 너무도 고된 생활이었다.

나 자신에 대한 실망과 향수 속에서 이를 악 물고 밤이 깊도록 그림을 그리노라면 고독에 멍든 나의 눈 속에서 마구 눈물이 쏟아지곤 하였다.

파리에서 내가 처음 느낀 것은 '예술의 가치판단의 기준은 비교'라는 것이다. 내가 파리에 도착하자마자 있었던 재파리 외국인전과 살롱 도톤전에는 소품을 출품했기 때문에 비교니 무어니 하는 그러한 것이 생각 될 수도 없었다.

그러나 1956년에 있었던 파리국제전에 40호 크기의 여인상 〈白日〉을 출품하면서 나의 기대는 자못 부풀어 있었다. 내딴에는 아주 센세이셔널한 작품이라고 자신했던 것이다. 그 좁디좁은 파리의 지붕 밑 방 속에서 말이다.

그러나 그림들이 진열되고 전시장을 한 바퀴 돌아본 나는 너무도 촌뜨기같은 세련되지 못한 나의 그림의 초라한 모습을 보고 크게 실망하였다. 내가 미술학도로 되돌아가 본격적으로 미술 공부를 다시 시작해야하겠다고 결심한 것은 바로 이때부터 였으며, 그러니까 내가 현대 미술에 대한 올바른 안목을 갖게 된 것은 입체파적인 공부를 하고나서 부터였다.

화면을 분할하고 그 면과 또 다른 면을 모조리 다른 색과 톤으로 메워나가면서 조화된 통일을 갖고 오게하는 그러한 작화방법을 작품 제작을 우연에서가 아니라 앞을 내다보며 구축하듯 그려나가는 필연성을 나에게 일깨워 준 것이다. 다시 말해서 모든 선과 색, 그리고 구성이나 분할 등은 화면의 요구에서 이루어져야 한다는 것이다. 이를테면 현대 회화에서

가장 필요로 하는 안목을 나에게 길러 준 것이다. 이때까지는 눈이 있어도 보이지않던 그러한 오묘한 세계가 스스로 보이기 시작했다.

그리고 이것은 나에게 무엇보다도 큰 용기와 희망을 북돋워 준 것이다. 그리하여 그 후 살롱 도톤이나 또는 다른 전시회에 출품한 내 작품들은 해를 거듭 할 수록 두각을 나타내는 것을 느낄 수가 있었다.

싸롱 도뜨느 회원으로 선출

1957년 가을, 나는 싸롱 드뜨느에 누드화 〈컴퍼지션〉을 출품하여 회원으로 당선되었다. 살롱 도톤느 회원이 된 것이 그렇게 대단한 것은 아니다. 그러나 살롱 출품 3년 만에 회원이 된 것은 하나의 기록적인 것이기도 했다.

당시 파리에 20년 이상 체재하고 있던 일본인 오기스 다까노리는 자기는 7년 만에 회원이 되었다면서 3년 만에 회원이 된 나를 보고 놀라고 있었다. 회원 선출은 일차로 출품작을 놓고 심사위원들이 회원 후보작을 결정 한 후에 작품 밑에 표시를 해놓으면 전 회원 투표의 과반수 득표로 결정되는 것이다.

1957년 내가 싸롱 도뜨느 회원이 되기 얼마 전부터 돈이 떨어지고 정부에서 환급하여 보내주던 송금마저 끊기고 말았다.

하도 이상하여 나는 당시의 공관장 김용식 공사를 찾아갔다. 그는 나의 학자송금이 외무부에서 부결되었다는 통지가 왔으니 이제 어쩔 수가 없다는 것이었다. 이것은 너무도 어처구니 없는 일이었다. 이 송금은 4년간 계속되게 되어있었다. 그런데 3년도 안되어 끊겼다는 것은 분명히 무엇인가 잘못되었음에 틀림없었다. 그런데 그렇게 말한 김 공사가 다음과 같은 아리송한 말을 나에게 하는 것이 아닌가. "살롱 드 메라는 것이 있다지요? 굉장한 전람회라지요! 싸롱 드

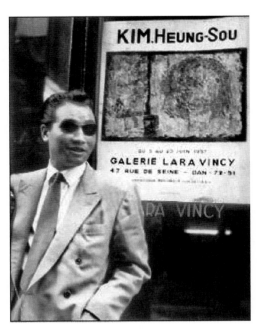

파리 라라뱅시 화랑 초대전 1957

똔느같은 것은 아무것도 아니라면서요?" 그 누구의 중상모략이 있었던 것을 직감할 수 있었다. 절망 상태로 집에 돌아온 나는 9층에 있는 내 방에서 멍하니 땅 밑을 한참동안 내려다보았다. '떨어져 죽어버릴까?' 옛날 성천강 만세교 다리목에서의 일이 머리를 스치고 지나갔다. 한참동안 망설이던 나는 창문을 닫고 그림 몇 장을 챙겨들고는 몽마르뜨르에 있는 엘베화랑을 찾아나섰다. 그 해 싸롱 드똔느전이 열리던 초대날 나보다 먼저 내 그림 앞에서 나를 기다리던 엘베 씨가 기억에 떠올랐기 때문이다.

그 날 나는 다섯 점의 그림을 갖고 갔다. 그런데 두 시간 후 다시 가보았더니 그동안 석장의 그림이 이미 팔려있지 않은가! 이 소식을 화랑 주인에게서 듣는 순간 나는 나도 모르게 내 가슴을 마구쳤다. 나는 그 날 몽마르뜨르에서 내려오다 길가의 여자집시 점쟁이가 있어 점을 쳐보았다.

그녀는 눈을 감고 있었는데 나에게 이제 가장 어려운 고비를 넘겼으니 앞으로는 탄탄대로를 간다는 것이었다. 나는 그날 저녁 이 대통령에게 진정서를 써보냈다.

그런데 다행스러운 일은 그와 때를 같이하여 AFP통신에서 보낸 나의 싸롱 드똔느전에 관한 기사가 대만에서 발간되는 「차이나 메일」에 그대로 실린 것을 대통령이 직접 본 것이다.

이 대통령에게 진정서를 보내고 일주일도 안되어 공관장의 운전수가 나를 찾아왔다. 공관으로 나를 데리러 온 것이었다.

공관에서 나는 이 대통령의 싸인이 들어있는 친서를 보았다. "오늘 「차이나 메일」에 실린 기사를 보니 김흥수라는 화가가 힘든 일을 성공적으로 파리에서 했다고하니 이 사람을 국가적으로 잘 도와주어야 하겠다."는 내용이었다. 그 후 나는 다시 정부의 송금을 받았다.

그로부터 꼭 22년이라는 세월이 흘렀

도불 3년만에 파리의 싸롱 드똔느로 부터
무제한 계약증서와 상장

다. 그리고 그간 어떤 해는 르 살롱에 두 사람이나 금상을 받게되어 우리 화단에 르 살롱 금상 수상자가 늘어나자 누구도 그 상을 대수롭지않게 여기게 되었다. 또한 그렇게 대단하다던 살롱 드 메에도 수많은 우리 젊은 화가들이 해마다 출품하고 있다. 그러나 아무것도 아니라던 싸롱 드뜨느에는 20년이 넘도록 아직도 우리의 신회원은 나오지 못 하고 있다.

베스트 셀러 작가로 부상

파리 생활 3년 만에 싸롱 드뜨느 회원이 된 1957년 가을, 엘베 화랑에 그림을 갖고 간 이후부터 나의 작품을 거의 믿을 수 없을 정도로 잘 팔렸다.

그리고 나의 이름도 'kimsou(김수)'라고 바꿨다. 그것은 화랑 주인의 권고에서 였으며, 김환기·김종하·김세용 등 '김'이란 화가가 많아서 나를 구별하기 위해서였다. 그 후 1960년 4월에 가졌던 라 벨 가브리엘 화랑에서의 개인전에서 나는 그 해 파리 화단의 베스트 셀러가 되었다.

총 60점 출품에 전시기간 동안 45점의 그림들이 팔렸고 전시회가 끝난 2주일 내에 3백호 짜리 〈한국의 여인들〉이라는 작품을 제외하고는 나머지 그림들도 모조리 팔려버렸다.

이 〈한국의 여인들〉이란 작품은 〈클루거〉라는 미국 뉴욕시에서 온 부호 수집가가 내 그림 6점을 사면서 같이 사서 뉴욕 현대미술관에 기증하겠다고 몇 번이나 제안해 온 것은 한사코 팔지않은 작품이다.

나는 이 그림을 서울에 꼭 갖고 돌아가야 한다고 우겼던 것이다. 이를테면 전시회를 갖기 전에 화랑 주인과 그 그림은 팔지않기로 굳은 언약이 되어있어서 내 마음대로 팔지않아도 되었던 것이다.

그 때 화랑 주인은 좋은 기회를 놓친다며 펄쩍 뛰었고 이것은 분명히 나의 커다란 실책일지도 모른다. 그러나 나는 지금까지도 후회하지는 않는다. 이러한 일은 나의 일생을 통하여 몇 번인가 있었다.

도불 전 반도호텔에 〈한국의 봄〉을 그린 후 호텔에서 개관낙성식이 있었다.

그 당시 개축을 맡아보고있던 공병중위가 개관기념행사에 이 대통령이 오는데 작가인 나보고 그림 앞에 꼭 대기해달라고 수차 다짐 하였으나 이를 거부하였고 그 중위는 좋은 기회를 놓쳤다고 못내 애석해하기도 하였다.

그러나 나는 하나도 애석하지가 않았다. 돈이란 내게는 먹고 살 수 있는 정도만 있으면

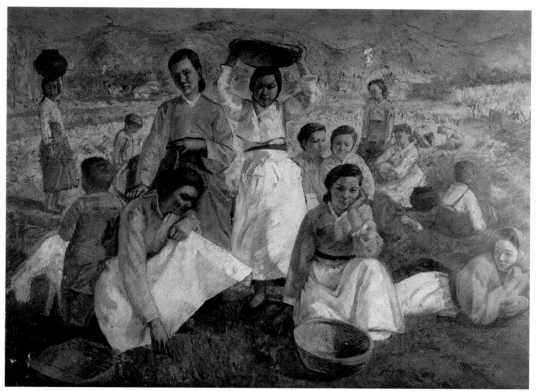

한국의 봄(나물캐는 여인) 1954 230×370cm 반도호텔 소장

되는 것이다. 좋은 예술 작품을 남기는 것만이 나의 꿈이요, 전부라 해도 그것은 결코 지나친 표현은 아니다.

　파리의 주간예술평론지 「아트」의 미술평론가 '샤르메' 씨는 나의 개인전을 보고 "파리에 있는 동양 화가 중에서 뛰어난 작가의 한 사람"이라고 평해주었다. 또 다른 평론가들은 "인간을 그린 그의 그림에서 시(詩)를 느낀다."고 평했다.

　싸롱 드똔느이나 또 다른 전시회에 출품된 나의 그림이 그 전시회에 진열된 수많은 작품 중에서 선택되어 여러 신문들이 다투어 평을 쓰기 시작하였다.

　그리고 59년도의 라 벨화랑 초대개인전으로 파리 화단의 베스트셀러가 되었다. 내가 61년 파리에서 귀국한 후 귀국전을 가졌을 때만 해도 파리에서 갖고 온 작품이란 불과 몇 점밖에 되지않았다.

　그리고 그 몇 점의 작품들도 모두 대작들이었기에 내 손에 남을 수가 있었던 것이다. 그런데 그 수많은 파리에서의 나의 작품들은 지금 모두 어디에 있다는 말인가? 몇 푼의 돈으

로 바뀌어 간 그 작품들은 찾을래야 찾을 길이 없다.

당시 화랑 주인 '도마'는 호당 가격을 정해놓고 팔리면 똑같이 나누어 갖는다고 계약해놓고는 약정가의 10배를 받고 팔면서도 나에게는 계약대로 약정가의 반 밖에 주지않았다.

다시 말해서 내 몫이 되는 약정가의 반이란 실제로 팔린 값의 5%에 불과하며 95%는 그가 차지한 것이다.

미국에서 보낸 13년

내가 미국에 건너간 것이 67년이고 보면 금년 8월로 꼭 13년이 되는 셈이다.

그동안 나는 우리 화단이 나에게 기대했던 그러한 일들을 얼마나 이루어놓았는지 부끄럽다. 13년이란 결코 짧은 세월은 아니다. 우리 화단이 내가 파리 시대에 얻기 시작했던 그러한 작가로서의 화려한 명성을 미국에서의 나에게 기대했다면 그것은 너무도 나의 의도와는 다른 기대인 것이다.

그러나 나는 나의 10여 년의 미국 생활을 결코 후회하지는 않는다. 비록 나는 황금이나 대명성을 갖고오지는 못 했다.

그러나 나는 나의 영혼의 구현체인 작품을 갖고왔다고 자부하는 것이다. 따라서 미국에서의 나는 파리에서의 그것과는 달리 그림을 팔지않아도 생활이 되었기에 상업 화랑의 유혹을 모조리 물리치고 비영리 화랑의 초대전에만 응했다.

그리고 그것은 파리에서의 뼈저린 경험이 있었기 때문이다. 따라서 나는 미국에서 내 작품을 고스란히 모아둘 수가 있었던 것이다. 필라델피아시에서 처음 가진 우두메어 미술관의 초대전에는 소묘까지 합쳐서 모두 1백 여 점을 출품하여 단 한 번의 전시회로 필라델피아시 화단의 중견 작가로 행세 할 수가 있었다.

그리고 나는 다음 해에 있었던 이 미술관 주최 우수작품 초대전에서 최우수 작가상을 받았다.

그리고 이것이 나의 생애에서 받은 최초의 상이 되었다. 하기야 나는 국내에서 62년도 5월 문예상, 미술상, 본상을 받은 일이 있기는 하지만 이 상들은 작품상이라기보다 공로상이라고 하는 것이 옳을 것이다. 각 분야에서 심사위원이 7명씩 선발되고 우리 미술계에서도 김은호, 배렴, 도상봉, 김인승, 김환기, 김경승, 배길기 등 제씨가 심사위원이었다.

그런데 5월 문예상의 취지는 과거 1년 간 가장 활약했거나 또는 가장 공로가 있는 작가에

게 주는 상이었다.

그런데 나는 그 때 마침 파리에서 돌아와서 귀국전을 가졌고 또한 5·16 혁명 후 국전 개혁에 공로가 있었다 하여 문교부에서는 나를 적극적으로 밀고있었다.

결국 수 많은 자천 타천의 수상 후보자 중에서 청전과 나와 두 사람이 최후까지 남게되었다. 이 두 사람 중에서 한 사람이 결정되는 것이다.

그 당시 김은호, 김인승 씨 등은 나를 밀고있어 팽팽히 맞서고 있었다. 결국 미술 분과에서는 동점의 상황이 계속되어 결정 지을 수가 없어 예술원 전체 회의에 넘기게 되었다.

김은호 선생이 분과위원장이었으며 그는 누구보다도 더 열심히 나에게 상을 주어야한다고 예술전체회의에서 역설하였다. 게다가 다른 분과의 심사위원들 중에는 유럽 여행 중 파리에 들러 나와 친하게 된 분들이 많았다.

개표 결과 미술 분과의 표를 제하고는 타분과 전원의 표가 전부 내게로 투표되었다. 결국 전체 회의에서 타분과의 표를 1백% 얻게 된 것이 나에게는 무엇보다 더 큰 영광으로 여겨졌다.

한국적인 것에의 재발견

미국에서의 나의 작품 생활은 은둔 생활과도 같이 혼자 앉아서 캔버스하고만 대결하고 있는, 망향과 애수의 생활이었으나 화가로서는 더 없이 행복한 나날이었다.

그리고 나는 그렇게 그리던 고국에 돌아온 것이다. 그러나 내가 고국에 돌아온 후 고국의 현실 속에서 생활하다보니 어느덧 내가 기대했던 고국에 대한 감동은 간데없이 사라지고 무엇엔가 쫓기는 듯한 절박감만이 나를 억누르기 시작하고 있었다.

그것은 한국적인 것이 그리워 돌아온 나에게 현실은 이와는 반대로 한국적인 것에 대해 불감증을 일으키고 있는 것을 직각하게 되었다. 이 말은 결코 한국적인 것에 대한 부정을 의미하는 것은 아니다.

1955년 도불에 앞서 유럽을 동경하며 파리 화단의 생활을 꿈꾸던 그 시절을 돌이켜 볼 때 국내에서는 오히려 국외에 더욱 매력을 느끼고 있으리라는 짐작은 나 혼자만의 속단은 아닐 것이다.

그리고 사실 우리 화단은 오랜 시일을 두고 외국을 동경하며 외국으로부터 배워왔던 것은 사실이다. 그러는 동안 어느 사이 만성이 된 오늘의 우리 화단은 외국의 미술잡지나 「타

임」지 같은 것을 통해 외국의 것을 그대로 모방만하고 있는 경향이 있다.

미국의 프리미티브 아트는 미국내에서 자연발생적으로 일어났던 미술 운동이며, 그들이 유럽의 전통만을 그대로 받아들이는 것으로 그쳤다면 이러한 작품들은 이 세상에 나타나지 못 했을 것이다.

또한 이 운동은 미국인들이 해외에 나가서 시작했던 것도 아니다. 같은 의미에서 미국에서 발생한 추상미술 운동도 유럽의 전통에 도전하여 이루어놓은 미국내적인 미술 운동이었다.

한 때 추상 미술은 역풍같은 거센 거부 반응을 받아왔었다. 그리고 그것은 아직까지도 일부층에 계속되고 있는 것이 사실이다.

그러나 지금은 세계미술사조의 주류의 하나를 이루고 있다. 또한 같은 의미에서 멕시코의 미술을 예로 들 수가 있다.

미국의 미술은 미국인들의 합리주의가 그 바탕에 깔려있으며 기계주의적인 문화생활 속에서 미국의 미술은 자연발생적으로 형성되고 변화되어 온 것이다. 그러나 이와는 달리 멕시코의 미술은 민족적인 반미감정에서 일어난 멕시코인들의 민족주의가 미국적인 미술을 원가 그대로 받아들이지 않은 데서부터 싹트기 시작한 것이다.

외국에서의 한국 미술에 대한 기대는 '한국적인 특색'에 있다는 것은 두말 할 나위도 없다. 단순히 외국의 유행에 혈안이 되어 그러한 것들의 재판을, 그것도 수준 미달인 상태에서 원산지에 역수출한다면 그것은 참으로 웃기는 이야기가 될 것이다.

우리들은 외국에 나감으로써 오히려 모국을 느끼고 고국을 재발견하는 방향으로 눈을 돌려야 할 것이다. 그리고 그렇게 하는 것은 우리들이 스스로 빠져 들어간 구렁 속에서 스스로를 구출하는 돌파구가 될 것이다.

미적 감각에 대한 세대 차이

1976년 여름 그러니까 미국에 간지 꼭 9년 만에 나는 몇 장의 작품을 갖고 일시 귀국했던 일이 있다.

그리고 그 때의 나의 관심사는 이 작품들에 대한 일반의 반응이었다. 그래서 며칠동안 현대 화랑에서 비공식 전시회를 한 일이 있었다. 그런데 흥미있는 것은 그 화랑 주인 박 여사가 나에게 넌지시 귀띔한 말이다. 40대의 고객들은 하나같이 내가 프랑스에서 돌아와 귀국

전을 가졌던 그 당시의 그림들을 찾고있다는 이야기였다.

그리고 젊은 학생층은 그때 전시된 그 그림들을 무조건 좋아하더라고 전해주었다. 이러한 보고는 나에게 하나의 놀라움을 안겨주었다. 그 당시의 40대라면 내가 프랑스에서 돌아와 귀국전을 가졌을 때의 학생층인 것이다.

내가 프랑스에서 돌아와 귀국전을 가졌을 그 당시에도 이와 같은 현상이 일어났던 것이다. 그 당시에는 미술을 전문으로 하는 사람들을 포함해서 50대·60대 층에서는 내가 프랑스로 떠나기 전에 그렸던 그러한 스타일의 그림들이 더 좋았다고 수근거렸다. 그러나 이와는 반대로 젊은 학생층은 내 그림 앞에서 떠날 줄을 몰랐다.

결국 이러한 일련의 사실들은 매우 흥미있는 결론을 나에게 내리도록 했다. 다시 말해서 기성 세대에게는 이미 자기 나름대로의 하나의 미 의식이 형성돼있어서 습관적으로 새 것에 대한 거부 반응이 작용한다는 사실이다.

그러나 아직도 젊은 학생층은 좋은 것이면 무엇이든 받아들이려는 입장에 있기때문에 거부 반응보다는 오히려 시대감각에 적응하려는 의욕이 매우 강하다는 것을 알게되었다.

이러한 나의 발견은 내 자신에게 커다란 자신감을 갖게 해 주었다. 이와 같은 현상은 미국에서도 예외는 아니었다. 내가 교직을 잡고있는 미국 유명 미술대학인 펜실베니아 미술학교(필라델피아시 중앙지대에 위치)에서 1977년 경에 일어난 일이다. 이 학교는 미국 최초의 2백년 역사와 전통을 자랑하는 미술의 전당이다. 미술관과 미술 학교의 두 파트로 나뉘어져 있으며 미술관 주최로 전 미국전을 초대와 공모로 20여 회에 걸쳐 계속해오다 수 년 전부터 경제난으로 중지한 바 있다.(본인도 마지막 2회에 초대 출품함.) 2백년의 역사를 자랑하는 이 학교에서도 재작년(1978년) 가을과 작년 봄에 이르러서야 비로소 창립 이래 처음으로 교내 교수전을 가졌다.

1978년 가을은 별관 필 갤러리에서, 그리고 79년 봄에는 본관 미술관에서 연이어 열렸던 것이다.

처음 내가 나의 조형주의(Harmonism) 작품들의 발표전(1977년도)을 재미대사관과 워싱턴 소재 IMF미술관 공동주최로 가진 후 〈염(念)〉을 학교의 카탈로그에 실리도록 보냈더니 구상 쪽은 빼고 추상 쪽만 게재했던 사건이 발생했다.

나는 여기에 대하여 아무런 항의도 하지않고 있다가 필 갤러리에서 있었던 교수전에는 〈오(悟)〉를 발표했던 것이다. 그러니까 학교 당국으로서는 〈염(念)〉은 사진으로만 선보았

고 나의 조형주의적 작품으로는 〈오(悟)〉에서 처음으로 실화를 본 셈이다.

그 때의 반응만해도 그랬다. 교수들 사이에서보다는 학생들 사이에서 일대 선풍을 일으킨 것이다. 이 때까지 알지도 보지도 못한 학생들이 일부러 나에게 찾아와서는 인사를 하곤 했다.

그 후부터 새로 나온 카탈로그에는 추상과 구상의 두 화면이 나란히 게재되게 되었다. 그리고 1979년 4월에 있었던 미술관에서의 교수전에서 내 그림 〈코리아 환타지〉는 미술관장의 마음에 들었던 모양으로 전시장 입구에 진열되었다. 그런데 이 그림 역시 기성층으로부터는 무언의 거부 반응을, 학생들에게서는 유언의 환대 반응이 있었던 것은 필 갤러리에서의 교수전 때와 같은 반응이었다.

選好의 기준은 작품이어야

그러면 무엇때문에 나는 하나의 작품 경향에 정착함이 없이 언제나 그 변화를 시도했어야만 했던가?

첫째, 미국에서의 나의 작품 제작은 생활을 의식함이 없이 할 수 있었기 때문에 하나의 작품을 완성하는데 있어서 자기만족이 충족되는 그 때까지 누구의 속박도 받음이 없이 작업 할 수가 있었다. 작가란 언제나 그래야하겠지만 때로는 그렇지만은 않은 것도 사실이다.

애써서 발견해 낸 마티에르라 할 지라도 자주 반복하는 동안 그것이 처음에 있었던 감동과는 달리 쉽게 화면 처리가 되면서부터는 기계적으로 작업하는 매너리즘 현상에 빠져버린다는 것은 작가이면 누구나 경험하는 사실이다.

더욱이 그것이 영리적인 목적의식이 앞섰을 때 그것은 한 층 더 교활한 수법으로 변해 갈 가능성이 짙은 것이다. 그리고 작가가 이러한 구렁 속에서 자기를 구출하는 가장 좋은 방법의 하나가 새 것에의 모색인 것이다.

제작을 하고 있는 작품의 상품성을 염두해 둔다면 그 작품이 바로 될 리가 없다는 것은 이미 1950년 대 파리에서 나는 쓰라리게 경험한 바 있다.

이만하면 되겠지 하고 작품을 화랑에 가지고 가지만 고급 화랑에 찾아드는 파리의 고객들의 수준이란 상상도 할 수 없이 높다. 작가가 가장 아끼는 작품일 수록 먼저 팔려가는 풍토는 곧 파리 화단의 권위를 대변한다.

그러니까 팔리다 남은 작품들이란 돈이 아롱거리는 환경 속에서 제작된 것들이 대부분이다.

그런데 여기에 우리가 깊이 유의해야 될 점은 파리의 경우는 좋은 작품을 그려야만 팔리기 때문에 팔리는 작가라 할 지라도 이러한 환경 속에서는 별로 작가로서의 위험성은 따르지 않는 것이다 그러나 우리 나라의 경우와 같이 작품보다는 작가의 이름으로 그림이 팔리는 풍토 속에서는 작가들이 자칫 잘못하면 예술가가 아닌 화공으로 전락해 버릴 위험성이 많다는 사실이다.

한국의 현실은 수 년 전부터 아파트 붐과 함께 산수화만 그려놓으면 누구의 그림이든 고가로 잘 팔렸다고 한다. 이러한 풍조가 그대로 계속된다면 개성이니 또는 탐구니 하는 따위의 문자들은 사전 속에서만 존재하는 어휘가 되어버릴지도 모를 일이다.

작가들의 창작 작품들이 하나같이 같은 수법으로 몇 년이고 반복하여 계속하면서도 아무런 고민이나 반성의 필요를 느끼지 못 하고 있다면 그것은 예술가들로서의 자격을 상실한 화공들의 수공업과 다를 바 없는 일이 아니겠는가.

양심적인 작가들은 예술가로서의 이러한 번민과 자책속에서 세상을 하직하는 작가들이 허다하다. 예술가와 화공의 차이는 종이 한 장의 차이일지 모른다.

그러나 그 차이는 동시에 천양지차인 것이다.

조형주의 작품의 시도

내가 구상과 추상의 두 이질성을 하나의 작품으로 조화시킨 조형주의 작품들을 만들기 시작한 것은 결코 우연만은 아니었다.

그것은 실로 6 · 25동란으로 거슬러 올라간 그 때부터 싹트기 시작한 것이다. 파리 시대를 거쳐 오늘까지 작품 생활을 계속 해오는 동안 일관하여 변하지않고 있는 것이 몇 가지 있다.

그것은 나의 작품 제작에 있어서 즉흥적이던 중학 시절과는 달리 미술 학교 이후부터는 개성과 내면성을 꾸준히 찾고 있었으며 파리 이후부터는 그것이 구상이든 추상이든 앞을 내다보며 구축하 듯 화면을 조성하여 왔다는 것이다.

또한 모방을 배격하고 나만의 창작 작품을 찾아 헤매는 일생이었다고 자부하는 것이다. 나는 동양에서 태어나서 유럽에서 나를 형성하였으며 미주에서 매듭을 지은 것이다. 선(禪)적인 무아의 경지가 동양예술의 바탕이라면 고도로 세련된 감각의 순화가 유럽 예술의

바탕이 되고있는 것이다.

그러나 미국의 미술은 어디까지나 철저히 계산된 합리주의에서 출발하고 있다. 이러한 세 가지의 이질문화 속에서 나는 나의 길을 형성하려고 의식적인 노력을 해왔었다. 그것은 내가 조형주의 회화를 시도하게 된 우연한 기회였으나 그 뒤에는 이러한 세 가지의 이질성이 뒤범벅이 되어 그 바탕을 이루고 있는 것이다. 아마도 내가 미국으로 떠나간지 몇 년 후라고 기

무어 대학에서

억된다. 필 하우스(펜 아카데미 별관)의 노드갤러리에서 2개월 마다 주기적으로 열리는 학생전에서 추상과 구상의 작품들을 구별함이 없이 같은 자리에다 나란히 진열했었다. 이것은 새로운 시도였다.

그 결과 두 이질성이 선택의 여하에 따라서는 완전한 조화를 이룰 수 있다는 것을 발견한 것이었다. 그와 동시에 나의 머리를 번개같이 스쳐가는 것이 있었다. 그것이 바로 음양조형주의인 것이다.

화실로 돌아온 나는 이 때까지 그려놓은 작품 중에서 서로 별개의 작품으로 완성시켜 놓았던 추상과 구상의 작품 한 점씩을 끄집어내어 나란히 놓아보았다. 그러나 그대로의 그것들이 완전한 조화를 이룰 리가 없었다. 하지만 그것은 하나의 가능성을 발견한 것이다. 그날부터 이 작품 두 점을 나란히 놓고 서로 조화를 이루도록 작업을 시작한 것이다. 그렇게 하여 이루어진 것이 〈꿈〉이며 이로인하여 나의 조형주의 첫 작품이 탄생한 것이다.

조형주의 작품이란 두 개의 다른 주체를 각각 다른 화면에 그려 조화시키는 것이 아니라 하나의 주제를 놓고 눈에 보이는 구상세계와 눈에 보이지않는 추상세계를 두 개 이상의 화면에다 그려 하나의 작품으로 조화시키는 작화방법이다. 처음 내가 이러한 것을 시도하여 〈꿈〉을 완성한 내 자신에게 확고한 신념을 주기 위하여 오랜 시일을 두고 완전한 하나의

작품으로서의 조화 작업을 진행하는 동안 한 자리에 나란히 놓았던 두 개의 화면을 완성 후 따로따로 한 점씩 떼어놓고 본 결과 그 효과가 나란히 놓고 보았던 그 때보다 훨씬 못하다는 것을 확인하고는 비로소 이것들을 발표해도 좋다는 신념을 갖게되었다.

다시 말해 나의 이러한 그림들을 보는 사람들이 그것들을 이해하지 못 하거나 느끼지 못했다고해도 그것은 나의 작품의 책임이 아니라는 것이다.

혹자는 조형주의란 말도 안된다고 일소에 부치고 있는 것을 나는 잘 알고있다.

그러나 나는 그가 무어라하든 개의치않고 있다. 왜냐하면 누구의 주장으로도 예술의 가치가 결정되는 것은 아니기 때문이다.

주장이란 사람마다 다를 수도 있다. 그러나 주장이 다르다고 무조건 거부 반응을 일으키는 것은 그의 예술관이 그만큼 좁으며, 아집에 차 있다는 것을 의미한다.

예술의 가치란 주장의 대결에서 이루어질 수 있는 것이 아니다. 따라서 관념적으로 또는 습관적으로 조형주의를 부정한다면 나는 그러한 것에는 신경을 쓸 필요 조차도 없다. 예술의 가치를 결정짓는 것은 작품과 작품의 대결 뿐이다.

작가가 하나의 작품을 수준 높게 완성시키는 것은 그렇게 쉬운 일이 아니다. 하물며 두 개의 이질성을 하나의 조화된 작품으로 완성한다는 것은 많은 노력과 고찰이 필요하며 이러한 것은 기본과 바탕 없이는 쉽게 흉내낼 수 있는 것이 아니다. 이러한 이론에 반론자도 있는 반면 역사가 증명 하였듯이 문화의 발전과 혁명을 추구하는 열렬히 성원하는 애호가가 의외로 많다는 사실을 보았다.

나의 작품에 대하여서도 시대의 유행에 따르지 않은 독창적 가치성을 높게 평가 받았고 나아가서는 조형주의 작품들도 예외일 수 없었다.

20년 전 파리에서 돌아와 가졌던 귀국전에서 내 그림을 보고 도불전보다 못 해졌다고 말하던 사람들의 모습을 나는 지금도 생생하게 기억한다. 그리고 그 당시 내 그림 앞에서 갖은 찬사를 보내던 학생층이 지금은 미술애호가로 성장하여 나의 파리 시대의 그림을 찾고 있다.

그리고 지금의 내 그림들은 또 다시 기득권 세대의 거부 반응을 받고있다. 그러나 젊은 세대들이 내 작품을 이해한다면 나는 나의 소원을 다하고 있다고 믿는다. 왜냐하면 예술가에게 있어서 젊음이란 바로 생명, 그것이기 때문이다.

사람들은 때때로 나의 작품 중 어느 시대의 작품을 제일 좋아하느냐고 묻는다. 한 작가의

작품을 시대별로 구별하여 볼 때 어느 시대의 대표적인 작품과 또 다른 시대의 졸작을 비교한다면 그거야 누구든 대표작을 제시한 그 시대가 더 좋다고 할 것이다. 그러나 나의 경우 한 시대의 대표작과 또 다른 시대의 대표작을 놓고 어느 시대를 더 좋아하느냐고 묻는 다면 나는 그 사람을 다시 한 번 쳐다보지 않을 수가 없다.

그것은 마치 가장 맛있게 지져놓은 빈대떡과 가장 맛있게 구워놓은 피자 중에서 어느 쪽이 더 맛있다고 생각하느냐는 질문과도 같기 때문이다. 물론 어느 쪽을 더 좋아한다는 대답이 있을 수는 있다.

그러나 그 말의 의미는 다른 한 쪽의 맛을 모른다는 말 밖에는 안될 것이다. 빈대떡에는 빈대떡의 맛이 있고 피자에는 피자의 독특한 맛이 있는 것이며, 이 두 맛의 진미를 모두 아는 사람은 두 맛 모두 좋다고 할 것이다.

나는 오직 그 서로 다른 두 시대를 살아오면서 전력투구와 시도를 하였을 뿐이다. 그런 의미에서 나는 후회없는 나만의 삶을 살아왔다고 자부한다.

모든 문화와 예술은 시대와 더불어 변화되어 왔다. 그리고 그것은 개개인에 있어서도 예외일 수는 없다. 그리고 개인에게 개성이 있듯이 민족에 따라 그의 민족성이 있는 것이다.

한국화단이 안고 있는 문제점

그런 의미에서 볼 때 한국 화단에는 돌이킬 수 없는 몇 가지의 문제점들이 있다. 그리고 그것은 너무도 심각한 것이다.

나는 여기서 이 문제들을 파헤쳐봄으로써 나의 이 글의 결론을 맺으려 한다. 첫째 우리의 화단은 그 범위(스케일)가 극히 좁은데 문제가 있다.

마치 이 나라 화단 전체가 하나의 교실과도 같이 한 사람의 영향으로 이리 쏠리고 저리 쏠리는 이러한 풍토는 다시 말해 우리 화단이 정상적인 궤도에 놓여있지 않다는 것을 말해 준다. 물론 그 어느 나라에도 유행이라는 것은 있다.

그러나 누구를 막론하고 하루 아침에 모조리 그 쪽으로 쏠려버리는 우리 나라의 비개성적 무비판적인 풍토가 문제인 것이다.

오늘날 문화예술에 있어서 조류의 본질은 그의 다양성에 있다는 말의 참 뜻은 작가의 개성과 창작성이 그 바탕이 되고있어야 한다는 의미다.

그렇기 때문에 오늘의 젊은 작가들을 모조리 모조품이나 기성품으로 대량생산 해놓은 그

책임소재는 여기에서 마땅히 규명 되어야 할 것이다.

미술가와 미술 교육가는 근본적으로 그 질과 사명이 다른 것이다.

그럼에도 불구하고 미술 교육자로서의 자질도 갖추지 못 하면서 그렇다고 작가로서의 기량도 대단치 않으면서 이 화단에 커다란 영향력을 갖고 후배들을 지도함으로써 우리의 화단을 크게 오도하고 있다는 것이 두 번째 문제점이다.

작가에게는 '깊이'가 절대적인 조건인 반면 교육가에게는 '넓이'가 더욱 요구되고 있다. 따라서 좋은 미술 교육가가 반드시 좋은 작가일 수는 없듯이, 좋은 미술가가 반드시 좋은 미술 교육가가 될 수는 없는 것이다.

그러나 한 사람이 '깊이'와 '넓이'를 겸비한다면 그때는 작가와 교육가를 양립시킬 수도 있음은 물론이다.

셋째로는 우리 양화단(洋畵壇)에는 역사가 없다는 사실이다. 역사가 없다는 말은 전통이 없다는 뜻이다.

엎친 데 덮친 격으로 해방 후 한국에 아카데미즘의 확립도 되기 전에 세계적으로 휩쓸기 시작한 추상화의 여파는 이 화단을 더욱 커다란 수라장으로 만들어 놓고야 말았다.

1967년 뉴욕 메이시백화점에서는 한국현대화가전이 성대히 개최되고 있었다. 그러나 태평양 전쟁중에 있었던 일본이 받은 요란한 보도와 호평과는 달리 한국전은 완전히 묵살당하고 말았다.

그 이유를 묻는 한국 화가에게 미국의 평론가들은 이구동성으로 다음과 같은 대답을 하였다. "일본전에는 일본적인 특색이 있었다. 그러나 여기에 있는 이 작품들은 우리 나라에서 이미 십여 년 전에 모두 해놓은 것들이 아니냐?"

77년에 있었던 파리 그랑파레의 국제전에 출품된 소위 '새롭다'는 우리 나라 전위 작가들의 작품들은 파리 화단으로 부터 조소의 대상이 되었던 것은 너무도 유명한 사건이다. '새롭다'는 말의 참뜻은 '창작한 것'이라는 의미를 내포하고 있는 것이다.

따라서 아무리 그것이 소위 말하는 '새로운 것'이라 할지라도 남의 것을 모방한 것이라면 그것은 이미 '새로운 것'이 될 수 없다. 하물며 남이 몇십 년 전에 해놓았던 그러한 것들을 지금에 와서 그 나라에 역수출했을 때 그들이 우리 화단을 어떻게 볼 것인가.

다시 말해서 오늘의 세계 화단의 공통성은 다양성이다. 따라서 우리 화단에 필요로 하는 것은 우리의 예술양식의 창조이며 그를 뒷받침하는 예술철학인 것이다.

우리 화단이 우리들이 창조한 예술양식을 갖고 국제전에 참가했을 때만이 비로소 참된 의미에서 세계의 작가들과 어깨를 나란히 할 수 있게 되는 것이다. 내가 여기서 강조하고 싶은 것은 자질있는 교수들에 의해서 차분하게 교육되어야 한다는 점이다.

확고한 기초교육없이 속성으로 작가가 되어, 작품보다는 작명에만 급급하다보면 모방작들이 나오지 않을 수가 없다는 것이다. 다시 말해 우리 나라의 미술교육은 제대로 자질을 갖추지도 못한 교육자나 화가들에 의해 양산되었음을 부인할 수 없다.

훌륭한 화가를 만들기 위해서는 긴 시간을 두고 기다릴 수 밖에 없는 일이다. 그렇다고 우리는 그 긴 시간을 헛되이하며 기다릴 수는 없다.

나는 다년간 학생들에게 구상과 추상의 기법교육을 병행하여 교수하여 왔다. 그것은 6·25전 선린상고와 임시수도 부산에서 이화여고 학생들에게 실시했던 것이니 30여 년이나 된다. 그리고 서울예고가 창설된 후 부터는 그의 입학 시험에서도 구성테스트를 했던 것이다.

다시 말해서 우리 나라에서 추상화교육을 맨 처음 시도한 셈이다. 그런데 내가 이러한 교육을 시작하게 된 동기는 우연한 것이 아니다.

동경미술학교 입학시험으로 석고데생을 너무 오래하여 나의 유화까지도 굳어져서 그것을 헤쳐나가려고 모진 고생을 했으며 또한 오랫동안 사실주의적인 작품을 그리다가 6·25 동란으로 느끼는 바 있어 작품이 달라져야겠다고 느끼면서도 암중모색하던 그때 어찌할 바를 모르던 내 자신의 고통스러웠던 쓰라린 체험에서 얻어진 교육관인 것이다.

나는 교실에서 학생들을 가르치면서 동시에 언제나 학생들의 변화에 대하여 관심을 갖고 주시했던 것이다.

그 결과 학생들을 다음과 같이 네 가지로 분류하여 가르쳤다.

① 구상은 완벽하게하나 추상에는 전혀 흥미가 없든지 아니면 소질이 없다.

② 구상도 잘하나 추상도 잘한다.

③ 구상에는 전연 재질이 없으나 추상은 아주 잘한다.

④ 구상에도 재주가 없고 추상에도 능력이 없다.

이상의 분류 중에서 ④에 속하는 학생은 미술적 소질이 전연 없다는 것을 말하는 것이기에 여기에서 거론할 필요도 없을 것이다. ①에 속하는 학생들은 묘사력에도 뛰어나나 어느 한계에 이르러서는 그것을 넘어서는데 많은 곤란을 느끼는 학생들이 많다.

시야가 좁아 그림에 융통성이 없고 예술적인 창작력이 부족하며 그리는 그림들이 오직 눈에 보이는 사물에 대한 피부를 묘사하는데 그치는 예가 많다. 이러한 학생들에게는 끈기를 갖고 파고들어가는 인내심을 키워줌으로써 극복시킬 수가 있었다. 이러한 학생들이 그의 기법을 통해서 질감이니 양감이니 하는 것들을 본격적으로 추구하게 하는 것이 그의 작가적인 생명을 유지하게하는 길인 것이다. 수박의 겉핥기같은 묘사법은 얼마 안가서 그의 한계성을 드러내고 만다.

작가로서 또는 미술 교육가로서 가장 바람직한 것은 ②에 속하는 학생들이다. 이러한 학생들이 좋은 환경 속에서 올바른 지도를 받는다면 그들은 대성할 수 있는 천부적인 소질을 지닌 자이다.

그러나 그렇다고 하더라도 작품하는 과정에서 끝까지 파고드는 끈기가 더욱 그들에게는 필요로 하는 것이다. 조금 파보고는 물도 나오기 전에 단념하는 그러한 작화태도는 어떠한 경우에도 높은 것을 바라보는 작가에게는 바람직한 것이 될 수 없다. 다시 말해서 이러한 학생들은 무엇이든 척척해냄으로써 자신의 그 재능이 오히려 자기자신의 장래를 스스로 망치고 마는 경우가 많다.

하나의 정상을 정복하고 또 다른 정상의 정복을 시도하는 등산가와도 같이 꼭 짜여진 계획과 실천하는 행동력, 그리고 끊임없는 노력이 우리 작가들에게 필요로 하는 것이다.

그리고 잠자고있는 꿈 속에서까지 창안을 하고 있는 그러한 작가적 생활은 그의 예술가로서의 발전에 절대적인 도움이 될 것이다. 작가가 구상에서 출발하여 단순화를 거쳐 계통을 이어가며 변화해 갈 때 그의 창작력은 모든 대가들에게서 보는 바와 같이 무진장으로 솟아나오게 된다.

나는 지난 5월 동경에 들러 10여 년 만에 모교의 은사 니시다 마사아끼 선생을 만나 몇 시간을 같이 지낸 바 있다. 그는 여기에 대한 이러한 나의 의견에 대하여 전적으로 동감을 표시해 주었다.

오늘의 미술 작품이 단순하게 대상을 본받아 묘사하는 사생적인 사실회화와는 달리 창작성을 더욱 중요시하는 것이기 때문에 화면에 부딪쳐서 화면이 요구하는 선과 색, 그리고 톤 등을 작가 스스로가 찾아내어야만 하는 것이기 때문에 제작하는 과정의 한 순간 모두가 숨막히는 엄숙한 작업이어야 한다.

'피카소'가 "얼굴을 그릴 때 코에다 빨간선을 그어놓으면 그 빨간선으로 말미암아 화면

전체의 색감이 달라져야 한다."는 말은 오늘의 회화 예술의 성격을 간명하게 말해 주는 것이다.

그러나 젊은 학생 시절부터 구상적인 묘사력을 몸에 지니지도 않고 단도직입적으로 추상부터 시작한다는 것은 속성할 수는 있을지 몰라도 그는 그 스스로를 협소한 울타리 속에 집어넣고 빠져나오지 못하는 궁지에 몰리게 할 것이다.

③의 부류에 속하는 학생들이 작가로서 장차 대성할 수 있는 그 시대는 이미 지나가고 말았다.

시대가 바뀌고 또 바뀌어서 오늘의 조류에까지 이르렀다면 내일의 새 조류가 다시 밀려올 때 오늘의 이 조류는 그 날 영영 다른 곳으로 밀려날 것은 너무도 분명한 것이다.

예술은 발전과 상호이해

미국 화단에 포토레아리즘이 등장하기 시작한 것은 지금으로부터 10여 년 전의 일이다.

그에 앞서 미국 교육계에서는 사실묘사력을 학생들에게 키워주어야 한다는 여론이 높아가고 있었다. 그것은 지나친 추상 교육의 결과 일어난 반동이었다. 1979년에 있었던 펜 미술학교 교수전에서 많은 교수들이 추상에서 구상으로 변해있었으며 어느 조각 교수는 완전한 포토레아리즘의 대작들을 출품하고 있었다. 이러한 사실은 나의 주장이 옳다는 것을 증명하는 것이다.

구상적인 작가는 매너리즘에 빠지지않는 한 시일을 두고 가면 갈 수록 점차 발전하는 것이 상례이다.

그러나 구상적인 회화 기법을 완전히 익히지않고 처음부터 추상 기법에만 의존한 학생들의 경우 얼마 안가서 대가와도 같이 추상 작품을 만들어내는 수도 있지만 시일이 지나도 밤낮 그대로 발전이 없다. 다시 말하자면 추상화의 깊이를 추구하는 데도 역시 구상적인 기법을 체득해야한다는 것이다.

대가라고 자처하는 작가의 작품을 하찮은 중고교생들도 똑같이 그릴 수 있을 뿐만 아니라 너무도 쉽게 모방할 수 있다면 그것은 누구나 한 번 다시 생각해 볼 문제가 아니지 않겠는가?

다빈치의 〈모나리자〉를 비슷하게 묘사하려면 기술적인 면에서 적어도 수십 년 이상의 세월을 사실기법을 익히는데 필요로 하는 것이다. 따라서 작가가 사실표현의 능력을 갖추는

것은 그가 어떠한 경향의 작품을 하든 긴 안목으로 보아 작가로서의 기초공사와도 같은 것이며 미술가가 되기 위한 필수 조건인 것이다.

펜미술학교의 경우 하급생들은 철저한 사실교육을 받게된다. 그리고 상급반에 가면 갈수록 극사실에서부터 초현대파에 이르기까지 각양각색으로 구분되기 시작한다. 이것이야말로 오늘의 다양성 교육, 개성 교육, 민주주의적 교육인 것이다.

"네가 내가 될 수 없는 것처럼, 나는 네가 될 수 없다." 이것은 오늘의 서양인들의 확고한 인생철학이다. 서양인들이 오늘날 자유와 민주주의가 견고하게 그 뿌리를 박고있는 것은 바로 이러한 신념의 철학이 개개인마다 서있기 때문이다.

남의 인격을 존중하고 내가 잘났다고 생각하면 남도 잘났다고 생각 할 것이라는 이러한 인간철학의 가장 초보적 상식마저 없이 한 나라의 민주주의적 질서가 유지될 수는 없다. 민주주의란 끈질긴 대화의 자세인 것이다.

나는 미국에서 월남전쟁 당시 병역을 반대하여 병무청 앞에서 수 백 명의 젊은이들이 연일 연좌데모를 하고있는 것을 보았다. 그런데 병역에 응하려는 젊은이들은 입구가 연좌인파에 막혀 들어갈 수가 없자 연좌하고 있는 사람들의 어깨를 넘어 들어가는 것이었다. 연좌하는 사람은 연좌하게 하고 들어가는 사람은 들어가게 하는 이러한 광경에서 나는 참된 민주주의를 본 것이다. 민주주의 문화의 기본 요소는 개성의 자각, 개성의 발굴 그리고 개성의 존중이다. 다시 말해서 우리 동양인은 미주나 유럽인과 그 근본에 있어서 달라야하는 것이며, 동시에 그의 문화와 예술도, 그리고 그 정치 형태에 있어서까지도 달라야한다는 말이 된다.

진정한 우리 것을 찾아야

그러면 한국적인 것이란 무엇인가? 그것은 간명하게 말해서 한국적인 전통과 레아리테를 말하는 것이다. 역사성과 민족성, 그리고 현실성에 대한 한국적인 개념파악을 올바르게 할 때 이 문제는 간명하게 풀려나갈 수 있을 것이다.

예를 들어 여기에 우리 나라의 어느 산골짜기에서 온 할머니가 있다고 하자. 이 할머니의 역을 무대에서 가장 실감나게 잘 할 수 있는 서구의 명 연기자나 배우가 우리의 여배우들이 백 배는 더 나으리라는 주장은 결코 공상이나 희망적인 이야기만은 아니다.

우리 나라는 고래로 절대다수의 상노(商奴)들을 제쳐놓고 양반계급이 그 절대 지배자였

다. 그리고 양반과 상노의 생활 양식은 상하로 단절되었으며 따라서 그 문화권 형성에 있어서도 양반과 상노의 그것은 완전히 그 성질을 달리하였던 것이다. 소위 양반 계급들에게는 상것들이 그리는 민화란 환쟁이라는 직업인의 천한 계급의 사람들이 하는 짓이었고 양반들은 서예와 함께 문인화를 하였으며 그것은 직업으로써가 아니라 양반이 갖추어야하는 교양으로써 몸에 익혔던 것이다. 반면에 도공이나 화공은 그들이 아무리 훌륭한 작품을 만들어냈어도 상놈의 대접 밖에 받지 못했다. 이러한 계급 사회의 오랜 전통은 상노계급을 상것이라고 멸시하고 양반이면 무조건 존경하는 풍습을 이루었고 이러한 오랜 관습적 사고방식은 오늘에까지도 잠재의식 속에 철저하게 남아있다. 예를 들어 회화에 있어서는 문인화가 마치 한국화의 전부처럼 되어버려, 너나 할 것 없이 그 쪽으로만 쏠리고 있다. 따라서 우리들은 지금 여기서 좀 더 냉정하게 반성해 보아야 할 것이 있다. '상민'이란 바꾸어 말하면 우리 나라의 서민층인 것이다. 다시 말해서 양반 계급의 문화는 대륙을 거쳐온 외래 문화가 그 바탕을 이루고 있는데 반하여 서민의 문화는 토속적인 그들의 생활양식에서 자연적으로 발생한 것이었으며 따라서 이것이야말로 참된 순수한 우리 민족 문화의 정수라 할 수 있을 것이다. 따라서 우리들이 좀 더 진지하게 민화와 같은 이러한 토속적인 유물 속에서 우리들의 전통미를 재발견하는데 전력한다면 우리의 문화 예술의 앞날에도 엄숙한 영광의 날이 오리라는 것을 나는 확신하는 바이다.

'나'는 돌연히 이 세상에 태어난 것이 아니다. 할아버지, 할머니가 있었기에 아버지, 어머니가 '나'를 이 세상에 나오게 한 것이라면 '나'는 무엇인가를 '나'의 자손에게 넘겨주는 것이 있어야 할 것이 아니겠는가!

군무 1966 176×331cm

예술가의 삶

삶의 求願

나의 삶 속에 너의 그림자는 적막의 곡선을 그리고 스며든다. 소리없이 찾아오는 발자국이 심장의 고동 속에 울려오는 이날, 내일이 있기에 살아가는 삶이란다. 어제와도 같이 오늘이 오고 어제와도 같이 오늘이 가도 누구를 위한 삶이었던가? 인간이 무섭다 도망치던 그제건만 또 다시 그리워 찾아보는 숙명속에 하염없이 불러보는 너의 이름이 먼 지평선 저쪽에서 울려온다. 너를 위한 삶이련다. 너를 위한 삶이련다.

심산도 아닌 어느 계곡에서 희희작작하는 여인네들의 소리를 따라 찾아보았더니 나물 캐던 아낙네들이 전나의 자세로 목욕 중이었다. 아직 추위도 오기 전인데 어제 오늘의 가뭄은 신록의 계절을 껑충 뛰어넘어 자못 성하(盛夏)를 맞이한 착각을 준다. 신록의 계절과 여인의 목욕도 이러한 선녀경을 구상하여 보는 것은 가뭄이 주는 장난 뿐만이 아닌 것이다. 더위와 함께 있음직한 어제 오늘의 점경(點景)이 아니겠는가.

1957년의 어느 여름 날의 기억이다. 그 날은 몹시도 무더운 날이었다. 나에게 '포즈'를 취하고 있던 마리가 갑자기 "아이 더워……."하면서 바다에 가자고하는 것이다. "나 바다에 갔다오면 정말 열심히 '포즈'를 취해 줄게……."하는 통에, 그림 그리기에 진력이 나고 있던 나는 성급하게 차를 몰고는 바다로 달렸다. 파리에서 가장 가까운 바다는 '투롱'이라는 영

불해협(英佛海峽)에 있는 자그마한 항구이다. 시속 80킬로로 달려서 4시간이면 충분히 갈수 있는 곳이어서 단기여행에는 제일 알맞은 곳이다.

　'노르만디'의 평원을 쏜살같이 지나서 해변가에 이른 것은 저녁 8시 경이었다고 생각한다. 모래사장은 넓고 한없이 길었다. 두 사람은 잔잔한 파도가 밀려드는 물가를 걷고 있었다. "마리! 널 여기서 이렇게 죽여버릴까……." 나는 조용히 그녀를 바라보면서 살그머니 두 손을 얽어잡고 그녀의 목을 조르는 시늉을 하였다. "김수! 날 죽여봐……. 난 너에게 죽어도 좋다고 생각했기 때문에 너를 이렇게 따라오지 않았어……."하면서 그녀는 두 눈을 살그머니 감고는 나의 입술을 기다리는 자세를 하는 것이었다. 저녁놀은 불타오르는 두 사람의 정열과도 같이 붉게 물들고 있었다.

8월의 몽마르뜨르

　빛깔이 스쳐가는 금요일 오후……

　몽마르뜨르 언덕 위에서 루우는 나에게 한없이 밀어들을 눈으로 속삭인다. 바람이 불고 비가 오고…… 아니 언제 파리에 그런 날들이 있었던가…….

　나는 살그머니 그녀를 껴안아 본다. 사랑의 수식어, 사랑의 어휘들은 금고 속에 집어넣고 몸으로 사랑을 고백하는 몽마르뜨르의 언덕 위……. 조용한 바쁨이 흘러간다. 포옹 속 부동자세가 계속되는 금요일 오후…….

　방탕을 즐기는 천사인 양 파리의 연인들의 사랑의 날개가 펼쳐진다. 꿈과 현실을 어루만지며 날아다니는 사랑의 구걸자 사탄. 사탄을 웃기지 말자…….

　가난도 돈도 그리고 명예도 벗어제친 벌거숭이의 사랑.

　사람들이 지나가고 있다. 개가 흘겨보고 간다. 금요일 오후, 몽마르뜨르 언덕 위, 역사가 정지를 부르는 한때다. 루우는 스스로의 제의를 받아들인 나에게 그녀 자신을 파묻고 조용히 안겨온다. 숨소리가 잠자고 있는 오후. 그러나 나는 그녀의 소유주가 아니다.

　스쳐간 사랑

　스쳐가기만 했던 사랑

　아니 스쳐가기만을 원했던 사랑

파리의 연인들의 사랑의 철학이 사랑의 이념을 넘어서 달음박질을 하고 있다.

인생의 행복이란 누가 선사하는 것이 아니라고 큰소리로 외치면서 열네 살짜리 헬렌은 발광을 시작한다.

인생 철학을 경험으로 수여받은 박사학위–슬픔이란 태풍을 타고 날아다니는 허세–행복의 고개, 몽마르뜨르는 고요히 잠들고 있다.

아! 파리의 연인들! 그것은 속삭이는 사랑이 아니다. 할퀴다 남은 것이 있으면 내일로 미루어 두자. 또 다시 만나기를 거부하던 그 순수성을 가슴에 숨긴 채, 한 할머니가 고개를 떨구고 지나가고 있다.

사랑의 종막을 고하는 신부님 앞에서의 고해 소리를 반주로 장송곡을 부르는 유해들의 난무. 몽마르뜨르의 언덕은 아직도 잠에서 깨지 못하고 있다.

오후, 할퀴다 남은 것들을 고양이들에게 던져주는 고요한 점경의 한낮. 몽마르뜨르의 언덕 위, 파리의 연인들의 숨소리마저도 잠들고 있는 정적의 오후.

아듀! 이별이란 희망을 상징한다. 새 삶 속에서 그녀의 그림자를 씹어삼키고 나는 조용히 고개를 든다. 진짜도 가짜도 없는 무언의 사랑……. 사랑의 진미를 요리법에서 기웃거리고 밥상 위에 올려놓는 성찬의 오후.

정적. 가을이 오고있다. 몽마르뜨르의 언덕 위…… 누구에게나 손을 흔들며 사랑을 파는 창부들의 노랫소리를 망각의 언덕 위에 서서 들으며 계절풍을 타고 떠돌아다니는 곡예사의 한숨 소리.

이단자. 그것은 사랑을 갈망하는 낙오자. 사랑이 넘쳐 흐르는 홍수 속에 어제의 그녀가 떠 내려오고 있다. 그저께의 그녀도 떠 내려가고 있다. 벌거숭이도 아닌 것이…… 저기서 아주머니가 떠 내려오고 있다. 그녀를 건져 줄 것인가? 나는 잠시 망설이다 그냥 스쳐간다.

사랑의 유희들이 떠 내려오는 홍수속 8월의 파리…… 저 멀리 사끄레 꾀르사원 지붕 위를 무수한 기적들이 난무하는 8월. 봄이 가고 또 여름이 오고 망각의 계절 속에서도 무엇인가 일깨워주는 8월. 여름의 몽마르뜨르 언덕 위에 파리의 연인들이 달음박질을 시작한다.

사랑을 창고 속 깊이 쌓아두고 또 다시 사랑을 찾아 헤매는 피에로. 사랑을 몇 개라도 좋

다. 세어보지 말자.
찢어진 사랑.
뭉개진 사랑.

8월…… 계절풍이 불고 있다.
파리의 여인들이 춤추고 있다.

아듀! 이별이란 희망을 상징한
다. 새 삶 속에서 그녀의 그림자
를 씹어 삼키고 나는 조용히 고개
를 든다.

사랑 1998 103×109cm

멋있는 인간

아름다움을 찾는다는 것은 얼핏 생각할 때 사치스러운 일이라고 잘못 인식되고 있는 것
이나 아닐까? 인간이 '삶'에 대한 '멋'을 안다는 것은 오늘의 문화인으로서 하나의 예의와
상식이기도 한 것이 아닌가?

쇄국주의적인 시대에 살고있던 우리들이 아닐진 대 우리들은 오늘의 세계 문화의 주류권
속에서 우리의 고유한 전통이나 풍습만을 고집하며 살아 갈 수는 없는 일이다. 그러나 그
렇다고해서 우리들의 전통문화를 헌식짝처럼 벗어버릴 수는 물론 없는 일이다.

오늘의 세계 문화의 특징이란 기계 문명의 혜택으로 온 세계가 일일문화권을 이루고 있
다는 사실이다. 다시 말해서 여러 나라의 전통문화는 세계 문화의 조류 속에 합류되고 용
해되어 그 이질성을 차츰 상실하기 시작하고 있다는 사실이다. 특히 20세기의 후반에 들어
오면서부터 전통은 망각되어 왔던가 아니면 천대를 받아왔던 것은 사실이다.

다시 말해 우리들은 오늘의 세계 문화의 주류를 이루고있는 서구의 문화를 흡수하여 모
방하는 일에만 열중하여 왔었다. 그리하여 우리들의 문화가 고유한 전통 속에서 찬란한 향
기를 풍기고 있었다는 그 사실 마저도 망각하고 있었다.

그의 반동으로 우리의 전통문화를 되찾으려는 운동, 다시 말해서 망각 또는 상실되어 가

고 있는 우리의 전통문화를 오늘의 세계사적 문화조류 속에 가장 자연스럽게 휘말리게 한다는 것은 오늘에 살고 있는 우리 문화인들이 당면하고 있는 가장 큰 과제인 것이다.

따라서 오늘 내가 여기서 말하고자 하는 '멋'이란 댄디함을 자랑하는 파리젠느의 멋을 의미하는 것이 아니다. 그렇다면 루즈에 채색된 입술에다 번쩍이는 다이아몬드로 장식된 할리우드식 화려한 몸차림을 말하고자 하는 것도 물론 아니다. '멋'이란 만들어지는 것이 아니다.

그것은 자연적으로 몸에 배어 풍기는 것이어야 하며 다시 말해서 '멋'을 피우지 않아도 '멋'있는 사람이야말로 진짜로 멋있는 인간이 아니겠는가! 그것은 인간미 바로 그것이다.

우리들은 교양미와 인간미를 자칫하면 혼돈하기 쉽다. 교양미란 하나의 권위의식의 표현이다. 그것은 어느 의미에서 보아 귀족적인 낭만주의가 밑받침되고 있을지도 모를 일이다. 따라서 교양미를 찬양하는 사람들을 보면 흔히 인간적으로는 냉혈에 가까운 경우가 있다.

인간미란 말할 것도 없이 인간다운 미를 말하는 것이다. 따라서 그것은 지극히 서민적인 것이요, 외형적인 미와는 하등의 관계도 없다. 무엇보다도 중요한 것은 '온혈적'이라는 것이다. 따라서 내가 말하고자하는 '멋'의 참뜻이 무엇을 의미하는지는 여기서 자명할 것이다.

교양미와 인간미를 꾸미지 않고 자연적으로 외형에 풍기게하는 인간이야말로 진짜 '멋'있는 인간인 것이다. '멋있는 인간'이란 한마디로 말해 '좀 손해보는 듯하게 살 줄 아는 인간'이라 하겠다.

지금 전세계는 인간성을 되찾으려는 운동으로 몸부림치고 있다. 그런 가운데 우리 사회는 아직도 양반과 상인의 구별된 사고방식에의 완전탈피를 못하고 있는 것도 사실이다. 설상가상으로 경제학과 경영학 또는 기계문명의 영리성이나 합리성만을 추구함으로써 인간성의 '멋'과는 점점 거리가 멀어지는 방향으로 흘러가고 있다.

기계문명이 산업혁명을 가져왔고 경제부흥을 이루어 놓아 선진국이라는 특혜를 받아 온 것은 사실이나 그와 동시에 차츰 상실되어 가고 있는 인간성을 되찾으려는 운동이 일어나고 있는 것이다.

우리 민족은 고래로 소박한 민족으로 자부하여 왔었다. 그리고 그 소박성은 양반계급보다도 상인계급에서 더욱 두드러졌던 것이다. 우리나라가 급속한 산업발전을 이룩 한 이후 국민들의 생활은 향상되었으며 국력의 발전은 경탄 할 정도라 하겠다. 그러나 그와 동시에

노사분규가 가중되고 있는 현실 속에서 우리들은 누구나가 다시 한 번 반성하고 각성하는 시간을 가져야 할 것이 아닐까? 다시 말하건대 우리들은 소박한 민족이었다.

그러나 오늘의 현실은 각박한 분위기 속에서 인간이 지켜야 할 가장 중요한 '멋'을 잃어버리고 있는 것이다.

우리나라의 옛날 사람들이 그러했듯이 '약간 손해보는 듯하게 사는' 인간으로 되돌아가자고 나는 주장하고 싶다.

우리나라의 현대화 운동은 외국문화를 무비판 상태에서 무조건 받아들여 많은 부작용을 초래하였다.

그리고 지금 그 반작용으로 우리나라 고래의 전통문화를 되찾는 운동이 전개되고 있는 것은 주지의 사실이다. 그러나 우리들이 또다시 유의해야 할 것은 '자기에게 편리한 전통과 관습'만을 강조 할 것이 아니라 현시류에 비추어 국민의 참된 행복에 기여될 수 있는 전통문화만을 재생시켜야 한다는 것이다. 그리하여 우리 선인들의 말처럼 '약간 손해보는 듯하게 사는 철학'을 우리 모두가 갖자고 주장하고 싶다.

그렇게 될 때 우리 민족은 세계에서도 가장 멋있는 민족이 될 것이다.

목적달성을 위해 노력하는형

얼마 전에 강남의 모 백화점에서 나오다 우연히 컴퓨터점이란 것을 보고 장난삼아 쳐 보았다.

그랬더니 컴퓨터는 나의 성격에 대하여 '판단력과 예리한 투시력을 갖고 객관적으로 사물을 파악하는 성격의 소유자', '일단 결심하면 예민한 행동을 개시하여 목적 달성을 위해 노력하는 형', '당신은 자신의 주위만 평화로우면 된다는 조심성이 많은 성격을 지니고, 대인관계에서 손해를 보지 않으려고 하는 성격의 소유자', '페어플레이 정신이 강하고 불성실한 사람에게는 냉정하며, 계획을 수립하고 실천해나가는 재주를 남달리 지니고 있음'이라 했다.

내가 살아온 70평생을 돌이켜 볼 때 컴퓨터가 분석한 나의 성격은 대체로 잘 맞아 떨어지고 있는 것 같다.

한 번 결심하면 그 자리에서 당장 실천에 옮기지 않으면 못 견디는 이러한 내 자신은 성격에서라기보다 하나의 신조에서 였다고 말하는 것이 옳을 것이다.

그리고 남에게 피해를 주지않으려는 나의 생활철학은 동시에 남에게서 피해를 받는 것에도 강한 거부감을 느끼는 것이다.

나는 나의 일생을 통하여 남에게서 금전상의 빚을 진 일이라곤 거의 없다. 그것은 과거의 나의 생활이 여유가 있어서가 아니었다. 배고프면 배고픈대로 산다는 나의 생활신조에서였던 것이다.

어쩌다 남에게 갚아야 할 빚이라도 생기면 당장 갚지않으면 그것이 주는 정신적인 부담 때문에 정서불안증에 빠질 정도로 불안감을 느끼는 것이다. 이러한 나의 성격은 6·25가 끝나자 집도 없는 38따라지인 주제에 누구보다도 제일 먼저 파리에 가야겠다는 결심을 굳히게 했는지도 모를 일이다.

6·25를 전후해서 서울에는 상업화랑이란 사치스러운 사업체가 있을리가 없었다. 그러나 그 당시에도 그림이 전혀 팔리지 않은 것은 아니다.

다만 그 당시 그림이 팔린 사람들을 보면 화가인 동시에 상술에 능한 사람만이 그림을 팔 수가 있었던 것이다.

당시의 작가들 중에서 일정시 선전에 특선했다는 것은 그들의 작품의 상품가치를 높여주는데 다소의 도움은 되었다.

그러나 대부분 작품을 사주는 사람들은 거의가 모두 고향의 선배나 동창생 또는 친척이나 친지 등등의 연줄이 아니면 자기가 가르치고있는 학교의 학부형들 이었으며 때로는 세도가의 힘을 등에 업고 크게 성과를 거두었다는 소문도 있었다.

그러나 지연·인연·학연 등등이 아무것도 없는 나같은 38따라지 작가들의 설 땅은 아무데도 없었다. 그러나 나의 경우 천만다행하게도 예기치않은 인연이 한 사람 생겨났다.

그 사람은 내가 47년부터 교편을 잡고있던 선린상고의 동창회 간사였다. 49년 내가 처음으로 동화백화점(현, 신세계) 화랑에서 개인전을 가졌을 때 그가 나를 적극적으로 도와주었기 때문에 나는 뜻하지 않은 대성과를 거둔 것이었다.

오랜 역사를 지니고 있는 선린의 동창들은 각 시중은행의 장급에 있었기 때문에 '모교선생'은 단단히 그 덕을 보게 된 것이다.

전 한국일보사 장기영 사장도 선린 출신이며 그 당시에는 모 은행의 은행장이었던 것으로 기억된다.

이때부터 나는 도불할 것을 결심하고 있었으나 6·25가 터지고, 전쟁으로 말미암아 모든

것이 원점으로 돌아갔으며 휴전이 되어 부산에서 환도한 그 날까지 숙명적인 비극 속에서 허덕거리던 기억이 아직도 생생하게 떠오르는 것이다.

이러한 우리들의 처지와는 달리 일본인의 경우 우리와는 천지 차이를 이루고 있었다. 명치유신이 시작된 것은 지금으로부터 100년도 더 되는 아득한 옛날이고 대륙침략에 성공하고 산업혁명을 이룩한 그들은 세계 5대 강국의 하나로 군림하였으며, 그 힘으로 수 많은 관비 유학생들을 구라파로 보내고 있었다.

관비 유학생이 아닌 사람들도 일본에서 돌아와서는 작품을 팔아 학비를 만들고 다시 구라파로 떠날 수 있는 그 정도의 경제기반을 그들은 갖고 있었던 것이다. 그리도 또한 그들은 '그림쟁이'라고 천시하던 우리나라와는 달리 '예술가'라는 격조 높은 명칭으로 존경받는 존재였던 것이다.

그러니까 우리들이 그들에게서 배운 가장 귀중한 것은 바로 예술가로서의 자존심인 것이다. 그러나 우리의 경우 그들과는 너무도 엄청난 환경속에 있었다. 30년 40년대, 우리들이 일본에서 공부하던 그때만 하여도 동경에는 수 많은 상업화랑들이 은좌를 중심으로 있었다.

그러나 우리의 서울에는 일인이 경영하는 조그마한 화랑 하나가 있었을 뿐이었고 그것도 우리와는 거리가 먼 것이었으며, 백화점의 대여화랑이 고작이었던 것이다.

그런데 당시의 몇 몇 동양화가들은 약간 그 사정이 달랐다. 그들은 요정에 불려다니면서 술좌석의 흥을 돋구기 위하여 즉석화를 그려주고는 몇 잔의 술과 약간의 교통비 정도를 얻어쓰던 소위 '그림쟁이' 시대도 있었다.

6·25가 끝나고 내가 파리에 갔던 것은 55년 2월이고 파리에서 그림이 팔리기 시작햇던 것은 사론·도똔느 회원이 된 57년 11월의 어느 일요일이었다. 지금은 포부르그·산또노레가에서 엘베·오다맷드 화랑을 경영하고 있는 파리의 저명한 화상 오다맷드씨가 그 해의 싸롱 도똔느 초대일에 300호 짜리 내 그림 앞에서 나를 기다림으로써 시작된 것이다.

그 주 말 내가 5점의 유화를 들고 몽마르뜨르에 있던 그의 화랑을 찾은 것은 정오경이었다.

그리고 나는 삐갈가에 내려와서 영화 한 편을 보고 다시 올라가 보았더니 그는 벌써 3점의 나의 그림을 팔았다고 하였다. 그리하여 나는 빈 털터리에서 아슬아슬하게 돈을 손에 쥐게 된 것이다.

60년 6월, 주인이 바뀐 그 화랑에서 가졌던 나의 파리 두 번째 개인전 50점 출품에 40점이 팔리는 대성과를 거두고 작으나마 멘가에 내 집도 마련할 수가 있었다.

그 당시 내가 무엇보다도 강하게 느낀 것은 화랑의 존재에 대한 고마움이었다. 화랑의 존재는 작가에게 있어서 그것이 '밥줄'이라는 의미에서보다, 작가로 하여금 예술가로서의 자존심을 잃지 않게 하는 존재라는 것이다.

작가는 그 자신이 노출되지 않을 때 더욱 신비함을 주는 것이다. 그러기 때문에 나는 지금도 화상을 끼지않고 직접 나를 찾아오는 '손님'은 모조리 거절하고 있다.

61년 6월, 5·16혁명의 총뿌리가 아직 그대로 꽂히고 있을 때 나는 파리에서 돌아왔었다. 그때의 생각으로는 얼마있다 다시 파리로 돌아갈 참이었다.

그러나 그때의 정치정세는 그것을 허락하지 않았다. 61년 10월 8일부터 31일까지 수도화랑에서 있었던 귀국전은 떠들썩하기만 하고 하나 실속없는 전시회가 되고만 것이다. 엎친데 덮친다고나 할까 후배들의 열렬한 환영과는 달리 소위 선배라는 사람들 중에는 내 그림이 출국전보다 나빠졌다고하는 이도 있었다.

그러나 나는 작가로서의 나의 긍지를 잃지 않고 있었다. 더욱이 나를 따르는 열렬한 후배들의 시선과 마주칠 때 나의 사기는 능히 모든 고난과 가난을 이겨낼 수가 있었던 것이다.

그러나 이러한 상황하에도 이대원 씨는 반도호텔 안에 우리 나라에서는 처음으로 상업화랑을 경영하기 시작한 것이다.

그 화랑은 결국 실패작으로 막을 내리게 되나 박명자라는 대화상을 키워냈다는 의미는 우리 화랑사에 길이 남을 것이다.

내가 파리에서 귀국한 61년부터 67년 미국의 무어 미술대학 초빙교수로 가게 될 때까지의 몇 년 간은 한국의 경제가 발돋움하려는 시기였으며, 서울에 상업화랑이 우후죽순격으로 생겨나기 시작한 것이 70년대 초반이고 보면 내가 파리에서 귀국하여 미국으로 떠날 때까지는 우리 화단의 경기가 최악의 상태였던 것이다.

70년대에 들어서면서부터 미국의 나의 집에 자천·타천의 화랑으로부터 작품을 보내달라는 편지가 날라오기 시작한 것을 보면 서울의 화랑경기는 강변의 아파트 신축붐을 타고 상당한 상승세에 있었던 모양이다. 전시장에 와서 전시된 작품을 모조리 '도리'해 버린 복부인이 있었다고 들은 것도 이때였다.

그리고 화랑경기가 정치바람을 타고있을 때 나는 미국에서 나와 현대미술관에서 초대전을 갖게 되었다. 그 당시 인사동 네거리에서 우연히 만난 모 화가는 나를 보더니 다짜고짜

기관총 쏘듯 하소연하는 것이었다.

"아참, 이놈의 화랑들이 생겨나는 통에 내 그림이 영 안 팔립니다. 이놈의 화랑들이 생기기 전에는 마 내 그림 참 잘 팔렸습니다. 그런데 마 화랑들이 생기고나서 이것들이 장난을 치는 통에 영 마 그림이 한 점도 안 팔립니다."

이렇게 말하는 그의 그림과 소위 요즘 그림이 팔린다는 인기작가들과 비교해보면 그것은 엄청난 차이가 있는 것이다.

친지들이 작가의 얼굴을 보고 할 수 없이 사주던 시대에서 한 걸음 나아가 돈 있는 복부인들이 투기를 목적으로 마구잡이 사냥하듯 멋 모르고 그림을 사들이던 암흑시대도 지나갔다.

나는 78년 미국에서 일시 귀국하면서 모방을 버리고 개성과 창조성을 찾아야 한다고 주장한 바 있다.

그 후 수많은 화랑들이 새로 생기고 또 없어지곤 하는 상황 속에서 차츰 정착하고 있는 화랑들을 보면 그 나름대로의 개성이 나타나기 시작한 것을 감지 할 수가 있다.

그리고 오늘의 우리나라 미술품 수집가들의 수준도 그 어느 선진국의 수집가 못지 않게 높아지고 있다는 것을 피부로 느낄 수가 있는 것이다. 예컨대 하나의 전시장에서 그 작가가 제일 좋아하는 역작부터 팔려나간다면 그 수집가의 눈은 이미 작가의 예술성에 완전히 공감하는 수준에까지 도달하고 있다는 것을 말하는 것이다.

따라서 그 공감대를 이루는 시간이 빠르면 빠를수록 수준이 높거나 또는 남보다 앞서가고 있음을 말해주는 것이다. 그런 의미에서 볼 때 오늘의 화랑의 역할은 단순히 비즈니스의 선을 넘어서서 우리의 미술문화발전의 커다란 영역을 차지하고 있는 것이다.

불타버린 내 영혼의 흔적들

"좀 손해 본 듯 살자. 그러나 최선을 다하자." 이것은 70평생의 인생항로에서 언제부터 인가 마음에 지니게 된 나의 신조이다. 그렇기 때문에 일생을 두고 가난하게 살아왔는지도 모른다.

그러나 마음속은 언제나 풍요롭게 살아왔었다고 자부한다. 물질적인 이해타산에서가 아니라 마음이 내키는대로 자유를 찾아 살아왔던 나의 과거가 그것을 말해 줄 것이다. 그러나 그런 나에게도 이번에 일어난 내 그림들의 화재사건은 참으로 견디기 힘든 소식이었다.

저녁 9시 뉴스시간이 막 끝나고 화실에서 이젤 앞에 서있는 순간 초인종이 울리면서 돌발적으로 전해진 경악스러운 사건의 전말은 나를 순식간에 흥분의 도가니로 몰아넣었다.

액자를 씌우기 위해 얼마 전에 공장에 보냈던 그림들이 전날 밤 몰아치는 바람을 타고 번진 불길에 순식간에 공장과 함께 잿더미가 되었다는 어처구니 없는 소식이었다. 그 이야기를 하면서 엉엉 울고있는 그 사람을 저주스러운 눈초리로 바라보던 나는 순간 잿더미가 되어버린 그 그림들을 떠올리면서 "이제 그만 당신은 가보시오. 나 혼자 있고 싶소."하고 조용히 말했다.

그 사람을 보내고 난 후 나는 미친듯이 화필을 움켜잡고 캔버스를 메워 나갔다. 마치 타버린 그림들을 되살려 내려는 듯이…….

그리고 그때의 나로서는 그렇게 하는 것만이 그 순간의 고통 속에서 헤어나올 수 있는 유일한 길이라고 생각됐다. 그러나 잿더미가 되어버린 그 그림들이 자꾸만 머릿 속에 떠올랐고, 나의 눈에서는 뜨거운 눈물이 쏟아졌다. 그리고 몇 달 전 내 화실을 다녀간 프랑스의 미술평론가 피엘 레스타니 씨의 애정어린 충고가 새삼스럽게 떠올랐고, 날이 가면 갈수록 그의 말은 나를 더욱 괴롭혔다.

레스타니 씨는 올림픽 조각공원의 작가선정위원으로 심포지엄에 참가차 한국에 체류 중이었다. 유혹에도 아랑곳하지 않고 오직 그림에만 일편단심이었다.

당시의 기록을 적은 내 자서전 '고독의 대안에서 내 조형의 내력'이란 글 속에 나는 당시의 나를 다음과 같이 적고 있다.

"미국에서의 내 작품생활은 한 마디로 말해서 행복 바로 그것이었다. 그러나 그것은 너

무도 고독한 행복이 아니었던가? 은둔생활과 같이 혼자 조용히 캔버스하고만 대결하고 있는, 망향과 애수의 생활 속에서 화가로서의 나의 정열은 한없이 불타곤 하였다."

작업은 하루종일 계속 되었고 날이 밝아오면서 잠시 쉬곤 했던 나날들이었다. 그 때의 기억이 지금도 머릿 속에서 떠나지 않고 있다.

조형주의란 동양의 음양설을 바탕으로 각기 다른 추상과 구상의 화면을 하나의 그림 속에 나란히 조화시켜 그려내는 화풍으로, 내가 처음 이것을 창안하였을 당시 미술학도들에게는 열렬한 환영을 받았으나 기성화단에서는 별로 신통한 반응은 얻지 못 했었다.

그 후 내가 귀국하고 82년 경부터 미국의 데이비드 살레라는 젊은 화가가 꼭 같은 화법의 그림으로 유명하게 되면서 사정이 달라지기 시작했다. 레스타니 씨가 증언하겠다는 것은 이러한 내력을 세상에 알리겠다는 것이었다.

그러나 그 작품들의 일부가 지금 불타고 없어진 것이다. 작품으로 치면 1백호 1백50호 크기 7점이지만, 피스로 나누면 16점이다.

처음 이 일이 터졌을 때 사람들은 돈으로 그림값을 따지려고 야단들이었다. 그러나 내게는 그 그림들은 돈으로 따질 수 없는 나의 분신들이었다. 돈으로 따져버릴 경우 내 그림의 값어치가 그것으로 끝나는 것이라는 인식 때문이기도 하지만, 내게는 돈으로 따질 수 없는 귀중한 것들이기 때문이다. 그렇기 때문에 그림의 배상문제를 의논하기 위하여 만나자는 그 사람의 청을 몇 번이고 회피하곤 했다.

배상금을 받으면 죽어간 나의 영혼의 흔적들이 되살아날 수 있단 말인가? 아니다. 그 상처는 무엇으로도 아물게 할 수는 없다. 그렇다면 몇 푼의 돈으로 나의 영혼을 짓밟아버리는 어리석음은 하지 말자. 더욱이 죄책감과 화재의 상처에서 허덕이고 있는 그 사람을 구해주자. 이렇게 결심하고 비로소 마주앉게 되었다. "선생님, 어젯밤 집사람과 의논하였습니다. 우선 저희들이 살고있는 아파트를 팔아 선생님에게 보상의 일부라도 하겠습니다." 그는 분명히 제정신이 아닌 듯 하였다.

나는 지그시 눈을 감으며 말했다. "그것은 안되오. 이 엄동설한에 집을 나오면 당신 가족은 어디로 간단 말이오. 이번 일을 계기로 더 열심히 일을 하시오. 보험금을 타면 공장부터 재건하고 공장에서 일하는 사람들에게 문화재가 얼마나 귀중한 국가재산 인가를 일깨워 주시오.

그리고 그것들을 소중히 다루도록 가르쳐 주시오. 그런 후에 만일 당신이 크게 성공한다면 그 때 가서 보상문제를 다시 말해도 늦지 않소." 나는 그에게 재기의 의지를 주고싶었다. 그러한 마당에 그의 집을 빼앗고 절반 쯤 기를 죽여놓고 재기하랄 수는 없지않은가? 더욱이 집값이라 해도 그림 값의 10분의 1에도 미치지않을 것인데……. 그렇다. 그를 살리자. 그를 살리는 것은 나를 살리는 것이다.

이런 생각에 미치자 나는 완전히 마음의 평정을 되찾을 수가 있었으며, 타버린 그림들이 무수한 밀어들을 남기며 내 앞에 떠오르고 있었다.

당시 화재로 전소된 '무한 126×306cm을 1994년에 재작품'

이달주와의 만남

내가 달주를 처음 만난 것은 1939년, 동경미술대학교(지금의 동경예대)에 입학하려고 천단화학교에서 석고데생 공부에 열중하고 있던 때였다. 치열한 라이벌 관계였을 수험생 시절부터 우리 두 사람은 마치 꼬아놓은 새끼줄처럼 붙어 다녔다. 그리고 그 많은 한국인 학생 중에서도 오직 두 사람만이 나란히 합격한 것이다. 성격이 정반대면서 우리 두 사람은 외로운 섬에서 만난양 일본인들 틈바구니에 끼어 그렇게 다정할 수가 없었다.

내가 7년간의 파리생활을 마치고 돌아온 1961년부터 그가 세상을 떠난 62년까지의 2년간은 마치 그가 죽음을 예견이라도 하듯 나에게 온갖 우정을 쏟아주었던 시절이었다.

그가 떠난 날은 음력으로 바로 나의 생일이었다. 그는 그날 점심에 P씨 등과 낮술을 들면

서 "오늘 저녁에는 홍수 생일잔치에 가야
하는데……"하면서 쓰러졌다는 것이다.

1959년 9회 국전에서 특선한 〈歸路〉
(112×150cm)는 그의 만년의 대표작인
셈이다. 본격적인 데생과 감미로울 정
도로 아름다운 색감, 그리고 정성을 다
한 붓자국−그는 마치 유서를 쓰듯 이
한 점의 그림 속에 그가 하고자한 수
많은 이야기들을 담아놓았다. 한국 처

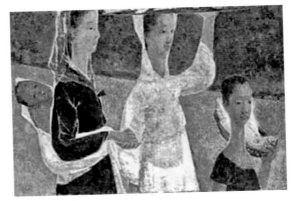

이달주의 귀로

녀들의 순박한 정감을 아름답게 그려냄으로써 보는 이로 하여금 한국인으로서 평화로운 꿈
을 일깨워주고 있다. 그는 많은 작품을 남기지는 못 했지만 이 한 점의 그림은 진주와 같이
빛나고 있다.

학생 모델 모린

내가 모린을 그리게 된 것은 참으로 우연한 기회에서였다. 그것은 Life Drawing and
Painting Class에서의 일이다. 시간이 되어도 모델이 나타나지 않아 기다리고있던 학생들
을 한바퀴 훑어보고는 "누가 모델이 되어 줄 사람"하고 물었더니 모린은 서슴지 않고 자기
가 포즈를 하겠다고 나서는 것이었다. 남녀를 가리지 않고 학생들이 누드 포즈를 한다는
것은 미국의 미술학교에 있어서는 흔히 있는 일이다.

그녀의 뛰어난 미모와 균형잡힌 프로포션은 교실 안을 흥분으로 가득차게 하였다. 이것
이 연유가 되어 그 후 그녀는 계속 나의 개인 화실에서도 포즈를 취해 주었으며, 이 작품도
그 시절에 그린 모린의 나상 시리즈 중의 하나이다.

이 작품은 구상과 추상의 두 화면이 합쳐 하나의 작품을 형성하고 있는 '조형주의' 작품이
다. 내가 이러한 조형주의를 창안하여 발표하게 된 것은 1977년 7월이었으며 이 작품이 완
성된 것도 그 무렵의 일이다.

바꾸어 말한다면 눈에 보이는 누드의 표상은 구상적으로 그리면서도 그 뒷전에 깔려있는
추상세계를 또 하나의 화면에다 객관화 함으로써, 두 화면을 하나의 작품으로 조화시켜 그
변칙적인 두 화면의 상호보완 작용으로 인하여 완전에 가까운 아름다움을 표현할 수 있다

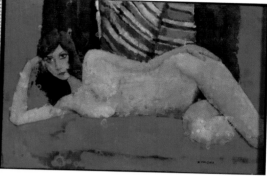

모린의 나상 1977 130×174.5cm

는 것을 나는 오랜 작품 생활에서 느끼게 된 것이다.

6 · 25 전쟁에서

진격! U · N군을 따라 종군하고 있던 나에게는 그 거치장스럽고 벅찬 부대이동이지만 진격 명령이 내리는 것이 무엇보다도 기쁜 일의 하나였다.

6 · 25사변의 돌발과 일사후퇴, 그리고 중공군의 대춘계공세에 뒤이어 다시 전진이 시작되었던 때다. ○○군사령부의 파견으로 미군 '하우스' 대위와 나는 전투가 심하게 벌어지면 늘 최전선으로 파견되는 것이었다.

이번의 진격은 그야말로 북진이었다. 처음 38선을 넘어선 내 눈에는 저절로 눈물이 아롱거렸다. 아직도 초연이 오르고 있는 어느 마을에서 우리들은 잠시 지프차를 멈추게 되었다. 가장 전투가 심하였던 이 마을은 폐허나 다름없이 되어있고 인적이란 볼 수도 없는 그 속에서 나는 두 어린 아이를 발견하였던 것이다. 병과 기아와 수류탄 속에서 겨우 살아나

온 그들은 사람이라고 하기엔 너무나 비참한 모습이었다.

그 어린 것들이 내미는 손바닥에 초콜릿 몇 개씩을 쥐어주는 내 눈에서 마구 눈물이 쏟아지는 것을 어쩔 수가 없었다. 1·4 후퇴전에 서울서 헤어진 후 그 날까지 행방을 모르고 있던 나의 어린 것들을 생각해서도 그러했겠지만 북쪽 하늘 멀리 내 고향땅 어느 굴속에서 병과 굶주림에 신음하고 계실 내 어머니의 모습이 나를 한 없이 슬프게 하였던 것이다.

이 순간에도 내 눈 앞에는 갈바를 모르던 어린 두 아이가 사물히 떠오르기만 한다. 또 무한한 죄의식을 느끼면서……

사랑은 엔돌핀의 창조자

겨우 쉰을 넘긴 조노투老의 신사가 의사의 진찰을 받고 있었다. 의사는 장난기 어린 목소리로 환자에게 물었다.

"담배를 피우시나요?"

"아니 전혀 피우지 않습니다."

"술은 얼마나 드시나요?"

"아니 술도 못 마십니다."

"그럼 여자는……."

"글쎄요……. 그 여자 말인데, 쉰을 넘으면서 일절 가까이 하지 않고 있습니다."

이 말을 들은 의사는 진찰을 하다 말고는 이 환자를 그냥 가라고 내쫓아 버렸다. "무슨 재미로 이 세상을 살고 있느냐? 당신같은 사람은 병을 고칠 필요가 없다. 그러니 그냥 가라."는 뜻이었다. 이는 유럽에서 얻어 들은 우스갯 소리이다.

술이나 담배의 해독은 이미 온 세상이 알고 있는 일이기도 하지만, '담배 연기와 사색, 우정의 술잔……' 하며 등장하는 담배와 술은 이미 우리와 뗄래야 뗄 수 없는 것이기도 하다. 그 술이 나에게 체질적으로 거부당하고 있다.

그리고 미술학교 시절부터 무의미하게 습관적으로 피워오던 담배 역시 삼십을 넘으면서 일절 입에 안 대고 있다. 앞에서 애기한 우스갯 소리에 나오는 신사같이 이런 나에게도 무슨 재미로 살까 싶은 말이 나올 법도 하지만, 그러나 술과 담배를 안 하는 맹숭맹숭한 모습으로도 작품 제작에 심취할 수 있는 내가 얼마나 행복한가 하고 스스로를 위로하기도 한다. 게다가 젊은 시절에 규칙적으로 운동을 했던 게 나이가 들어서 크게 효력을 보고 있다.

젊었을 때 운동에 투자한 것이 '이자'를 낳은 셈이다.

건강을 위해 한 일이라면 이렇게 젊었을 때 했던 운동과 40여년 가까이 이른 아침마다 생수를 마신 일이나 녹차를 즐겨한 일 외에는 특별한 게 없다 싶지만, 무엇보다도 정신적인 건강을 스스로 유지하고 조절하려고 애를 썼던 게 중요한 일이 아니었나 싶다.

예술가는 누구나 그의 작품 활동에 들어갈 때 언제나 출발점에 다시 돌아와서 새 출발을 할 수 있는 마음의 자세가 되어 있어야 한다.

이 새로운 창작에 대한 끊임없는 의욕은 그가 진정한 예술가 일수록 더 클 것이며, 그것은 그대로 그의 정신 건강에 반영되는 것이 아니겠는가. 우리의 체내에 언제나 엔돌핀으로 가득차 즐겁게 생활하기를 바라는 것은 인간 모두의 꿈일지도 모른다.

그 꿈은 불가능한 것이 아니며, 언제나 사랑으로 가득찬 인생살이를 한다면 그 사람은 틀림없이 엔돌핀으로 충만한 건강한 모습으로 비춰 질 것이다. 물론 그 사랑이 이기적이어서는 안된다. 받는 사랑이 아니라 주는 사랑이어야 한다. 자기만을 위한 사랑은 소모적인 반면 주는 사랑은 이중의 행복감을 느낄 수 있게 한다.

이 행복감이야말로 정신 건강의 대들보가 아니겠는가 하고 생각해 본다.

나의 삶의 지표는 '최선을 다하는 것'이다. 허덕거리도록 온 힘을 다 바쳐 완성된 작품 앞에 섰을 때의 그 성취감은 다른 어떤 것과도 바꿀 수 없는 귀중한 순간이기 때문이다.

아울러 한에 연연하지 않는 일이다. 모든 슬픔은 망각 속에 버리고 새 희망과 새 삶 속에 새로이 정진하면서 마음을 언제나 행복으로 가득차게 하는 게 건강한 인생, 건강한 작품을 낳는 참다운 길이다.

×월 ×일

어제와 그제 계속하여 철야작업을 하였더니 오늘은 오후까지 늦잠을 잤는데도 피로가 영 풀리지 않는다. 언제나 출발점에 서서 새로 출발하는 기분으로 긴장을 풀지 않고 있으려 하지만 역시 나이는 나이 값을 하는 모양이다.

우체통이 궁금하여 나가 보았더니 기다리는 편지는 오지 않고 조간·석간신문과 함께 전시회의 카탈로그와 초대장이 오늘따라 산더미 같이 쏟아져 나왔다. 그러나 처음 보는 이름들이 대부분이다.

그렇지만 이들을 친절하게 뒤져보는 것은 나에게 있어서 중요한 일과의 하나가 되고있

다. 그 속에는 시대의 흐름이 들어 있기 때문이다. 자칫하면 제자리에 멈추기 쉬운 우리 기성세대 들에게 젊은 시대들의 자유분방한 발상이 커다란 자극제가 되어 주는 것이다.

아주 드문 일이긴 하지만 젊은이들의 의욕적인 작품을 대하고는 가끔 내가 흘러간 역사의 뒷전에 홀로 남아있는 듯한 나를 발견하고 섬뜩한 느낌마저 들 때가 있다.

그것은 그들의 기법이 좋다든가 색감이나 구상이 좋아서가 아니다. 단순한 것이지만 그들과 나와의 시대적 거리감을 느끼기 때문이다.

이러한 것은 내가 미국에 있을 때도 그러하였다. 교수로서의 내가 그들 미술학도들을 단순히 나의 제자로서만 생각한다면 나는 어느덧 '볼품없는 미술교사'로 전락하고 말 것이라는 자각을 하고 있었다.

학생들에게는 새시대의 호흡이 있다. 이러한 것을 학생들에게서 우려내지 못 한다면 그는 참으로 오만하고도 무능한 미술교육자인 것이다.

학생들에게 '가르쳐 준다'고만 생각하는 교사는 얼마 안 가서 그 밑바닥을 드러내고 말기 때문이다. 이와 반대로 학생들에게서 그 무엇인가를 받아들이려고 하는 교수는 우선 학생들의 개성을 존중하며 교수로서의 생명 또한 긴 것이다.

교수가 권위주의에 사로잡혀 위압적인 교수를 한다면 학생들의 개성은 말살되고 통제품 또는 규제품같은 것들이 양산되고 말 것이다.

다시 말해서 학생들은 각자 학생들의 틀에 맞추어야 하는 것이며, 교수가 자기의 권위를 세우기 위하여 학생들을 교수 자신의 틀에 집어넣는다면 그것은 시대적 착오일 뿐 아니라 커다란 죄악이라는 것을 알아야 할 것이다.

미국에서의 일이지만, 상급학생들의 교실에 들어가 보면 하나의 교실 속에 학생 각자의 개성이 두드러지게 살아 있어 꼭 미국 화단의 축소판을 보는 것 같으며 또한 미 화단의 내일을 점칠 수가 있어 자못 흥미거리가 되는 것이다.

그리고 근래에 와서는 이러한 현상을 우리나라 젊은이들에게서도 발견할 수 있게 되어 그 기쁨 또한 말할 수 없이 큰 것이다. 그러나 그렇다손 치더라도 '오늘'은 돌연히 있는 것이 아니다. '어제'가 있기에 있는 '오늘'이라면 '어제'의 작품들은 어제라는 시대의 산물이기에 귀중한 것이다.

다만 오늘에 살고 있으면서 오늘을 느끼지 못하고 또한 내일을 기대할 수 없다면 그것은 분명히 작가로서의 끝장이라 하겠다.

따라서 하나의 작가가 세대를 초월하여 젊은 세대 속에서 젊음을 호흡할 수 있다는 것은 예술가로서의 수명이 아직도 요원하다는 것을 말함이리라.

오랜 세월을 두고 갈고 닦아온 기법과 감각을 지닌 작가가 언제나 신선한 시대정신을 갖고 창작생활을 한다면 아마도 그 어떠한 젊은이도 그를 따라 잡을 수 없을 것이라는 생각을 해보는 것이다. 잠들면 안되겠다고 생각해 본다.

×월 ×일

선거가 막바지에 접어들면서 사상 최악의 타락선거가 되어가고 있다고 온 나라가 아우성이다.

더욱이 이 나라가 지방당으로 사분오열 되었다고 뜻 있는 국민으로 하여금 통탄을 금치 못 하게 하고 있다. 어떤 이들은 섬뜩한 느낌마저 든다고 공포에 질린 듯 말하고 있다.

정치부재라는 사람도 있다. 여야 정치인이 국민의 수준에 영 못 미치고 있다고도 말들을 한다. 어이없다 못해 구역질이 나는 작태들을 흔히 보여주는 어제 오늘의 정치풍토인 것이다. 그러나 악정도 정치라면 이것은 분명히 정치철학의 부재를 말해 주는 것이리라.

정치도 예술과 같이하라 하였다. 그러나 이 나라에 예술적인 정치를 언제 기대할 수 있을 것인가? 왜냐하면 예술가라고 하는 사람들에게서 조차 예술은 좀처럼 찾아보기가 참으로 어려우니 말이다.

'돈'이나 '권력'의 노예가 되어 가지고는 참다운 예술이 나올 수가 없듯이, 정치가 예술의 경지까지 오르자면 정치가들의 정신 자세부터 참다운 예술가의 창조정신을 정치이념으로 지녀야 할 것이다.

예술작품에 있어서 어느 한 귀퉁이에 하자가 있어도 그것은 걸작이라 할 수는 없다. 그리고 작가들은 자기의 온갖 정열을 쏟아 창작에 몰두하는 것이며, 그 행위는 모든 세속적인 것과는 단절된 순수한 작업행위인 것이다.

이러한 작가적인 입장에서 볼 때 지금의 우리나라 정치야말로 추잡하고 치사하고, 쓰레기터 같은 것으로 비춰지지 않을 수가 없는 것이다. 자기는 먹지 않더라도 자기 아이들에게 한 술이라도 더 떠주는 이러한 어머님의 심정으로 정치를 한다면 그것만으로도 '반공'은 저절로 이루어질 수 있는 것이리라.

다시 말해서 '반공법'은 저절로 이루어질 수 있는 것이리라. 다시 말해서 '반공법'이란 역

지정치의 소산인 것이다.

실업가들이나 권력을 쥐고있는 사람들이 없는 사람들을 착취하려는 생각을 버리고 그들의 입장에서 주는 아량을 보인다면 그들이 싫어하는 공산주의는 발 붙일 곳이 없게 될 것이다. 비록 상대적이기는 하나 예술이 주는 감동은 강요된 것이 아니다. 아무나 잡고 '내 작품을 보고 감동을 하라'고 강요해도 그 원인이 어느 쪽에 있던 간에 어쨌든 공감을 얻지못하면 감동을 받을 수는 없는 것이다. 정치가 위정자의 강요없이 국민에게 감동을 준다면 그 정치는 분명히 예술의 경지에 도달한 것이리라.

온 국민이 자유스럽게 삶을 즐기며, 안정된 분위기 속에서 모든 것이 나날이 새롭게 번창해 나간다면 그것은 정치가 만들어 낸 웅장한 일대 파노라마의 예술품이 아니겠는가! 파라다이스를 구가하는 온 국민의 코러스는 화합의 멜로디를 힘차게 부를 것이다.

민주정치란 대통령이나 여당 혼자서 해낼 수 있는 것이 아닐 것이다. 여야정치인은 물론, 국민 모두가 참여 하여야만이 이룰 수 있는 '절대의 대작품'이 아닌가 말이다.

행정부의 행정 역시 사이비였다. 알맹이는 없이 겉치레에만 치중한 행정풍토는 도대체 누구를 위한 것이었는가……. 아무런 근본대책도 없이 더러운 것 보여주기 싫은 것은 일단 덮어두고 보자는 식의 사탕발림 정치를 국민들은 감동 대신 원망의 눈으로 지켜본 것이다.

서울 장안에 거지가 없다 하였더니 그들은 모조리 복지원이란 허울 좋은 감옥에 잡혀가서 강제노동을 당한 것까지는 설득력이 있을 수도 있었으나 많은 수용원들이 병들어 죽고, 더러는 매맞아 죽었다고 한다. 이러한 사회문제 해결에는 행정적인 근본대책이 있어야 하는 것이다. 그러니 '매질'이 근본대책일 수는 없지 않은가…….

어느 날 밤 나는 명동의 야시에서 별난 구경거리를 보았다. 그것은 깨끗한 관복을 정장으로 차려입은 일단의 경찰관들이 남루한 사복차림의 리어카 행상들을 이리쫓고 저리쫓고 하는 '모리꾼' 광경이었다. 과연 이렇게 하는 것이 옳은 행정일까? 나는 한참동안 그 광경을 지켜 보면서 생각에 잠기지 않을 수가 없었다.

그것은 내가 외국에서 본 것들과는 너무도 다른 암담한 살풍경이었다. 그리하여 나는 정말로 실의에 빠지지 않을 수가 없었던 것이다. 국민들로 하여금 안정된 생활을 영유할 수 있게 함은 행정당국의 책임이 아닌가……. 그럼에도 불구하고 그들은 그 가난하고, 곤경에 빠져 있는 사람들을 살 수 있게 도와주지는 못 할 망정 살겠다고 발버둥치면서 없는 돈으로 겨우 마련한 리어카-그것은 어쩌면 그들의 유일한 재산 일지도 모르는-그들에게 있어

서 둘도 없이 귀중한 그 밥줄을 구둣발로 이리 차고 저리 뭉개고 있는 것이었다. 그것은 바로 공포정치인 것이다.

굶주린 사람들에겐 먹을 것을 주고, 헐벗은 사람들에겐 입을 것을 주는 것 이외에는 '반공의 법칙'이란 있을 수 없는 것이다.

이렇게 간단한 원리를 무시하고 오직 폭력으로만 그들을 다스리려고 한다면 그것은 정부 자신이 '자생공산주의자'들을 만들어내고 있다는 것을 알아차려야 할 것이다.

다시 말해서 우리들에게 있어 '반공'이 절대적인 국시라고 한다면, 이렇게 하여 자생공산당을 만들어내고 있는 당사자들은 그 매국적인 정책에 대한 책임을 마땅히 져야 하는 것이다.

대도시에서 여당이 야당에게 참패를 당한 것도 지역감정 외에 이러한 것들이 작용했다고 하지 않을 수가 없을 것이다.

내가 외국에서 본 '리어카 행상'들은 도심지 어디에서나 마음 놓고 장사하고 있었다. 우리보다 몇 배 잘 살고있는 미국에서도 실직자, 또는 갓 이민 온 무직자들에게 미화로 6불만 시청에다 지불하면 '감찰'을 떼어 주는 것이다.

따라서 처음 미국에 온 우리 교포들 중에서도 장사밑천이 없는 사람들은 리어카 행상으로부터 시작하여 차츰 자리를 잡아가는 것을 수없이 보아왔다. 그런데 우리나라와 같이 빈민에 대한 아무런 대책도 없이 살겠다고 기를 쓰는 그들을 이리 쫓고 저리 쫓고 한다면 박살 난 리어카를 어루만지던 그들이 '여당'에 표를 던지겠다고 생각하겠는가 하는 것을 여당 사람들은 한 번 쯤 생각해 볼 문제가 아니겠는가?

선거 때만 반짝이는 선심정치가 아니라 진짜 진심으로 민심을 감동시킬 수 있는 예술적인 정치는 이 나라에서는 생산될 수 없는 것일까…….

민심이 천심이라 하였다. 백성들을 하늘과 같이 섬기라고도 하였다.

그리고 독불장군이라는 말도 있지 않은가……. 민주정치란 국민을 위하는 정치여야 하는 것이다. 한 사람을 위하는 정치가 아니라 국민 모두를 하늘과 같이 아는 정치여야 한다. 독식하는 정치가 아니라 한 마당에서 같이 뛰고 같이 먹고 놀 수 있는 그러한 정치풍토를 조성한다면 그것이 바로 천심일 것이다. 다시 말하건데 민주정치란 그 누구를 위하여 휘두르는 폭력정치가 아니라 국민 모두의 합작으로만이 이룩할 수 있는 '대예술'인 것이다.

몽파르나스의 김수

원색과 미의 혁명

– 피카소와의 가상회견기

"로오뜨 선생님! 피카소를 꼭 한 번 만나보게 해 주세요!"

나는 애원하듯 입체파의 노대가 안드레 로오뜨의 얼굴을 뚫어지게 바라보고 있었다.

"안됐네마는 김 수, 그것은 불가능한 일일세……. 피카소는 사람을 만나지 않은 지가 이미 오래라네……. 코티 대통령조차도 만나보려 했으나 거절당하고야 말았다네!"

이로써 로오뜨 씨를 만나보면 되리라고 믿었던 나의 가느다란 희망이 허사가 될려는 찰나였다–참! 교에쯔 씨를 만나보자! 라는 아이디어가 번개같이 내 머리를 스쳐갔다. 교에쯔 씨는 불가능을 가능으로 하는 야심에 쌓인 실력있는 전위작가이다.

그는 나의 내방의 의도를 알고나서 "아땅데, 윈느 스공 좀 기다려요"하고는 몇 군데다 전화를 걸어보더니 "지금 피카소의 애제자 몇 사람에게 알아보았더니 역시 로오뜨와 같은 말을 하는데……. 제자들도 잘 만나지 못한다네……. 그러나 꼭 하나 방법이 있는데 그렇게라도 해 보겠나?" 하면서 자못 나를 동정하는 눈치로 바라보면서 나의 결심을 촉구하는 것이었다.

"무슨 방법이든 해야겠습니다."

나는 비장한 표정을 지어보였다. 교에쯔 씨의 말에 의하면 피카소를 남불 꼬따쥬의 칸느

에서 좀 떨어진 곳에 샤또 두 개를 갖고 있으며 이리왔다 저리갔다 하면서 오직 제작에만 여념이 없다는 것이다. 그래서 이쪽에 가면 저쪽에 갔다 하고, 저쪽에 가면 이쪽이라 하여 누구도 만나주지 않고 있으니, 너는 어느 쪽이든 가서는 대문 앞에서 기다렸다가 피카소가 드나들 때를 노려서 붙잡아야 한다는 것이다.

"봉 꾸우라아주! (용기를 내!)" 교에쯔 씨는 작별인사에 앞서 나의 두 어깨를 껴안고 흔드는 것이었다.

내가 빌라 가리포르니의 샤또 드 피카소 문전에 도달한 것은 아직도 으슬으슬 추운 봄날의 이른 아침이었다. 나하고 동행한 헬렌은 긴 드라이브에 지쳐 샤또에 도착한 줄도 모르고 1963년형 스포츠카 후로리드의 앞자리에서 곤드레 떨어지고 있었다.

내가 헬렌을 동행한 것은 하나의 작전이었다. 교대로 피카소의 망을 보자는 것이다. 이 작전은 급기야 성공하고야 말았다. 그것은 파리를 떠난지 닷새째 그리고 빌라 가리포르니에 도착하고 꼭 사흘 째 되는 그것도 밤 한 시경이었다.

피카소는 알뿌마리띰에서 돌아오는 길이었다. 나는 헬렌을 깨울 시간적 여유조차도 없었다. 나는 반사적으로 피카소 자신이 운전하고 오는 차를 가로막았다. "무어야?" 피카소는 창문을 내려 제치고 신경질적인 목청으로 내어 깔기면서, 눈익은 그 쏘는 듯한 무서운 눈초리를 내게로 보내는 것이었다.

"여보, 쟈뽀네군요……." 하면서, 피카소 옆에 앉아 있던 아직도 40대의 젊은 쟉그린느록 피카소 부인이 남편을 달래 듯 말하는 것이었다. 순간 나는 피카소에게 다가섰다. "무슈 피카소! 저는 한국인 화학도 입니다. 잠시 시간을 좀 얻을 수가 없을까요? 당신을 뵈옵고자 벌써 사흘째 꼬박 철야하고 있습니다. 제발! 꼭 5분 간만이라도 부탁합니다." 나의 말은 기관총같이 터져 나왔다.

"무엇? 꼬레안이라구! 당신은 아마도 내가 이 세상에서 만나보는 처음이자 동시에 마지막이 될 유일한 한국인 일꺼야……." 이리하여 나는 천만다행이도 샤또 안으로 안내 되었다. 나는 흥분한 나머지 헬렌의 존재를 완전히 잊어버리고 만 것이다.

대문에 들어서자 아프리카 니그로의 원시적인 조각들이 군데군데 놓여있으며 성 안은 온통 화실로 되어 있었다.

각 방마다 제작 중에 있는 캔버스가 이젤 위에 걸려있고, 그 앞에는 제가끔 화구가 정돈되어 언제 어느 방에서든 그림 그릴 수 있게 마련되어 있었다.

에꼴 드 파리의 3대 거성 중 피카소를 제외하고는 마티스와 루오 두 사람은 이미 이 세상을 떠났다. 그리고 가장 친하던 브락그와 샤갈 유토리로 등등 고락을 같이했던 옛 친구들이 하나 둘 세상을 떠나가고 이제 혼자 남고보니 피카소의 신경은 날카로워질 수 밖에 없는 것이다.

부인의 말에 의하면 그는 하루종일 미친듯이 그림만 그리고 있다는 것이다. 한 점이라도 더 남기려는 노대가의 심경……. 그러한 그의 옆에는 누구 하나 얼씬하지도 못하는 것이다.

그는 그림을 그리다 말고 지쳐버리면 파이프를 물고 정원을 바쁘게 걸어다니는 것이다. 아무런 목적도 없이 그저 바쁘기만 하게―그러나 항상 무엇을 생각하면서……. 이럴 때는 누구도 그에게 가까이 가서는 안되며, 또한 눈에 띄어도 안 되는 것이다. 그러기 때문에 이때가 되면 하인들은 감쪽같이 그 자취를 감춰야만 하는 것이다.

피카소 왕국! 역사상의 그 어느 예술가보다도 유명한 대 화가 피카소! 그러나 83세의 이 노대가는 아직도 젊은이 못지 않은 쟁쟁한 기운으로 제작생활을 계속하고 있는 것이다.

피카소가 브락그와 같이 입체파운동을 시작한 것은 1908~9년이었다. 그것은 서반아적인 낭만주의와 프랑스적인 지적 고전주의의 결합체였다. 말하자면 당시 이미 전세계적인 조류가 되고있던 야수파운동에 대립하여 주지적인 새 감각과 사고의 조형적인 새 질서를 지향한 것이 바로 입체파운동 이었다. 그러나 입체파란 입체적인 표현에 그 목적이 있는 것은 아니다. 2차원인 화면에다 3차원을 표현하려는 것은 거짓이라는 것이다. 따라서 3차원인 물체를 분석하고 다시 재조위하여 화면이 지닌 2차원 본래의 사명에 따라 입체성을 평면적으로 그려야 한다는 것이다. 다시 말해서 입체파란 입체를 부정하고 있는 것이다.

피카소는 그 영향을 세잔느에게서 받았다. 그리고 또한 현대의 모든 전위적인 미술은 입체파의 조형성을 바탕으로 하고 있는 것이다. 그러나 그러한 피카소가 에로틱한 세계를 표현할 때만은 언제나 레알이즘으로 되돌아오고 있는 것이다.

무엇 때문에? 이 오랫동안의 나의 의문은 피카소에 던져진 첫 질문의 화살이었다.

"이랬다 저랬다 하는 것이냐 말인가?"

"원 천만에 말씀입니다. 그런게 아니라……."

"좋아 알았어. 나 봐요! 인간의 나체보다도 더욱 더 에로틱한 존재가 이 세상에 또 어디 있단 말인가? 더욱이 여체의 선이 자아내는 그 신비성! 그 감동! 그것은 아무리 위대한 예

술가의 창조력 일지라도 이 기본적인 존재를 완전히 무시하고는 결단코 얻을 수는 없는 것이 아니겠는가!"

피카소는 전나의 젊은 남녀를 쌍으로 하여 여러가지 포즈를 취하고 있던 그 젊은 두 남녀는 어느덧 자기도 모르게 숨가쁜 열렬한 연기를 자아내곤 하였는데, 피카소는 마치 오랫동안 기다렸다는 듯이 이러한 불타는 장면을 스케치북에 옮기곤 하였다.

"SEX를 빼고 인생을 생각할 수가 있는가 말이야! 이것은 해를 거듭 할수록 더욱 더 절실히 느껴지는 실토라네. 예술이란 언제나 인간을 위한 것이어야지……. 인간의 삶을 행복하게 하고 영원한 자극과 영원한 평화가 동시에 공존할 수 있는 예술만이 위대한 예술이란 말이야! 따라서 예술가란 누구보다도 가장 인간적 이어야 하지……. 위선자에게서도 예술이 나올 수가 있는가고? 자기를 속이고 어찌 참된 예술이 나올 수 있을 것인가? 있다면 그거야말로 사이비 예술이지. 속된 존재를—아부형에게는 도대체 나는 흥미가 없어! 권력에 항거하고 평등한 인간의 존엄성을 표현하기 위해서도 나는 인간들의 나체를 화제로 선택하는 것이 가장 편리하단 말이야!"

"참 잘 알았습니다. 그런데 선생님! 선생님은 언제나 젊은 세대에 막중한 영향을 주었으며 또한 언제나 젊은 세대들이 하고 있는 일을 살피시고 그 속에서 새로운 영양소를 섭취하셨다는 것이 이 세상의 정평 입니다. 다시 말해서 현대의 모든 추상화가들은 선생님의 영향을 받고 있는 것이 아니겠습니까? 그런데 선생님 자신은 어디까지나 완전추상을 멀리하고 구상적인 요소를 간직하고 계시는 것은 무엇 때문이십니까?"

"이 사람아 나는 늙었어도 아직 안이성(安易性) 속에서 잠자고 싶지는 않네! 예술이라는 것이 누구든지 할 수 있는 것이라면 구태여 예술가라는 고귀한 존재가 무엇 때문에 필요할 것이며, 또 그의 일생을 바쳐야 할 필요가 어디 있겠는가 말이네! 시간나는 대로 짬짬이 장난이나 하면 될 게 아닌가?

그러나 나는 추상회화 다음에 오는 세대를 위해서 그저 그들을 주시하고 도와주고 있을 따름이네. 무엇이? 추상회화는 인간의 내면 세계를 그린다고? 그런 구름을 잡는 듯한 이야기는 작작하라고 하게. 에로티이즘이 인체의 SEX를 떠날 수 없듯이 구체적인 인간의 내면상은 인간사회의 구체적인 구상성을 벗어나서는 확실히 표현될 수는 없는 것이라네. 동물의 교미상태를 보고 약간의 흥미를 느끼는 인간들도 벌레들의 교미를 보고는 콧방귀도 뀌지 않는단 말이야! 핫핫핫 하물며 지극히 추상적인 선이나 톤 속에서 그 어떠한 SEX를 느

낄 수 있단 말인가? 인간의 모든 내면성이란 다시 말해서 그대로 SEX와 직통하는 것이라네……."

피카소의 열변은 끝일 줄을 모르고 있었으며 피카소 부인은 우리들을 위해서 세 번째 커피를 따르고 있었다.

광적인 정열, 바밀리온

투우장에 나타난 투우를 흥분시키기 위해 투우사들은 빨강 '만또오'를 벗어 들어 소를 놀려댄다. 소는 화가 충천에 치밀어서 '만또오'를 향하여 돌진한다. 빨강 빛깔에 광적인 정열을 느끼는 나는 어쩌면 투우와 일맥 상통하는 성격의 소유자인지도 모른다. 정열의 상징 후렌치 바밀리온(주색(朱色)이 약간 짙은 주황색)! 그 열광적인 불꽃과도 같이 용솟음치는 박력!

이 후렌치 바밀리온을 마음껏 나의 캔버스에 담뿍 담은 그림을 그리는 것이 한때 나의 꿈인 때가 있었다.

그러나 넓은 화폭의 백라운드를 이 강렬한 빛깔로 메운다는 것은 용이한 일이 아니었다. 다시 말해서 바밀리온은 빛깔 중에서 가장 강할 뿐만 아니라 다른 빛깔과 혼합해서는 안된다. 고민 중에 있던 나는 어느 날 파리의 부르바드 산체르망에 있는 어느 화랑 쇼윈도에 놓여있는 피카소의 그림에서 계시를 받았다.

무슨 빛깔이건 그 빛깔 하나만 갖고 이쁘다 아니다 하는 것은 참으로 어리석다. 아무리 어여쁜 바밀리온도 그것이 또 다른 빛깔과 잘 조화되었을 때 비로소 그것이 이쁜 빛깔이 되는 것이 아니겠는가. 그런 의미에서 조화된 빛깔이란 무슨 빛깔이든 아름답게 보이기 마련이다.

최근 우리나라 여성들의 양장차림이 세련되어, 보기에 상쾌감을 주는 것은 대단히 다행스러운 일이라 하겠거니와 빨강 빛깔의 옷을 대담하게 입고다니는 것을 볼 때 나는 이것이 무슨 나의 공적인 양 흐뭇해지는 것을 느낀다.

바밀리온이여 많은 여성들에게 행복감을 주라! 그리고 언제까지나 내 캔버스 속에 숨쉬고 있으라.

故 신봉조 이화재단 이사장

"내가 사람의 방언과 천사의 말을 할 지라도 사랑이 없으면 소리나는 구리와 울리는 꽹과리가 되고, 내가 예언하는 능력이 있어 모든 비밀과 모든 지식을 알고 또 산을 옮길만한 모든 믿음이 있을지라도 사랑이 없으면 아무것도 아니요. 내가 내게 있는 모든 것으로 구제하고 또 내 몸을 불사르게 내어줄지라도 사랑이 없으면 내게 아무 유익이 없느니라."

작년 1월 19일 신라호텔에서 있었던 내 결혼식에 오셔서 축사 대신 고린도전서 13장을 더듬더듬 읽어주시던 신봉조 선생님의 모습이 아직도 눈에 선하다. 그 선생님이 지금 영영 가시고 안 계시니 새삼 인생의 허무함을 뼈저리게 느끼게 한다.

선생님과의 만남은 내 인생 항로를 바꾸어 놓았다고 해도 과언이 아니다. 그만큼 선생님은 내게 많은 감화를 주신 분이며 그런 의미에서 선생님은 다시 없는 나의 스승이요. 친부모와도 같은 경애심을 느끼게 한 분이셨다.

내가 선생님을 처음 만난 것은 해방 후 월남해 선린상고 미술교사로 재직하던 47년 경이었다. 선린상고 학생들의 산업 미술전을 신세계 백화점 화랑에서 열고 있을 때 전시장에 찾아와 점심을 사주면서 격려해주셨다. 그 후 선생님은 내 전시회 때마다 전시장을 찾아 주셨다.

선생님께서 이 나라의 교육을 자유주의 교육으로 전환시킨 선각자로서의 업적은 길이 이 나라의 교육사에 남아야 할 것이다. 1백 년 앞을 내다보는 교육, 그리고 개성을 살리고 창조력을 육성하는 교육을 해야 한다는 주장은 선생님이 해방 직후부터 역설하신 교육 이념이었다. 동시에 악과 타협하지 않고 선을 강조하시던 선생님의 교육 신조에서 그리고 대의 명분을 찾는 원칙적인 사리 판단에서 나는 너무도 많은 감화를 받았다.

6·25동란 중 미 10군단에서의 종군 화가 생활을 마치고 임시수도 부산에 들른 것이 52년의 어느 날이었다. 이화여고가 부산 영도에 임시 가교사를 차리고 수업 중에 있다는 소문을 전해 듣고 신 교장 선생님을 찾아갔더니 그날로 당장 나를 전임교사로 채용해 주셨다. 본래 이화에는 이인성 선배가 해방 직후부터 근무하고 있었으나 9·28수복 때 총탄에 맞아 사망한 후 그 때까지 미술 교사는 결원으로 있었다. 그때 미술교사를 쓰지않고 있던 또 하나의 이유가 있었다.

이 선배는 술사가 심했다. 그가 총탄에 맞아 쓰러진 참변도 술 주정이 원인이었다. 그런데 그 참변이 있기 바로 전에 이화의 교무실에서 지금은 고인이 된 서명학 교감과 시비 끝

에 서 교감에게 재떨이를 던져 여기에 놀란 서 교감이 유산을 한 불상사가 있었다. 늦게 결혼한 교감의 정신적인 타격은 이만저만이 아니었다. 따라서 신 교장은 서 교감의 눈치만 보면서 미술교사를 다시 채용하자는 말을 감히 하지 못 하던 참이었다.

국내 첫선 보인 추상 미술전

부임하는 날 신 선생님은 나를 데리고 교감 앞으로가 소개 하시고는 느닷없이 셰익스피어의 연극 대사를 인용해 "천재는 무슨 잘못이 있었다 해도 그가 천재이기 때문에 용서받아야 한다고 했습니다. 여기 지금 한 사람의 천재가 선생님 앞에 서 있습니다. 선생님은 너 그러이 용서하시고 받아주셔야 하겠습니다."라고 소개하시는 것이었다. 처음엔 나는 그 말이 무슨 영문인지 몰랐다. 이인성 선배와의 사건을 마무리하기 위한 말씀인 듯 했다.

나는 한 주에 두 시간을 맡은 전임 교사가 되자 송구스러운 나머지 미술부 학생들을 뽑아 시키지도 않은 과외 지도를 시작했다. 석달 후 부산 광복동 네거리에 있던 국제구락부에서 이화학생 미술전을 열었다. 이것은 아마도 우리나라에서 처음 선보인 추상 미술전일 것이다. 이 전시회는 이화여고의 존재를 더욱 과시하는 계기가 되었다. 전임 교사로 나를 채용해주신 선생님의 배려에 대한 무거운 책임감이 전무후무한 동란 중의 전시회로 이어진 것이었다. 전시회는 호평을 받았고 포성이 울리는 서울에서까지 이동 전시가 이어졌다.

신 선생님의 자유주의 교육의 철학속엔 철저한 신념의 뿌리가 박혀 있었다. 많은 교육자들이 안이한 교육이념에 안주하고 있을 때 선생님은 과감하게 앞을 내다보는 미래 지향적인 교육을 하신 분이었다.

이화에 재직한 3년 동안 나는 선생님의 양해를 얻어 교직원 회의에 나가지 않아도 되었다. 미술실에만 틀어박혀 있다보니 교내에서 무슨 일이 일어나도 잘 모르고, 또 별 관심도 없었다. 그러나 뜻하지않은 미술부 학생의 조그마한 사건으로 나는 부득이 교직원 회의에 참가하게 되었다. 덕분에 신 선생님의 깊이있는 교육 이념과 무슨 일에든지 대의명분을 찾아 결정을 내리는 그 분의 인간철학을 배울 수 있었다.

서울에 환도하고 그 해 학기말 시험이 시작되었다. 미술부 학생들은 몇 분 안되는 휴식시간에도 미술실에 들러 떠들썩하게 공부하다가 가는 것이 전례였는데 사건은 여기에서 발단 되었다.

M양은 그 해 국전에 입선한 1학년 미술부 학생이었다. M양은 휴식시간을 이용해 미술실

에 들렀다가 종소리를 듣고 황급히 교실에 달려갔다. 그녀가 교실에 들어갔을 때는 시험감독 선생이 이미 교실에 들어와 있었다. 그리고 일이 터진 것이다.

헐레벌떡 교실에 도착한 M양은 시험지를 받자마자 답안지에 답을 쓰기 시작한 것이다. 그런데 난데없이 시험감독 선생은 그녀 책상 속에 있는 책을 발견했다. 그리고는 무슨 전리품이라도 얻은 양 의기양양하게 학교 당국에 고발했다.

지도 교사가 처벌할 수 없다면 처벌해선 안 됩니다

교칙에는 시험 중 책상 서랍의 책은 모조리 마루바닥에 내려놓게 되어 있었다. 걸려도 단단히 걸린 것이다. 그녀는 커닝을 하려고 의도적으로 한 것이 아니라고 누누히 변명했으나 감독 선생은 들은 척도 하지않고 학생을 노려보며 커닝이라고 쏘아대는 것이었다.

나는 미술부 학생의 전갈을 받고 당장 교무실로 뛰어갔다. M양과 감독 선생은 서로가 흥분 상태로 '그랬다', '아니다'하며 승강이를 벌이고 있는 참이었다. 나는 시험감독 선생에게 "그 학생이 미술실에 왔다가 종소리 듣고 급히 교실에 달려가느라 아마 책상 속의 책을 치울 생각을 못 했을 것"이라고 설명한 뒤 너그러이 이해해 달라고 용서를 빌었다.

그러나 그것은 오히려 역효과를 내고 말았다. 시간 강사였던 그녀는 자신의 능력을 과시라도 하듯 더욱 신경질적으로 야단 법석을 피우는 것이었다. 급기야 교직원 회의가 열렸다. 그때 다른 교직원들이 무엇이라 말했는지는 기억나지 않지만 동정론은 적고 교칙에 따라 처벌해야 한다는 강경론이 우세했던 것 같다.

그 여선생은 점점 더 의기 양양해 있었다. 회의장은 잠시 침묵 속에서 어색한 분위기가 감돌고 있었다. 사태가 더 불리해 진 것은 성경을 담당하는 훈육부 선생이 교칙을 들어 처벌에 가담하고 있는 점이었다. 바로 그 때 선생님이 구세주처럼 입을 여셨다. "지금 많은 선생님들이 교칙에 따라 처벌해야 한다고 주장하시는데, 이 학생을 직접 지도하고 계신 김 선생님의 의견은 어떤지 말씀해 보십시오."하고 나에게 기회를 주는 것이었다. 나는 그 학생이 미술실에 있다가 종소리를 듣고 헐레벌떡 교실에 달려갔던 사실을 이야기하면서, "사실 이 학생은 커닝을 할 의도가 없었다고 믿습니다. 이 학생은 아주 감정이 예민한 학생인데 만일 이 학생에게 어떠한 처벌이라도 내린다면 그는 굉장히 충격을 받을 것입니다.

그렇게 되면 저는 이 학생을 정상적으로 지도할 수 없게 될 것입니다."라고 대답했다. 신 선생님은 내 말이 끝나기가 바쁘게 "이제 이 회의는 여기서 결말을 내려야 겠습니다. 그 학

생을 지도하고 있는 지도교사가 처벌하길 원치 않는데 어찌 다른 선생님들이 왈가왈부할 수 있겠습니까"라고 처벌 불가 의견을 내셨다.

회의가 끝난 후 신 선생님은 처벌을 주장하던 성경 선생을 불러 엄숙하게 타이르시는 것이었다. "선생님은 무엇때문에 처벌을 주장하십니까. 다른 선생들이 모두 처벌을 주장해도 선생님은 용서하는 입장에 서셔야지요."

가정에서 일어난 일인데 부모의 의견을 따릅시다

다음 이야기도 역시 미술부 학생이 개입된 것이다. 그 때는 54년 정월경이었다. 고2에 재학 중인 미술부의 J양이 문제를 일으켰다. 크리스마스 이브에 남학생들과 어울려 댄스 파티를 했는데 그것이 어떤 경유를 통해 학교 당국에 알려졌는지는 알 수 없다. 교직원 회의에서 이 학생을 처벌하느냐 아니냐로 왈가왈부하던 기억만이 생생하다.

나도 처음에는 이 소식을 듣고는 어리둥절 했었다. 그때만 해도 봉건적 사고방식이 지배적이었던 교육계에 더욱이 여학생이 남학생과 댄스 파티를 했다는 것이니 학교를 벌집 쑤셔 놓고도 남음이 있었다. 교무회의에선 정학이다 무기 정학이다 하면서 처벌해야 한다는 그룹이 강세를 보였었다.

그런가하면 영어 선생과 예능계 선생들은 "우리 이화여고가 자유주의 교육을 주장하면서 이것을 처벌한다면 무슨 학교 교육의 특색이 있느냐"며 처벌에 반대하고 있었다. 솔직히 말해 나는 미술부 학생이 개입된 사건이어서 후자 주장에 동조하기는 했으나 꼭 그래야한다는 신념은 아니었다. 엄벌과 무죄의 각기 다른 주장은 꼭 반반으로 나뉘어져 있어서 도저히 결말이 날 것 같지가 않았다. 사회를 보던 신 선생님은 내일 다시 토의 하자며 산회를 선포하셨다.

그러나 그 다음날도 결론은 나지 않았다. 신 선생님은 교직원들의 주장 속에서 무엇인가 명분을 찾으려다 빗나간 듯 고뇌에 찬 표정으로 또 다시 산회를 선언했다. 그러나 그 다음날 회의에서 기적과 같은 결말이 날 줄은 아무도 몰랐을 것이다. 다음날 다시 소집된 교직원 회의는 신 선생님의 훈시어린 결말로 간단히 끝냈다.

"우리들은 그동안 이 문제를 두고 며칠동안 진지하게 의논했는데 이 문제는 학교에서 일어난 문제가 아니라 가정에서 일어난 문제입니다. 그래서 나는 이 학생의 부모를 불러 그들의 의견을 물어보았습니다. 당신의 딸이 남학생과 사교 댄스를 한 것을 어떻게 생각하느

냐고 말입니다. 그랬더니 그 학부형은 미국에서 공부한 사람이라 '나는 그것을 아무렇지도 않게 생각하오. 우리 집에서는 저녁 식사 후 레크레이션으로 가끔 가족끼리 춤을 춥니다'고 합니다. 이것은 가정에서 일어난 문제인데다 학부모가 좋다고 하는데 학교에서 무슨 이유로 처벌할 수가 있겠습니까. 따라서 이 문제는 불문에 부치겠습니다."라고 명료하게 선언함으로서 처벌을 주장하던 교직원들은 닭 쫓던 개 지붕 쳐다보는 격이 되고 말았다.

이 판결의 결과는 다음과 같은 결말을 가져왔다. 역시 이화여고는 자유주의 교육을 하는 신식학교라고⋯⋯. 그러나 같은 시기에 똑같은 문제로 무기정학 처벌을 내린 다른 여학교의 경우 그 처벌이 사실이 신문에까지 보도되면서 '여자 깡패 학교'라는 낙인을 받게 된 것이다.

신 선생님의 시대에 앞서갔던 학교 교육 행정을 우리는 여기서 역력히 볼 수 있다. 이 문제에 대해 신 선생님은 처음부터 처벌 할 생각이 없었다. 그러나 처벌 안 해도 되는 명분을 찾아 뛰어다니신 그 분의 흔적을 보고 그 분의 속마음이 얼마나 깊은 가를 알 수 있게 되었다.

이화여고가 경기여고와 쌍벽을 이루는 명문교로 발전하는 데는 실로 선생님의 앞을 내다보는 선견지명과 지혜로운 학교 행정, 그리고 재능있는 교직원을 발탁하는 인사행정에 있었다고 나는 자신있게 대답 할 수 있다.

40년 전에 서울예술학교를 설립

선생님은 각 대학의 이름있는 교수들을 강사로 초빙하거나 대학원에 재학 중인 우수한 학생들을 채용하기도 했다. 그들 중에는 젊은 총각 선생들이 많았다. 그렇기 때문에 학부형들에게서 총각 선생들을 많이 쓰면 여학생들과 문제가 생긴다는 항의도 더러 받았다고 한다. 그러나 선생님의 대답은 언제나 간단명료했다.

"학생과 선생간의 사랑문제는 총각 선생이나 결혼한 선생이나 마찬가지로 발생합니다. 오히려 총각 선생의 경우는 두 사람을 결혼시키면 되지만 결혼한 선생의 경우는 도리어 문제가 시끄러워집니다."라고.

내가 52년 부산에서 이화 학생들에게 처음으로 추상 미술교육을 시작할 때도 누구보다 먼저 긍정적으로 밀어주신 분이 바로 신 선생님이시다. 어쩌다 아침 조회 시간에 교무실에 가보면 언제나 교직원들에게 앞서가는 교육을 해야 한다고 말씀하시는 것이었다.

"이 학교에는 어떤 분은 10년, 20년 또는 50년을 앞서가는 분이 있는가 하면 제자리 걸

음을 하고있는 분도 있습니다. 우리 이화는 언제나 앞서가는 교육을 지향하고 있습니다."
라고 입버릇처럼 주장하시던 선생님의 가르침이 내 일생에서 좌우명처럼 떠나지 않았다.
내가 수십년을 두고 '하모니즘'이라는 나의 조형 언어를 찾아서 끈기있게 노력할 수 있었던
것도 선생님이 입버릇처럼 일러주신 가르침 덕분이었다. 언제나 일등을 해야만 하고 운동
시합에 나가서도 또한 언제나 우승해야 하는 이화여고의 목표가 이화를 경기여고와 쌍벽을
이루는 학교로 성장시킨 것이다.

서울예술고등학교가 설립된 지 40년이 되어 가고 있다. 그러나 어느 누가 40년 전에 예고
같은 학교를 설립할 생각을 했겠는가. 임시 수도인 부산 영도의 가교사에서 처음 예고설립
에 대한 이야기가 나왔을 때 나 자신 가슴 설레면서도 먼 훗날을 생각하며 일을 꾸미시는 선
생님의 인품의 크기와 실천력에 놀라지 않을 수 없었다. 그 뿐이 아니다. 자기가 뿌린 씨앗
은 '자기가 책임지고 거두어야 한다'는 교훈 말이다. 선생님은 돌아가시기 얼마 전까지도 불
편한 걸음으로 예고 출신 제자들의 전시회나 음악회는 빠짐없이 다니시며 격려하셨다.

그렇게 명석하게 제자들의 이름자를 머릿 속에 그려가며 전시장이나 음악회를 찾아다니
시는 선생님의 걸음걸이가 지독하게 휘청거렸는데도 말이다.

선생님은 지금 가시고 생전의 선생님의 모습은 이제 영영 볼 수 없게 되었다. 그러나 선
생님은 많은 후진들
에게 감화를 주셨으
니 선생님의 혼은 영
원히 이 땅에 빛날
것이다.

"사랑은 오래 참고
사랑은 온유하며 투
기하는 자가 되지 아
니하며 무례히 행치
아니하며 불의를 기
뻐하지 아니하며 진
리와 함께 기뻐하고,
모든 것을 참으며,

서울예고 재직

모든 것을 믿으며, 모든 것을 바라며, 모든 것을 견디느니라."

선생님이 돋보기와 확대경을 통해서 더듬더듬 읽으신 고린도전서 13장이 내게는 이제 선생님의 유언이 되었다. 선생님께서 이 나라의 정치 정세를 걱정 하시면서 "우리는 언제나 용서하는 입장에 서야합니다. 벌 주어서 다스리려고 해서는 되지 않습니다."라고 하시던 그 말씀이 지금까지도 나의 귀청을 울리고 있다.

선생님! 저희들 여기 있습니다. 아무 걱정마시고 고히 잠드시 옵소서.

사랑의 하모니즘

며칠전의 일이었습니다. 새로 이사간 청담동화실을 정리하고 있던 어느 금요일 오후 네 시경 이었습니다.

출출하기도 하고 갈증을 풀기 위하여 일을 도와주고 있는 20대의 처제와 둘이서 작업복 차림으로 간단한 요깃거리를 찾아 그 근방 뒷골목을 돌아다니며 이리저리 헤메고 있었습니다. 그때 우연히 어느 뒷골목에서 '패스트푸드'라는 사인을 보고 가벼운 마음으로 미로같은 복도를 한참 돌아 그 레스토랑에 들어섰습니다.

그러나 문을 열고 그 레스토랑에 들어서는 순간, 복도의 초라한 분위기와는 달리 상상조차 못했던 별천지와도 같은 광경이 넓다란 공간을 빈틈없이 차지하고 있었습니다.

그곳에는 아무리 보아도 고등학교 또래로 밖에 보이지 않는 어린 쌍쌍들이 마치 귀공자와 공주님처럼 화려한 정장차림으로 초만원을 이루어 데이트를 즐기고 있는 것이었습니다.

순간 나는 당황하지 않을 수 없었습니다. 작업복을 입고 있는 우리 두사람은 완전한 이방인이라는 것을 깨닫고 말았습니다. 더욱이 작업복을 아무렇게 걸쳐 입은 우리 두사람의 모습은 그들과는 너무도 대조적이어서 모종의 수치심마저 갖게 하였습니다.

진퇴양난에 빠진 나는 가까스로 무언가 먹을 것이 있느냐고 물어보았습니다. 그랬더니 시스터보이처럼 생긴 젊은 종업원으로부터 "먹을 것은 있으나 앉을 자리는 없다."는 대답이 퉁명스럽게 돌아왔습니다.

내가 이 해프닝을 소개하는 것은 젊은 쌍쌍들의 비밀스러운 데이트의 아지트를 고발하려는 것은 물론 아닙니다. 다만 문제는 이러한 특수계급의 증후군이 시간적 오차를 느끼지 못하고 발생하고 있었구나 하는 것입니다.

내게 있어서 그들이 별난 존재로 보였던 것은 사회의 부조화 때문이었습니다. 아직도 공

부시간이 채 끝나지도 않은 그 시간에, 신사숙녀의 정장차림을 한 학생들이 한쪽에서 반 결사적인 '투쟁'을 하고 있는 운동권 학생 '투사'들과 비교되어, 우리사회의 극과 극의 두 세계를 보는 것 같아, 어쩐지 씁쓸하기만 하였습니다.

이들은 분명히 우리사회의 부유층의 2세 또는 3세임에 틀림없을 것으로 추측됩니다. 그런데 내가 알기로는 우리나라의 재벌이나 부유층의 1세들은 그런대로 산전수전의 고난을 이겨내고 이루어 놓은 오늘이기에, 전부는 아닐지라도 그런대로 경영철학과 민족혼이 마음 한구석에 깔려있었다고 말 할 수 있을 것입니다. 그러나 그날 내가 목격한 그 2세, 3세들이 훗날 이나라 경제의 주도권을 잡았을 때, 이나라는 어떠한 모습을 하게 될 것인가 상상해 보고는 우울해지지 않을 수 없었습니다.

그들이 만일 청바지나 스포츠웨어 차림이었다면 나는 그들에게서 더욱 많은 자유와 말할 수 없는 청결감을 느꼈을 것입니다. 젊은 틴 에이저들의 정장에는 특별한 의미가 있는 것이라 나는 믿고 있습니다. 졸업식이라든가 생일, 약혼 또는 특별한 만찬초대연 등등 말입니다.

서론이 너무 길어졌습니다. 그러나 오늘의 사치를 낭만으로 잘못 알고있는 일부 틴 에이저들의 이성교제 풍조가 유행병처럼 번져간다면 일은 심각하다고 생각하는 것은 나만의 조급한 노파심이 아닐 것입니다. 외냐하면 우리에게는 남북통일이라는 민족적인 대과제가 아직도 요원한 꿈으로 남아있기 때문입니다.

'젊은 날의 남녀가 데이트하는 모습은 소박하여야 한다'고 주장한다면 도학자 같은 소리 말라고 비난 받아야 할 것인가요? 그렇더라도 좋습니다. 젊은 날의 이성교제는 역시 소박하고 청결한 모습이 바람직하지 않을까요?

시정이 있고 낭만이 있는 순결의 사랑……. 사랑은 바치는 것이지 요구하는 자세여서는 옳다고 할 수 없을 것입니다. 왜냐하면 요구에는 강제가 따르기 때문입니다.

서로가 서로에게 바칠 수 있는 사랑—그것이 가장 이상적인 사랑이라 하겠습니다. 서로가 경쟁이나 하듯 사치만을 좋아한다면, 그것은 착각에 빠져버린 사랑이라 하겠습니다.

여기서 오해가 없기를 바라는 의미에서 나는 내가 철저한 자유주의자라는 것을 밝혀야 하겠습니다. 물론 남녀의 사랑에서도 말입니다. 그러나 자유와 방종은 하늘과 땅 만큼이나 차가 있는 것임을 명심하여야 하겠습니다.

자유에는 철학이 있습니다. 그러나 방종에는 오직 이기주의가 있을 뿐입니다. 자유주의라 자칭하면서 타인의 자유를 억압한다면 그 사람은 사이비 자유주의자인 것입니다. 다시 말해서 사랑은 강요되어서는 안되는 것입니다.

사랑하는 사람 사이에는 서로가 서로를 위하는 윤리범절이 있어야 합니다. 요즘 사회지도층에 있는 몇몇 교수들 까지도, 젊은이들에게 프리섹스를 설득하는 것을 볼 수 있게 되었습니다.

그러나 프리섹스의 철학이 인간의 참된 행복을 위하여 주장 된다면 그것은 '방종'이어서는 안 될 것입니다. 왜냐하면 방종에는 책임이 따르지 않기 때문입니다. 인간의 행복을 추구한다면서 자기의 행동에 책임지지 못한다면 그 사람은 인간의 행복을 추구할 자격이 없는 사람 입니다.

여기서 책임을 진다는 의미는 인권의 기본에 대한 책임을 말합니다. 우리들이 요즘 흔히 말하는 프리섹스란 남녀가 동물적인 사랑을 뜻하기보다 오히려 인간의 정신적인 자유에 기반을두고 생각하는 것이 옳습니다.

물론 그것은 강간이어서는 안될 것입니다. 힘이나 권력으로 정복하는 것은 자유인의 철학에는 없는 것입니다. 따라서 파트너의 의사가 무시된 어떠한 행동도 용납 될 수 없을 뿐 아니라 상대방의 행복을 자기의 행복으로 여길 줄 아는 그러한 매너가 따라야 합니다.

따라서 '부도덕 하다'는 말은 자기의 파트너를 곤경에 빠뜨리게하고 불행하게 하고도 책임 질 줄 모르는 그러한 행동을 지목하는 것이어야 하며, '성행위' 자체를 지목하는 것이 되어서는 물론 안 될 것입니다.

사랑의 행위는 부도덕한 것이나 또는 범죄행위일 수는 없습니다. 그러나 파트너의 의사가 무시된 사랑의 결과는 범죄의 바탕일 수 있을 것입니다.

다시 말해서 프리섹스의 윤리는 철저하게 추구된 인간의 행복이 바탕이 되어야 합니다. 왜냐하면 프리섹스의 주장은 인간의 지상의 행복을 꿈꾸는 철학이기 때문입니다.

파트너의 선택은 지성을 필요로 하는 것입니다. 예를 들어 캬바레 같은 곳에서 처음 만난 남녀가 몸과 몸이 부딪쳐 일어난 사랑의 결말에도 여성 입장에서 볼 때 엄청난 불행이 도사리고 있을 수 있습니다. 그러나 대화가 먼저 있고 예술적인 교감이 일치할 때 그 사랑은 아름다운 추억으로 영원히 남을 수 있을 것입니다.

내 자신인 자기만족을 위하여 사랑의 파트너를 찾는다면, 나 또한 그를 위하여 충족된 존

재가 되어야 합니다. 그것은 반드시 결혼을 목적으로 하는 그러한 것이 아니더라도, 그리고 단 하루를 위한 그러한 사랑이라도 그 말의 의미는 같은 비중을 차지하게 합니다.

사랑이 육체적 욕구만을 위하여 있었다면 그 사랑이 종말에 이르렀을 때 그들은 서슴없이 또다른 사랑을 찾게 될 것입니다. 그러나 그들의 결합이 참된 사랑으로 이루어진 것이라면 그들의 이별은 더욱 큰 그리움으로 나타날 것입니다.

그러나 내가 설사 누구와 열렬한 사랑을 한다 하여도 그는 나의 소유물 일 수는 없습니다. 이것은 현대인의 기본적인 상식입니다.

사랑은 또 예술이라 하였습니다. 사랑하는 사람들이 서로 주고받는 감동은 우리가 수준 높은 고귀한 예술작품에서 받는 감동과 일맥 상통하는 것입니다.

'결혼은 연애의 무덤'이라 함은 결혼생활에서 사랑의 감동을 상실한 사람들이 한탄 입니다. 예술가가 자기작품의 감동을 찾아 생명을 바치듯, 부부생활에 있어서도 두 사람은 서로에게 언제나 신선한 감동을 줄 수 있도록 노력하여야 합니다.

왕자의 시대도 왕녀의 시대도 떠나 가고 있습니다. 사랑의 행복–그것은 서로의 뜻을 존중하고 하모니를 맞추어 가는 곳에 있습니다. 그것은 남성의 시대가 가고 여성의 시대가 온다는 것이 아닙니다. 그것은 또한 부부일체를 의미하는 것도 물론 아닙니다. 부부가 일체동심이 된다는 것은 한사람의 인격을 완전히 죽여버려야 하는 것입니다.

여성의 육체가 다르고 남성의 그것이 다르듯, 여성이 여성으로서의 위차와 개성을 완전

김흥수 화백님의 사랑의 메시지

히 가꿈으로서 참된 부부생활의 행복한 하모니를 이룰 수 있는 것입니다.

이것은 내가 창시한 미술의 하모니즘에서 얻어진 결론 이기도 합니다. 행복은 주어지는 것이 아니라 자기 손으로 가꾸고 이루어야 하는 것임을 강조하면서 여러분의 참된 인간적인 행복을 비는 마음 간절 합니다.

나의 조형주의 회화에 부쳐

음양의 섭리는 상대성으로서의 절대치를 구명하는 것이다. 음이 있는 곳에 양이 있고 또한 양이 있는 곳에 반드시 음이 따라다닌다. 이것은 우주로 뒤덮인 삼라만상의 만고로 이어내린 원리이다. 또한 음양의 철학에 의하면 우주의 만물은 음과 양으로 구분된다. 예를 들어 서와 북은 음이고 동과 남은 양이다. 또한 여는 음으로 상징되고 남은 양이며, 주관과 객관, 천과 지, 암과 명, 화와 복, 한과 온, 추·동과 춘·하, 청과 적 등등 대조적인 모든 것들이 음과 양의 두 범주 속에 구분된다.

서로 상극인 듯이 보여지는 음과 양. 그러나 그것이 서로 조화를 이룰 때 그 현상은 더욱 평화적이며 아름답고 멋있는 결과를 가져오는 것이며 그렇지 못 할 경우, 그것은 언짢고 불미한 결과를 초래하게 되는 것이다.

우리 인간들의 바람이라고 할 수 있는 평화스럽고 행복하며 희망적인 인생의 바탕은 바로 음양의 이상적 조화로 이루어지는 것이며, 그렇지 않을 경우 그 인생은 고통과 갈등, 그리고 절망 속에 놓여지게 된다. 바꾸어 말하면 모든 생물이 그러하듯 특히 우리 인생에 있어서 이성의 동반없이 완벽한 행복과 미래를 바라 볼 수는 없을 것이다. 따라서 우리가 하고자하는 모든 것에 대하여 완전을 기하기 위해서는 철두철미 완벽한 음양의 조화를 이루어야 하는 것이다.

이러한 음양과 조화, 내지 화합의 원리는 고귀한 예술작품으로서의 감동적인 효과를 거두는데 있어 가장 중요한 요소이다. 그리고 이러한 음양의 철리는 내가 조형주의회화를 창안하는데 있어서 결정적인 힌트가 되고 있다.

50년대-그 때는 나의 20대의 후반에서 부터 30대에 이르는 시기였다. 그리고 50년대 초반 우리나라에서는 북위 38도선을 사이에 두고 남북으로 분단된 채 한국전쟁이 한창이었고, 그 때 나는 그 동란의 와중에서 전선을 전전하다가 임시수도 부산에서 피난생활 중이었다. 당시 30대에 들어섰던 나는 2차 대전과 한국동란을 겪으며 약 10년간의 청춘을 허

송하고 있었다. 더욱이 동란이 끝날 무렵까지 거의 10년 간을 세계의 화단과는 절연상태였다. 우리들은 미국에서 발간되는 주간지 TIME이나 또는 지금은 폐간이 된 LIFE지 등을 통해 겨우 외국화단의 토막소식을 얻을 수가 있었을 정도였다.

그리고 그 때 나는 임시수도 부산에서 추상미술이 구라파에서 유행하기 시작하였다는 새로운 소식을 접한 것이다. 그 무렵까지 나는 오직 정직하게 사실주의적인 그림에 안주하고 있었으나, 점차 자신의 작품 세계에 대해 회의를 느끼기 시작하고 심한 갈등에 사로잡혔다. 다시 말해 그것은 한국동란이 나에게 준 충격이며 전환의 계기였다.

한국전쟁은 남과 북의 병사들이 서로 목숨을 걸고 싸운다는 단순한 적대관계의 차원을 넘어서서 눈에 보이지않는 또 다른 의미가 있었다. 그것은 바로 그들 서로가 혈통을 같이하는 형제들임에도 불구하고 열강의 역학관계의 제물로서 고귀한 인간성과 가족애·동포애가 이데올로기라는 허울좋은 탈을 쓴 무자비한 테러리즘에 의하여 무너지고 있었던 것이다.

생각해 보라! 전선에서 마주친 형 또는 동생이 서로를 쏘지 않으면 자기자신이 죽어야하는 절박한 상황이다. 이 냉엄한 분단국의 현실을 단지 전투 장면의 돌격전을 그대로 그리는 것만으로 충분히 표현될 수 있겠는가! 보다 다른 차원에서 묵시적이고도 상징적인 표현방법으로만 나타낼 수 있는 비극의 극치가 아니겠는가!

시간과 공간의 변화에 따라 거기에 대응할 수 있는 적절한 표현 방법과 양식의 모색이 따라야하는 것이다. 그러한 자각과 느낌을 가지고 있었던 그 당시의 나에게 있어서 추상회화의 출현은 그 자체만으로 나의 흥미를 끄는 초점이 될 수는 없었다. 왜냐하면 우리들은 이 새로운 양식을 무조건 따를 것이 아니라 다음 단계에 있어서의 또 다른 비젼을 찾아 나서서 누구보다도 먼저 확실한 입지를 만들어야겠다는 생각이었다.

그것이 무엇일까? 르네상스 이후 프랑스에서 일어난 쿠루베의 사실주의회화는 눈에 보이는 사물을 객관적으로 표현한 것이며, 세잔느 등의 후기인상파는 객관적인 사물을 주관적으로 표현한 것이다. 그리고 칸딘스키는 음악의 세계를 2차원의 화면에 상징적으로 표현함으로써 자기의 주관을 주관적으로 표현한 최초의 화가가 되었다.

또한 살바도르 달리와 같은 모든 초현실주의 화가들은 몽상적인 시의 세계를 극사실적인 수법으로 묘사함으로써 주관을 객관적으로 객관화하였다.

따라서 만일 내가 주관적인 표현과 객관적인 표현을, 그리고 또한 주관적인 것과 객관적인 것을 하나의 화면에 공존시킨다면 그것은 곧 이제껏 누구도 시도하지 않은 새로운 미술

사조를 이루게 되는 것이라는 결론에 도달하게 되었다.

1945년 일제로부터 해방되기까지 거의 7년 간을 아카데믹한 교육만을 받아왔고 미술학교를 졸업한 후에도 약 10년간을 사실적인 기법을 그대로 고집해 왔던 나에게 이러한 생각이 떠오를 수 있었다는 것은 아마도 기적에 가까운 일일지도 모를 일이다.

그러나 오랫동안 습성처럼 갖고 있던 나의 고식적인 예술관 때문에 나의 이러한 '새로운 느낌'을 작품제작에 적용할 수 있는 방법론을 찾지 못하고 있었다.

한국전쟁이 끝나고 55년 2월부터 나는 폐허와도 같은 서울을 떠나 오랫동안 동경하던 파리에서 작가생활을 할 수 있게 되었으며, 파리에 오면서부터 파리화단에 체질적으로 동화하였다.

그것은 화풍에서라기보다 감각적인 면에서 더욱 그러하였다. 그 무렵부터 나의 화풍은 나의 체질 속에서 구상으로부터 반추상으로 조심스럽게 옮겨가고 있었다.

그것은 장차 구상과 초상을 하나의 화면에 공존시키는 방법의 모색이기도 하였다. 그러나 나의 음양조형주의의 탐구는 73년 '음과 양'이라는 대작을 완성할 때까지 주춤하지 않을 수가 없었다.

그것은 나의 그림이 완전한 추상에 도달하기를 화상으로부터 거부당했기 때문이다. 당시의 나의 그림은 어느 쪽이냐 하면 표현파에 속하는 그림이었다.

61년 한국에 돌아온 후 나의 그림은 화상의 간섭을 떠나 차츰 모자이크같은 수법을 도입하면서 더욱 더 추상화되었다. 그러나 그것은 아직도 완전한 추상은 아니었다.

무엇때문에 점진적인 변화를 시도하였을까? 급격한 변화는 혁명적일지 모른다. 그러나 그것은 때때로 작가 자신을 상실하고 세류에 아부하며 선두주자를 모방하는 결과를 갖고오는 오류를 범하기 쉽기 때문이었다.

언제나 나는 나의 화폭에 나 자신을 모색하고 거기서 묘출된 나의 혈통을 또 다시 그 다음 작품에 주입시키며 새롭게 변하는 그러한 작화 태도로 일관하였기 때문에 그 변화는 점진적이지 않을 수가 없었다.

한국에 돌아온 후 미국의 무어 예술대학에서 초빙교수로 와 달라는 초청을 받고 67년 8월 나는 미국으로 이주하게 된다. 그리고 나의 미국에서의 작가 생활은 내가 조형주의회화를 착안하는데 결정적인 도움이 된 것이다.

70년대 당시의 세계화단은 60년대의 치열했던 구상과 추상의 대립적인 관계가 서서히

걷히면서 개성적이고 창작적인 작품을 각자 추구하는 모습이 미국의 화학생들에게서 보이기 시작한 때였다.

그러나 기성화단의 추상파와 구상파 화가들은 그때까지도 서로 헐뜯고는 어울리지 않고 있었다. 73년, 대작 '음과 양'을 그리고 있을 무렵 어느 날, 내가 가르치고 있던 미술학도들의 작품전시회에서 아주 극사실적인 작품과 추상작품이 나란히 진열되어있는 것을 보는 순간 번개같이 나의 머리를 스쳐가는 것이 있었다. 그것이 바로 음양조형주의의 방법론의 발견이었다.

거의 20년을 두고 탐색해 온 조형주의는 바로 그날 밤 탄생을 보게 되었다.

화실로 돌아온 나는 이때까지 그려놓은 작품 중에서 서로 별개의 화폭에 담은 추상과 구상의 작품을 끄집어 내어 나란히 놓아보았다. 그러나 그대로의 그것들이 완전한 조화를 이룰리가 없었으나 그러면서도 나는 하나의 가능성을 발견한 것이다.

하나의 작품을 완성하는데 있어서도 작가들은 때로는 심각한 고민을 하는 수가 있다. 따라서 한 점도 아니고 두 점 이상의 작품을 놓고 서로가 완전하게, 그리고 더 완벽하게 조화를 이루게 한다는 것은 요행이나 우연으로 이루어질 수 있는 것이 아니라는 것을 느끼게 되었다.

그리고 또한 작품을 제작하는 과정에서 한 쌍의 작품을 따로따로 떼어놓기도 하고 또 다시 나란히 붙여놓기도 하면서 떼어놓은 상태보다 한 쌍으로 나란히 놓은 것이 서로가 서로를 빛나게하는 효과를 준다는 음양의 조화의 이치를 새삼 깨닫게 되었다.

그리고 그것은 동질성에서 보다 두 이질성이 조화를 이룰 때, 그것은 더욱 감동적일 수 있으며 호소력도 더욱 강하게 느껴졌다. 그것이 바로 음양의 조화인 것이다. 한 쪽이 다른 한 쪽을 위하여 희생되는 것이 아니라 서로가 서로를 돋보이게 하여야 하는 것이다.

77년 8월 Washington D.C소재 IMF미술관에서의 나의 개인전을 앞두고 나는 77년 7월 7일을 기하여 나의 조형주의에 대한 선언문을 작성하여 발표하였다.(조형주의 선언문을 참조하시기 바람) 선언문을 영문으로 번역해주신 분은 미국 Philadelphia시 소재 U.P(펜대학)의 북한 문제의 권위자이신 이정식 박사이며, HARMONISM이라고 영문으로 이름 붙여 준 분도 바로 이 박사이다. 그리고 우리말로 조형주의라는 '조'자를 쓰게된 것은 조는 바로 HARMONY를 의미하기 때문이었으며, 이것을 결정할 당시 언론인 신태민 박사의 도움말이 컸음을 여기에 밝힌다.

내가 구태여 선언문을 작성하여 기록을 남긴 것은 후일 누가 나의 작품과 유사한 것을 제작하여 발표하게 될지도 모른다는 염려에서였다.

어떻든 이 선언문 덕에 세계적으로 저명한 미술평론가 Pierre RESTANY 씨의 적극적인 도움을 얻게 될 계기가 되었음을 다행스럽게 생각하는 바이다.

선적인 무아의 경지, 신비의 경지가 동양예술의 바탕이라면 고도로 세련된 감각의 순화가 구라파 미술의 바탕이라고 할 수 있다. 그러나 미국의 미술은 어디까지나 철저히 계산된 합리주의에서 출발하고 있다. 이러한 세 가지의 이질문화가 나의 작품의 바탕이 되고있는 것이다.

77년의 IMF미술관의 조형주의 선언전은 당시 미국인들의 전적인 몰이해로 아무런 성과도 얻지는 못 하였다고 할지라도 그 발표전을 가졌다는 사실 그것으로 의의를 찾고자 한다. 왜냐하면 그 후 미국화단에는 나의 작품과 유사한 작품들이 나와 활개를 치고있는 사실만을 보더라도 말이다.

79년 미국 생활을 마치고 한국에 돌아와 한국의 국립현대미술관에서 가진 나의 개인전도 젊은 화학도들의 커다란 호응도에 비하면 기성세대의 반응은 역시 신통치 못 했었다. 그 후 10여 년을 내려오면서 이제 한국에서는 나의 조형주의 작품에 대한 호응도가 급속도로 고조되고 있다는 것을 부언하면서 이번 전시회를 개최하게끔 적극적으로 도와주신 Bernard ANTHONIOZ 씨와 Pierre RESTANY 씨는 물론이고 한국대사관의 한우석 대사와 주불문화원의 장덕상 원장, 국립현대미술관 조옥래 사무국장, 그리고 이번 내 전시회를 개최하여 주신 Alain POHER 상원의장 및 룩상부르 미술관의 여러분에게도 감사드리며, 끝으로 번역을 위하여 도와주신 리용대학의 이진명 박사, 한국외국어대학의 여동찬 교수, 경희대학의 선효숙 박사, 일본 · 조일신문의 오다가와 고씨 등 여러분과 헌신적으로 도와준 나의 사랑하는 제자이자 아내인 장수현에게 이 자리를 빌어 심신한 사의를 표하는 바이다.

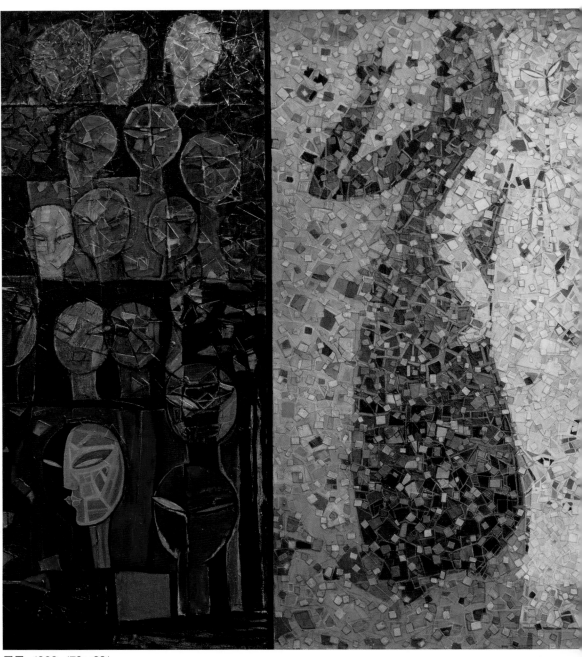

군무 1966 176×331cm

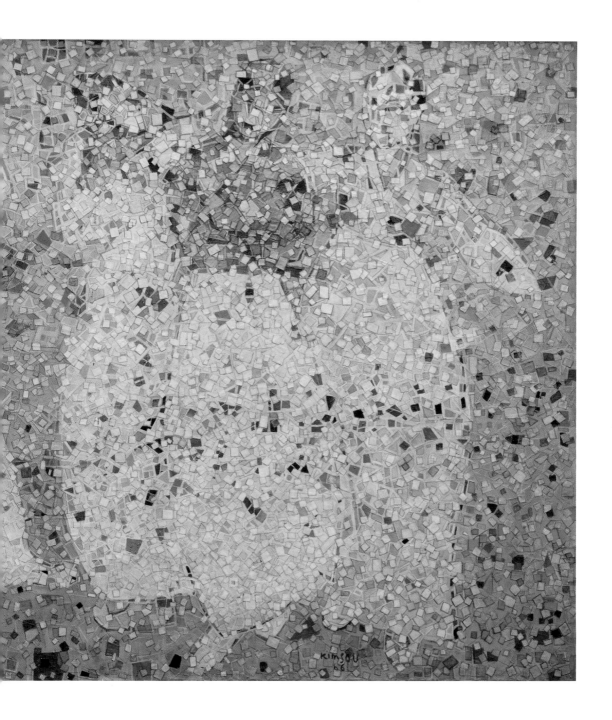

여인들 1986 130×245cm

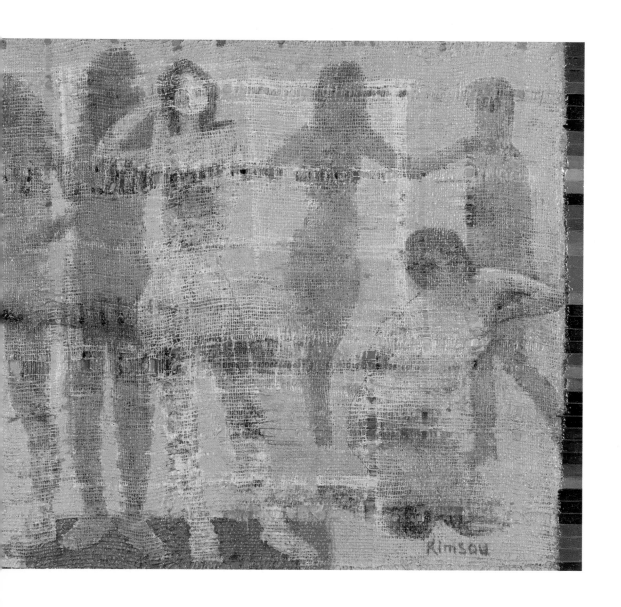

모 1987 145×225cm

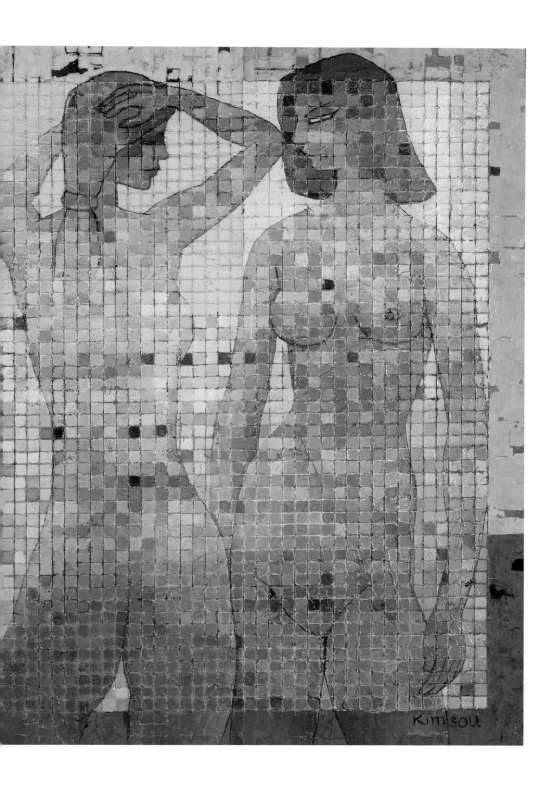

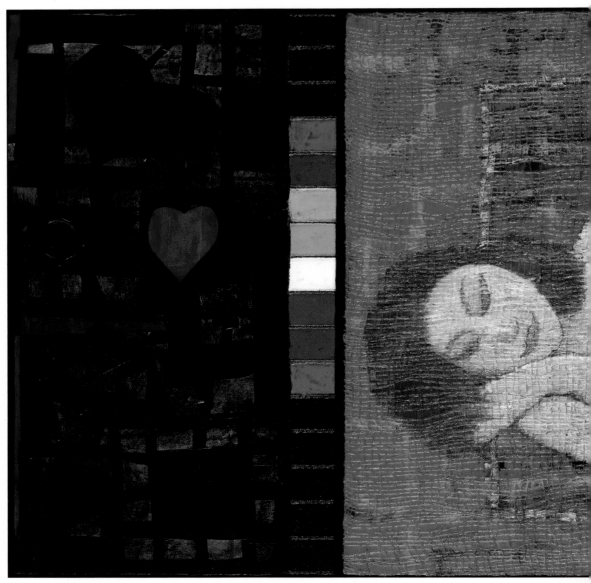

사랑 1997 82×176cm

사색하는 여인 1987 162×261cm

KimSou 87

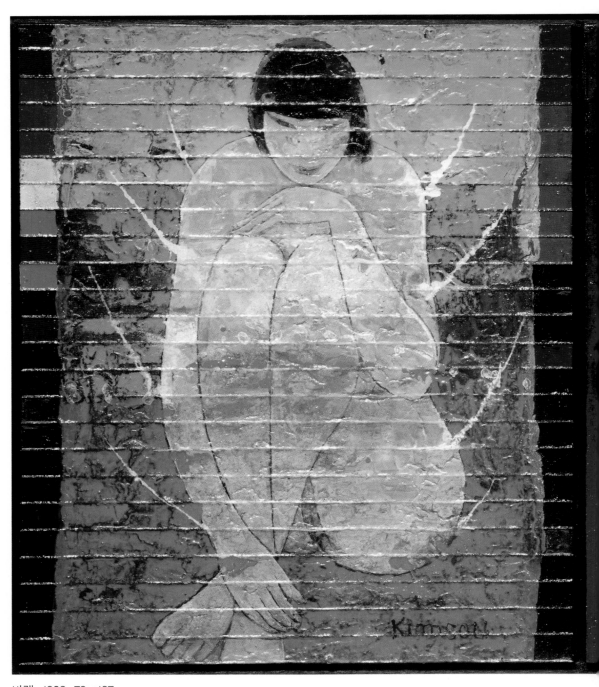

바램 1992 73×137cm

꿈 1970~1973 134×230cm

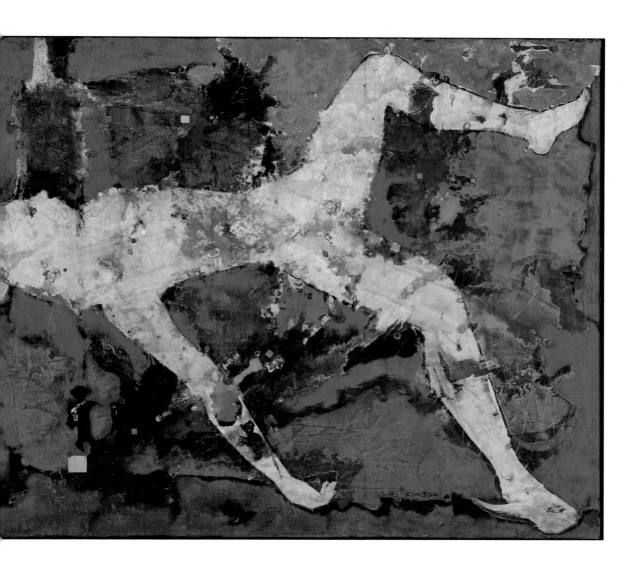

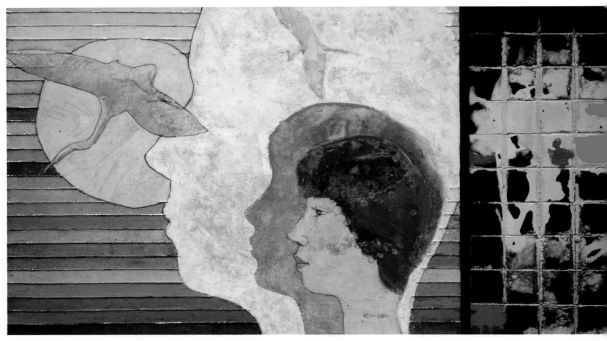

아! 아침의 나라 우리나라 1980 50×92cm

세배(Greeting) 1962 114.5×147cm

꿈 1990 133×212cm

사랑을 온 세상에 1974 256×441cm

파천 1989 143×245cm

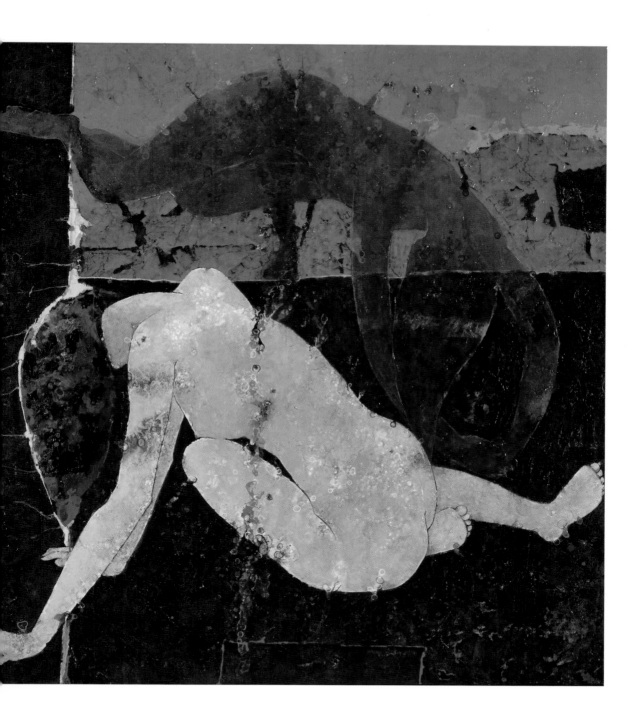

전설 133.5×133.5cm

고국을 그리는 용진이 1979 176×186cm

두여인 1982 112.5×185cm

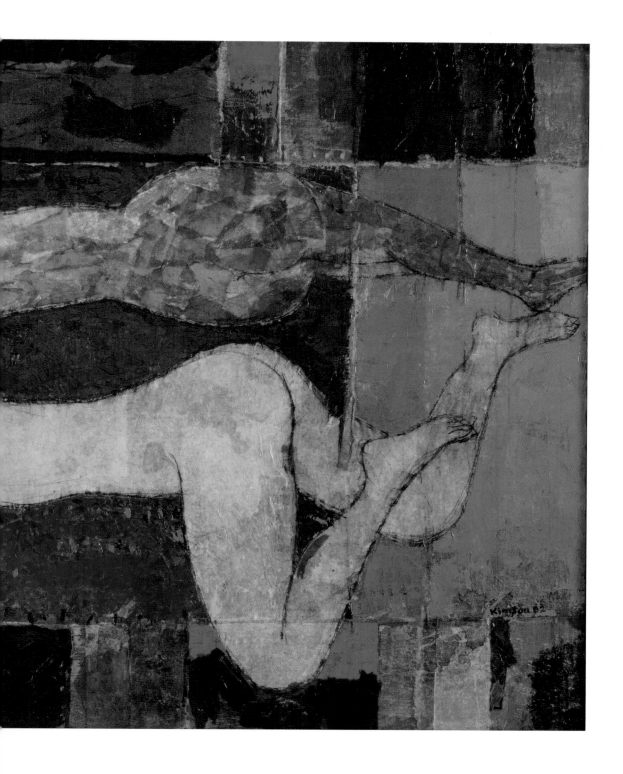

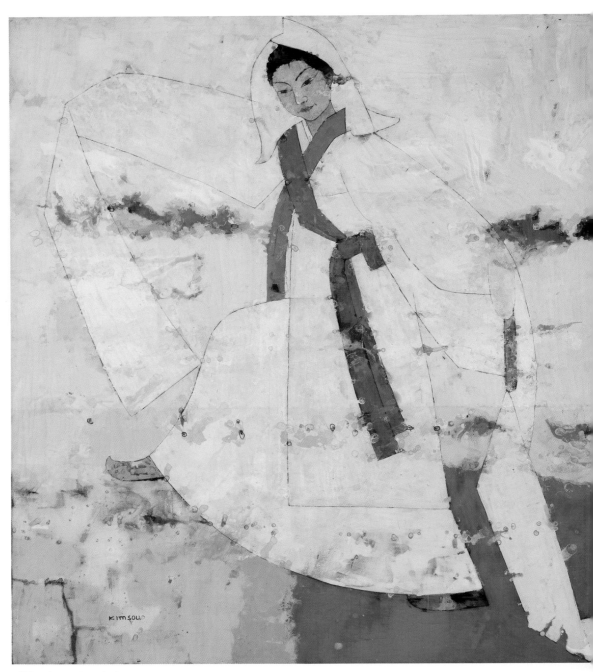

가을 1974 187×346cm

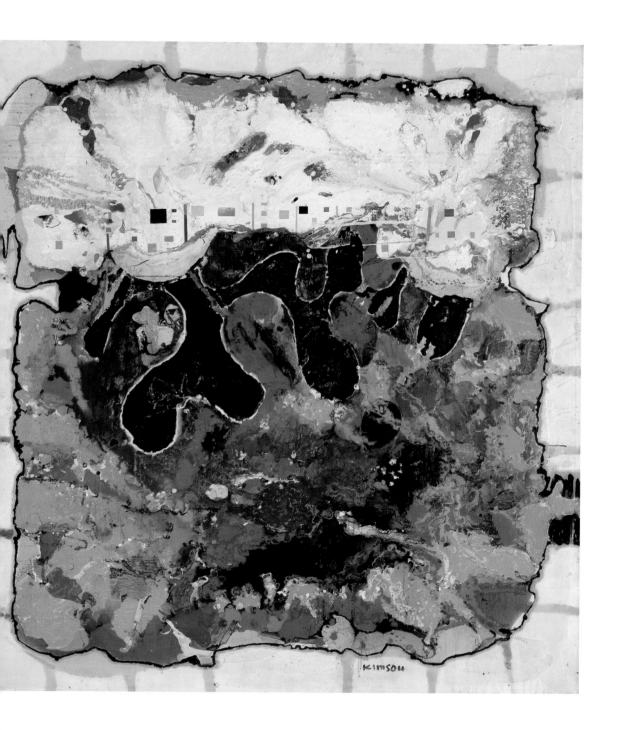

모린의 나상 1997 130×174.5cm

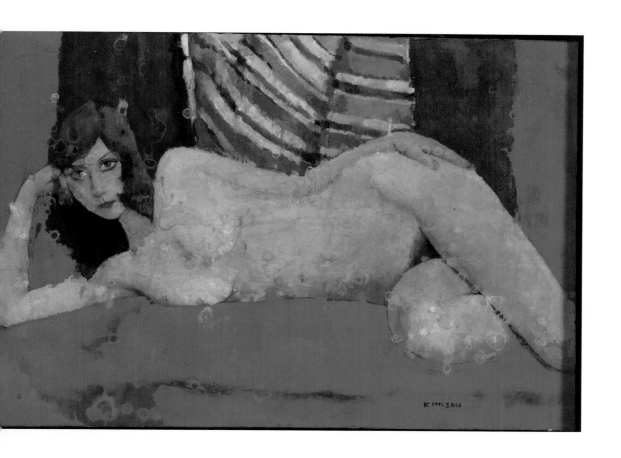

망부가 1992 116×189cm

음과 양 1973 275×732cm

208

샘터 1975 77×185cm

한국의 봄 1958 260×194cm

간구 1954 51×76cm 가톨릭평화방송, 평화신문 소유

판자촌풍경 1961 63×99cm

한국의 환상 1979 183.5×275.5cm

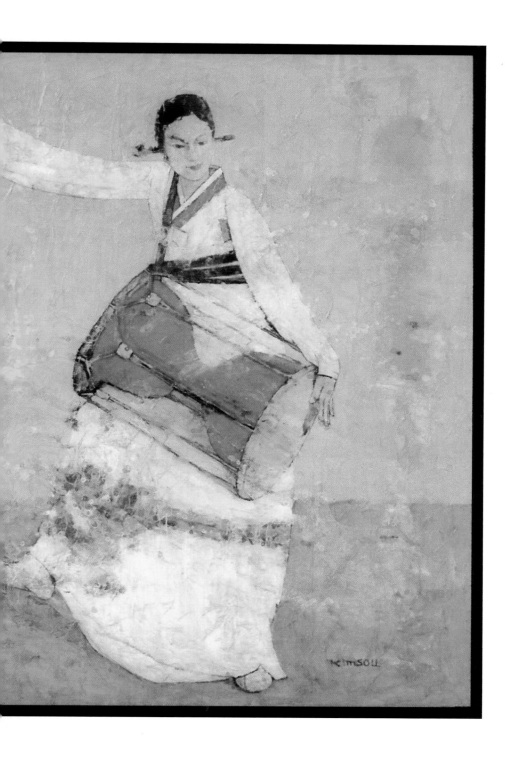

여심 1981 80×155cm

탑과 여인 년도미상

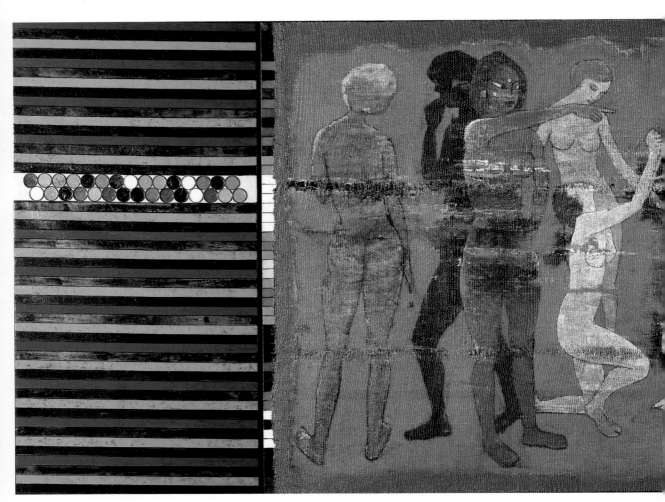

미의 심판 1997 254x715.5cm

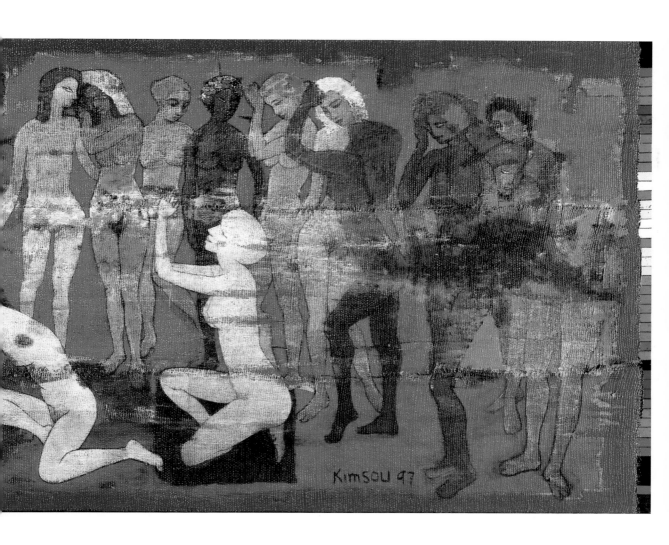

성생활의 하모니즘

　고희를 넘긴 나이에 마흔세 살 아래인 젊은 아내와 결혼한 후 나는 많은 여성으로부터 전에 없던 핑크빛 시선을 받게 되었다. 그것을 나는 너무도 행복된 영광으로 받아들이고 있다. 내게 쏟아지는 그 시선들이 반짝이고 있는 것을 볼 때, 나의 인생항로에는 아직도 요원한 희망이 있구나, 하는 자신감을 갖게 되는 것이다. 그리고 많은 남성들로부터 희망과 용기가 생겼다는 귓속말을 많이 들어왔다.

　더욱이 우리들의 결혼생활에 대하여 깊이 알고자 짓궂은 질문을 하는 사람들이 많다. 특히 잡지사나 신문기자들은 질문 도중 "언제 아이를 가질 생각입니까?" 하고 넌지시 성생활의 실태를 탐지하기도 한다.

　인생의 삶의 의의란 무엇인가?

　여기에 답하는 대신 나는, 내가 예술가이며, 여성의 아름다움 속에 묻혀 살 수 있었던 내 자신이 너무도 행복했었다는 말로 대신하고자 한다.

　나는 다시 태어나도 그대로의 나이고 싶다. 과거 두 번의 악몽과도 같은 결혼생활은 빼고 말이다. 나의 과거는 참으로 여복에 찬 반생이었다. 그들은 자기 발로 걸어왔다가 평화스럽게 떠나갔다. 그리고 그들의 모습이 그대로 나의 화폭에 담겨져, 나의 예술을 승화시켜 주고 있는 것이다. 다시 말해서 여성은 나의 예술작품의 모체인 것이다.

　이러한 나에게, 여성에게서 손을 떼라고 누가 충고한다면, 그것은 충고가 아니라 사형선고이다. 다시 말해서 그것은 나보고 예술을 하지 말라는 말이나 같다.

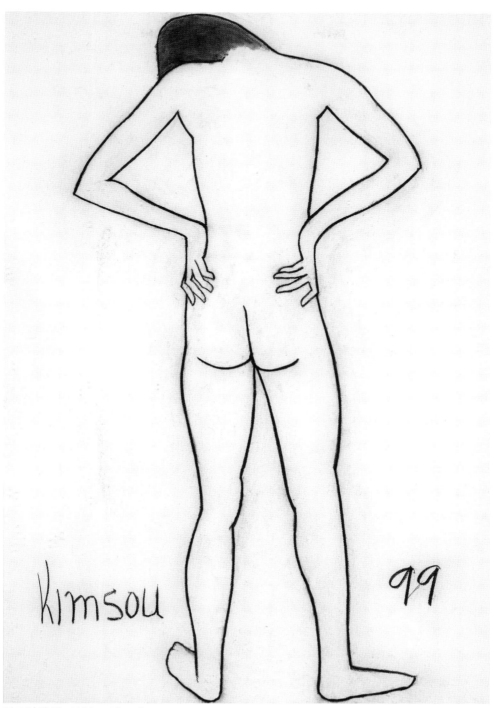

무도인의 꿈 1999 109×73.5cm

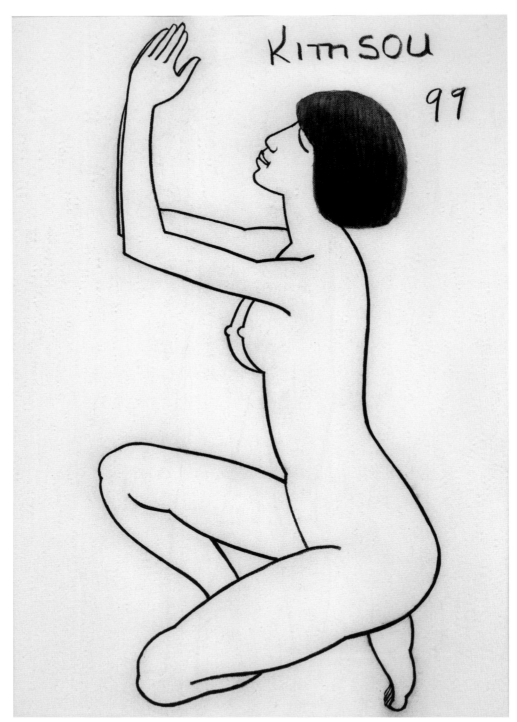

기도하는 소녀 1999 108.5×73.5cm

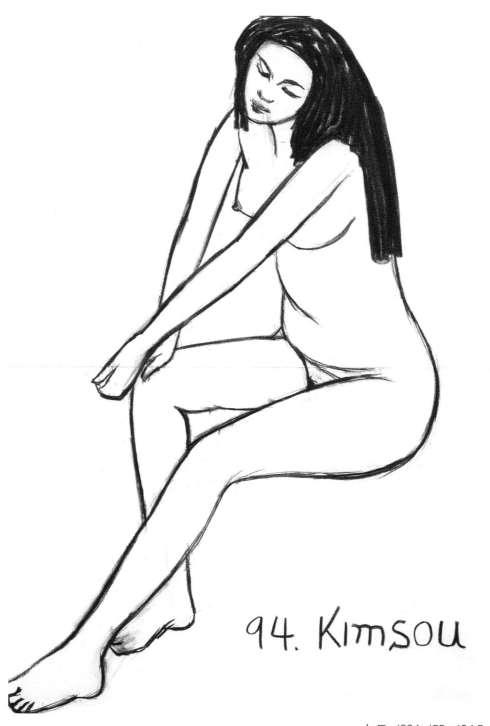

94. Kimsou

누드 1994 153×104.5cm

누드 1994 107.5×77cm

94 Kimsou

누드 1994 65×49cm

누드 1994 105×154cm

기다림 1987 55×75cm

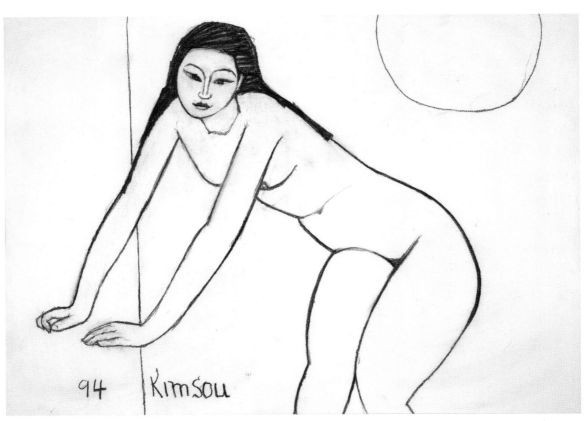

누드 1994 77.5×107cm

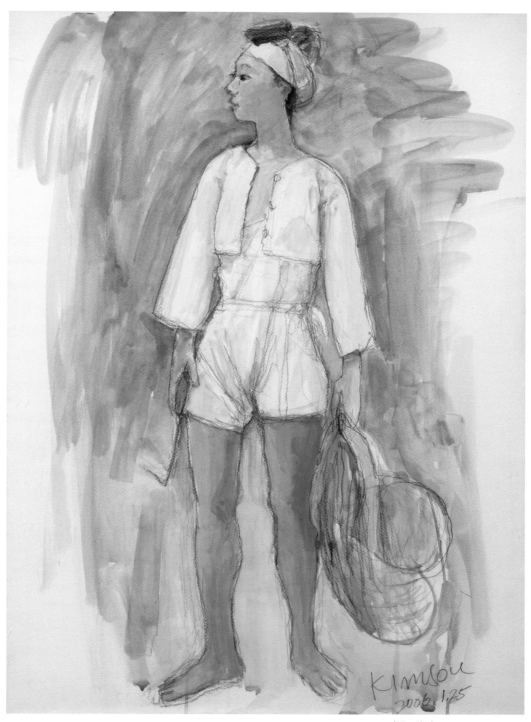

여름 해녀 2006 74×53cm

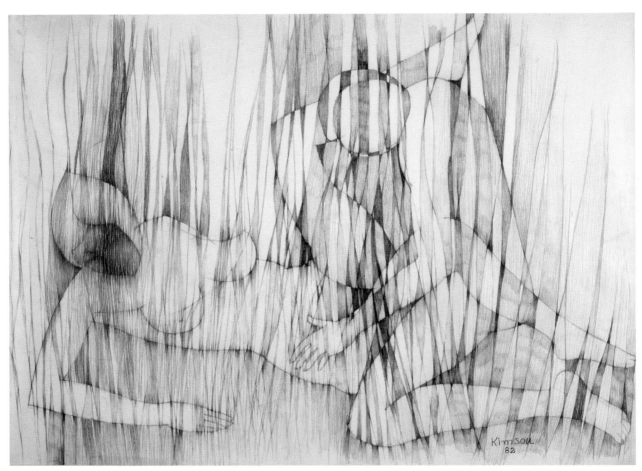

사랑 1982 78×105cm

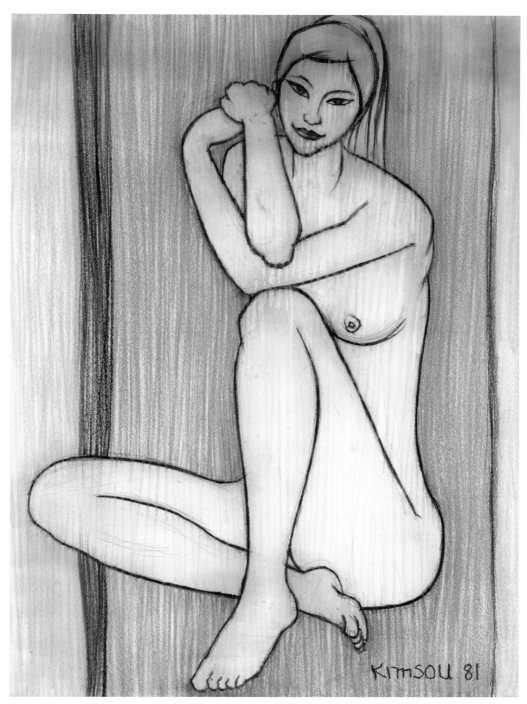

누드 1981 108×77.5cm

봄이 오는 소리 1999 78×108cm

누드 2005 66.7×51cm

누드 1999 75×109.5cm

소야곡이 흐르는 밤에 1999 108×74cm

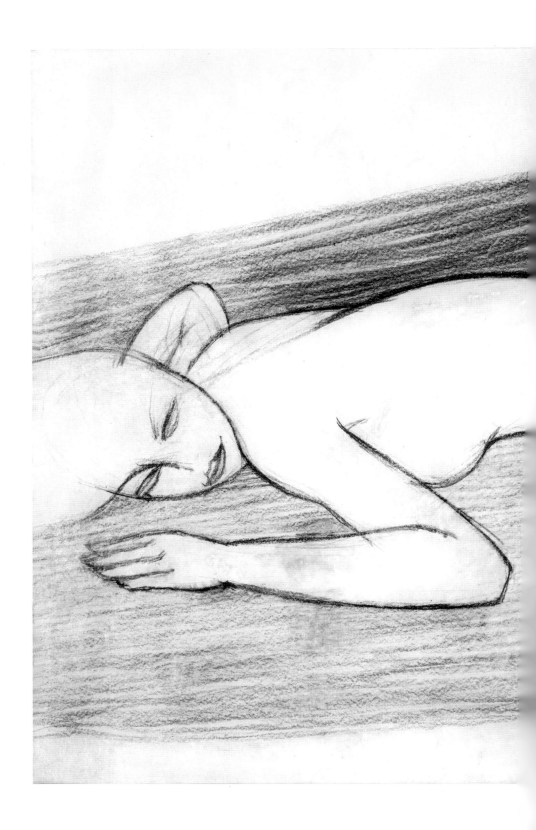

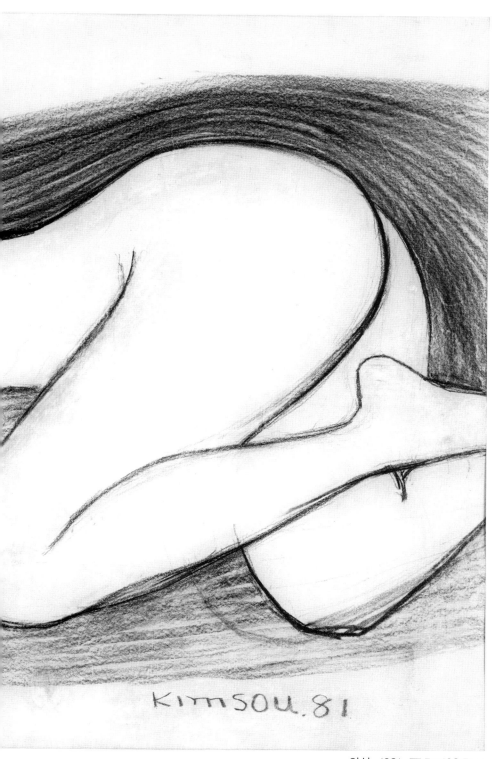

와상 1981 77.5×108.5cm

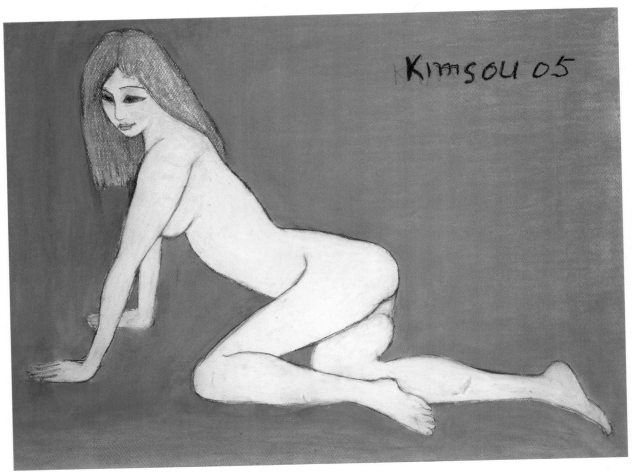

밤의 요정 2006 51.5x68cm(제주현대미술관 소장)

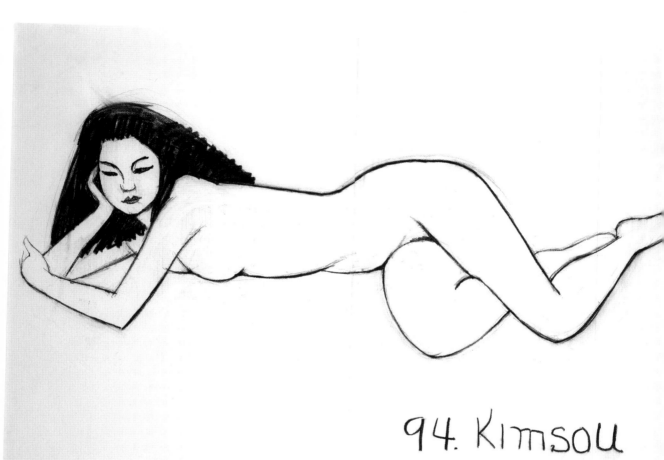

94. Kimsou

누드 1994 104.5×153cm

어디서 본 듯한 얼굴 1980 39×54cm

94 Kimsou

눈이 큰여자 1994 63×48cm

Y 여인상 1994 63×47.5cm

연도미상 109×73.6cm

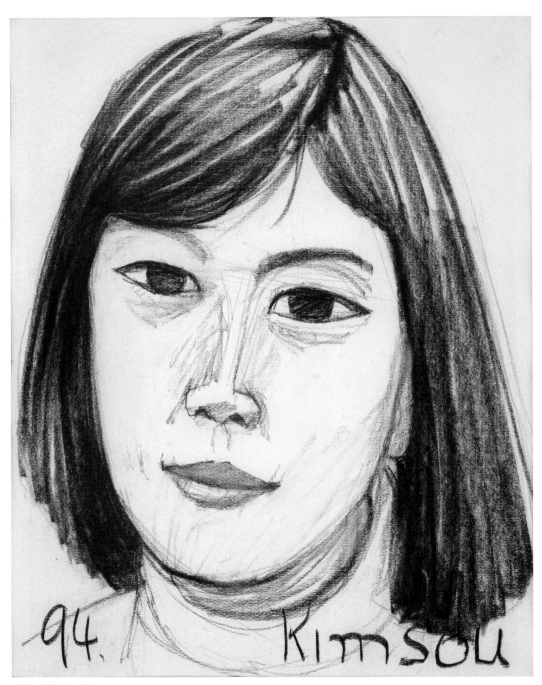

1994 63.2×48cm

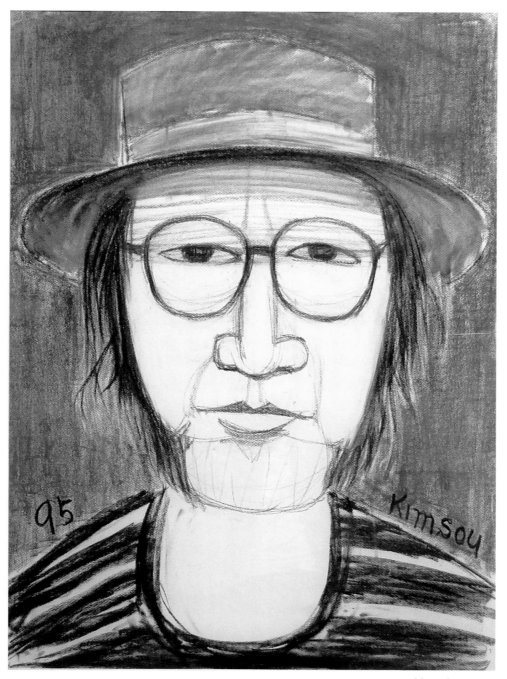

1995 107×77cm

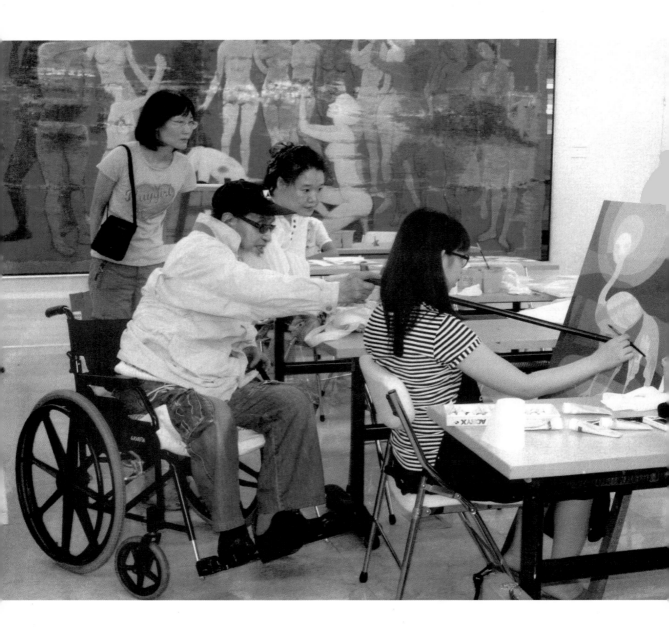

김흥수 영재미술 교실

우리나라를 대표하는 하모니즘 창시자 김흥수 화백이
가르쳤던 어린이 꿈나무 영재 미술교실

1998년 매주 토요일 오후 2시 부터 4시간 동안 진행되었던 일일
꿈나무 교실을 1999년부터 정규과정으로 발전시킨 강좌였다.
처음 시작할 때 약 20대 1의 경쟁을 뚫고 선발된 100명의 어린
이들이 수업을 받았다. 학교 미술 교육에서 부족한 개성과 창조
력을 키우는 회화 위주의 프로그램으로 유아반, 저학년반, 고학
년반으로 분리하여 능력에 맞는 수업을 진행하였다.
김흥수 화백 외에 지도강사 한분과 각반에 3명씩 미술을 전공한
보조교사가 함께 지도하며 1년 수업 종료 후에는 전시회를 열어
수업을 평가하였다.
해마다 1월말에 결원보충을 위한 오디션이 실시되는데 테크닉이
좋은 어린이보다는 감각적이고 창의성 있는 어린이 선발에 중점
을 두고 김흥수 화백이 직접 선발하였다.
고령임에도 불구하고 왕성한 활동을 하고 있는 화백의 열정을
직접 보고 느낄 수 있는 프로그램 이었다.

김흥수 영재미술 교실

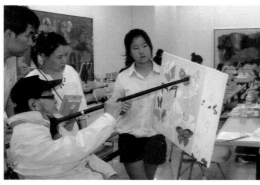

이 색과 이 색 하나 하나가 잘 맞아들어가고 있다고 생각해요.

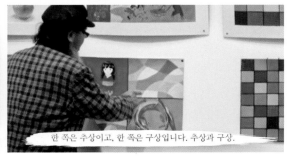

한 쪽은 추상이고, 한 쪽은 구상입니다. 추상과 구상.

2007년 9월 1일 제주현대미술관 개관식(김흥수 상설 전시장)

김흥수 화백님의 작품 〈7월 7석의 기다림〉 등 20여 점을 기증하셨다.

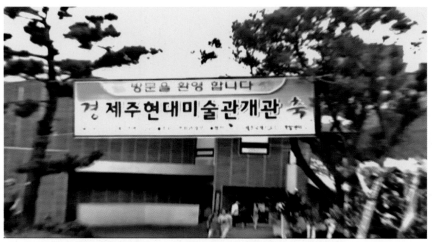

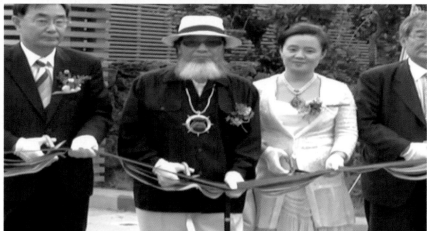

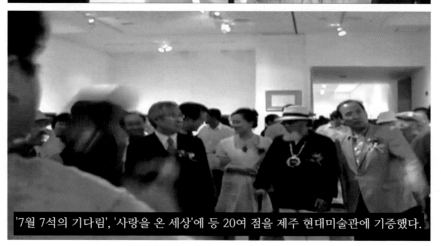

'7월 7석의 기다림', '사랑을 온 세상'에 등 20여 점을 제주 현대미술관에 기증했다.

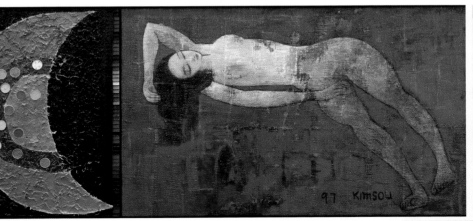

한국과 세계언론의 찬사

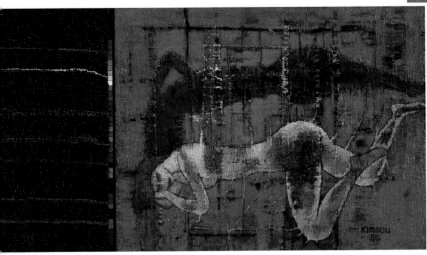

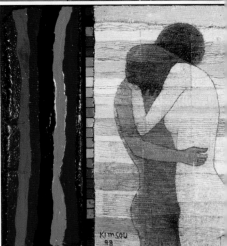

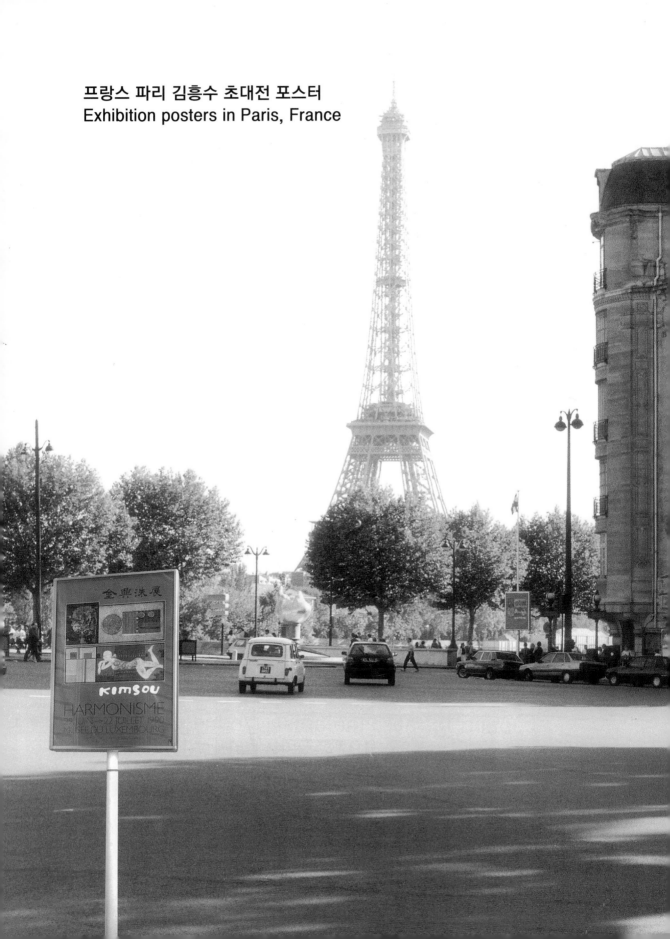

프랑스 파리 김흥수 초대전 포스터
Exhibition posters in Paris, France

The Art Society of the International Monetary Fund
and under the Patronage of the Cultural
Counselor of the Republic of Korea
Mr. Su-doc Kim present

KImSoU

(Kim, Heung-Sou)

Reception to meet the artist Wednesday,
August 17, 1977 5:45 p.m.
On view through September 8, 1977

1997년 미국 워싱턴D.C, I.M.F미술관
김흥수 음양조형주의 미술 선언전 포스터.

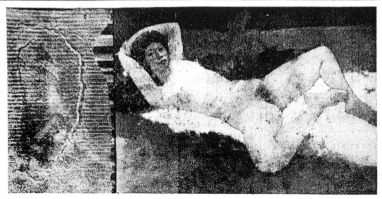

"Nude of Zeehee," the 1979 oil painting by Kim (Heung) Sou, is one of the 100-odd exhibits at the solo invitational show of the Philadelphia-based artist on view at the National Museum of Modern Art at Toksu Palace through Dec. 12. The abstract canvas at left is juxtaposed with the figurative nude to create a single work.

Despite Surging Experimentalism

Figurative Painting Still Dormant Genre for Artists

By Cho Shang-hee

The National Museum of Modern Art has presented a series of invitational exhibitions in recent years for a number of leading Korean artists from at home and abroad, including posthumous ones.

Whether they were successes in every sense, the shows of such masters as Kim Whanki, Yu Kang-yol, Ms. Park Nae-hyon and the abstractionist Yu Yong-kuk turned the national gallery at Toksu Palace into a melting pot of creative artists, of which the temperatures were questioned by some critics.

Last week the museum hosted the Philadelphia-based oil painter Kim (Heung) Sou in a show that will be the last offering in the 1970s by the museum as it marks the 40-year career of the artist, who became 60 this year.

The 100-odd oil paintings and drawings, which cover the whole period of the artist's creation with particular attention to works done in the late '70s, have no trouble holding their own in the exalted company of the masters shown in the past.

What occupies nine of the 10 galleries in the main hall are figure paintings, particularly those of nudes in primary colors against stains of unique color sections largely based on repetitive brush strokes.

The huge canvases of naked couples and the nudes in mostly reclining poses as well as the traditional woman dancers reveal their images in compositions of confetti-like subdivisions of colors in a mosaic manner.

With the use of contrasts between passionate primary colors, varied hues of pinkish to other warm kinds appear as sensual as the artist's favorite subject matter.

Despite all the attention to abstract quality through action painting and free-wheeling innovative attempts with the use of thick material often employing colored can lids and nails, it is in the painting of pure form that the artist seems most relaxed.

"Figurative painting cannot be completely discarded even in this time of contemporary experimentalism," says Kim.

The statement of the artist, whose creations have oscillated between the two extremes of abstractionism and the figurative style qualify the artist as a "conservative abstractionist" as one critic bills him.

The paradoxical approach of Kim was presented at the Friday opening to some 800 preview-viewers, an unprecedented number for such an occasion, through the artist's recent paintings of nudes and a Silla Maytreya.

Kim has joined separate panels of abstract works to the central paintings of nude images done in a figurative way in what the artist describes as "harmonism."

The "supplementary" canvases containing color bands or thick material with hardware objects, serve as abstract comments on the non-abstract main pieces.

"Ever since the emergence of abstractionism," said Kim, "it and figurativism have been two extreme opposites."

A faculty member of the Pennsylvania Academy of Fine Art, Kim said, "While the realist can be said to have been confined by his 'form,' " the abstractionist has been exposed to the peril of contingence.

"Neither one alone can attain perfection. Only when the two opposing schools come together to interact and harmonize with each other can a new profound world of art be created," said Kim.

One of the distinctive examples of the new mark of the artist is "Nude of Zeehee." It shows a reclining woman placed in a sensual atmosphere much enhanced by the soap bubble-like particles around the nude as if they were floating in a sea of aroma.

Kim declined to reveal how the round dots, which save the canvases from being mere graphics with a flat look, are rendered.

Yet the more attentive question is how long it will take until the new mark made by artist Kim is "remarked" with a new name by art critics.

REUNITING OF NATION IS DREAM OF KOREANS

But New Seoul Leader Appears to Have Little Chance of Ending Division After 34 Years

By HENRY SCOTT STOKES
Special to The New York Times
Son Depicted in Korean Dress

The dream does not fade. Kimsou, a Korean modern painter, led two visitors around an exhibition of his work at the National Museum of Modern Art in the Duksoo Palace. "Here, come and see," said the 60-year-old painter, leading a visitor still in his hiking boots to an upstairs gallery, "I have invented something entirely new in the history of art. It's a major breakthrough."

He pointed to a dozen giant double canvases, on which he had combined abstract and figurative work. "My brilliant idea was to put the two together, combining the abstract with a representational work, and you see how much better the overall result is."

Kimsou, who spent six years in Paris in the 1950's and a dozen years in the United States, led the way to a painting of his son, Young Jin. The 12-year-old boy was shown in Korean dress, and a separate panel of the work portrayed Korea, an abstract confusion of deep, red lines, slicing the canvas into parts.

"Young Jin was in the United States at the time," said the painter, "and he kept saying that he wanted to return to Korea. I was overwhelmed by that longing of his and also by the thought of our divided country."

There are almost no lines of communication between the two Koreas. It is a criminal offense even to receive a letter here from the North. Memories of the Korean War of 1950-53 are bitter and help to account for the deep mistrust on both sides.

Whether Kimsou's fusion of abstract and representational art is a success as art remains to be seen. The choice of companion panels sometimes seemed wholly arbitrary. But this passion for fusion at all costs appeared to reflect a Korean reality, a longing for unification.

New York Times
1979년 12월 10일자에서 발췌

Nº 3317 5 F

LE QUOTIDIEN
DE PARIS

Directeur : Philippe Tesson

JEUDI 19 JUILLET 1990

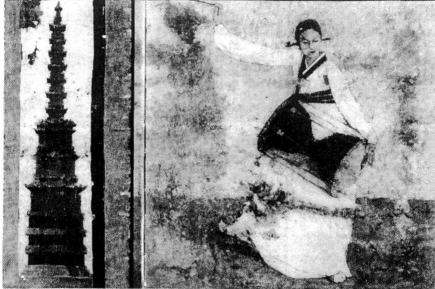

Fantaisie de la Corée (1979). 183,5 cm × 275,5 cm.

DR

YIN ET YANG AU SENAT

Le musée du Luxembourg accueille jusqu'au 22 juillet 1990, et pour la première fois à Paris, le peintre coréen Kimsou, fondateur de l'harmonisme.

Fondé sur le principe de l'opposition et de la complémentarité, l'harmonisme institue un dualisme qui doit aboutir à une entité parfaite. Kimsou réunit en effet dans ses toiles, systématiquement composées de deux parties, le Yang positif et figuratif, souvent représenté par la femme, et le Yin négatif et abstrait : c'est la conjonction de ces deux contraires, ce « traitement par deux voies différentes du même thème émotionnel » qui doit permettre l'unité.

En 1961, de retour en Corée, l'influence américaine y est si présente qu'il part en 1967 aux États-Unis où il enseignera à l'Académie des beaux-arts de Pennsylvanie et au musée des Arts de Philadelphie.

C'est l'aboutissement de cette évolution artistique originale que présente le musée du Luxembourg.

L L

LE QUOTIDIEN지 신문 발췌

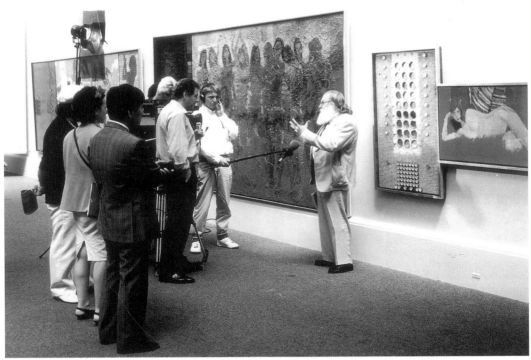

1990년 파리 뤽상브르그 미술관 전시중에 김흥수 조형주의 작품에 관하여 피에르 레스타니씨가 프랑스 국영
방송 A.2와 인터뷰 하는 장면

김흥수 포스터집

1990년 뤽상브르그 미술관(프랑스
파리) 김흥수 초대전 관람객

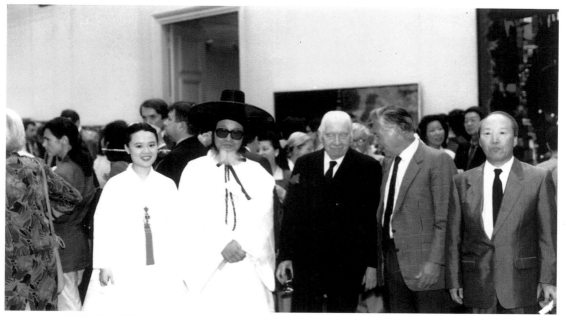

오른쪽부터 한우석 주불대사, 에르베 오다마뜨 알랭뿌에르 프랑스 상원의장과 김흥수 부부

KBS특파원과 인터뷰장면

프랑스 앙텐2 TV 인터뷰장면

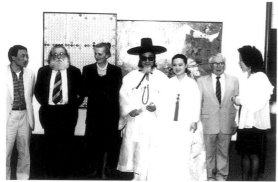

왼쪽부터 이용우, 피에르 레스타니 미술 평론가,
그의 부인, 베르나르 안또니오 문화성국장과 함께

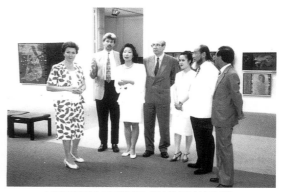

브라드미르 로메이코 러시아대사(중앙),
장덕상 주불문화원장(오른쪽 첫번째)과 함께

1993년 모스크바 TV와의 인터뷰
(푸쉬킨 미술관 김흥수 초대전 개막식)

1993년 러시아 TV와의 인터뷰
(에르미타쥬 박물관 김흥수 초대전 개막식)

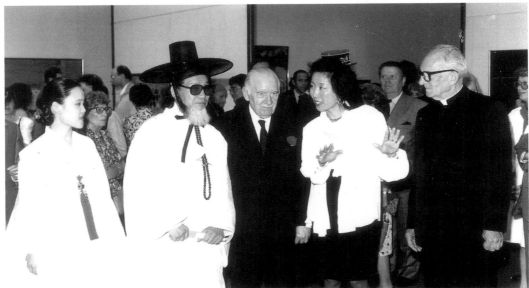

1990년 파리 뤽상브르그 미술관 초대전 개막식 장면(좌측으로부터 장수현, 김흥수 작가, 프랑스 알랭 뽀에르
상원의장, 한영란, 25시의 작가 게오르그신부)

1993년 푸쉬킨 미술관(러시아, 모스크바) 김흥수 전시회 초대전 개막식에 참석한 관람객들

Harmonisme

Négatif positif, visible invisible, yin yang... Les oppositions mènent le monde. Kimsou, vénérable artiste coréen de 71 ans, harmonise les contraires au sein d'une même œuvre, pour atteindre à la perfection. D'où le nom du mouvement qu'il a créé : l'harmonisme. Abstrait à gauche : lignes, cercle, géométrie. Figuratif à droite : visages, nus, paysages, bouddhas. Peinture, collages, reliefs : l'artiste mêle les techniques. Un panorama de l'harmonisme, en 57 toiles.

■ **Kimsou,** musée du Luxembourg, 19, rue de Vaugirard, VIᵉ. Jusqu'au 22 juillet, t.l.j., de 11 à 19 heures ; nocturne le jeudi, jusqu'à 22 heures. Gratuit.

하모니즘

우연, 필연, 유형, 무형, 음양...
이러한 대응이 세계를 이끌어 가고 있다.

71세의 한국의 대화가 김수화백은 한 작품 속에서 완전에 이르기 위하여 이렇게 상반된 양극을 조화시키고 있다.
바로 여기서 그가 창시한 하모니즘이 생겨난 것이다. 화폭 왼편은 추상으로 선과 원 및 기하학적 모티브를 보여주며 오른편은 구상으로 얼굴, 누드 및 경치와 부처 등을 나타내고 있다. 그림물감, 믹스드 메디아(혼합재료), 부조 같은 다양한 테크닉을 이용하고 있다.
57점의 작품은 하모니즘의 파노라마를 이루고 있다.

엑스프레스 파리 6월 29일자

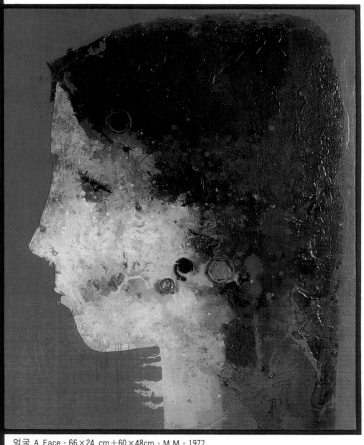

얼굴 A Face・66×24 cm＋60×48cm・M.M・1977

金興洙(KIMSOU)の陰陽調型主義美術の宣言－
そして20年

(HARMONISM)

文/ 金興洙

1. 調型主義の原理

　陰陽調型主義は、単純な一つの流派ではない。それは、二つの異質的な画面を調和させることに依って造型美の効果を極大化する方法論なのである。言い換えれば、陰陽の調和がなされることで、完全を期することができるということが、遥か昔から受け継いでき

た真理であるように、陰陽の原理から出発した調型主義は、ある一時代の流行や遺物ではありえず、それは時空を超越した原理なのである。

　しかし、調型主義の美術は、単純に二つの画面を持って一つの作品にすることにその意義があるのではなく、必ずその二つの画面は異質的でなければならず、さらに重要なことは、その異

質的な画面を調和した一つの作品として完成し、互いの画面が美的上昇作用をするように手を加えなければならないのである。そして、そこには鋭利な感覚を必要とするのは勿論である。

調型主義が時空を超越しているというのは、どんな作品であれ、その作品に異質的な、また一つの画面を作り、その二つの画面を調和させることができさえすれば、洋の東西を問わず、どの時代のどの作品でも、時空を超越してその上昇作用の効果を極大化しうることを言うのである。

この原理で、我々がよく知っているピカソやマティス、クールベ、または、印象派、野獣派と言わず、すべての作品も調型主義の作品にすることができ、それらの作品の美的価値をより極大化させることができるのである。しかし、問題は、それらの作品に完全に調和されうる異質的な画面を創出できるかにかかっている。

調型主義が時空を超越したものだということは、まさにこのようなところから理解できるであろう。しかし、調型主義美術は、高度の創作力と鋭敏な感覚を持ってこそ、所期の目的を得ることができるのである。

最近になって、アメリカは勿論、我が国でも二つの異質的な画面で調型主義を試みる抽象作家たちが増えている。一方の画面を単純な黒色トーンで、また別の画面は白色トーンで処理し、二つの画面を並べて壁にかけておけば、その黒白のトーンの対照は、黒色または白色一つの画面だけを見るときよりは、確実に活気を帯びるように見えるのである。これは、ハーモニズムの基本的な出発である。

しかし、芸術とは、感動を同伴しなければならない。従って、我々が指向するものは、高くも深い高難度の芸術であるべきである。また、ここで想起すべきことは、二つの画面が異質性を持っているとしても、抽象画面とまた外の抽象画面が引き出す上昇作用の効果は、抽象画面と具象画面の二つの異質性が引き出す美的効果に比べて、前

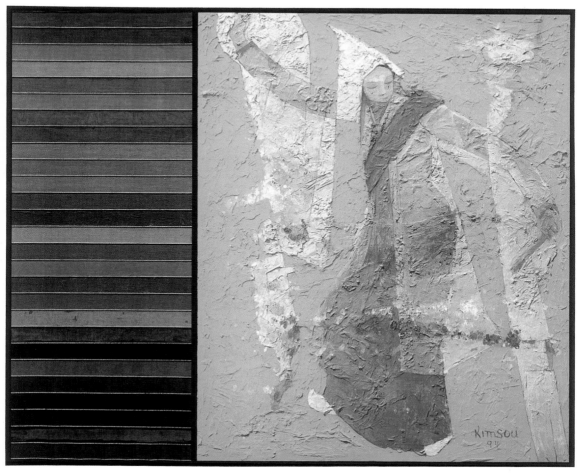

승무도 A Buddhist Dance・100F・M.M・1994

265

者は後者より気が抜けたようなものを感ずる。陰陽の論理によれば、精神と肉体が一つになって陰陽の調和をなすとき、気は生き生きと活力をおびてくる。それはまさに、抽象画面と具象画面の調和の理念—調型主義の主張と一致するのである。陰と陽の調和—それは大宇宙の調和であり、人生の希望と平和の象徴である。言い換えれば、陰陽調型主義の存在価値は、まさにここにあるのである。

2. 調型主義美術の芽生え

私がアメリカのフィラデルフィアで陰陽調型主義の美術の宣言文を作成して発表したのが、1977年7月であり、今年が97年であるから、まさに20周年になる。

私は幼い頃、植民地の被支配者だった自我を発見した時から、私の魂に芽生え始めた不屈の抵抗精神が、今日の調型主義美術を誕生させたと自負している。これは、決して誇張ではない。そのとき私は、やっと幼稚園に通うかいなかという年だった。同じ年頃の子供たちと家の前で兵隊ごっこをして、近所で遊んでいた日本人の子供たちとけんかが起こった。そのとき、日本人の子供たちが「おまえたちは軍隊もないのに……」と怒らせた彼らの嘲弄は、私に永遠の宣戦布告となった。このような時代の中で育った私は、まるで将帥にも似た勇猛心を育て、熱烈な闘争心で学生時代を送ったのである。

私が入学試験の難しかった東京美術学校に、首席で入学することができたのも、まさにこの闘魂が抱かせた戦果と言えるであろう。

そして、45年、わが国は独立した。しかし、私が再三発見したわが国は、文化的には荒野だった。長い歴史があり、多くの可能性を持った民族であるにもかかわらず、文化面で荒廃化している祖国は、私にまた別の闘魂を抱かせたのである。

まさにこのような闘魂が、私をして

調型主義美術という新しい美術思潮を創案させ、その後20年もかかり、粘り強く調型主義美術を創出させえた使命感の原動力になったのである。

1953年、私は釜山の臨時首都光復洞の裏通りのある喫茶店で、画友たちと毎日会っていた。

そのようなある日、我々はアメリカのTIME誌の文化欄で「今パリでは、抽象絵画が流行している」という記事を発見し、それについて話し合っていた。その場には、権玉淵、朴古石、黄廉秀、私、そして今は故人となった李相鴯がいた。「我々も抽象を始めなければ」誰が先に行ったのか分からない。しかし、朴古石と私は反対であった。その理由は簡単である。「なぜ我々は、いつも人の尻ばかりを追い回さなければならないのか……」このように言った私の言葉を受けて、朴古石が「そうだ、我々は抽象の次に来るものを始めなければ」と言って、相槌を打ってくれたのが、ハーモニズム美術の発生の動機となったのである。

そうして、その日から20年が過ぎた73年、「陰と陽」という抽象作品が完成した後、調型主義の処女作「夢」が同じ73年に誕生するようになるのである。

3. 調型主義の方法論を探して

50年代—その時代は私の20代後半から30代の前半に至る時期である。この時期、わが国は北緯38度線を境にして、南北に分断されたまま、韓国動乱の最中であり、そのとき私は、その動乱の渦中で、前線を転々してから、臨時首都の釜山で避難生活中であった。当時30代に入った私は、第2次大戦と韓国動乱を経験し、約10年間を世界の画壇とは絶縁状態だった。我々は、アメリカで発刊される週刊誌のTIME、そして今は廃刊になったLIFE誌などを通じて、やっと外国の画壇の断片的なニュースを知り得る程度だった。

そのとき私は、前で詳しく述べたよ

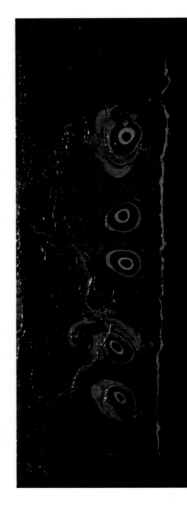

うに、臨時首都の釜山で、抽象美術がヨーロッパ画壇で流行し始めたという新しいニュースに接したのである。

その頃まで、私は頑固にも写実主義的な絵ばかりに安住していたが、次第に自身の作品に対して懐疑を感じ始め、ひどい葛藤にとらわれていた。

韓国動乱は、南と北の兵士たちが、互いに命をかけて戦うという単純な敵対関係の次元を越えて、目に見えないまた別の意味があった。それは、まさに彼らが互いに血統を同じくする兄弟たちであるにもかかわらず、列強の力学関係の祭物として、高貴な人間性と家族愛、同胞愛が、イデオロギーとい

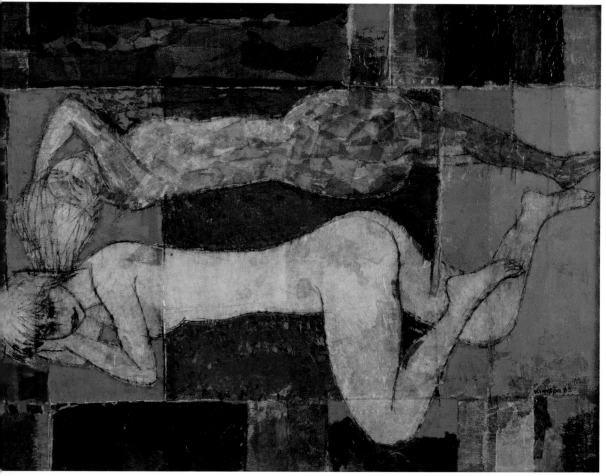

두 여인 Two Women · 112.5×196cm · M.M · 1982

う見かけの良い仮面を被った無慈悲な
テロリズムにより、崩れていたのであ
る。韓国動乱は、私にとって衝撃であ
り、転換の契機だった。

　考えてみよ！　戦線で出くわした兄
と弟が、互いを撃たなければ自分が死
ななければならない、切迫した状況で
ある。この冷厳な動乱の現実を、ただ
の突撃戦をそのまま描くことだけで、
十分に表現できうるであろうか！

　時空の変化に従ってそこに対応しう
る、適切な表現方法と様式の模索が伴
わなければならないのである。そのよ
うな自覚と感じを持っていたその当時
の私にとって、抽象絵画の出現それ自

体だけでは、私の興味を引く焦点には
なりえなかった。

　なぜなら、我々はこの新しい様式に
無条件に従うのではなく、次の段階の
また別のビジョンを探して、どの国の
誰よりも先に確実な立地を作らなけれ
ばならないというのが、6.25を経験し
た若い作家としての私の考えだった。
それは何であろうか？　私は喫茶店で
友人と別れた後、家に帰ってからじっ
くりと考えてみた。そうして私は、ヨ
ーロッパの近代美術史をさぐって見た
のである。ルネッサンス以後、フラン
スで起こったクールベの写実主義絵画
は、目に見える事物を客観的に表現し

たものであり、セザンヌなどの後期印
象派は、客観的な事物を主観的に表現
したものである。そして、カンディン
スキーは音楽の世界を2次元の画面に
象徴的に表現することで、自己の主観
を主観的に表現した最初の画家になっ
た。また、サルバドール、ダリのよう
な全ての超現実主義の画家は、夢想的
な詩の世界を極写実的な手法で描写す
ることによって、主観を客観的に客観
化した。従って、もし私が主観的な表
現と客観的な表現を、また、主観的な
ものと客観的なものを一つの画面に共
存させ得るなら、それはすなわち、誰
も試みなかった新しい美術思潮を成す

ようになるという結論に到達したのである。

1945年、日帝から解放されるまで、ほとんど7年間をアカデミックな教育だけを受けており、美術学校を卒業した後も又、約10年間、写実的な技法をそのまま固執してきた私にとって、このような考えが浮かび上がったというのは、たぶん奇跡に近いことかもしれない。

しかし、長い間、習性のように持っていた私の古くさい芸術観のために、私のこのような「新しい着想」を作品制作に適用する方法論を探せずにいた。

韓国動乱が終わり、55年1月から、私は廃墟も同然のソウルを発ち、長い間憧れていたパリで作家生活をすることができるようになり、パリにいる間、私はパリ画壇に体質的に同化することができた。それは、画風よりも、感覚的な面でさらにそうであった。その頃から、私の画風は、私の体質の中で、具象から半抽象に注意深く移っていった。それは、将来具象と抽象を一つの画面に共存させる方法の模索でもあった。しかし、私の陰陽調型主義の探求は、73年「陰と陽」という大作を完成するときまで、ためらわざるをえなかった。それは、私の絵が完全な抽象に到達するのを、画商から拒否されたからである。当時の私の絵は、表現派に属する半抽象画だった。

しかし、60年にあったパリでの2回目の個展は、出品作が全て売れる大盛況を成したのである。それでも画商が私を見て、これ以上抽象化したら、もうKIMSOUは終わりだとブレーキをかけたので、帰国することを決心した。なぜなら、私は絵を売るためにパリに行った筈ではないのだ。

61年、韓国に帰ってきた後、私の絵は、画商の干渉を逃れ、次第にモザイクのような画法で、さらに抽象化してきた。しかし、それはまだ完全な抽象ではなかった。

何のために私は漸進的な変化を試み

たか？　急激な変化は、革命的であるかもしれないが、それはたまたま作家が自身を喪失し、時代の流れにへつらい、先頭の走者を模倣する過ちを犯しやすいためであった。

いつも私は、私の画の中に私自身を模索し、そこから表出された私の血統を、また再びその次の作品に注入させ、新しく変っていく作画態度で一貫したために、その変化は漸進的であらざるをえなかった。韓国に帰ってきた後、アメリカの美術大学(フィラデルフィア所在MOORE COLLEGE OF ARTS)で招聘教授として招請され、67年8月、私はアメリカに移住するようになる。そして、アメリカでの作家生活は、私が調型主義絵画の方法論を着案するのに、決定的なきっかけとなったのである。

70年代当時の世界画壇は、60年代の熾烈だった具象と抽象の対立的な関係が、徐々に鎮まってきて、個性的で創作的な作品を各自追求する様子が、アメリカの美術学徒に見え始めたのである。しかし、既成画壇の抽象派と具象派の画家たちは、そのときまでも互いにけなしあい、馴染まなかったのである。73年、大作「陰と陽」を描いている頃、ある日、極写実的な作品と抽象作品が、陳列を前にして並んで壁に置かれているのを見る瞬間、稲妻のように私の頭をかすめていくものがあった。

それがまさに、陰陽調型主義の方法論の発見であった。

ほとんど20年にわたり探索してきた調型主義は、まさにその日の夜、誕生を見るようになった。画室に帰ってきた私は、このときまで描いておいた作品の中から、別個の画面に描いた抽象と具象の作品を引き出して、並べてみた。しかし、そのままでは、それらが、完全な調和を成すはずがなかったが、しかし、私はそこに一つの可能性を発見したのである。

全世界の画壇が、抽象派と具象派に分かれて、互いにいがみ合い、いまだに戦っているときである。

4. 調型主義美術の宣言、そして20年が過ぎた今日

一つの作品を完成するのにおいても、作家たちは、時には深刻に悩むことがある。従って、1点でもなく、2点以上の作品を置いて、互いが完全に、そして、もっと完璧に調和を成すようにすることは、僥倖や偶然に成されうるものではないということを感じるようになった。そしてまた、作品を制作する過程で、一対の作品を別々に放して置いたりもし、また再び並べて付けて置いたりもしながら、放して置いた状態より一対に並べて置いた方が、お互いをより輝かせる効果を与えるという陰陽の調和の道理を今更のように悟るようになった。そして、それは同質性からよりも、二つの異質性が調和を成すとき、さらに感動的でありえ、訴える力もより強く感じられた。それが

まさに、陰陽の調和なのである。従って、異質性の調和は、同質性で統一することとは次元が異なるのである。それは、一方が他方のために犠牲になるのではなく、互いが互いを引き立たせるのである。

77年8月、WASHINGTON D.C 所在のIMF美術館での私の個展を前にして、私は77年7月7日を期して、調型主義に対する宣言文を作成して発表した。(調型主義の宣言文をご参照願う) 宣言文を英語に翻訳してくださった方は、アメリカPHILADELPHIA市所在のUP(ペン大学)の北韓問題の権威者であられる李庭植博士であり、調型主義という名称を決定する当時、言論人の申泰敏博士の助けが大きかったことをここに明らかにする。

私が、強いて宣言文を作成し、記録に残したのは、後日誰かが、私の作品と類似したものを制作して発表するようになるかもしれないという心配からであった。とにかく、この宣言文のおかげで世界的に著名な美術評論家のピエール・レスタニー(PIERRE RESTANY)氏の積極的な助けを得るようになる契機になったことを幸いに思うところである。

禅的な無我の境地、神秘の境地が、東洋美術の基礎ならば、高度に洗練された感覚の純化がヨーロッパ美術の底力だと言うことができ、アメリカの美術は、どこまでも徹底して計算された合理主義から出発している。このような三つの異質文化が、私の作品の原動力になっているのである。

77年、IMF美術館の陰陽調型主義の宣言展は、当時アメリカ人たちの全的な没理解で、何等の成果も得られなかったとしても、発表展を持ったという事実そのもので意義を見出そうとする。なぜなら、その後、アメリカ画壇には、私のハーモニズム(調型主義)と類似した作品が出てきて、流行している事実だけを見てもである。

79年、アメリカの生活を終えて、韓国に帰ってきて、韓国の国立現代美術館で持った私の個展も、若い美術学徒たちの大きな呼応度に比べれば、既成世代の反応は、やはり思わしくなかった。

90年6月、パリ・ルクサンブール美術館の金興洙(KIMSOU)招待展は、77年アメリカ・ワシントンD.Cであった調型主義宣言展とは180度異なった結果をもたらした。あふれて入ってくる観覧客たちで、美術館は毎日の大盛況だった。多くの客たちが、こんな美しい作品は初めて見ると言い、激賛を惜しまなかった。甚だしくは、フランスの国営TV放送のアンテン2は、KIMSOUのハーモニズムは、現代美術史の一ページに残るようになったと、夜と朝の

여인와상 A Repose Woman · 91×176cm · M.M · 1983

ゴールデンタイムに二回も放送してくれた。

また、あるバレリーナは、足を負傷し、入院中であったが、友達の勧めで松葉杖をついて来たといい、展示会を見回っては、丁重に感想文まで書き置きして行った。

パリのルクサンブール美術館の展示会は、大きく成功した。展示会に陳列された作品を購入したいという提議を丁重に拒むと、「では、あなたはどうやって暮らすのか」と怒って行った人も何人かいた。

さらに、93年、ロシアのモスクワのプーシキン美術館とサンペティスブルグのヘルミタージュ博物館での招待展は、毎日のように記憶すべきことが起こり、プーシキン美術館に30年間勤務するあるお婆さんは、この美術館にこのように多くの客が訪ねてきたのは初めてだと言った。

ある新聞は、私を見て「20世紀後半のすい星だ」と言い、新聞ごとに天才画家だと、激賞を惜しまなかった。77年、ハーモニズム宣言展、79年、ソウルでの帰国展以後、10年余りの間一部では「あれも絵か」という皮肉を私に送った。

そして今、20周年を迎えたのである。

53年に調型主義美術の当然性を発見して、77年にその宣言文を発表するまで、実に24年という歳月が流れ、多くの愛好家たちが調型主義を理解するまでには、再び10年という歳月が流れたのである。

今、陰陽調型主義宣言20周年を迎えた今日、私の胸は、喜びと錯綜がごちゃ混ぜになっている。多くの人々が、調型主義を嘲弄したとき、私は、調型主義に対する信仰を曲げなかった。

言い換えれば、陰陽調型主義は、私において曲げることのできない宗教のようなものでもある。

5．異質性の調和ー調型主義美術

東洋文化は、哲学や宗教は勿論であり、医学に至るまで、全ての分野で陰陽の原理がその基礎を成している。陰陽の原理は、相対性とてしての絶対値を糾明するのである。陰があるところに陽があり、また、陽があるところに必ず陰が伴う。これは、宇宙森羅万象に覆われた遥か昔から受け継いだ原理である。また、陰陽の道理によれば、宇宙の万物は、陰と陽に区分される。例えば、西と北は陰であり、東と南は

陽である。また、女は陰に象徴され、男は陽であり、主観と客観、天と地、暗と明、禍と福、寒と温、青と赤、秋冬と春夏、そして、抽象と具象等々、対照的な全てが陰と陽の二つの範疇に区分される。

精神と肉体を象徴する陰陽の原理は、四象医学を誕生させ、今わが国で流行し始めた気功法は、西洋式徒手体操が主に体力鍛錬にだけ主力を注ぐ反面、精神と肉体が同時に修練を受けるようにする運動である。

陰は、見えず、触ることもできず、従って空間を占めもしない。その反対に、陽は目に見え、手で触ることもでき、また、空間を占める。これは、陰陽の基本知識である。

しかし、陰にも陽があり、陽の中にも陰がある。例えば、女体は陰と言うが、明らかに目に見えるものとして、手で触ることもできるし、空間を占めている。このように見るとき、女体も明らかに陽になるのである。しかし、陰陽の本流を医学的に見れば、男性は陽であり、女性は陰として分類されるのが通念である。そして、同じ意味で、男性にも陰がある。さらに、人体を解剖学的に見れば、男と女の全てのその名称が陰と陽で区別されており、また

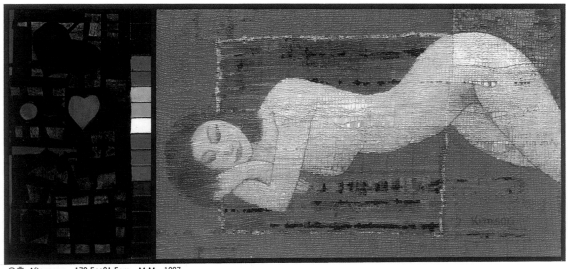

오후 Afternoon・170.5×81.5cm・M.M・1997

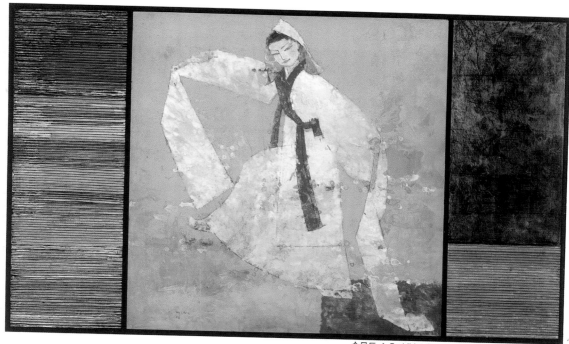

승무도 A Buddhist Dance · 112.5×183cm · M.M · 1978

手足、脚の内側は陰、外側は陽である。しかし、調型主義で言う陰陽の区分は、造形美術の抽象ー陰と具象ー陽の二つの画面を調和させる画法である。

陰陽の異質性は、黒と白でもありえ、青と紅でもありえる。黒と白は、色感で見るとき、二色ともが冷たい色であり、陰の範疇に属する。しかし、暗さと明るさで見るとき、黒白は陰と陽で区別されるのであり、青と紅は暗さと明るさに関係なく、陰と陽で区分される。

青と紅の対照は、表現の難易度から見るとき、黒と白の対照よりは若干難しいと見ることができるであろう。しかし、とにかく黒色と白色、または、青色と紅色を互いに対照にして一対の単純な調型主義作品を出させることもできる。しかし、この場合、二つの画面は、ともに陰と陽の原則により成されたのにもかかわらず、実際には陰と陰で成されている。言い換えれば、調型主義とは、具象と抽象の異質的な二つの画面の調和であるという原則からは大きくはずれたものである。

筆者の長い経験によれば、抽象作家の場合は、その成長が早く、また、作家によっては短期間に大家の隊列に上がることまである。しかし、その反対に、具象作家たちの成長は、そのように短時日ないに成されえないのである。さらに、芸術とは、手先が器用なことだけで成されうるものではないので、具象作家として大成するということは「芸術は長い」という名言そのままに、実に長くも険しいものである。

この頃、国会でやっている聴聞会でも「説」だけでは罰することができず、証拠を提示せよと言う。「説」は、陰であり、具体的な証拠は陽である。このように、陰と陽が一つに出会ったとき、完全になるのである。

説は、容易にひろまる。しかし、具体的な物証を提示するのは容易いことではない。そして、証拠がなければ、説はいくら豊富でも役に立たないが、物証があれば、その説はすでに説にとどまらず、力を発揮するようになるのである。陰陽の調型主義の道理は、まさにこのようなものと言えよう。

筆者の経験によれば、一つのハーモニズム(調型主義)作品を完成するのには、具象側の画面は数カ月、またはそれ以上かかるのに比べて、抽象側の画面は数週間なら満足に成されうる。しかし、具象と抽象二つの異質的な画面が完成して調和を成すようになれば、具象画面は抽象画面の気を受けて、もっと輝くようになり、抽象画面もまた具象画面の気を受けて、二つの画面が同等な資格で美的価値を発揮して、片側だけの画面のときより、さらに芸術的な深みと重みを発揮するようになるのである。

東洋哲学で言う気は、芸術的用語で言えば、感覚である。そして、それはまさに芸術作品の生命なのである。画面は陽であり、画面に内在している気は陰である。陰陽の調和の道理が、まさにここにもある。作品はあるが、その作品に気が入っていなければ、それは生命力がない作品なのである。言い換えれば、陽はあって、陰はない形になってしまうのである。

美術の愛好家たちが、作品を壁にか

けておいてから、初めは別にその美的価値を感じられなかったのが、日が経つにつれて、見るほどにその作品がよく見えるなら、それは明らかに気が生きている作品なのである。しかし、その反対に新しい服(初めて見る作品や新しい流派のようなもの)を見て、夢中になったが、再び見て、また再び見る間に、結局飽きるまでになるなら、それは明らかに気が抜けた作品なのである。

そしてまた、抽象作品には、具象作品では見出しにくい、表現の自由奔放さがある。しかも、抽象美術は偶然性を持つほど自由奔放な味が生きてくる反面、具象作品には多分に必然的な要素が作品の品位を高めるのである。そして、このような必然性と偶然性の調和は、調型主義の芸術の時空を超越した存在価値が内在していることを述べてくれる。

調型主義の作品の具象側の画面には、いつも目に見え、そして触ってみることができるし、又空間を占めている。そして、抽象側の画面には、モデルや、またはいろいろのモティーブの精神世界、または夢や哲学等々が表現される。これは勿論、作家によって異なるであろう。しかし、今日の作家が持つべき個性と創造性、そして独創性を、作家は作品ごとに見せてくれるべきなのである。

調型主義の作品は、陰陽の原理によって、具象画面は明るく、しかも暖かい色感で統一する反面、抽象画面は暗く、冷たい色感で統一するのであるが、二つの画面を一つの画幅にした後には、これらが完全に調和を成すように、再び仕上げの作業をするようになるのである。

これは、調型主義美術のただ基本であるだけである。なぜなら、陰の中にも陽があり、陽の中にも陰があるので、多くの変数を作り出さなければならないからである。例えば、女性は陰だとしても、具象画面に描いておけば、その画面はやはり陽である。

そして、時には具象画面がむしろ暗く、反対に抽象画面が明るいこともある。その理由は、暗い現実と明るい未来の夢を表現する場合、具象画面は暗く、抽象画面は反対に明るくなることもあるからである。

色相やトーンをもっと多様で知恵深く表現するためには、陰にも陽があり、陽にも陰があるという原理を回想すべきであろう。

調型主義は、四次元の表現である。それは外見と内在的な二元性を表現するためであり、精神世界と肉体が渾然一体となる表現をするするので四次元であり、言い換えれば、それは作家と宇宙の対話なのである。

ある作品は、説明する必要も、または説明すべきこともない。しかし、調型主義の作品の場合、作家の創作意図が説明されるべき場合が多い。それは、調型主義の作品には、芸術的感覚にアルファが伴うためである。

陰陽の調和を基礎にしたハーモニズムは、20世紀後半に誕生したが、実は近世紀の美術史が始まってから、誰もそれがハーモニズムというものを知らなかったまま、陰陽の原理を感覚的に感じていたのである。それは他でもない「額」がまさにそれである。今はすでに全ての読者が理解するものと思うが、額は陰であり、芸術作品は陽である。具象的な画面－すなわち陽に抽象的な額－陰の調和があってこそ、その作品は初めて完成を見るようになるのである。しかし、現代に至り、美術作品が漸次抽象化されながら、作家たちは視覚的な経験で、従来のどっしりとしていた額を漸次遠ざけ始めた。その理由は、作品が抽象なのに、額の抽象要素は、作品と同質性を成して強い拒否反応を引き起こし、むしろ作品をみすぼらしくしてしまうためである。これは、調型主義の原理である。しかし、勿論、これは本当の意味での調型主義とは、根本的に異なるのである。たとえ額は陰の役割をし、作品の品位を高めるのに助けにはなるだろう

調型主義の作品は、初めから意図的に一つの作品としての同質性を、互いの異質的な画面に模索し、探求するものである。言い換えれば、陰(抽象)にも、陽(具象)にも、同一主題を追求する共通目標がある。それゆえ、二つの画面がともに主体なのである。しかし、額の場合の陰の役割は、主体ではない従的な役割にとどまっており、作品の内容とは何等の連関した内在性がないという点である。陰陽調型主義の当然性は、ここでもうかがい知ることができる。ある人は、屏風を持って陰陽調型主義だと錯覚することを時々見る。しかし、屏風は、何幅になっても陰陽調型

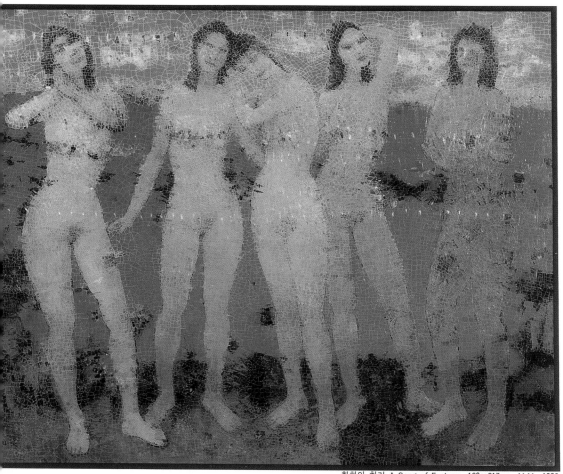

환희의 찬가 A Song of Ecstasy · 128×217cm · M.M · 1982

二つ以上の画面を同じ色調や、同じ類の絵で描いておくなら、それはただ同質性としての統一、統合であるだけで、異質性の調和ではないのである。

　ある国が、他の国を武力で文化的な同化を成そうとするなら、それは征服であり、侵略である。また、それは同質性としての統一、統合と一脈相通づるものである。しかし、二つの国の異質的文化が、互いの主体性を認め、調和を成すことは、まさに世界平和に進む道である。

　異質性の調和、それは陰と陽の調和であり、陰陽調型主義の根幹なのである。　　　　　　　　（1997年5月）

누드소묘

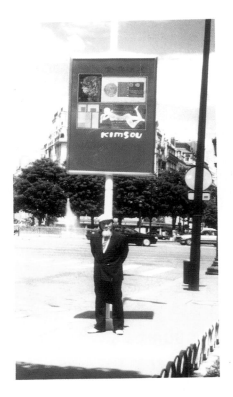

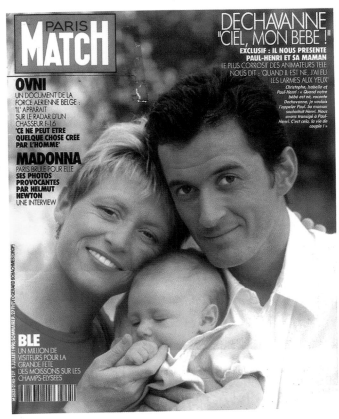

KIMSOU

Ce peintre coréen, l'un des plus célèbres au monde, est reçu pour la première fois au musée du Luxembourg. Fondateur de l'Harmonisme, il réussit à traduire sans agressivité le drame de son pays déchiré entre un Nord communiste et un Sud libre. 19, rue de Vaugirard (tél. : 42 54 72 06).

세계적인 화가의 한 사람인 김수 화백전이 뤽상브르미술관에서 열린다. 하모니즘의 창시자인 김흥수 화백은 공산주의의 북과 자유진영의 남으로 분단된 조국의 비극을 과장됨 없이 성공적으로 표현하고 있다.

(문화부 기자/ 호로랑스 뽀르제쓰)

 1990년 7월 5일자 번역

시사저널
WEEKLY NEWS MAGAZINE
90/8/9
값 1,500원

金興洙화백 파리 전시회
성황리에 끝나
평론가·매스컴 호평

미술

칠순에 꽃피운 조형주의 미술

金興洙화백 파리 전시회 성황리에 끝나 … 평론가·매스컴 호평

調型主義(하머니즘)란 독특한 기치를 내걸고 파리에서 열린 金興洙화백의 작품전(작품 57점)이 매스컴과 미술애호가들의 큰 호응을 받고 지난 7월22일 막을 내렸다. 71세지만 제작의욕은 청년처럼 왕성한 김화백의 이번 전시회는 우선 기획에서부터 기백이 있어 돋보였다. 장소는 상부르그공원 안에 있는 운치있는 미술관 '뮈제르 상브르그'. 개회를 앞두고 6월28일에 열린 초청리셉션에는 상원의장 알랭 포에르씨가 韓宇錫주프랑스대사와 함께 호스트역을 맡았다. 시내 요소의 값비싼 광고판을 통해 선전도 했으며, 각종 매스미디어와의 접촉에도 전문가를 동원했다.

김화백의 전시회가 성공할 수 있도록 측면에서 도운 사람들이 많지만 중심인물은 피에르 레스타니씨이다. 그는 올림픽 때문에 서울에 들렀을 때 우연히 김화백을 '발견'하여 열렬한 팬이 된 사람이다. 그는 《로레이유》라는 미술잡지 6월호에 실린 글에서 조형주의에 대해 "화면은 두 부분 즉 구상적인 부분과 추상적인 부분으로 나뉘어져 있다. 그러나 두 요소는 독립된 요소로 생각되지 않고 하나의 주제의 陰과 陽적인 표현으로 나뉘어져 있다"고 썼다.

金興洙씨의 〈명상〉: "구상과 추상의 오묘한 결합"이라는 평을 받았다.

김화백이 '조형주의 예술의 선언'을 발표한 것은 그가 미국에 있던 70년대의 일이다. 레스타니씨는 이렇게 설명한다. "미국에 찾아오는 화가들에게 미국은 무관심에 가까운 자유를 제공한다. 김흥수는 자기의 길을 개척하다가 드디어 해결점을 찾아냈다. 그것이 바로 이원적 조형주의이다." 김화백 스스로도 이번 전시회에 대단히 만족하고 있다. "조형주의가 정착된 느낌"이라면서 "파리에서 그치지 말고 여러 나라에서 전시회를 가지라고 격려해주는 사람이 많았다"고 말했다.

1986년 한불수교 1백주년 기념 '서울·파

리展'에 출품했을 때만 해도 왜 두 그림을 붙였느냐고 묻는 사람이 많았다. 파리는 김흥수씨와 인연이 깊은 곳이다. 2차세계대전중에 동경에 유학, 동경미술학교에 다니기는 했지만 제대로 공부를 못했다. 해방을 맞아 학업이 중단된 그는 1955년에 파리에 유학하여 "畫學生으로 완전히 되돌아가 겸허하게 공부"했다.

미술 월간지 《파리 악튀알리테》에 기고한 파트리스 드 라 페리에르씨는 "김흥수씨는 미국 체류 기간 동안에 서양화를 완벽히 터득했다. 그러나 그렇다고 해서 자신의 뿌리를 잊은 것은 아니다. 그는 적절한 테크닉을 구사하여 두 가지 전통을 한눈에 결합시키는 비범한 가능성을 보여주고 있다"고 칭찬했다. 그는 "그의 누드화가 힘과 내재성을 충격적으로 나타내는 것은 사실이다. 추상과 구상의 결합으로 그의 작품이 놀라운 광채를 발할 때도 있고, 그림의 한 요소요소가 각각 고유의 생명을 지니면서도 전체에 속해 있는 것 또한 사실이다"라고 구체적으로 평했다.

프랑스의 주요 텔레비전방송망의 하나인 앙텐2는 뉴스시간에 김흥수 화백의 전시회 소식을 두번에 걸쳐 전하면서 "김씨는 현대미술사에 한 자리를 차지하게 되었다"고 높이 평가했다. 또 김화백이 서양기법을 배워 "벽을 넘는 데 성공했다"면서 "후진 화가들에게 희망을 주는 훌륭한 작가"라고 칭찬했다.

김화백의 한국 전시회는 10월16일부터 11월15일 사이에 서울에서 열린다. ●

파리·秦哲洙 유럽지국장

KIMSOU
HARMONISME

Monsieur Alain Poher
Président du Sénat

Monsieur Woo-Suk Han
Ambassadeur de la République de Corée

ont le plaisir de vous inviter au vernissage
de l'Exposition du Peintre

Kimsou
Fondateur de l'Harmonisme

le Jeudi 28 Juin 1990, à 18 heures 30,
Musée du Luxembourg, 19, rue de Vaugirard, Paris.

L'Exposition se déroulera tous les jours
du 29 Juin au 22 Juillet, de 11 heures à 19 heures
au Musée du Luxembourg - Nocturne Jeudi jusqu'à 22 heures.

Cocktail *Cette invitation valable pour 2 personnes sera exigée à l'entrée*

파리 뤽상부르그 미술관 김흥수 조형주의 작품 초대전 초대장/ 90년 6월 28일

la Corée a bien de la chance!
Elle a le génie pictural
de la fin du XXᵉ siècle .

TARSCIE

한국은 정말 운이 좋습니다. 20세기 말의 회화의 천재가 있으니

TRÉS ORIGINALE !!

UN EXPRÉSSION MIXTE
AVEC UNE TRADITION TRES VIEILLE
MAIS AUSSI TRES NOUVELLE
MERCI
ALEX 90

매우 독창적입니다!!
아주 오래된 전통과 그렇지만 또한 아주 새로운 것의 혼합된 표현

Искусство прекрасного художника

КИМСУ —
искусство гармонии выражает
философию нашего мира, всего человечества,
которое может выжить только в гармонии.

Владимир Ломейко,
19.07.90 *посол СССР при ЮНЕСКО*

L'Art du merveilleur peintre KIMSON — c'est l'Art
de l'harmonie qui exprime la philosophie de notre monde
et de tout l'umanité, qui peut survivre seulement
en Harmonie.

Vladimir LOMEIKO
Ambassadeur de l'URSS auprès
de l'UNESCO

interessant

놀라운 김흥수 화백의 예술 이것은 다지 조화를 일룰 때만 살아갈 수 있는 인간의 모든것과 우리 세계의
철학을 표현하는 조화의 예술입니다. 〈파리유네스코 소련대사의 싸인〉

Comme vous en comp-
tez beaucoup-
L'Art en Corée
du Sud est plein
d'ambition...

김화백처럼 한국의 미술은 야심으로 가득 차 있군요!

Une exposition qui incite à
la méditation.

명상을 불러 일으키는 전시회!

30 ans après, c'est merveilleux de
retrouver Kimsou, un Kimsou plein de génie
créateur, avec une fulgurance de vie
fantastique - On est ébloui par ces couleurs
uniques et cet immense jaillissement.
On sort de l'exposition avec un grand
(+) dans sa vie.
A. Lesure.

30년이 지난 오늘에 환상적인 삶과 더불어 천재적 창작성으로 가득찬 김화백을 이렇게 다시 만나게 되다니 너무나 기쁩니다. 이 독특한 색채와 용솟음에 매료되지 않을 수 없습니다. 이 전시회를 보고나면 모두들 자신의 삶에 커다란 플러스를 느낄 수 밖에 없습니다.

KIMSOU, souvenez vous, nous avons
commencé ensemble la grande aventure à
La Belle Gabrielle - C'était en 1959 -
Que de chemin parcouru et pour vous quelle
réussite. Je vous souhaite tous les bonheurs.

Affectueusement

Thomas

YVU THOMAS
05.07.1990

김흥수 화백, 기억나십니까,
"라 벨르가브리엘(La Belle Gabrielle)"에서 함께 큰 모험을 시작했지요. 그게 1959년 이었습니다. 그동안 세월도 많이 흘렀고 김화백은 정말 성공하셨습니다. 김화백의 행복을 빌면서

Belle richesse d'invention
matière superbe, et superbes
couleurs — plénitude de la couleur
Simone Faure
C. Maréchal

풍부한 창의력, 훌륭한 소재 너무나 아름다운 색채 – 색상의 충만

AMOUR, CONCEPTION, MATIN DU VILLAGE D'UN
ROCHEUX En voilà 3 qui m'ont plu et
autant qui m'ont fait plaisir. L'art a cela de
merveilleux, qu'elle n'implique que l'artiste et celui qui
s'en empare pour un instant. Je suis entré dans
ces trois tableaux et en suis ressorti plus heureux
qu'avant. Merci pour ces minutes de plaisir.
Je n'ai pas tout compris mais qu'importe !
Bonne chance, Aix. en. Pce

사랑, 잉태, 바위고개 마을의 아침... 이 세 작품이 특히 마음에 들었고 저를 즐겁게 했습니다. 예술의 신비함이란 예술가와 한순간 그 앞에서 넋을 잃고 매료되는 사람에게만 국한될 뿐입니다. 저는 이 세 그림 속에 들어 갔다가 다시 나왔을때는 예전보다 더 행복해져 있었습니다. 이런 즐거움의 순간을 마련해 주셔서 감사합니다. 저는 선생님의 예술 전체를 이해하지는 못했어도 그것이 뭐 그렇게 중요하겠습니까.

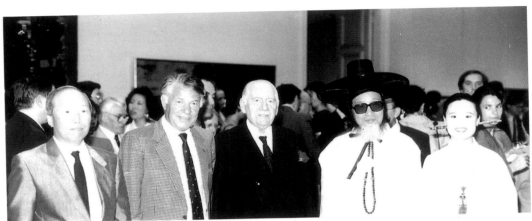

1990년 파리 뤽상브르그 미술관 김흥수 초대전 개막식 장면 (좌측으로부터 주불 한우석대사,
파리 대화상 에르베 오다마뜨화상, 프랑스 알랭 뽀에르 상원의장, 김흥수 작가, 장수현씨)

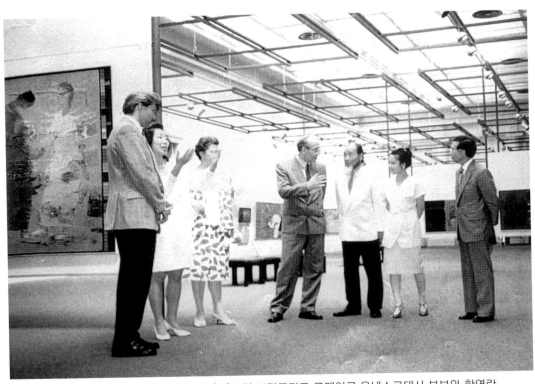

90년 뤽상브르그 미술관을 방문한 (구)소련 브라드미르 로메이코 유네스코대사 부부와 한영란
소련 유네스코 문정관 알렉산드르 리브킨, 김흥수 화백, 장수현, 주불 문화원장 장덕상

세계적 美術평론가 佛레스타니 訪韓확인

"「調型主義미술」創始者는 한국元老화가 金興洙씨"

한 화폭에 구상작품과 비구상작품의 이미지를 동시에 담은 調型主義작품. 金興洙씨의 77년도 작품 「念」(사진上)과 「데이비드 살레」의 81년도 작품 「나의 主題」.

美살레 첫作品보다 4年 더앞서

73년부터 作業… 77년 美서 개인전

미국화가에 의해 처음 주창된 것으로 알려진 「調型主義미술」이 한국화가에 의해 창시됐다는 사실이 외국의 저명미술평가에 의해 확인돼 재평가작업이 이루어지고 있다.

누보레알리즘(신현실주의)의 이론적 지주로 전세계에 널리알려진 미술평론가 「피에르 레스타니」씨는 지난달 내한중 원로서양화가 金興洙씨(69)의 작품을 보고는 『金씨가 조형주의적 작품은 동일화면에 구상과 비구상이 공존하는 현대미술의 새로운 양식으로 金興洙씨가 지난 77년 국내 미술인들에게 처음 발표된 調型主義란 동일화면에 구상작품의 이미지를 비구상의 방법으로 그린 새로운미술기법이다.

調型主義란 동일화면에 구상과 비구상이 공존하는 현대미술의 새로운 양식으로 金興洙씨가 지난 77년 국내 미술인들에게 처음 만들어낸 미술용어인데 쉽게말해 구상작품을 그리면서도 구상작품의 이미지를 비구상의 방법으로 그린 새로운미술기법이다.

즉 구상의작품을 동일공간에 형상화시킴으로써 구상과 비구상의 조화를 꾀한다는 뜻으로 열어쓰기도하며 비구상의 개념논쟁을 한번에 수용, 조화시키는 방법론을 찾던중 이같은 시도를 해봤던 것이다.

엔 「데이비드 살레」(35)라는 젊은 작가가 「뉴욕」에 등장, 金씨가 주창한 조형주의적 작품을 발표하여 미국화단에 충격을 던졌다. 「데이비드 살레」든 일상흐름으로 6년동안 구미에서 金씨 대신에 「조형주의의 창시자」로 인식됐다.

「레스타니」씨는 『金씨의 77년 조형주의선언에 관한 자료가 완벽하게 남아있어 재평가작업에 어려움이 없다』고 말하고 6·25전후인 55년에 왔으며 68년 도미하여 10년간 작품활동을 했으며 그동안 국전심사위원을 지내기도 했다. 한편 「피에르 레스타니」씨는 누보레알리즘을 주창, 「알랭」「탱겔리」등 최근 세계미술계를 풍미해낸 현대미술계의 거장이다.

〈李龍雨기자〉

"伊 미술전문誌에 기고… 재평가展示會 열겠다" 레스타니

"「調型主義미술」창시자는
韓國원로화가 金興洙씨"

金興洙씨

한 화면에 구상과 추상이미지를 동시에 담은 金興洙씨의
조형주의 계열의 작품. 「아침의나라-우리나라」로 명제로한
이 작품은 내년6월 룩상브르미술관 再評價展에 출품된다.

지난 77년 美聞蘭會를 통해 「調型主義미술」을 선언했던 원로화가 金興洙씨(71)가 13년만에 조형주의 창시자로 국제화단의 재평가를 받게된다.

세계적인 권위와 가치를 자랑하는 프랑스 룩상브르미술관이 최근 내년6월로 예정된 「現代美術招待展」을 확정하고 이를 위한 본격적인 재평가작업에 들어갔다.

특히 룩상브르미술관 초대전은 세계적인 미술평론가 피에르 레스타니씨가 조직한 전시회인데다 현재 調型主義 창시자로 미국 화단 데이비드 살레(37)가 기존 현대미술사의 수정여부론란 가운데 있어 국제화단의 관심을 예상되고 있다.

佛 룩상브르미술관 來6월 再評價展
美 살레보다 4년앞서 발표…국제畵壇 파란

＜郭哲秀기자＞

佛 룩상부르미술관서 개인展
원로 서양화가 金興洙씨

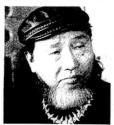

"독창적 「調型主義」 세계에 평가받겠다"

◇자신이 창안한 調型主義에 대한 국제적 공인을 받기위해 파리서 개인전을갖는 金興洙씨.

'作品主義' 선언한 세 화가招待展

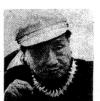

調型主義
金興洙

「調型主義」로 일컫는 「하모니즘」의 창시자로 서양화단의 원로 金興洙씨가 국립현대미술관(50 3-7744)서 17일부터 11월15일까지 초대전을 갖는다.

조형주의는 화면을 구획·분할한뒤 그곳에 각기 독립적인 내용을 채워넣는 형식이다. 음양사상의 동양철학을 기조로하여 추상과 구상의 이질성을 하나의 작품 속에 동시수용한 것이 특징.

최근 뤽상부르미술관에서 개인전을 가져 유럽의 커다란 반향을 일으켰던 金興洙씨은 이번 초대전에서 70년대 초기작부터 최근작에 이르는 작품 63점을 내건다.

金興洙씨은 6·25와 분단 등 한국인의 현대 정신사에 영향을 준 역사적 소재들을 배경으로 설정, 현지화단으로부터 『조국의 비극을 과장없이 표현했다』는 평가를 받았다.

합남 함흥출생인 그는 동경미술학교를 나와 해방후 한국인화가로는 맨처음 파리수학을 떠난 선구작가. 57년 살롱 도톤느의 회원으로 피선되고 77년 워싱턴에서 「조형주의선언展」을 가지는 등 여러차례 해외전을 치렀다. 86년 문화훈장 수상.

Painter Kim Heung-sou earns belated status in art world

Founder of harmonism to be 'reevaluated'

By Yu Kun-ha
Staff reporter

Korean painter Kim Heung-sou will be reevaluated in the international arts arena as the founder of harmonism, an artistic pursuit designed to harmonize abstractionism and figurativism in one painting.

Kim's status will be reassessed by French art critic Pierre Restany who is credited with laying the theoretical foundation for nouveau realisme (new realism).

Restany visited Seoul last month to attend the closing ceremony of the first International Open-air Sculptural Symposium held at the Olympic Park in southern Seoul. He is a member of the steering committee of the symposium.

"The critic called on me during his stay in Seoul and hoped to see my work. Then I told him that I proclaimed harmonism in 1977 in Washington, D.C. and that an American painter named David Salle has since 1981 been producing work similar to mine," Kim said.

"Restany was surprised at my explanation because he had until then believed Salle to be the founder of harmonism. He told me that if my words were true, then my work needs to be reevaluated and the history of art should be rewritten," Kim added.

Harmonism is aimed at representing the "symphony of figurativism and abstractionism" based on the Oriental philosophical principle of "Yin" and "Yang." In Kim's work, two completely different styles of paintings coexist, complementing and contrasting each other.

"Actually, my attempt in that direction started far earlier than 1977. I had long felt a need to combine the two different styles into one painting because I thought I could not express myself properly in either one of the two styles," Kim said.

Holding a large solo show at the International Monetary Fund Gallery in Washington, D.C., Kim introduced harmonism, a word coined by Lee Chong-sik, a renowned political scientist now teaching at University of Pennsylvania who translated into English Kim's statement. The artist at first dubbed his new style formationism.

But Kim's declaration of harmonism drew little attention from American critics and his new style was not seriously treated. In 1981, however, when David Salle came up with work closely resembling Kim's earlier paintings, the American art community was all stirred up.

Salle soon emerged as one of the most creative contemporary painters and has since been regarded as the initiator of harmonism.

"Restany also knew about Salle's work and therefore, his surprise was all the more great. He told me that as data on my proclamation of harmonism still remain perfect, there would be no difficulty reevaluating me and my work," Kim said.

The French critic also told Kim that he would first write a lengthy article on that "historical" finding in an Italian art magazine for which he is the editor and then sponsor large solo shows for Kim in Paris and Venice.

"He advised me not to put my harmonistic work on sale any more because it would soon put me in the international spotlight," Kim said jokingly.

The artist said harmonism is not simply a matter of putting together abstract and figurative paintings but should be seen in the context of the adaptation of Oriental philosophy to painting.

"The Yin and Yang are eternally opposed. And yet, only when the two forces interact and harmonize with each other can a perfect world be realized.

"The same principle applies to the world of art. Ever since the emergence of abstractionism, it has been posed as the extreme opposite of figurativism. I thought they could be combined into one," Kim said.

Kim's work is usually divided into two parts, the left one painted in abstractionist style and the right one in the opposite style. Salle uses the same technique.

Born in 1919 in Hamhung, now in north Korea, Kim studied fine arts at Tokyo University College of Fine Arts. In 1955, he left for France and studied at the prestigious Academie de la Grande Chaumiere in Paris for four years. Then in 1967, he went to the United States and stayed there for some 14 years before his return to Korea in 1981.

Currently, harmonism is not a major trend in the international artistic scene. But according to Kim, a few artists in Japan and the United States have since the turn of this decade been experimenting with his style. Kim hopes his creative style wins a larger following in the world arena.

KCAF allocates funds for student scholarship

With the fall semester commencing two weeks ago, the Korean Culture and Arts Foundation (KCAF) offered cash of 26,991,600 won to students who study an array of fine arts and performing arts.

A total of 53 students from 24 schools across the nation were honored with scholarships for their academic achievements and efforts to explore their talents and potential.

KCAF has since 1979 provided the scholarships in a bid to assist artists in an early age, who are blessed with talents in traditional Korean music, classical music, dance, dramatics and fine arts. An estimated 580 students who attend high schools, junior colleges and four-year universities received the scholarships.

This year's 54 million won including funds for the spring semester pushed the amount of total KCAF scholarship to some 413.5 million won, hitting the 400-million-won mark for the first time.

MAY 1, 1987 THE KOREA TIMES **CULTURE**

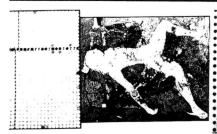

At left is Kimsou's harmonist painting, titled "A Dream," contained in the voluminous collection of his works published by the National Museum of Modern Art in 1979. A "similar" figurative and abstract representative canvas at right is David Salle's "My Subjectivity" carried by World Art Trends 1982.

Painter Kim HS Challenges Conventional Art

By Kim Chang-young

Harmonism, a word coined by senior artist Kim Heung-sou to indicate his simultaneous representation of realistic subjects and abstract images on the one canvas, has become a traditional in contemporary arts.

Since his sensational one-man exhibition of "harmonist" works at the IMF Gallery in Washington, D.C. in 1977, a lot of young painters have followed the trend.

An example is provided by some acrylic paintings on canvas by David Salle.

The 35-year-old American painter combined the formal repertoire of recent abstract painting with a "hot" figurative rendering in his "My Subjectivity" series in 1981.

Reputed for adroitly activating contradictory types of pictorial space simultaneously, he is among a select group of competent artists. His works were contained in the superb "World Art Trends 1982," edited by Jean-Louis Pradel and published by Harry N. Abraham, Inc. in New York.

The Korean painter, better known as Kimsou, once active in Paris and later in Philadelphia and Washington, says his IMF exhibition was a challenge to "conventional" arts that stuck to a dichotomy of figurative and abstract styles at that time.

"No painter dared to seek the harmony of the two extreme opposites," adds he

68, one of the few Korean painters with international fame.

His massive solo show, organized by the National Museum of Modern Art at its mammoth exhibition halls in 1979, also brought a fresh impact to Korean fine art circles with his creative harmonist works.

He is now holding a solo show of drawings at the Kukje Gallery in Insadong, central Seoul.

On view are 30 nude sketches in the show that will go on until May 7.

(第二種郵便物(刈)收認可) **THE KOREA TIMES** TUESDAY, FEBRUARY 3, 1987

Known as 'Apostle of Peace'

Artist Kim Seeking to Portray Truth

By Kim Chang-young

Kim Heung-sou, an internationally-acclaimed artist active both at home and abroad, is, as it were, an "apostle of peace" who renders peace and love to viewers of his paintings.

Throughout his life which has been devoted to the arts, Kim, now 68, has sought to portray truth, eternity and a "humanistic religion" on his canvases.

Kim HS

He tries to find all human values and translates them into his works whether figurative or abstract. States the senior artist, "My freedom is there as is my humanistic philosophy."

His overflowing creativity, coupled with a still ardent desire for experimentation, has placed him in the vanguard of a new mode of art, "harmonism" as he has termed it.

He produces a single harmonious unit by complementing an abstract painting with a figurative one and vice versa on a canvas; for instance, he paints a nude on one side and an abstract depicting the delicate mind of the woman on the other side.

Harmonism stems from the ancient Chinese concepts of yin and yang, the two key opposite principles or forces in the universe both contrastive and complementary.

"The realist is largely confined by form, while the abstractionist is exposed to the peril of contingency in general. Alone, neither could attain 'perfection.'

"Only when the two opposing schools come together to interact and harmonize with each other," he maintains, "can a new profound world of art be created. That's harmonism."

Kim Sou, as he has been called since his activity in Paris in the 1950s, first introduced harmonism in a gala one-person show at the spacious exhibition hall of the IMF building in Washington, D.C. in 1977 amid a mixture of eulogy and criticism.

The new movement has now become sort of a tradition in the contemporary artistic circle with a lot of foreign followers, well versed both in abstract and figurative paintings, he reveals.

The artist has kept his paintings open to "continual changes from today to tomorrow," an unrelenting zeal for an art fully of his won making. He has always been at the center of the latest movements in the current arts.

Chiefly based on figurativism that honored him with various prizes at the Choson National Art Exhibition even in his high school days and later under the Japanese colonial rule, he piled experience upon experience in post-cubism and avant-garde styles in Paris.

Studying at the Academie de la Grande Chaumiere from 1955 through 1959, he held a solo exhibition at Lara Vincy in Paris in 1957, and captured a prize at an open contest organized by the (French) National Museum of Modern Arts in the ensuing year.

The "rising star," as critics foresaw then, became a member of the Salon d'Automne and established a sales and exhibition contract with La Belle Gabriel and Helve, both in Paris.

While in Paris, the Kim palette featured a "great arabesque of glittering mosaics" thickly textured, mostly abstract presentations of objects.

His popular subjects have been those typical of his native country out of his nostalgia for his hometown and childhood.

The artist also takes as his motifs the beauty of femininity, not deformed but in its natural shape, which he thinks is the ideal type of all the existing.

His brush was enriched by another characteristic in the works he produced in the United States teaching at the Moore College of Art and later at the Pennsylvania Academy of Fine Arts.

The mosaics got further elaborated in part or erased totally whereas the entire depictions became simpler yet more full in a neo-figurative touch.

Harmonism, a rare, and thus fresh combination of direct and indirect messages, appears to be best suited to depict not only the shapes but the esprit of Buddha's images, monks' dances and women in the nude as well. They are all themes familiar with the Oriental painter armed with the essence of Western oil painting artistry.

The perfectionist puts repeated finishing touches on his works to make each of them represent his mastery of the arts.

"I fill blind spots with dots of color or lines again and again as a pointillist would until the canvas requires no further additions," says the artist. "A painting with zero defects is my long-cherished hope which has kept me what I am."

He has recently been decorated with the coveted National Order of Cultural Merit for his "outstanding contribution to the artistic and cultural development of the country."

Abstract and figurative presentations coexist to create an interesting effect in senior painter Kim Heung-sou's artistic world as in this work titled "Buddhist Nun's Dance Prayer." Kim has created a new style of art which he calls "harmonism."

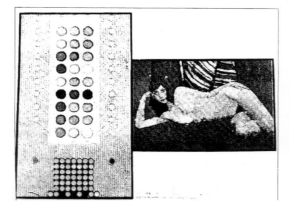

AT WOODMERE ART GALLERY INPHILA,(1970년) 전시장면
1970년 우드메어 아트갤러리 김흥수전시회모습(필라델피아, 미국)

◇金興洙씨

金興洙화백 국제畵壇서 재평가 움직임

「調型主義」 첫 시도

△金興洙作 「아·아침의 나라 우리나라」와 具象(오른쪽)이 결합된 전형적인 調型主義작품이다.

陰陽論 응용해 한그림에 具象·非具象 동시표현
단지 "韓國人" 이유로 美살레에 創始者위치 뺏겨

세계적 評論家 레스타니, 金화백 작품검토 명예회복 나서

文

化

지난 77년 在美기간중 「調型主義회화」를 세계에서 처음으로 시도하고도 지금껏 그것으로 국제화단에 제시했...

로 국제화단에 제시했거...

응용, 조형주의 작품을 발표했으나 한국화단에서 오히려 빛을 보지 못한...

응용, 조형주의 작품을 발표했으나 한국화단에서 오히려 빛을 보지 못한...

로모는 당시 동양의 음양론으로부터 재평가를 움직임을 보이고 있다...

金씨는 화면에 구상작품의 이미지를 비구상으로 표현시키는 하모니즘(Harmonism)이라는 기법...

음양론으로써 구상작품의 이미지를 비구상으로 표현시키는 기법...

하머니즘 繪畵 창시자 金興洙화백
10여년만에 파리서 재평가초대전

하머니즘 회화의 창시자이면서도 국내외에서 을바로 인정받지 못했던 金興洙화백(70)이 10여년만에 국제무대에서 재평가를 받을수 있는 기회가 마련됐다.

金화백은 내년 6월말부터 한달동안 파리의 룩상브르미술관에서 하머니즘회화 초대전을 열 예정이다.

金화백은 이 초대전에 최근 제작한 1백50호 이상의 대작 30여점을 출품한다.

하머니즘(Harmonism) 이런 이미지의 구상과 추상을 함께 그려넣는 혁명적이고 새로운 회화운동으로 金화백이 지난 77년 세계 최초로 선보였다.

그러나 金화백의 이같...

金화백이 지난 77년 세계 최초로 선보인 하머니즘 회화작품「急」. 한 화폭에 불상을 구상과 추상기법으로 함께 담았다.

용 시작한 美籍 화가 데이비드 샌리(37)가 대표적 인물로 평가받고 있다.

金화백은 세계 미술계의 메카인 파리에서 바로 이...

은 시도는 그늘에 묻혀버린채 세계 미술계에서는 지난 81년 이 운동...

선보이게 될 것이다.

이 초대전은 이같은 金화백의 숨은 내력과 예술세계를 잘 이해하고 있...는 프랑스 미술평론가 피...

...대로 레스타니의 추천과 주선에 의해 이뤄지게 됐다.

〈李昌雨기자〉

金興洙

한국画壇 이래도 좋은가

문화
時評

〈서양화가〉

씨 제 일 보　1990年 7月24日　火曜日

金興洙 군조전 반추회

한반도統一 염원 57점, 공전의 관객동원… 피카소의 게르니카 볼때의 충격 받아"

〈金興洙 畵伯〉

'조형주의창시자' 뿌듯한 보람

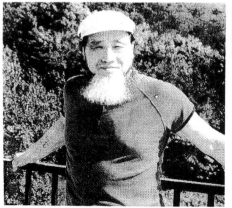

화실을 겸한 서초구 방배동 아파트 옥상에 선 김화백. "내 심미안으로 저울질해 만족할만한 작품을 그리기가 참 어렵다"고 예술가로서의 고충을 이야기한다.

만 남

파리서 초대전
김흥수 화백

음과 양이 어울려 완전한 하나가 되듯 추상과 구상, 주관과 객관의 조화를 통해 완성된 아름다움을 추구하려는 미술사상이다.

그러나 김화백은 이같은 새로운 이론을 내놓고 또 그것을 작품속에서 추구해왔음에도 불구하고 제대로 평가를 받지 못했다. 81년

"하모니즘을 널리 알리려고 여는 전시회들이지요. 이번 파리전에서 조형주의의 창시자로 공인받은 것이 무척 기쁩니다."

77년 그가 〈조형주의 선언〉과 함께 주창한 하모니즘은 한 화면 안에 추상과 구상을 나란히 배치하여 조화를 이루도록 하는 것. 단순한 구성상의 기법이 아니라

하모니즘을 시작한 미국의 데이비드·살레가 창시자로 알려져왔기

파리전시회는 대성황이었다. 통역을 맡았던 프랑스국립동양어대 심승자교수는 그의 작품을 보고 열등감을 느껴 자살하고 싶다는 프랑스화가, "내 그림은 어리석은 짓"이라며 작품활동을 그만두겠다

는 브라질화가, 폐막을 위해 문을 닫을 때까지 안나가고 있다가 "언제 다시 이 그림들을 보겠는가"라며 뒷걸음질쳐 나가는 사람등 열렬한 관람객의 모습을 전한다. 한 꼬마는 "배트맨 포스터를 떼어내고 대신 붙이겠다"며 부모에게 포스터를 사달라고 조르기도 했다.

그림을 팔라는 제의도 많이 받았지만 그는 한점도 팔지 않았다. 조형주의의 전모를 보여주기 위해 마련한 전시회인만큼 착상에서부터 오늘날에 이르기까지의 과정이 두루 담긴 주옥같은 작품들이기 때문이다. 앞으로 이 작품들을 가지고 세계를 돌며 순회전을 여는 것이 그의 꿈이다.

돈과 작품을 수평선상에 놓지 않는 그의 예술가적 자존심은 지난 88년 청기와화랑 화재때 진면목을 발휘했다. 표구를 맡겼던 작품 16점이 모두 타버리는 재난을 당한 그는 "돈으로 보상받는다고

그림이 돌아오는 것도 아닌데 화방까지 문닫게 할 수는 없다"며 시가로 10억이 넘는 피해를 그대로 감수, 보상을 받지 않았던 것이다. "추상과 구상이 서로 상부상조하는게 하모니즘 아닙니까. 사람들도 서로 도와야지요."

고희를 넘긴 나이에도 정력적으로 창작에 몰두하고 있는 그는 몇달에 작품의 뒷손질을 거듭하는 완벽주의자. "완성은 간단하지만 만족은 쉽지 않지요. 나자신이 감동할만한 작품이어야 하는데 그게 참 어렵습니다." 【육홍타 기자】

예상밖의 대성황… 내달 17일부터 국내 개인전
구상·비구상 음·양의 조화…세계순회전이 꿈

조형주의(調型主義:하모니즘)의 창시자 김흥수화백(金興洙·71)이 프랑스 파리 룩상부르미술관에서의 초대전(6.28~7.22)을 마치고 귀국한지도 벌써 한달이 지났다. 그는 이제 다음달 17일부터 11월 15일까지 국립현대미술관에서 가질 초대전을 준비하느라 또 바쁘다.

구상과 추상 "共存의 자리"

[調型主義의 展] 서양화가 金興洙씨

지난 6월 프랑스 파리에 동시에 調型主義초대전 화랑인 룩상부르미술관에서 재평가된 원로서양화가 金興洙씨(71)가 11월15일까지 한달동안 추상과 구상을 한작품속에서 발표하고 구상의 별도

大作중심 63점출품

룩상부르미술관 초대전 調型主義창시자로 씨가 자신의 조형주의 (Harmonism) 회화의 전개과정을 보여주는 기획전, 파리전은 「파리·룩상부르미술관」의 초대전으로 프랑스국립미술관에 전시회는 하모니즘 창시자로 평가되는 것이 이번 전시회의 성과다. 이후 프랑스의 저명인사 피에르·레스타니씨가 「하모니즘」을 보는 평론으로 화단의 정식적인 인정을 받지못했던데다 그에의 공식적인 인정을 받게됨에 따라 해외에서의 미술평가에서 격렬한 논쟁을 불러일으킨 조형주의의 개념논쟁을 종식시켜 혁신적 미술사조인데

그러나 한국화가에의 조형주의의 작품을 전개해왔다.

「이런 국립현대미술관에서 전시회는 하모니즘 창시자로서 조형주의 창시자로 평가되는 大作중심의 63점출품 」에서 발표한 것으로 調型主義와 함께 선언문을 발표하한 현대미술의 새로운 한 조형주의로, 쇼의 미술사조인 추상과 구상을 한작품속에 발표한지 77년 「조형주의선언」을 낸 金씨는 미음증전지료를 출품하고 있다.

년 미국에서 국외싱턴 IMF전시장

具象과 抽象의 공존을 보는 조형주의의 작품을 파리전시회는 하모니즘 창시자로 평가되는 것이 大作중심의 모두 63점. 〈郡哲秀기자〉

金興洙씨 파리전시회

한 국 일 보　　1990年6月2日 （土曜日）

인터뷰

佛서 초대전 갖는 화가 金興洙씨

"調型主義미술 창시 확인받을 기회"

○金興洙작「인형어디서와 어디로가는가」(부분)

[朴來富기자]

東 亞 日 報　[20]　1990年7月5日 木曜日

파리特別展 연 金興洙화백

"陰陽의 이상적 조화 화폭에 표현"

한복여인과 사각형의 이질적 어울림

[파리＝金基萬특파원]

제115호

문화광장 스포츠조선

1990년
8월 3일
금요일
가정판

◇하모니즘 창시자 김흥수씨.

사진·신문선

이번 파리전서 세계적 공인받아

김 흥 수
화가의 만추형

정중헌 〈문화연예부장〉

하모니즘(Harmonism). 웹스터영어사전에도 없는 이 신조어가 조형주의(調形主義)라는 이름으로 세계미술사에 한 획을 긋고 있다. 이 하모니즘의 창시자는 한국화가 김흥수(金興洙·71).

지난 6월 28일부터 7월 22일까지 파리의 유네스코 빌딩에서 하모니즘 즉 조형주의운동을 세계 화단에서 공인받는 계기가 마련됐으니, 앞으로 하모니즘은 한국이 종주국이라는 권위도 얻을 수 있게됐다. 세계 화단에도 영향을 줄 수 있다는 자신감을 얻은 것도 확인이다.

'77년 이래 미국에서 주창한 하모니즘은 조형주의운동을 세계 화단에서 공인받는 계기가 마련됐으니…

티코네 정착하며 활동하던 김흥수는 뒷부분에서 하모니즘으로서도 차원이지만, 무엇보다 전시회 개막식과 몇몇 관련행사를 축하해 주었다.

"파리에 가기전까지만 해도 전시회를 열어보고 관람객이 없으면 어쩌나 한두 케이스도 성화했지만, 날이 갈수록 관람객들이좋을 잊지 못한 매스컴들도 관련 보기드문 전시회라고 하더군요. 평론가 피에르 레스타니가 주선하고 프랑스 상의의장 오랭쥬 드 클레가 초청하는 형식으로 개최된 김수 sou·김흥수씨의 예술잔치인 무언보다 기뻤습니다. 전시 바로 앞문가 화가들이 참석 하모니즘 작가의 파리전을 축하해 주었다.

현지에 정착하며 활동하던 김흥수는 뒷부분에서 한국미술의 세계 차원이지만, 무엇보다 전시회가 초청하는 형식으로 개최된 김수 sou·김흥수씨의 예술잔치인 무언보다 기뻤습니다.

새 정부가 들어선 지 5개월이 지난 지금 서양화단의 원로 金興洙씨(74)가 새 정부의 미술문화정책에 대한 자신의 회망을 밝히는 글을 본보에 보내왔다. 「미술문화에 대한 적극적 지원이 산업발전의 밑거름」이라는 견해와 함께 그는 자신이 이번 대전 엑스포 미술행사에의 참여를 거부하게 된 배경, 최근에 있었던 예술원 신입회원 선정의 부당성등 우리 화단이 안고 있는 문제점을 우려하고 있다.【편집자註】

새정부 美術政策에 대한 提言

원로 金興洙화백 本報 기고

"예술이 흥해야 산업도 발전"

멋을 아는 국민이 세련된 상품 유도

전문가 양성 長期投資 해야

미술·경제 연관

◇대전 엑스포의 미술행사와 예술원 신입회원 가입문제 등의 부당성을 지적하는 원로서양화가 金興洙씨. 【申翔淳기자】

예술원 난맥상

한 국 일 보
1993年4月30日　(金曜日)

◇金興洙화백 모스크바서 전시회

외국인으로는 처음으로 모스크바 푸슈킨박물관에서 「초대 전시회」를 갖고 있는 金興洙화백이 29일 에브게니 스미르노프 러시아 문화부장관과 함께 전시장을 둘러보고 있다. 【모스크바 타스=聯合】

«Я ЕСТЬ СВОБОДА»

«Я горжусь, что мои картины выставлены в таком знаменитом музее, рядом с гениальными творениями мастеров разных времен и народов, в залах, открытых лучшим из лучших. Ради этого стоит работать». Так говорил мне крупнейший южнокорейский художник Ким Хын Су, или Кимсу, как он называет себя для краткости. Пригласив любителей живописи на выставку его произведений, Музей изобразительных искусств имени А.С.Пушкина впервые познакомил россиян с удивительным творчеством Кимсу.

Его называют основоположником «гармонизма» в живописи. И действительно, глядя на его полотна, явственно ощущаешь, как органично соединяет он противоположности, как взаимодействуют в его картинах темное и светлое, пассивное и активное — то, что в древнекитайской философии относят к категориям «инь» и «ян» Чистым, ясным мотивом звучит у Кимсу женская красота: обнаженные фигуры — ню, кореянки, облаченные в традиционные наряды, вдохновенно выписанные танцовщицы... И тут же, рядом — неожиданные сплетения геометрических линий, разноцветье полос или наборы бутылочных крышек, баночек из-под краски, куски упаковки, ленточки рисовой бумаги. Что это — насмешка, шутка гения, нарочитый стиль?

Сам художник делит свои картины на две части — «фигуративную» и абстрактную, неразрывно связывая положительное начало «ян» — светлое, понятное, то, что глаз непосредственно улавливает, и «инь» — темное, подсознательное, недоступное обычному взгляду.

Такая разделенность — свойство его сознания, памяти и главное открытие его жизни. Впрочем, это неудивительно для человека из разделенной страны, чья судьба сплелась с нелегкой судьбой его народа, пережившего страшную войну...

Кимсу родился в 1919 году на севере Кореи, в Хамхыне. Увлеченный с детства театром, потом живописью, он в 10 лет успешно дебютировал на одной из выставок и окончательно решил, что станет художником. Учиться отправился в Токийскую школу изящных искусств. Война сократила годы учебы: в 1944 году Кимсу вернулся на родину, а в 1946-м переехал в Южную Корею. «Моя молодость пришлась на 50-е годы, когда страна была разделена вдоль 38-й параллели, — с горечью писал он. — Во время войны в Корее смертоносной бурей меня бросало с одного фронта на другой. Я обосновался как беженец в Пусане, временной столице. Мне уже перевалило за 30, и можно было сказать, что 10 лет я прожил напрасно... Корейская война была для меня ударом. Но и поворотным моментом жизни».

В 1955 году Кимсу уехал в Париж, учился в Академии художеств де ля Гранд Шомьер, постигал абстрактное искусство 50-х годов, с тоской вдыхал торгашеский дух парижских галерей. И его собственный дух взбунтовался: он не желал следовать моде, не мог совместить рынок и искусство. «Я есть свобода», писал он в 1957 году в одном из парижских журналов. А это в его понимании означало — всегда быть самим собой, и он вернулся на родину. Однако и там не нашел покоя. В 1967 году он вновь покинул дом и 12 лет работал в США. И все-таки он вернулся в Корею. Теперь — навсегда.

За годы странствий его взгляды вполне сформировались, а творческий почерк обрел четкость и ясность. Он постиг наконец извечное стремление человека к гармонии, и этот «принцип согласия» стал важнейшим элементом его творчества...

Чтобы поговорить с художником на вернисаже, пришлось пробиваться сквозь плотное кольцо любителей автографов. 74-летний мастер никому не отказывал, хотя и немного утомился от торжественной церемонии открытия и мелькания множества лиц.

— Вы видите, я специально не снимаю свою белую кожаную кепку — пусть меня легче узнают и запоминают, — пошутил Кимсу, размашисто надписывая многочисленные листки, которые протягивали ему новые почитатели. Я заметил, что делал он это отнюдь не автоматически, как частенько бывает со знаменитостями, а внимательно всматриваясь в каждого своим живым и добрым взглядом. Впрочем, быть может, это был профессиональный взгляд художника.

Время на интервью до обидного быстро таяло, организаторы вернисажа, понимая, что гость устал, все пытались его увести, поэтому говорили мы, что называется, на бегу.

— Я счастлив быть в России, и выставка для меня — не подведение итогов, а только начало, творческий импульс для новых замыслов, — сказал он. — Поймите меня правильно, дело не в славе и, конечно, не в коммерческом успехе. Я вообще никогда не пишу на продажу. В каждой картине — моя душа. И для меня они — смысл жизни.

Александр РОМАНОВ

Государственный Эрмитаж
Государственный Музей
изобразительных
искусств имени А.С. Пушкина
Посольство Республики
Корея в России

Выставка КИМСУ
живопись корейского художника

KIMSOU

,,Гармонизм''

29.4 ⇨ 30.5.93 9.7 ⇨ 8.8.93
ГМИИ им. А.С. Пушкина Государственный Эрмитаж
ПОДДЕРЖКА KOREAN AIR

The Moscow Times

FRIDAY, MAY 7, 1993

NO. 206

24 PAGES

PUSHKIN MUSEUM

A Painter's View Of Yin and Yang

By Chris Klein
THE MOSCOW TIMES

In the early 1950s, South Korean painter Kimsou confidently set a goal for himself: He wanted to create an entirely new style of modern art. Now, Kimsou is positive that he has succeeded.

"Abstract art was very popular in Korea in the 1950s, and someone said to me 'Kimsou, you should do your own abstract art.' I said 'NO!'" The artist slaps his knee. "'I should do my own post-abstract painting.'"

Forty years later, a collection of Kimsou's paintings are on display in the main foyer of the Pushkin Museum of Fine Arts. It is the first time that a South Korean painter has been exhibited there, and the first time since a Chagall exhibit in 1973 that the Pushkin has displayed the works of a living painter.

As Kimsou tells it, the road to the exhibition was long. About three years ago, Vladimir Lomeiko, Russia's ambassador to UNESCO, saw an exhibition of Kimsou's work in Luxembourg. Lomeiko loved what he saw and told Kimsou that his art was completely in accordance with the life philosophy of Mikhail Gorbachev, and that he must have an exhibition in Moscow's most prestigious museum, the Pushkin. The South Korean UNESCO ambassador worked with Lomeiko to arrange the show, but political events in Russia over the past

three years made it difficult to see the project through.

Then there was the problem of the museum.

"They told me that historically, the Pushkin Museum only dealt with European art," Kimsou explains, his voice rising. "They said, 'You can go have an exhibition at the Oriental Art Museum.' I said, 'Wait, I may be an oriental man, but my art is international.'"

Then, Kimsou says, museum officials told him they did not exhibit the works of living artists.

"I told them, wait, there was Chagall," Kimsou relates. "My harmonism, even he couldn't do it."

Kimsou, originally Kim Hyung Su, was born in northern Korea in 1919. In 1938, he began to study painting in Japan, at the prestigious Tokyo National Academy of Art. Even then he was not content with traditional Asian and European painting, he says he "tried to find a new style of art, something strong."

In the middle of World War II, the Japanese closed down the art school and ordered Kimsou to join the Imperial army. "I'm Korean," I told them," he explains. "Why would I want to fight for Japan?'" At the time, Japan occupied the entire Korean peninsula. Kimsou went into hiding, and after the war found his way back to Korea. He settled in Seoul.

Kimsou served as a war artist during the Korean conflict in the early

1950s, and it was then that he embarked on his mission to develop a new genre in painting. His quest led him to Paris, where he honed his style and, in 1960, had a one-man show. He says that although he had not yet given his work the name harmonism, the idea already existed in his spirit.

While he was a professor at the Academy of Fine Arts in Philadelphia — where he lived for 12 years — Kimsou started painting complicated, two-sided paintings in which he tried to join the abstract and the concrete. This, he realized, was his new style; this was harmonism.

Kimsou's harmonism is based on the Asian philosophy of yin and yang, with a twist. Not only does yin symbolize the female and yang the

male, but to him, the former represents the human body and the latter the human mind. Yin is real, while yang is abstract. Harmonism, therefore, is the marriage of realism and abstract art.

As a result, many of his paintings are diptychs. "The Sky Is Falling," a 1989 canvas, is a typical example of Kimsou's work. On the left, or abstract side, a field of purple, brown and red sits on a grid of parallel, horizontal lines. In the middle, the colors whorl together in a heart-like knot, red and purple veins entwined. On the right, or realistic side, a woman with bright pink skin bows her head as if she has just washed her hair in the sink. A ghostly red figure floats above her. The work's bold colors

reflect the fiery spirit of the painter.

"Long ago, I decided that I had to show the world the culture of Korea," he explains. "I knew I had to make painting my whole life. And it has been a fight, always like a fight."

Kimsou now lives in Seoul with his wife, who is also a painter. He has been to Russia three times, and is extremely happy that his show has finally gone on view here; next month, the paintings will be at the Hermitage in St. Petersburg. He sees his exhibition as a message for young Russian artists.

"I want to say to young Russian artists that European art is limited," he says emphatically. "Russians must find their own new art, their own place in the world of art."

Kimsou developed a style of painting he calls "harmonism" in the 1950s, when other artists were delving into abstractionism.

295

Среда
28 апреля 1993 г

Коммерсант-DAILY № 78
(№ 293 с момента
возобновления издания)

Открылась выставка в Музее им. Пушкина

Москвичи увидят гармонистическую «Войну и мир»

Сегодня в московском Музее изобразительного искусства им А. С. Пушкина открывается персональная выставка южнокорейского художника Ким Хын Су (Kim Heung Sou), известного в художественных кругах под именем Кимсу (Kimsou). В экспозиции 27 уникальных в своем роде картин — художник считает себя основоположником «гармонизма» в живописи, объединяющего абстрактное и предметное изображения. Наблюдатели обращают внимание на тот факт, что творчество Кимсу демонстрируется в самых престижных музеях России — по окончании выставки в Пушкинском музее (30 мая) она переедет в санкт-петербургский Эрмитаж.

Ъ Ким Хын Су (Кимсу) — известный южнокорейский художник. Родился в 1919 году. Получил образование в токийской Школе изобразительных искусств и парижской академии де ла Гранд Шомьер. В течение 12 лет жил и работал в США. Выставлялся в различных галереях мира, в том числе IBM (Вашингтон), Музее «Люксембург» (Париж), Национальном музее современного искусства (Сеул). Основатель гармонистического направления в живописи. Автор ряда философских, автобиографических и поэтических произведений.

В основе творчества Кимсу лежит свойственное восточной философии разделение на инь (женское темное начало) и ян (мужское светлое начало). Соответственно, в живописи Кимсу, ян — это предметный образ, тогда как инь — абстрактный элемент. Художник пытается объединить их в своих полотнах, изображая мир в абстрактной и параллельно в фигуративной манере. Именно так построены полотна «Ню» (1980), «Две женщины» (1982), «Позв» (1982). «Война и мир» (1986). Абстрактная часть этих картин состоит из повторения геометрических фигур, а в фигуративной манере изображены женщины. Как сказал художник корреспонденту „Ъ", женщины — излюбленная тема его творчества, «именно женский образ как символ мира и гармонии придает полотнам законченный характер».

ЕЛЕНА ПУШКАРСКАЯ

Ким Хын Су пытался «гармонично» развесить свои картины

Korean Living Legend Artist At Hermitage: Talking Harmonism & The Art Of Perfection

Photos: Yelena Yakovleva

Kimsou (with hat) autographing his catalogue. In the background is his "Sitting Woman", a riot of bright reds and oranges.

By Alistair Crighton

St. Petersburg Press

Kimsou may not be a household name - but this Korean artist, on his third visit to Russian, has accomplished more than most artists living today.

He has exhibited his work in the Pushkin Museum in Moscow - the first living artist to do so since Marc Chagall. His paintings are selling for upwards of $200,000. And now he has his own one man show in the Hermitage.

Central to Kimsou's unusual art is his use of juxtaposition, for instance of the real with the abstract, or, strikingly, of the West with the East. "I have colour sense like the Europeans, but my line is Oriental," he said.

Kimsou has strived for, and believes he has achieved, perfection in his painting. That painting work sees him boldly employ colours in works that vary through various shades of abstract, and in which the human form figures prominently.

"I work again and again at one painting. I make them more beautiful, the best I can do. I do three times the work on one painting, harmonising," he says.

Harmony is a word that comes up again and again with Kimsou. He preaches "Harmonism" through his art: a combination of Yin and Yang - abstract and figurative - to achieve perfect balance.

"When you see a woman, you see her with your eyes - but also with your heart," he says. "This is the same for dimensional painting - time and spirit are involved."

The heart and spirit is what is shown in the complimenting abstract panels that comprise his works.

Born in 1919, in what is now North Korea, Kim Heung Sou started painting at the age of 15. During the Korean war he worked as a war artist for the US army - drawing maps and painting battle scenes, he said.

After the war he moved to South Korea, and then to Paris where he painted and drew prolifically for seven years. Following that he spent many years teaching art in Philadelphia, USA, while his reputation grew.

His work was much admired by the art critic Pierre Restani who saw his work and arranged an exhibition in the prestigious Luxembourg Museum in Paris in 1990.

A Russian UNESCO ambassador present at the opening told Kimsou his philosophy of Harmonism was akin to that of Mikhail Gorbachov, who was then trying to reconcile East-West relations, and suggested Kimsou exhibit in the Pushkin Museum in Moscow.

At first the museum was hesitant. Kimsou said - they only take European artists and dead artists. He was Oriental, and very much alive. Finally they relented. The reason, according to Kimsou: "I am a creator of harmony, even Chagall couldn't do it - I can give these young Russian artists new ideas."

But painting today, he believes, has reached a new "dark age". "Modern abstract art has no base of study - it is very dangerous. European art is now limited," he said.

His harmonism, he said, is the new classical art: "There is a base of study, a base of work in the figurative part. And with the abstract there is creativity."

The Kimsou Exhibition at the Hermitage
Address: Dvortsovaya Nab. 34.
Nearest Metro: Nevsky Prospect
Hours: 11am-5pm, daily except Mondays, until August 8.

Kimsou's "Portrait of a Boy Who Has Become Interested in Sex" is completed in a powerful bright yellow mosaic characteristic of his work.

Корейского художника Ким Хын Су (он же КИМСУ) можно назвать космополитом, гражданином Вселенной. Весь мир объездил Кимсу, особенно Восток и Запад. Жил и работал в Японии, во Франции и в Соединенных Штатах Америки. С 80-го года снова живет в Корее. Кимсу 74 года, он всемирно известен, имеет учеников и последователей. Месяц тому назад была его персональная выставка в Москве, в Музее изобразительных искусств им. А.С. Пушкина. И вот теперь в Государственном Эрмитаже.

Внимательно посмотрев картины господина Кимсу, я задаю ему первый вопрос:

- Если Восток и Запад - это два берега, то ваше творчество - это как бы мост, соединяющий их?

Я не успеваю заметить, понравилось ли Кимсу сравнение с мостом, а он уже рассказывает о том, что в основе восточного искусства - мистические состояния, что в европейском искусстве очень важны чувства, отшлифованные до предела, до изысканнос-ти (взять хотя бы Марселя Пруста), а для американского искусства характерен рационализм (или, если хотите, прагматизм), тщательно рассчитанный на успех. Эти три разнородные культуры он пытается соединить в своем творчестве, которое называет "гармонизм".

Но то же сейчас, а что же было раньше?

В 1936 году, будучи еще учеником средней школы, Кимсу побеждает на конкурсе изящных искусств Чосона (Чосон - древнее название Кореи), 17-летний мальчик побеждает на национальном конкурсе! Казалось бы, можно радоваться, но согласно семейным традициям и укладу жизни корейцев занятие искусством считается позорным, и Кимсу был подвергнут острой критике в семейном кругу. Когда обстановка стала просто невыносимой, Кимсу уезжает в Японию, чтобы продолжить учебу в Токийской школе изящных искусств. В 1944 году он получил диплом и вернулся на родину.

В 1945 году Корею освободили советские войска, красные командиры сразу же предложили молодому художнику рисовать портреты Ленина и Сталина, но Кимсу этого как-то не хотелось, и в 1946 году он перебрался на юг Кореи.

В начале Корейской войны он примыкает к группе художников министерства национальной обороны и даже успевает получить премию замминистра национальной обороны на выставке армейских художников за картину "Выход", посвященную морской пехоте.

После войны некоторое время преподает на факультете изящных искусств Сеульского государственного университета.

В 1955 году приезжает в Париж, чтобы продолжить учебу в Академии художеств де ла Гранд Шомьер и наконец-то выбрать свой путь в искусстве. Кимсу довольно быстро нашел себя в среде абстракционистов. Но очень трудно ему было приспособиться к торгашескому климату "воинствующих" галерей, которые активно стремились реализовать художественную продукцию в стиле "парижской школы". От жизни в Париже остались не только картины, но и поэтические строки Кимсу:

"Парижане влюбленные танцуют. Прощай! Разлука - знак надежды... На Монмартском холме телом объясняются в любви, оставляя в сейфе пышные фразы и слова любви..."

В 1961 году Кимсу вернулся в Корею и уже больше не обращал внимания на мнение торговцев живописью. Он стал применять мозаичную технику, и "его живопись еще больше приблизилась к абстракционизму. В 1967-м один из американских университе-тов предложил Кимсу профессорское место. На целых 12 лет уезжает Кимсу в Америку. Именно там он и обнародовал свой манифест "гармонизма", суть которого удивительно проста: "Художник может создать гармоничный возвышенный мир искусства сверхпластической сферы, когда абстрактные и фигуративные произведения сливаются в одно". На словах это выглядит очень просто, а на деле художнику Кимсу потребовалось тридцать лет, чтобы "увидеть", как "Тень времени приостанавливает свой бег и медленно проходит, бросая взгляд на роботов-людей"...

Я стою перед полотном Кимсу "Озарение". Оно состоит из трех частей; центральная - фигуративная - изображает Будду в пиковый момент медитации, а две боковые части (абстрактные) дают нашим глазам полную свободу созерцать "озарение" самого Будды. Озарению Будды Кимсу дал материальное воплощение, и то, что было незримым, стало видимым восочию, но не мгновенно постигаемым (не по принципу "2х2 = 4"), а многоступенчатым, многослойным, мистическим"...

Картина Кимсу "Ен Джин думает о родной стране" состоит из четырех частей. Ен Джин - это сын художника, ныне он адвокат и живет в Америке. На картине ему всего 13 лет. Это произведение Кимсу кажется мне необычным, потому что Ен Джин думает о своей стране образами, картинами, сделанными как бы в духе Пауля Клее. Я спрашиваю об этом Кимсу, и он мне объясняет, что первый образ (нижний) означает дом, второй - соломенную крышу, а третий - просто мысли Ен Джина, складывающиеся в калейдоскопическую мозаику, но еще не сложившиеся.

Значит, я был прав: картины Кимсу - это мост, и можно пробежать по его картинам глазами, как по мосту, и тогда все станет понятным: "инь" и "янь" (темное начало и светлое) сольются воедино, фигуративное протянет руку абстрактному. Образ и мысль окажутся рядом. Америка в Сеуле, Сеул в Санкт-Петербурге. Санкт-Петербург в Корее...

Михаил КУЗЬМИН

газета "С утра до вечера. Сегодня"
12 июля 1993 г.

1992
4.19
제1198호

週刊朝鮮

화가 金興洙씨.

미술화제

러시아 2개 박물관 초대전 갖는 金興洙씨

생존 동양인화가로선 처음
"調型主義 진수 보이겠다"

李貞姬 〈주간부기자〉

원로화가 金興洙화백(73)이 영국의 대영박물관, 프랑스의 루브르박물관과 함께 세계3대박물관의 하나로 꼽히는 독립국가연합(旧 소련)의 에르미타주박물관과 모스크바의 유서깊은 푸슈킨 박물관에서 내년 초대전을 갖는다.

두 곳에서의 초대전은 2년전부터 추진되어온 것인데 최근 독립국가연합을 방문, 두 박물관과 공식 합의를 끝내고 돌아왔다고 金화백은 말했다.

에르미타주박물관 초대전은 내년 6월 15일부터 7월14일까지 열린다. 푸슈킨박물관의 경우, 초대전이 내년 5월말부터 3주간으로 예정되어 있으나 박물관의 사정에 따라 전시날짜가 다소 변경될 수 있다고 한다. 예산부족으로 박물관측은 장소만 제공하고 항공료, 체재비, 보험료 등은 金화백이 부담하기로 합의를 보았다.

『두 박물관측 얘기에 의하면 제가 생존 동양인 화가로서는 처음으로 초대전을 갖게 된 것이라고 하더군요. 개인적으로 큰 영광이 아닐 수 없습니다. 현존작가로서는 프랑스의 유명화가 베르나르 뷔페 정도가 두 박물관에서 전시회를 가진 것으로 알고 있습니다.』 金화백은 에르미타주박물관에서의 작품전은 동양

관이 아니라 구라파관에서 열기로 되어 있다고 전하면서 이는 자신의 그림이 세계적으로 인정받게 됨을 의미하는 것이 아니겠느냐며 기뻐했다.

金화백이 에르미타주박물관과 푸슈킨박물관에서 초대전을 갖게 된 것에 대해 미술평론가 申恒燮씨는『국내 미술인들

이 같이 기뻐해야 할 대단히 의미있는 일이다.』고 평가했다.

페테르부르크의 에르미타주박물관은 석기시대의 유물에서 근대 유럽 여러 나라의 미술품과 인상파 및 후기인상파를 거쳐 피카소에 이르기까지 무려 3백만점 가까이의 미술수집품이 소장돼 있다. 드

情(87년작).

레차코프박물관과 함께 모스크바 2대 박물관으로 꼽히는 푸슈킨박물관은 수집품과 규모에 있어서 에르미타주박물관 다음이다.

金화백에게 에르미타주와 푸슈킨박물관에서 전시회를 가져보라고 처음 권유한 사람은 90년 파리 뤽상부르미술관에서 열렸던 金화백 초대전을 보고 감동을 받은 구 소련 유네스코대사 로메이코였다.

金화백은 90년 6월28일부터 약 한 달간 오랜 역사와 함께 1년에 4명의 전시회만을 개최하는 등 까다로운 전시기준으로 유명한 뤽상부르미술관에서 한국인으로서는 처음으로 초대전을 가졌다. 金화백은 추상과 구상을 한 화면에 포용, 완성된 아름다움을 추구하려는 調型主義(하머니즘)회화의 창시자임을 그때 세계화단에서 공인받기도 했다. 이 전시회를 첫날 관람한 로메이코 구 소련 유네스코대사는 『金화백의 하머니즘이 동서화합으로 가는 세계정세와 잘 부합되고 소련대통령 고르바초프의 생각과도 일치한다』며 소련에서의 전시를 권유했다는 것이다.

에르미타주 박물관.

金興洙화백 부부.

에르미타주박물관 및 푸슈킨박물관과 초대전 합의에 도달하기까지에는 다소의 우여곡절이 있었다. 푸슈킨박물관의 여관장인 안토노바는 처음에 동양인이 주장하는 하머니즘 따위에는 관심이 없다는 식의 얘기를 하며 모스크바에 있는 동양미술관에서 전시회를 갖도록 하라는 것이었다. 그러던중 이번 독립국가연합방문때 에르미타주박물관과 전시회에 대한 정식 합의를 하게 되자 푸슈킨박물관측은 그렇다면 푸슈킨박물관에서도 전시회를 갖자고 한 것이라고 金씨는

설명했다. 金씨는 두 박물관에서 60여점의 작품을 전시할 계획이다.

金화백은 독립국가연합 초대전이 끝난 후에는 일본 산케이신문주최로 동경에서 작품전을 가질 예정이다.

"뜻있는 사람이 미술관 건립하면 작품 모두 기증할 용의 있다"

金화백은 함흥고보시절인 17세때 제16회 조선미술전람회에 입선하면서 작품활동을 시작했다. 40년부터 44년까지는 동경에서, 55년부터 6년간은 프랑스에서 유학했다. 67년부터 12년 간 美필라델피아의 무어미술학교 초빙교수로 학생들을 가르치면서 작품활동을 하다가 동양의 음양사상에 바탕을 둔 조형주의를 창조한 것이다. 그는 조형주의의 창조로 비디오 아트 창시자의 한사람인 白南準씨와 함께 세계미술사조에 남는 두번째 한국인 작가가 되었다.

金화백은 90년 파리 뤽상부르미술관 초대전과 91년 한국의 생존화가로서는 처음으로 세계적인 경매회사인 크리스티의 경매를 통해 작품이 거래된 후 세

계적인 작가로서 알려지게 됐다. 뤽상부르초대전 이후 국내에서의 그의 주가는 2배 이상 뛰어올라 미술시장이 침체되기 전 그의 그림은 호당 7,8백만원이 매겨졌던 것으로 알려졌다. 金화백은 생활을 위해 소품만 조금 팔 뿐 대작은 팔고 있지 않다면서 『뜻이 있는 사람이 미술관을 건립하면 작품을 모두 기증할 수 있다. 그러나 나의 그림들은 한 개인의 소유가 되어서는 안될 것』이라고 말했다.

아직도 젊은이 못지않은 건강을 유지하며 지칠 줄 모르는 열정으로 작품활동을 해오고 있는 金화백은 『나이를 먹는다는 사실에 겁나지 않는다. 창조적인 일을 하는 사람들은 늙어도 창의력이 마모되지 않아 끊임없이 새로운 일을 할 수 있다는 확신이 있다』고 말했다. 올해 초 42년 연상의 스승과 결혼, 화제를 모았던 金화백의 새부인 장수현씨는 『같이 화가의 길을 걷는 내가 보기에도 체력이 바탕이 된 金화백의 성실성은 높이 살 만하다』고 말했다. *

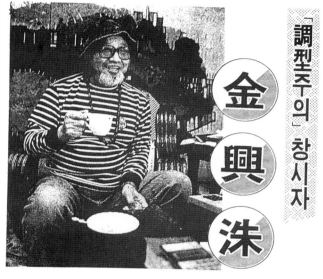

「調型주의」창시자 金興洙

나는 이달말 러시아로 간다.

동양작가에게는 처음 문호를 여는 러시아 푸슈킨미술관에서의 전시를 준비하며 나는 세계적인 화가를 꿈꾸었던 어린시절의 꿈을 떠올려 보았다.

누구인들 소년시절 야망이 없었으랴만 나는 鮮展에 첫 입선했던 열일곱살때부터 「몇살에는 鮮展심사위원, 몇살에는 세계적 작가」하는 식으로 미래를 설계하며 살았다.

그리고 추상회화에 처음 접했던 젊은 시절에도 추상 이후에는 무엇이 세계화단을 사로잡을 것인가 골똘히 궁리하며 대안을 찾아 헤맸다. 그것이 바로 내가 주창한 調型主義 미술, 곧 하모니즘이다.

이제 하모니즘 미술이 주인을 잃어버릴뻔한 숱한 고비를 헤치고 세계적 인정을 받고있으니 감개무량하기만 하다.

中3때 鮮展서 입선

나는 1919년 咸興에서 태어났다.

어려서부터 표현능력이 남달랐다는 말을 듣고 자랐다. 말을 잘해서 변호사라는 소리를 들었고 학예회에서는 연극주연을 도맡았다.

咸興고보에 들어가면서 혼자그림을 그리기 시작했다. 중학교3학년 겨울, 설날을 앞두고 누가 보내준 꿩을 보니 색깔이 너무 예뻐 어머니께 양해를 구하고 꿩이깃든 정물을 그렸다. 그것이 「밤의 정물」이라는 제목으로 鮮展에 입선했던 것이었다. 화가의 길로 들어선 것이었다. 그러나 관리였던 아버님의 생각에 「환쟁이」는 있을수 없는 일이었다. 집안 어른들의 결사반대에 부닥쳐 나는 죽을 결심을 하고 집을 나왔다. 물에 빠져죽겠다고 강으로 갔으나 물이 얕아 죽을수 있을것 같지가

金興洙 러시아展 준비

◇金興洙씨의 작품 「승무」

金興洙 「하머니즘繪畵」 러시아初대展

에르미타주·푸슈킨미술관

8백호大作 「전쟁과 평화」 등 대표작 출품

원로화가 金興洙씨(74)의 調型主義회화가 러시아에 첫선을 보인다. 세계적으로 권위를 자랑하는 상트페테르부르크의 에르미타주미술관과 모스크바의 푸슈킨미술관은 최근 지난2년동안 추진해온 「金興洙하머니즘繪畵展」을 최종 확정, 한국현대미술을 본격 조명한다. 러시아를 대표하는 두 미술관이 한국작가의 작품초대전을 잇달아 기획하기는 이번이 처음이다.

〈鄭哲秀기자〉

301

文化　전시

"調型主義 창시자" 새로운 면모 과시

金興洙화백 러시아서 作品展

◇金興洙作 「승무도」

한국畵壇 세계무대 발돋움 계기

陰陽사상 바탕된 구상 추상양식 혼합구사

총 42점 28일부터 푸슈킨·에르미타주 미술관서

1993年 6月17日 (木曜日)　京鄉新聞

金興洙「하모니즘 회화」 러시아畵壇서 큰 관심

來8일부터 「에르미타주 초대전」

푸슈킨미술관초대전에서 현지언론의 집중표적이 됐된 원로화가 金興洙씨 ⑮.

탐미주의적 畵風

調型주의 創始 세계美術史에 큰 劃

"창작원천은 自由" 55년 밤作業일관

國展 첫두기록

「女體만큼 아름다운것은 없다」—調型主義창시자로 세계미술사의 한자리를 차지한 72세의 노화가 金興洙씨. 그는 새것을 추구하는 영원한 젊음으로 畵業을 영위하는 타고난 정력가다.
<사진=鄭楠泳기자>

大作은 팔지않아

詩作도 再開할터

西洋畵壇 1세대 金興洙화백

▲1919년 咸興출생
▲40년 東京미술학교 입학
▲54년 서울미대 강사
▲55년 파리유학
▲57년 살롱도톤느회원 피선
▲62년 5월 문예상본상수상
▲76년 한국미술대상전 大賞 수상
▲77년 조형주의 회화선언
▲90년 프랑스파리 룩상부르 미술관 초대전

人物탐구

女體와 작은 點의 陰陽조화로 佛서 먼저 각광

鄭哲秀기자

"佛대통령의 文化人동행 부러워"

만나봅시다

러시아전시회서 돌아온 金興洙 화백

대담 徐熙乾 문화1부장

10호작품에 넉달…예술은 生命깎는 일
비싸다는 말-「그림投機」이해할수 없어

문화의 가치 존중해 준다면 「세금 잘 내기운동」펴겠다

사랑은 상대와 조화이루는것……젊은 아내와 지금이 가장행복

光州每日

光州展 마친 金興洙화백 인터뷰

◇光州 초대전 마친 金興洙화백은 작가란 「모든 사람의 감동을 자아내는 작품을 낳아야한다고 강조했다. 〈李大圭기자〉

"調型주의 공감대 형성 큰 보람"

藝鄕 명성 걸맞는 문화유산 보존 노력 아쉬워

"刻苦의 노력으로 창조적 세계 도전 작가정신 필요"

〈金鈺祚기자〉

光州每日

光州展 마감하는 화가 김흥수씨

"시민의 깊은 애정에 감사"

열정의 화가 김흥수씨(75)가 광주전을 마무리 지으면서 27,28일 이틀동안 오후3시에 광주시립미술관에서 작가와의 만남 시간을 가졌다.

27일 오전 본사를 방문한 김흥수씨는 「본관이 광산 金씨라 심정적으로 가깝게 느껴졌던 광주에서 전시회를 갖는 것은 고향에서 전시회를 갖는 것 같은 느낌이었다」면서 「처음으로 마련한 광주전에서 보여준 광주시민들의 애정과 관심에 깊은 감사를 드린다」고 말했다.

김흥수씨는 「광주전 기간동안 세차례 작가와의 만남시간을 가졌는데 이런 시간을 통해 하모니즘이 무엇인가를 이해하는 모습이 눈에 보이고 이야기를 하다보면 작가의 작품에 대한 의도를 알리는데 많은 도움이 되는 것 같다」고 덧붙이기도.

김흥수씨는 이번 광주전을 마치고 오는 10월15일부터 한달동안 대전 한림미술관에서 초대전을 갖는다.

김흥수씨는 「지금까지 프랑스·미국·러시아에서 초대전을 가졌는데 앞으로도 세계 여러나라에서 기회가 되는대로 전람회를 갖겠다」면서 노익장을 과시하기도.

〈金恩永 기자〉

西紀1994年(檀紀4327年) 8月 29日　月曜日　　　　1版　（日刊）

光州日報

「調型主의 걸작 한눈에」

서양화가 金興洙 작품展
내달 1일부터 光州시립미술관

◇金興洙作「情」

국내 생존 작가 가운데 최고의 인기작가로 불리는 서양화가 金興洙씨(75)의 작품전이 오는 9월 1~28일까지 光州 시립미술관에서 열린다.

서울·大邱展에 이어 光州에서는 처음으로 마련된 이번 金興洙展은 그의 예술의 두 작품의 세계인 실사적인 것과 추상적인 조화를 완숙한 작품들로 용융돼 그의 예술전…

(중략)

「여인과 조국」에 대한 사랑 일관
구상과 추상세계 독특하게 접목

〈池炯源 기자〉

西紀1994年(檀紀4327年) 9月 15日　木曜日　　　　（日刊）

光州 첫 「프랑스 오늘의 현대작가展」 열린다

金興洙展 2주일만에 1萬5천명 관람

김홍수화백이 초대전 개막식에서 자신의 작품 「전쟁과 평화」에 대해 설명하고 있다.

김홍수화백 회고전 작가와의 만남 성황

老화백과 한마음 "美의 세계에 빠져"

매일 500명 이상 관람 여름 화랑가 강타
작가가 직접 작품 설명 "저변확대 기여"

영남일보 초대로 대구 문화예술회관 전시실에서 지난달 19일부터 31일까지 열린 「원로화가 김홍수전」은 여름 화랑가의 최대 이벤트행사로 회자되고 있다.

11일간의 전시기간중 매일 5백명이상의 관객이 전시장을 찾아 연인원 7천여명이 관람한 것으로 나타났을 뿐아니라, 이색적인 감동을 전하는 피서지의 역할을 톡톡히 해냈기 때문이다.

지난달 30일과 31일 양일간에 전시장에서 열렸던 「작가와의 만남」행사에서는 전시장을 가득 메운 관람 인파가 두시간 가까운 장시간의 설명에도 불구하고 열정화가 김흥수화백의 작품설명에 빠져들어 미술이 전하는 감동을 맛보는 진풍경이 빚어졌다. 이런 관람태도는 대구 미술계로서는 극히 이례적인 일로 새로운 미술애호가를 창출하는데도 일조를 했을 것이라는 것

이 이날 행사를 지켜본 미술인들의 한결같은 지적이었다.

또 80여점이나 되는 전시작품의 수도 수이지만 일반의 상상을 넘는 대작으로 된 출품작은 일반관객들이 평소 생각했던 미술에 대한 인식을 바꿔놓는데 크게 기여했다는 것이 전시장을 다녀온 미술인들의 얘기다.

「전시장에서 김화백의 작품을 보고 그가 이제까지 과소평가된 것 같다는 느낌을 받았다」는 경북대 박남희교수(미화)는 「전시작품 하나하나가 완전무결을 추구한듯 흠이 없어 대가의 작품다운 면모를 보여주고 있다」고 말했다. 연대기별로 노화가의

60년 화력을 정리하고 있는 전시작품들은 김화백이 미술인으로서 외길을 걸어온 전력을 전하는 것이었으나. 특히 4년간 매달렸다는 그의 한 작품앞에서는 그 끈기에 놀라움을 표시하는 관객의 수가 적지 않았다.

이들 작품이 담고 있는 예술관이나 철학관을 작가로부터 직접 들을 기회가 흔치 않았던 관객들은 「전시작과 함께 하는 작가의 설명은 지금까지 대구에서는 흔치 않았던 일」이라고 큰 호응을 나타냈다.

지난달 31일 오후2시 「작가와의 만남」행사에 참여한 이정희씨(33·대구시 달서구 감삼동)는 「정열의 화가답게 작품도 대단했지만 그가 스스로 밝힌 그림설명이나 화력은 더욱 감동적이었다며 「대구에서 이런 행사를 자주 가졌으면 좋겠다」고 희망했다.
〈김윤한기자〉

염(念) 통일 1985년作 2백×4백cm 캔버스위에 혼합재료. 「여인은 누구의 침범도 받지 않는 평온한 상태에서만 누드가 될 수 있다」고 김화백은 말한다. 이런 누드가 여럿이면 그만큼 평안함이 크다는 뜻이 된다. 이런 의미에서 여러 누드는 통일된 사회상으로 이야기할 수 있고, 좌측의 수많은 점은 7천만 겨레로 볼 수 있다는 것이 김화백의 설명이다.

3인 백72cm 1987년作. 1백61×2백 캔버스위에 혼합재료 ...인 있는...료, 세상...이 있으면...나머지 한명은...동사이는...에서 소외될 수...인간관계를 구성과 추상으로 보여준다.

추상·구상 어울린 정열의 畵幅

金興洙화백 회고전 — 지상전시

영남일보 초대 金興洙화백 회고전이 지난 19일 개막돼 31일까지 대구문화예술회관 전시실에서 열리고 있다. 추상과 구상을 한 화면에 조화시킨 하모니즘의 창시자인 金화백은 60년동안 정력적인 작품활동을 보여와 「열정의 화가」로도 불린다. 그의 작품세계를 화보와 함께 소개한다.
〈편집자 註〉

전설 1967년作. 1백9×1백6cm. 캔버스에 혼합재료. 61년 프랑스에서 한국으로 돌아온 김화백은 모자이크식 추상화를 실험한다.

1994年 10月 14日 金曜日 충 남 일 보

열정의 화가
「金興洙 초대전」대전에
한림갤러리 개관 1주년 기념

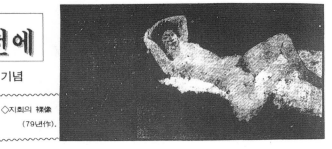

◇지회의 裸像
(79년作).

한밭 향토문화의 전당 漢林갤러리(관장 李永斗)는 개관1주년을 맞아 오는 15일부터 1개월간 韓國 현대미술의 巨匠 金興洙화백(76)초대전을 갖는다.

구상과 추상을 삼차원적으로 결합, 절묘한 조화미를 추구하는 새로운 미술사조 하모니즘(Harmonism 調型主義)을 창시 세계적인 주목을 받고 있는 金화백의 작품세계와 뉴프론티어 정신을 소개한다.

영속되어 오는 전통성(동양의 陰陽사상)을 기초로 독특한 미술사조를 창조한 김수(Kimsou 金興洙 佛식 이름)의 창작동기는 自由와 「새것의 전통」추구이다.

김수의 畵像언어는 67년 그가 파리유학과는 이질적인 호기심과 관심을 갖고 渡美한후 12년간의 체류기간중 완성됐다.

그가 추구하는 調型主義는 화면의 두부분 즉 구상적인 부분과 추상적

구상·추상의 절묘한 조형주의 창시
음·양공존… 독특한 조화이뤄
세계 미술사에 큰 족적남겨

인 부분으로 나뉘어져 있다.

그러나 그 두요소는 행하면 미술사조를 추상화였다. 국내에서 경험치 못했던 작품들을 보며 독특한 아름다움을 화폭에 담아보겠다는 생각을 했다.

이후 美國 체류기간중 펜실베니아의 한 미술학교에서 추상화와 극사실주의 작품이 나란히 놓여 있는 것을 보고 이를 한 화폭에 담을 생각을 하게됐다.

나의 작품은 추상과 구상의 조화 즉 동양의 陰陽철학에 의한 주관과 객관의 한 주제하의 통일에 목적이 있는 것이다.

─주관과 객관이 조화

독립된 요소로 생각되지 않고 한 주제의 陰과 陽적 표현으로 구성된다.

陽은 긍정적이고 구상적인 눈으로 직접 파악하고 그려내는 를 이루기 위한 방법은.

▲우선 이질성이 필요하다. 화폭안에서 이질적인 요소가 도출된 장면을 깎아 내리며 서로 상승작용을 해야 아름다운 조형미가 완성되는 것이다.

─하모니즘 선언후 새로운 미술사조로 인정받을 가능성은.

▲현재 하모니즘적 작품들이 출현되고 있는 곳은 주로 美國의 미술계이다. 동양의 陰陽사상에 기초, 추상과 구상의 조화를 꾀한 하모니즘은 새로운 조형의 추구라는 점에서 큰 주목을 받고 있다. (靜)

것이다.

陰은 부정적이고 추상적이며 눈으로 직접 볼 수 없는 실재이다.

김수의 작품에 있어 陽 즉 구상의 주된 주제는 「여인」이다.

전통적인 한복을 입은 韓國의 여성들, 혼자있는 여성, 쌍(雙)으로 있는 여성들, 행렬로 있는 여성들, 서있고 앉아있으며, 누워있는 나상(裸像)등이 김수의 調型主義의 陽쪽 표현 소재이다.

추상은 陰의 범주에 속한다.

이에는 연결되는 망(網)과 같은 선(線), 폐품첨가, 교차되는 「띠」와 둥근 병마개등 기발한 소재들이 동원되곤 한다.

이처럼 구상과 추상, 陰과 陽이 조화돼 완성된 김수의 화면에는 한 화폭에 두개의 작품이 공존한다.

화폭 왼편은 선과 원기하학적 모티브를 보여주는 추상화가, 오른편은 여인의 얼굴, 경치와 부처등을 나타내는 구상

화가 상반된 양극을 조화시킨다.

『美國 펜실베니아의 한 미술학교에서 학생들이 전시작품을 준비하고 있었는데 극사실주의 작품과 추상작품이 나란히 놓여 있는 것을 보고 이 작품들을 한화폭에 담을 방법을 생각하게 된 것이죠』

調型主義의 창안 동기를 이렇게 밝힌 金화백은 주관과 객관의 조화를 위해서는 「이질성」이 관건이라고 말한다.

미술평론가 申恒燮씨는 『시각적으로 열광케 하는 화려한 컬러, 추상과 구상의 대립 및 조화에서 야기되는 긴장, 패턴화를 거부하는 다양한 표현구조, 그리고 다양한 이미지의 전개 및 깊이감등 힘마디로 회화적인 모든 요소를 충족시키고 있다』고 그의 작품을 평한다.

이같은 김수의 예술감각은 「모란의 裸像」「누드」(78.80) 「두여인」「陰과陽」「僧舞」「전쟁과 평화」「念의 통일」등 그의 대표작에 녹아들어 있다.

金興洙의 창작을 가능케 했던 작품열정과 부단한 탐구정신은 古稀를 훨씬 넘긴 현재 조금도 변함없이 지속되고 있다.

적포도주를 즐긴다는 그는 청년못지 않은 창작의욕을 불태우며 寫實, 抽象 하모니즘까지 세계미술사에 뚜렷한 족적을 남기고 있는 것이다.

〈金精洙기자〉

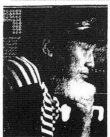

◇김흥수 화백

하모니즘이라 명명된 새로운 미술사조로 세계적인 주목을 받고 있는 金興洙화백(76)은 자신의 美學으로 객관의 조화를 통한 조형미 추구라고 설명한다.

다음은 金화백과의 問答요지.

─하모니즘論의 창안 동기 및 추구美學論은 파리 유학당시(55년)유

주관과 객관의 조화 추구
조형미 위해선 「이질적 요소」필요

이후 美國 체류기간중 펜실베니아의 한 미술학교에서 추상화와 극사실주의 작품이 나란히 놓여 있는 것을 보고 이를 한 화폭에 담을 생각을 하게됐다.

308

The Art of Harmonism

김 흥 수 金興洙 1919-2014

1919년 광산 김 씨로 함남 함흥시에서 공무원이었던 김영국과 구한국 창덕궁 養鑑所 교사를 지낸 李富甲의 3남1녀 중 차남으로 태어남. 조부金大有(구한국 무관부대대장) 조모 玄淑子.

1932년(13세)　함흥고보에 입학. 연극과 미술에 흥비를 가지다가 차차 그림에 열중함.

1936년(17세)　함흥고보 학생으로 제16회 조선미술전람회(선전)에 유화 〈밤의 정물〉(53.5 ㎝×65㎝) 초입선.

1938년(19세)　함흥고보를 졸업하고, 동경미술학교 입학을 목표로 도일. 예비과정으로 가와바다화 학교에서 데생을 수학함.

1939년(20세)　동경의 가와바다화 학교에서 데생 공부를 계속하는 한편, 서울의 선전(18회)에 유화 〈희숙의 상〉(19㎝×73㎝) 두 번째로 입선.

1940년(21세)　동경미술학교 유화과 예과에 입학.

1941년(22세)　동경미술학교 유화과 본과에 진학.

1943년(24세)　일본 제22회 春陽會展에 유화 〈정물〉(91㎝×117㎝) 입선. 제22회 선전에 유화 〈좌상〉(53.5㎝×40.5㎝) 입선.

1944년(25세)　제23회 선전에서 〈밤의 실내정물〉(91㎝×117㎝) 특선. 大戰下의 조기졸업 조치에 따라 동경미술대학교를 조기졸업함.(9월 22일부)

1945년(26세)　8·15 민족해방.

1946년(27세) 월남.

1949년(30세) 서울 동화화랑(지금의 신세계 백화점 부설)에서 첫 개인전. (5월 9일~16
일)제1회 국전에서 〈壺〉(91㎝×117㎝) 특선.〈나부군상〉(177.5㎝×253㎝)
은 입선이 되었으나 당시의 문교부장관 安浩相의 지시로 전시철회됨.

1950년(31세) 6·25 한국동란으로 부산으로 피난.

1951년(32세) 국방부 소속 종군화가단에 참가. 해병대 주제의 유화 〈출동〉(91㎝×117
㎝)이 종군화가전에서 국방부차관상.

1953년(34세) 휴전 및 정부환도에 따라 서울에 돌아옴.
제2회 국전에서 〈群童〉(177㎝×253㎝) 특선하고, 침략자상을
상징적으로 표현한 반추상작품 〈마스크〉(91㎝×117㎝)는 물의 끝에 무감
사 입선.

1954년(35세) 서울대 미대 강사로 출강.
미도파 화랑에서 도불고별전.(10월 1일~11일)
제3회 국전에 〈한국의 봄〉(230㎝×290㎝) 무감사 출품.

1955년(36세) 1월에 해방 후 한국인 화가로는 맨 먼저 파리수학을 떠남.
재파리 외국인전에 〈풍경〉(8F)을 출품.(Petit Palais)
싸롱 도똔느에 〈길 동무〉(53.5㎝×41㎝)를 출품.

1956년(37세) 파리 국제미술전에 〈백일〉(100㎝×78㎝) 〈길 동무〉(100㎝×78㎝) 등 2점
을 출품.
싸롱 도똔느에 〈우정〉(200㎝×260㎝)을 출품.

1957년(38세) 파리 라라 뱅시 화랑(Galerie Lara Vincy; Rue de Seine, Paris)에서 체
불 첫 개인전.(6월 5일~20일, 유화 25점)
싸롱 도똔느에 세 번째로 〈쌍〉(200㎝×260㎝)을 출품.
싸롱 도똔느 회원으로 피선.
신시나티 미술관 주최 국제판화전에 석판화 〈빠고다와 소녀〉를 출품.
엘베화랑(Galerie Helve; 3 Rue Norvins, Paris)과 常時출품계약.

1958년(39세) 싸롱 도똔느에 〈두 포오즈〉(200㎝×260㎝)를 출품.
파리 국립현대미술관 주최 재파리 외국인전에 〈두 포오즈〉차석상.

1959년(40세)	라 벨 갸브리엘 화랑(Galerie La Belle Gabrielle; 3 Rue Norvins)과 계약.

1959년(40세)　라 벨 갸브리엘 화랑(Galerie La Belle Gabrielle; 3 Rue Norvins)과 계약.
싸롱 도똔느에 〈한국의 여인들〉(200㎝×260㎝)을 출품.

1960년(41세)　세르클 볼르네(Cercle Voleney Paris)에서 개최된 재불한국인전(3월 25일
~4월 5일)에 〈가을〉(200㎝×260㎝) 등 10여 점을 출품.
라 벨 가브리엘 화랑 주최로 파리에서 두 번째 개인전(6월 23일~7월 11일)
유화 50점 출품에 전시 중 40점이 팔리고 나머지 10점은 전시 후 모두 팔림.
싸롱 도똔느에 〈고민〉(200㎝×260㎝)을 출품. 역시 호평을 받음.
싸롱 꽁빠레종(Salon Comparaison)에 〈두 동무〉(130.5㎝×97㎝)를 초대출품.

1961년(42세)　싸롱 꽁빠레종에 〈속삭이는 여인〉(130.5㎝×97㎝)을 초대출품.
6월에 귀국. 수도화랑(당시 수도여사대 부설. 현 세종호텔 건물 안)에서 유
네스코 한국위원회 주최로 귀국전(10월 8일~31일) 출품작 유화 36점.
유네스코 한국위원회 미술전문위원.
제10회 국전에서 심사위원으로 선임되어 〈마스크〉(91㎝×117㎝)를 기필하여 출품.

1962년(43세)　유네스코 韓委에서 「김흥수 유화집」을 발간.(한국일보사 제정 출판문화상 수상)
제1회 5월 문예상 미술부문 본상 수상.
제11회 국전에 초대작가로 〈누드〉(89.5㎝×130㎝)를 출품.

1963년(44세)　제12회 국전에 초대작가로 〈포오즈〉를 출품.

1965년(46세)　제14회 국전에 초대작가로 〈마을과 소녀〉(100㎝×80.5㎝)를 출품.

1966년(47세)　서울신문회관 도미고별 개인전(12월 1일~9일)에 유화〈군무〉(177㎝×260
㎝) 외 44점 출품.

1967년(48세)　8월에 Philadelphia의 College of Art & Design 초빙교수로 도미. 1968
년 6월까지 그 대학에서 회화와 드로잉을 가르침.

1968년(49세)　Pennsylvania Academy of the Fine Arts 강사로 1980년 2월까지 근무함.
펜실베니아 미술대학 주최 제163회 年例展－「미국의 회화와 조각」에 〈고민〉
을 초대출품.

1969년(50세)　펜실베니아 미술학교 주최 제164회 年例展－「미국의 수채화·드로잉·판화」
에 소묘 2점을 초대출품.
위스컨신의 사우스뱅크 초청으로 시카고와 위스컨신 지역 순회 개인전.

1970년(51세) 필라델피아 미술관 미술교육부 강사.

필라델피아시 소재 The Woodmere Art Gallery에서 1백 점의 유화와 소묘 작품으로 초대개인전.

1971년(52세) Woodmere Art Gallery 주최 「이 해의 수작초대전」에서 〈고민〉(200㎝×260㎝)이 1등상 수상.

1972년(53세) 필라델피아 미술협회 화랑(Philadelphia Art Alliance)에서 28점의 유화를 가지고 개인전.

국립현대미술관 주최 한국근대미술 60년 전에 〈한국의 봄〉(230㎝×390㎝)을 초대출품.

1973년(54세) Jenkintown art Fastival에 대작 〈음과 양〉(276㎝×366㎝)을 출품.

Mixed Media 부문 1등상을 수상.

1976년(57세) 한국일보사 주최 한국미술대상전에 〈불사조〉(187.5㎝×173㎝)를 출품. 대상 수상.

1977년(58세) 서울국립현대미술관 기획 한국현대 서양화대전에 3부작 〈무한〉(124㎝×91㎝+80㎝×124㎝+124㎝×91㎝)을 초대출품.

워싱턴D.C의 I.M.F미술관에서 「조형주의선언」 전.(주미 한국대사관 및 I.M.F 공동주최) 유화와 소묘 1백여 점 출품.

1979년(60세) 서울국립현대미술관 기획 「한국의 현대미술—1950년대 전」에 〈한국의 여인들〉(200㎝×260㎝)1959년도 작. 〈고민〉(200㎝×260㎝) 1960년도 작. 〈길 동무〉(200㎝×130㎝) 1957년도 작 3점을 출품.

미도파 화랑에서 서양화 10일 도화전에 누드 외 15점 출품.(11월 8일~13일)

1980년(61세) 미성클럽 주최 제1회 한국현대미술대전에 〈승무〉(128㎝×132.5㎝)를 출품. 於 명성클럽 전시장.

1981년(62세) Kimsou 누드 소묘 초대전.(4월 2일~16일 프랑스 문화원 출품작 30여 점) 제30회 국전 심사위원.

현대화랑 개관 11주년 기념전에 〈누드〉(90㎝×65㎝)의 3점 출품.(4월 10일~16일)

한국미술 81전(국립현대미술관 4월 17일~5월 7일) 〈00〉(100㎝×130㎝)를 출품.

1982년(63세) 파리 싸롱 도똔느에 한국화가단으로 〈나부좌상〉(100㎝×132㎝) 외 유화 4

점 출품. 싸롱 도똔느상 수상.

국제화랑 개관기념 10인전(6월 28일~7월 10일)에 〈인물〉(53㎝×41㎝)을 출품.

1983년(64세) 한국미술관 주최 한국인상전(3월 8일~3월 22일)에 〈길 동무〉(194㎝×130 ㎝)와 〈두 동무〉(91㎝×65㎝) 2점 출품.

한국불교문화예술대상전(8월 1일~7일)에 〈보살상〉(10F) 등 2점 출품. 심사위원장.(세종문화회관)

국회개원 제35주년 기념 미술초대전에 〈한국의 인상〉(183㎝×277.5㎝)을 출품.(9월 10일~3개월 간)

국전출신작가전에 〈우상〉(182㎝×97㎝)을 출품.(10월 3일~12일 미술회관)

1984년(65세) 84현대미술초대전 於 국립현대미술관(5월 18일~6월 17일) 〈허상〉(130㎝ ×97㎝)(Mized Media)을 출품.

국제화랑 서양화 8일전(11월 28일~12월 5일)에 〈마을〉(60㎝×35㎝) 등 5 점 출품.

1985년(66세) 한국화가 2인전(6월 8일~16일)에 〈두 여인〉(120F) 등 유화 20점 출품.(서 울크럽)

85 한국현대미술초대전(5월 18일~6월 17일)에 〈망향〉(100F)을 출품.(국 립현대미술관)

한국양화 70년전(8월 19일~9월 29일)에 〈구성〉(195㎝×260㎝ · 유화)을 출품.(호암갤러리)

제1회 아세아 국제전(12월 5일~14일)에 〈꿈〉(91㎝×157㎝) 〈호랑이〉(35.5 ㎝×115㎝) 등 2점 출품.(국립현대미술관)

김흥수 유화개인전(5월 8일~18일) 〈나부군상〉(128㎝×217㎝) 등 유화 42 점 출품.(현대화랑)

서울특별시 주최 85 서울미술대전(8월 26일~9월 8일)에 〈념 통일〉(200㎝ ×400㎝) 〈두 여인〉(150㎝×320㎝) 등 2점을 출품.(국립현대미술관)

제10주년 한중현대명가 서화전(9월 18일~25일)에 〈누드〉(50F)를 출품.(세종문화회관)

한국적십자사 창립 80주년 기념벽화 〈낙원의 봄〉(800F 크기)을 완성 기증

함.(10월 29일)

1986년(67세) 한국 현대미술의 어제와 오늘전(8월 26일~10월 3일)에 〈가을〉(198㎝×260㎝)을 출품.(호암갤러리)

김흥수 유화 소품전(6월 19일~30일 강남 현대화랑) 유화 30점 출품.

서양화 7인전(10월 21일~27일 국제화랑) 유화 〈얼굴있는 바다풍경〉(61㎝×30㎝) 등 3점을 출품.

서양화 6인전(9월 24일~10월 2일 그로리치 화랑) 〈소년의 얼굴〉(22㎝×27.3㎝) 〈마을소녀 세 얼굴〉(30㎝×85㎝) 등 유화 5점을 출품.

이화여자고등학교 창립 100주년 기념 초대전(5월 13일~18일)에 〈인물〉(72㎝×60㎝)을 출품.(서울갤러리)

서울특별시 주최 86서울미술대전에 유화 〈전쟁과 평화〉(1.97㎝×4.40㎝)를 출품.(국립현대미술관)

86 현대한국미술상황전에 유화 〈나부군상〉(130㎝×162㎝)과 〈휴식〉(130㎝×162㎝) 2점을 출품.(제10회 아시아 경기대회 문화예술전 종합운동장 특설갤러리)

한불수교 100주년 기념 Seoul-Paris전에 유화 〈모린의 나상〉(122㎝×71㎝+60㎝×90㎝)과 〈염원〉(182㎝×273㎝) 2점을 출품.(서울갤러리 1월 20일~1월 28일), (centre National des Arts Plastigues Paris 7월 19일~8월 14일).

제5회 대한민국미술대전 서양화심사분과위원장.

86년도 동아미술대상전 심사위원장.

86년도 무등미술대상전 심사위원장.(광주)

문화훈장 옥관장을 받음.

1987년(68세) 김흥수 누드 드로잉전(4월 29일~5월 7일 국제화랑) 〈꿈〉 등 소묘 40점을 출품.

제17주년 개관기념전(2월 25일~3월 5일 현대화랑) 〈두 여인〉(130㎝×162㎝) 등 유화 3점 출품.

87 현대미술초대전(5월 23일~6월 21일 국립현대미술관) 유화 〈정담〉(162㎝×130㎝)을 출품.

한국인물화전(3월 26일~4월 20일 호암갤러리) 〈염원〉(182㎝×273㎝) 〈조국을 그리는 용진이〉(183㎝×184㎝) 〈전쟁과 평화〉(197㎝×440㎝) 등 유화 3점을 출품.

서울특별시 주최 87서울미술대전(8월 24일~9월 13일)에 〈정〉(130㎝×245㎝)과 〈막〉(145㎝×225㎝) 등 유화 2점 출품.

중소기업중앙회 신축회관에 국내 최초로 판유리 벽화 〈군동〉(360㎝×460㎝)을 제작 3월 3일에 완성함.

국제화랑 개관기념전(11월 10일~16일)에 〈두 여인〉(130㎝×162㎝) 등 유화 2점을 출품.

제3회 전국무등미술대상전(10월 19일~30일)에 초대작가로 유화 〈포오즈〉(61㎝×71㎝)를 출품.

1988년(69세) 한국미술 드로잉전(7월 7일~19일 현대백화점 미술관)에 소묘 3점을 출품.
OLYMPIADE DES ARTS(올림픽 국제미술전)에 한국작가로서 〈인생은 어디서 와서 어디로 가는가?〉(What is the Origin and Destiny of human Life?)(170㎝×392.5㎝)를 출품.

1989년(70세) 국제화랑 이전개관기념 서양화 6인전(3월 17일~23일)에 유화 〈누드〉(62㎝×137㎝) 등 4점 출품.
자화상전(3월 14일~26일 신세계 미술관) 유화 〈자화상〉(33㎝×24㎝)을 출품.
월간 미술세계 표지작가초대전(11월 24일~30일 경인미술관)에 유화 〈마을풍경〉(45.5㎝×33.5㎝)을 출품.

1900년대 한국미술대표작가전(12월 1일~20일 현대백화점 현대미술관)에 유화 〈나무〉(45.5㎝×53㎝) 등 2점을 출품.

1990년(71세) MUSEE DU LUXEMBOURG(10 Rue de Vaugirard 75006 PARIS) 6월 28일~7월 22일 출품작 유화 〈모린의 나상〉을 비롯 52점, 수채화 2점, 소묘 3점 등 모두 57점으로「김흥수 조형주의미술전」을 가짐.
서울전은 10월 16일~11월 15일.(국립현대미술관)

1991년(72세) 김흥수 조형주의 개인전.
1991년 11월 14일~24일 청아화랑.

한국인 생존화가로는 처음으로 뉴욕 크리시티 경매에서 유화 1950년대 말기 작품 7점이 출품되어 모두 매진됨.

1992년(73세) 예술의 전당 한가람미술관 [92'한국미술협회전]에 누드소묘 작품 출품

김홍수, 장수현 부부전.

1992년 10월 22일~11월 5일 유나화랑.

1993년(74세) 예술의 전당 한가람미술관 ['93 한국미술협회전]에 누드소묘 작품 출품

김홍수 조형주의 작품 푸쉬킨 박물관 초대전(모스크바)

1993년 4월 28일~5월 30일.

김홍수 조형주의 작품 에르미타쥬 박물관 초대전(쌍·페트르브르그) (생존작가로는 샤갈 다음으로 2번째 동양인으로는 처음)

대한민국예술대전 구상부문 심사위원장.

헤나–켄트갤러리 개관 1주년 기념 6인전. 1993년 11월 17일~12월 7일.

1994년(75세) [광주 비엔날레] 고문

예술의 전당 한가람미술관 ['94 한국미술협회전]에 누드소묘 출품

한국일보 주최 예술의 전당 한가람미술관에서 열린 [청년화가 대상전] 심사위원장

예술의 전당 한가람미술관에서 [김홍수 조형주의 미술전] 개최

대구 문화예술회관에서 [김홍수 조형주의 미술전] 개최

광주시립미술관에서 [김홍수 조형주의 미술전] 개최

한림갤러리에서 [김홍수 조형주의 미술전] 개최

1995년(76세) 예술의 전당 야외 퍼포먼스 [음악과 미술의 만남]에 〈자연과 인공〉 연출 및 출연

선화랑에서 개최한 DMZ 특별전 [가고싶다 보고싶다 그곳으로]전에 실향민으로 〈망향〉 출품

파리시 코흐들리에 수도원에서 [한국현대미술 초대전]에 〈허세〉 출품

서울미술관에서 [한국자화상 100인전] 개최

조선일보 주체 제7회 이중섭 미술상 심사위원장

1996년(77세) 도쿄와 오사카에서 [한국평화미술전] 개최

예술의 전당 [누드 미술 80년전]에 〈낙원의 봄〉,

〈인생은 어디서 와서 어디로 가는가?〉와 〈누드〉 출품

1997년(78세) 나고야에서 [한국평화미술전] 개최

	조선일보 주최 조선일보 미술관 [조형주의 미술 선언 20주년 기념전] 개최
1998년(79세)	예술의 전당에서 MANIF가 주최한 [한국미술대표작가 개인전] 개최
	예술의 전당 김흥수 어린이 꿈나무 교실 강의
1999년(80세)	대한민국 금관문화훈장 수여
	가나아트센터에서 [김흥수 소묘 개인전] 개최
2001년(82세)	도쿄 미술세계화랑 개인전 개최
	예술의 전당에서 한일문화교류 [김흥수&히라야마 이꾸오 화백 2인전] 개최
	서울시립미술관에서 개관전 [한민족의 빛과 색] 개최
	김흥수 미술관 개관
	김흥수 영재 미술 교실
2003년(84세)	세종문화회관 미술관에서 [누드 80주년 기획전] 개최
2004년(85세)	도쿄 미술세계 화랑에서 김흥수 개인전 개최
	윤갤러리에서 김흥수 개인전 개최
	가나아트센터에서 [천년의 색−Forever Red전] 개최
	경향갤러리에서 개관 기념전 개최
	세종문화회관 미술관에서 [월간미술세계] 개최
	세종문화회관 미술관에서 [인생 85' 김흥수 화백 초대 개인전] 개최
	세오갤러리에서 개관기념 초대 개인전 개최
2005년(86세)	대한민국 예술원 주최 대한민국 예술원상 수상
2006년(87세)	부산 도시갤러리에서 [개관3주년 기념전] 개최
2007년(88세)	제주현대미술관에서 상설 김흥수관 개관
	(사)한국미술협회 미술의 날 특별공로상 미술인 공로상 수상
2010년(91세)	대한민국 예술원 회원
2011년(92세)	석주미술특별상 수상
2014년(95세)	95세의 나이로 작고
2015년	제주현대미술관에서 [김흥수 특별전] 개최

화문집발간위원회 위원장 · 발행인 - 김춘기

고 김흥수 화백 '나는 자유다' - 금보성

김흥수 화백의 예술세계는 한국인의 자랑이며 세계미술역사에 길이 남을 것이다 - 김달진

김흥수의 작품은 누구 것일까? - 전대열

김흥수 화백을 추억한다 - 장덕환

하모니즘 화풍 창안한 21세기 세계 미술사의 증인 - 서옥식

하모니즘(Harmonsim) 존재의 인식과 깨달음의 세계 - 김월수

세계정상의 작가들과 어깨를 같이 한 한국의 원로 - 김남수

The Art of Harmonism
KIMSOU
金 興 洙

초판인쇄 | 2022년 12월 11일

초판발행 | 2022년 12월 25일

발 행 처 | (주)해맞이미디어, 발명특허신문사, 발명특허뉴스
　　　　　서울특별시 관악구 조원로12, 20

전　　화 | 02-863-9939

F A X | 02-863-9935

이 메 일 | inventionnews@naver.com

등록번호 | 제320-199-4호

디자인편집 | 다담기획 김은주 02-701-0680

I S B N | 978-89-90589-87-3 　03600

값 49,000원

좋은책만들기 since 1990 해맞이출판사